易存國 著

中國藝術研究叢書第一輯
2

# 中國古琴文化研究

蘭臺出版社

中國學術研究叢書系列
總編纂　党明放

# 中國藝術研究叢書第一輯

陳雪華　易存國　柏紅秀　賀萬里　張　耀

張文利　李浪濤　黃　強　劉忠國　羅加嶺

# 《中國學術研究叢書》出版總序

## 党明放

國學，初指國立學校，明置中都國子學，掌國學諸生訓導政令。後改稱中都國子監，國子監設禮、樂、律、射、御、書、數等教學科目。

國學，廣義指中國歷代的文化傳承和學術記載，狹義指以儒學為主的中國傳統學說，根據文獻內容屬性，國學分經、史、子、集四類，各有義理之學、考據之學及辭章之學。

國學是以先秦經典及諸子百家為根基，涵蓋了兩漢經學、魏晉玄學、隋唐佛學、宋明理學、明清實學和同時期的先秦詩賦、漢賦、六朝駢文、唐詩宋詞元曲與明清小說等一脈特有而完整的文化學術體系，並存各派學說。

學術，指系統而專門的學問，是對客觀事物及其規律的學科化。學問，學識和問難，《周易》：「君子學以聚之，問以辯之。」而自成系統的觀點、主張和理論，即為學說，章炳麟《文略》：「學說以啟人思，文辭以增人感。」無論是學術、學問、學說，皆建立在以文化為主體之上。

「文化」一詞源於拉丁文 Colere，本義開發、開化。最早將其作為專門術語加以運用的是英國文化人類學創始人愛德華·泰勒（Edward. B. Tylor 1832–1917），他在《原始文化》書中寫道：「文化或文明是一個複雜的總體，它包括知識、信仰、藝術、道德、法律、風俗以及作為一個社會成員的個人通過學習獲得的任何其他的能力和習慣。」

　　人類社會可劃分為政治部分、文化部分和經濟部分。一個國家,有其政治制度、文化面貌和經濟結構;一個民族,有其政治關係、文化傳統和經濟生活。在人類社會發展進程中,文化是「源」,文明是「流」。文化存異,文明求同。

　　文化是產生於人類自身的一種社會現象。《周易》云:「觀乎天文,以察時變。觀乎人文,以化成天下。」東漢史學家荀悅《申鑒》云:「宣文教以章其化,立武備以秉其威。」南齊文學家王融〈曲水詩序〉云:「設神理以景俗,敷文化以柔遠。」

　　文化是人類的內在精神和這種內在精神的外在表現。文化具有多方的資源、特質、滯距,以及不同的選擇、衝突和創新。

　　文化分為物質文化、精神文化和制度文化。文化不僅在人類學、民族學、社會學、考古學,以及心理學中作為重要內涵,而且在政治學、歷史學、藝術學、經濟學、倫理學、教育學,以及文學、哲學、法學等領域的核心價值。

　　文化資源包括各種文化成果和形態。比如語言、文字、圖畫、概念、遺存、精神,以及組織、習俗等。其特性主要體現在文化資源的精神性、多樣性、層次性、區域性、集群性、共享性、變異性、稀缺性、潛在性以及遞增性。

　　歷史文化資源作為人類文化傳統和精神成就的載體,構成了一個獨立的文化主體,並具有獨特的個性和價值,可分為自然文化資源和社會文化資源,自然文化資源依靠文化提升品味,依靠時間形成魅力;社會文化資源包括人文景觀、歷史文化和民俗風情等。

　　民族文化資源具有獨特性、融合性和創新性,包括有形的文化資源和無形的精神文化資源,諸如:民俗節慶、遊藝文化、生活文化、禮儀文化、制度文化、工藝文化以及信仰文化等。

　　中國是一個多種宗教並存的國家,諸如佛教、道教、基督教、天主教以及伊斯蘭教等,在漫長的歷史發展進程中,各類宗教和宗教派別形成了寶貴

的宗教文化資源。宗教文化具有很大的包容性，幾乎囊括了從哲學、思想、文學、藝術到建築、繪畫、雕塑等方面的所有內容，並且具有很大的旅遊需求和開發價值。

文化資源具有社會功能和產業功能。社會功能具有明顯的時代性、可變性、擴張性、商品性、潛在性，以及滯後性，主要體現在促進文化傳播、加強文化積累、展現國民風貌、振奮民族精神、鼓舞民眾士氣和推動文明建設等方面。

文化是一個國家和民族的凝聚力、生命力和影響力的集中體現。人類文化的交往，一種是垂直式的，稱之為文化傳遞；一種是水平式的，稱之為文化傳播。垂直式的文化交往屬於文化積累，或稱文化擴散，能引發「量」的變化；水平式的文化交往屬於文化融合，或稱文化採借，能引發「質」的變化。一切文化最終將積澱為社會人群的內涵與價值觀，群體價值觀建築在利它，厚生，良善上，這族群的意識模式便影響了行為模式，有了利它，厚生為基礎的思維模式，文化出路便往利它，厚生，豐盛溫潤社會便因之形成。這個群體因有了優質文化而有了安定繁盛的社會，生活在其中的人們可以快樂幸福。

東漢王符《潛夫論》云：「天地之所貴者，人也；聖人之所尚者，義也；德義之所成者，智也；明智之所求者，學問也。」歷代學人為了文化進程，著手文獻整理，進行編纂，輯佚，審校，註釋，專研等，「存亡繼絕」整校出版文化傳承工作。

蘭臺出版社擬踵繼前人步伐，為推動時代文化巨輪貢獻禹人之力，對中國傳統文化略盡固本培元，守正創新，傳布當代學界學人，對構建中國傳統文化研究的成果，將之整理各類叢書出版，除冀望將之藏諸名山，傳諸百代之外，也將為學人努力成果傳布，影響更多人，建立更好的優質文化內涵。並將此整校編纂出版的重責大任，視其為出版者的神聖使命，期盼學界學人共襄盛舉！

蘭臺出版社長盧瑞琴君致力於中國文化文獻著作的整理出版，首部擬策

劃出版《中國學術研究叢書》，接續按研究主題分類，舉凡國家制度、歷史研究、經濟研究、文學研究、典籍史論，文獻輯佚、文體文論、地理資源、書法繪畫、哲學思想，倫理禮俗，律令監督，以及版本學、考古學、雕塑學、敦煌學、軍事學等領域，將分門別類，逐一出版。邀稿對象多為國內知名大學教授、社科機構研究員，以及相關研究領域裡的專家和學者的專業研究成果為主，或國家社會科學、文化部、教育部，以及省級社科基金項目的代表性科研成果，諸位教授主持國家社科基金重大招標項目，以及擔任部省級哲學、社會科學重大攻關項目首席專家，並且獲得不同層次、不同級別、不同等級的成果獎項為出版目標。

中國文化研究首部《中國學術研究叢書》的出版，將以此重要的研究成果，全新的文化視野，深邃厚重的歷史文化積澱和異彩紛呈的傳統文化脈絡為出版稿約。

清人張潮《幽夢影》云：「著得一部新書，便是千秋大業；注得一部古書，允為萬世宏功。」人類著述之根本在於人文關懷。叢書所邀作者皆清遠其行，浩博其學；學以辯疑，文以決滯；所邀書稿皆宏富博大，窮源竟委；張弛有度，機辯有序。

文搜百代遺漏，嘉惠四方至學。《中國學術研究叢書》開啟宏觀視覺，追溯本紀之源，呈現豐贍有趣的文化圖景。雖非字字典要，然殊多博辯，堪為文軌，必將為世所寶。

瑞琴君問序於鄙人，鄙人不才，輒就所知，手此一記，罔顧辭飾淺陋，可資通人借鑑焉。

王寅端月識於問字庵

作者係文化學者、蘭臺出版社駐北京總編輯、中國學術研究叢書總編纂

弘扬传统文化、
为中华民族的伟大复兴
而努力！

张岱年

2002年10月21日

# 自 序

西曆（西元）2003 年 11 月 7 日下午 3 時 30 分，聯合國教科文組織（UNESCO）駐巴黎總部向世界鄭重宣布：「中國古琴藝術」等 28 項入選並列入「人類口頭與非物質文化遺產代表作」名錄。此消息一經發布，旋即引起舉世歡騰；中國琴界亦額手稱慶，遂釀成一時之盛。

2003 年「耶誕節」期間，繼中華人民共和國文化部組織並聯合中國藝術研究院、中國琴會等主管與職能部門在北京全國政協禮堂舉辦大型慶典之後，中國著名琴家、時任中國琴會副會長龔一先生在素稱「上海文化之根」的松江組織主持召開了「零三古琴松江行——慶祝中國古琴藝術入選『人類口頭與非物質文化遺產代表作』」活動。踵事增華，反響甚巨。筆者有幸獲得主辦方邀請參加大會並做交流，互動甚酣，言猶在耳。俟後，上海東方電視臺音樂頻道對本人做了專題採訪，主持人當時提了幾個敏感且尖銳的問題，其中之一即是：「有人說，『中國古琴藝術』入選聯合國『人類口頭與非物質文化遺產代表作名錄』是一種遺憾。對此，您怎麼看？」鋒芒畢露，直擊要害。對此，我不假思索地回應道：如果有人認為這是一種遺憾，那麼，我堅信，**遺憾的不是『入選』本身，而是『為何』入選。**」毫無疑問，「入選」本身的確是件好事，不容懷疑。至於導致該問題所提出的歷史與文化背景，便是當代琴界與學界有識之士們無法迴避也不能不進行深入思考的重大課題了。

眾所周知，中華文化源遠流長，其內涵博大精深。源自上古時期的華夏氏族與各民族在歷史演進中通過文化融通，形成了包括 56 個民族在內的中華文化共同體，並以漢民族為主體構成了中華民族及其文明形態。中華文化是中華各民族共有的精神家園，包括物質文化與非物質文化。尤其是以「禮樂文明」為主流形成了具有非物質文化意義的審美文化傳統，並由

此形成了「琴棋書畫」的審美理念及其實踐理性，且在悠久的活性文化傳統中汲取了眾多資源，辨證衍進，積累了大量的優秀成果，值得深入研究與反思。因此，本應活躍於大眾日常生活中的「琴」現在卻不期然淪落為「文化遺產」的保護對象，近乎於成為一種「博物館藝術」，這究竟是中華文化之幸，抑或某種意義上的悲哀？這或許即是產生上述疑慮或問題的癥結所在。

我們認為，解答上述問題的「阿里阿德涅之線」主要在於如下幾個要素：其一，中國文化哲學基礎強調「體用不二」與「知行合一」（第一層級）；其二，中華文明主流傳統──「禮樂文明」──強調「禮別異，樂和同」，「禮樂」是互為依存的關係（第二層級），「禮別異」形成文化多元，「樂和同」則達成文明共識，二者共同理想地架構起中華「禮樂文明」的重要思想；其三，「詩樂舞」之「三位一體」形成以「樂」為中心（第三層級）的生態；其四，「樂」文化體系構成了「聲、音、樂」之「三位一體」（第四層級）。上述多重意義的「多元共生」與「一體共進」辯證宣敘出「中華文化共同體」的歷史主旋律，這便從中國傳統哲學與文化原典上辯證地詮釋了基於「中華民族共同體」而誕生的中國審美文化傳統之所以常葆生命活力的內在機理。

中國古琴文化接續了源於「龍飛鳳舞」之「巫」文化基礎上誕生的中華傳統「禮樂文明」體系。「禮樂文明」不僅是中華文明誕生的文化主體，也是與其共生的審美精神。從形式上說，「禮樂文明」體現在制度文化上，具體表現為詩歌、音樂、舞蹈等不同藝術形式；從本質上言，經過歷史演進，「禮樂文明」化為一種本體精神貫通於中國文化與藝術審美之中，並凸現出「樂」的核心地位，具體表現為以「琴」為代表的文化符號，在中華兒女心中具有象徵意味，從而以「琴棋書畫」之審美實踐的樂生精神為中華民族塗上濃墨重彩的人文底色。質言之，「禮樂文明」建基於上古時期「龍飛鳳舞」之巫文化餘緒，在此系統中，藝術居於中心地位，以音樂為中心，以詩歌和舞蹈為雙翼所形成的「樂舞精神」貫通於中國傳統藝術不同類型中，且以「琴棋書畫」的有機生態奠定了中國審美

文化的基本形態，並以「琴」為代表拓展了中華文化新景觀，由此而形成「**琴人—琴器—琴曲—琴藝—琴學—琴道**」之整體中國古琴文化系統，成為打開中華審美文化之門的鎖鑰，最終為全人類貢獻出獨特的中華文明審美智慧與文化景觀。

綜上所述，「以人為本」的「情本」觀念、「體用不二」與「知行合一」的哲學理念、「多元共生」的開放襟懷、生命個體與家國情懷的溫情相融……敞開了中華傳統文化的整體邏輯，是以構成了中國古琴文化的主體精神，中國古琴藝術——「人類口頭與非物質文化遺產代表作」——由是隆重登場，黃鍾大呂般宣述出中華悠久歷史文化的華采樂章，至今綿延不絕。

# 內容提要

中華禮樂文明建基於上古時期「龍飛鳳舞」之巫文化餘緒，適時涵融了諸家文化與思想資源，以音樂為中心（以古琴為代表），以詩歌和舞蹈為雙翼的「樂舞精神」貫通于傳統藝術不同類型之中，拓展了中華文化新景觀，形成了「琴人─琴器─琴曲─琴藝─琴學─琴道」完整軌跡和「琴棋書畫」的文化場域，由此奠定了當代意義上的中國審美文化整體有機生態，為地球人類文明貢獻出獨特的審美文化智慧。

基於上述，作者立足于人類非物質文化遺產理念，並借鑑生態學、人類學、歷史學、民俗學、哲學、美學與藝術學學科等視野，經由問題反思、文化深描、文獻校勘、哲學思辨、審美觀照等，對中國古琴文化進行了邏輯定位、歷史梳理、理論演繹，對當代琴學做出了具有創新意義的整體性思考。

本卷與《中國審美文化研究》、《中國藝術美學精神研究》、《敦煌藝術美學研究》、《中國古典詩話美學研究》搭建了中國傳統文化藝術美學之歷史、理論與專題研究的整體架構，全景呈現了中國傳統文化的審美形態。

# 目　錄

## 上篇　非物質文化遺產

# 上篇：非物質文化遺產

神閒意定。萬籟收聲天地靜。玉指冰弦。未動宮商意已傳。

悲風流水。寫出寥寥千古意。歸去無眠。一夜餘音在耳邊。

——蘇軾〈減字木蘭〉

# 第一章　問題與思考

　　21 世紀以降，「非物質文化遺產」一詞以前所未有的迅雷之勢在全球範圍內傳播開來，神州上下競相沿用，這不啻預示著新一輪「文化反思」並融入世界文化進程的再次啟動。

## 第一節　相關問題透視

　　20 世紀末以來，文藝研究在中國大陸呈現出某種「跨躍式」發展的態勢，與此同時，似乎也不自覺地呈現出某種「自說自話」的狀態。我們認為有必要從新的角度做出某種反思。就當下中國學界而言，問題紛繁複雜，本論題的提出旨在從「非物質文化遺產」的角度及其問題意識出發，努力提出自己的一點看法，以順利推進本學科的健康發展。

　　首先，西方學術意識偏重。中國現代形態的學術研究源於 19 世紀末 20 世紀初，誠如其他學科一樣，文藝研究同樣受到了西方學術理論的重大影響，這既是一種時代的必須，也自有其重要的學術史意義，但不可盲目搬用。例如，有人試圖用西方理論來說明中國問題；用西人所走過的學術歷程來描述中國學術發展路向並試圖借此解決中國情境中所出現的問題；用西方過去的歷史經驗來應對中國的現實問題等。殊不知，中國文藝早在 20 世紀初即由宗白華先生等前賢進行了「轉化性創造」。中國學術理應屬於世界學

術的有機組成部分，但不能簡單地將二者等同，更不能對立起來。無可諱言，西方比較成熟的人文社會科學體系的整體植入，確實在中國學術研究的現代轉型過程中起到了某種關鍵作用，但是這種整體植入的結果與中國本土以及中國人的情感經驗之間尚有距離（「隔」）是無法迴避的癥結之所在。

其次，理論與實踐關係失重。由於承受現代學術洗禮與傳統學術研究的雙重夾擊，曾經的文藝研究顯露出某種理論焦慮，而對創作實踐這一鮮活的文化生態認識有所不足。因此，我們不但要運用哲學方法，也要運用生態學、人類學、考古學、歷史學、民俗學、社會學等現代學科研究方法，調動多學科手段加強文化生態及其實踐的整體考察，建立多元文化觀。

再次，精英文化意識強烈。嚴格來說，自隋唐以降的科舉考試開始至1905 年退出歷史舞臺，不僅成就了中國傳統文化精英階層，通過「四書五經」不僅鍛造了官宦階層，同時也積累了一大批士人，傳統「經史子集」一方面使得類似西方職業藝術家階層的缺失，另一方面也由於中華禮樂文明統合了「大、小傳統」，使得具有藝術審美意義上的藝術介入者與精英階層出現了分層，從而形成了中國獨有的文化生態環境。真正的藝術家從來也不會忘記自己之所從出的歷史身分與靈感來源，後者其實正得益於民族民間文化傳統及其生活原型，誠如俄羅斯作曲家格林卡所說，「勞動人民創造音樂，作曲家只是改編音樂。」伴隨著晚清「西學東漸」的推進，源自傳統仕／士階層的文化精英意識與西方專業藝術觀念相混雜，某些所謂的藝術家們卻以一種精英身分來自居，以「文化貴族」心態來認識、欣賞和研究乃至創造「經典藝術」，卻於無形中卻漠視了「非主流」、「非經典」的「草根階層」及其藝術。當面對民間民俗藝術類型時，態度比較曖昧。他們不應該是文化的侵入者，而應該是全身心融入的體驗者，以盡可能理解並保持其本土藝術的原生意義。對此，作為一名學者，「養護」（concervation）一詞比之於「保護」可能更為合適，因為其強調的是主動性和自覺性，而與救世主般的「搶救」和被動式的「保護」，甚或外來產業開發有質的不同。多學科專家與當地民族人民進行無間合作，並與當地文化實際相結合，不離本土地進行田野考察與傳習和養護原則就顯得尤為重要。

　　最後，「非物質文化」觀照缺失。世界是由物質構成的，而認識並建構世界意義而存活於世的人類及其生命存在意義恰恰是非物質的。「人類中心論」固然需要慎思，但人類文化首先是人類創造出來的確屬不爭的事實。文藝作品要有物質性載體，而其之所以成為「藝術」恰恰在於其由某種「非物質性」因素所決定。由於太過於重視其「物質性」層面而對於其「非物質性」因素關注太少，既往成果主要將目光專注於「物質」形式，而對其無形文化「技藝」（skill）與文化「記憶」（memory）等因素卻有所忽視，有必要引起重視與關注。

　　上述問題的出現，癥結即在於對「文化」的認識與研究所出現的某種偏差。例如，第一個問題緣於文化站位的立場不同；第二個問題出於文化研究的方法差異，視文化為靜態的研究模具而非鮮活的生命存在；第三個問題源自文化身分的認同缺失；第四個問題則於對文化對象認識不周所導致。凡此，都需要圍繞「文化」做出深入思考，庶幾才可望突破現有困局與焦慮。

## 第二節　研究現狀述評

　　縱觀人類文化發展史，任何一門學科的提出與勃興，無不因緣際會，時時呼應時代精神與發展主題。就此而言，非物質文化遺產在全球範圍內得到蓬勃回應與迅即開展，可謂躬逢其盛。從學術史角度看，關於非物質文化遺產工作早在 1989 年之前即開始啟動。作為一項國際性的自然和文化遺產保護機構和組織及其相關法令法規的頒布應不僅限於聯合國教科文組織，或者說，世界上相關國家及國際組織的相關行為奠定了一定的理論與實踐基礎。

　　聯合國教科文組織自 1946 年成立以來，雖陸續頒布過一些有關文化遺產保護方面的國際憲章，但真正起主導作用的則是在 20 世紀 70 年代，其代表性成果是第 17 屆大會通過的《保護世界文化及自然遺產公約》（1972年 11 月 16 日）。此後，聯合國教科文組織開始關注無形文化遺產。於是，有關人類口頭與非物質文化遺產保護觀念逐漸形成並逐漸推出相關法案，如 1989 年頒布了《保護民間創作建議案》，1998 年通過決議並宣布《人類

口頭和非物質文化遺產代表作條例》，2000年正式啟動並實施《人類口頭和非物質文化遺產代表作》項目，且於2001年5月，宣布第一批《人類口頭和非物質文化遺產代表作名錄》（「中國崑曲藝術」入選）；2003年10月，通過了《保護非物質文化遺產公約》，11月7日宣布第二批《人類口頭和非物質文化遺產代表作名錄》（「中國古琴藝術」入選），俟後陸續發布了幾批入選目錄，例如中國的蒙古長調、十二木卡姆、京劇和書法藝術等也得到關注並相繼入選。值得關注的是，1989年在法國巴黎舉行的第25屆會議上，聯合國教科文組織建議各會員國在認識到民間文化是人類共同遺產的同時，也應充分考慮到民間文化傳播形式的不穩定性，特別是口頭文化的不穩定性和可能消失的危險性，提出各國政府應在保護民間文化方面起決定作用。對此，聯合國教科文組織就保護民間創作的問題形成了一個建議案，並通過了《保護民間創作建議案》，這是一件可載入史冊的重要文獻。文件首次提出了「非物質（文化）遺產」的概念，並明確了民間創作（傳統的民間文化）的表現形式範圍，如：語言、文學、音樂、舞蹈、遊戲、神話、禮儀、習慣、手工藝、建築及其他藝術。如果說，關於非物質文化遺產工作已蔚為風潮並逐漸走向學科建設意識的話，那麼，其時關於「非物質（文化）遺產」概念的提出無疑意味著文化觀念之問題意識的覺醒。

眾所周知，國際憲章、公約、建議等是世界保護文化遺產運動的綱領性、法規性文件的前世，同時也是國際社會在遺產保護領域的經驗性總結、原始文件和技術規範。而這些相關國際組織早在聯合國教科文組織之前已經存在，並相繼出臺、制定和頒布了一系列包括國際憲章、保護公約、宣言決議等在內的遺產保護文件。

據有關資料顯示，第一個重要的國際組織即國際聯盟於1920年成立。該組織由於美國拒絕參加，實際上主要是由歐洲國家所主導。歐洲首先借此在超國家層面探討了具有普遍性的社會與文化問題，並使人們認識到國際協作、國際條約的指導和約束作用的重要性等。目前，相關國際組織和機構主要有六大類別，即：

1. UNESCO（聯合國教科文組織，United Nations Educational， Scientific

and Cultural Organization）和 ICCROM（國際文化財產保護與修復研究中心，International Centre for the Study of the Preservation and Restoration of Cultural Property，Rome）等相關類型的政府間的公共組織機構。

2. ICOMOS（國際古遺址理事會，International Council on Monuments and Sites）、TICCIH（國際產業遺產保護聯合會，The International Conferance on the Conservation of the Industrial Heritage）等專家組成的專業性非政府組織（NGO）。

3. 歐洲議會、東盟（ASEAN）等地區性政府間的組織。

4. OWHC（世界遺產城市組織，Organization of World Heritage Cities）等與歷史城市保護相關的城市間合作機構。

5. 志願者組織之類的遺產保護方面的義務性、非營利性國際團體。

6. 為文化遺產保護相關調查研究或其他保護活動提供資金援助和技術等支援的民間非營利組織（NPO）。

從理論上說，上述組織或機構所做出的相關公約或宣言決議等均可視為與國際非物質文化遺產保護文件具有某種連屬性關係。因為，作為聯合國所屬的有關科學、文化、教育的專門機構，聯合國教科文組織與全世界近六百個非政府組織保持正式關係，並與約 1200 個非政府組織開展不定期合作。不言而喻，這種關係無論是從組織形式上抑或資訊資源上均構成了某種內在相關性。

從實踐上言，聯合國教科文組織及相關國際組織機構在文化遺產保護方面業已推出了一系列舉措，針對無形文化遺產的保護原則和舉措主要有：保護民間創作的政府職責定位、保護無形文化遺產之政府的責任與義務、增強民間創作智慧財產權的保護意識、加強國際合作與交流、人類口頭及無形文化遺產代表作評選標準的制定、尊重文化多樣性等。凡此，均表明了文化遺產整體意義上的協同觀。

凡此，均表明了人類文化遺產在整體意義上的協同發展觀。

就國別或地區性保護活動而言，舉凡義大利、法國、英國、美國、日本、韓國等，以及中國大陸與香港、澳門、臺灣，都自覺不自覺地推出了各自的保護文化遺產政策及相關舉措，這對聯合國教科文組織的相關憲章與法律法規的頒布都或多或少地具有或直接或間接的推動作用。簡介如下：

例如，義大利在文化遺產保護意識及立法方面即走在世界的前列。1820年4月7日，當時的義大利即以教皇國紅衣主教團的身分頒布了義大利歷史上的第一部文化遺產保護法。在此後的近百年間，義大利又先後頒布了第185號令（1902年）、第364號令（1909年）、第1089號令（1939年）、第112號令（1998年）和義大利第一部文化遺產綜合法——「聯合法」（1999年）等。

法國有關文化遺產方面的保護法多達一百餘部，比較著名的有梅里美《歷史性建築法案》（1840年）、《紀念物保護法》（1887年）、《歷史古蹟法》（1913年）、《景觀保護法》（1930年）、《考古發掘法》（1941年）、《國家公園法》（1960年）、《瑪爾羅法》（《歷史街區保護法》1962年）、《城市規劃法》（1973年）等。

英國則自1882年通過《古代遺址保護法》以來，頒布了一系列法律法規，雖則其無形文化遺產及民俗文化遺產，如美術工藝品等，尚未列入法律保護之列，實際上受到法律保護規定的相關內容卻與其緊密相關，相關法規有《國家遺產法》（1983年）、《博物館與畫廊法案》（1992年）、《珍寶法》及《珍寶法實施細則》（1997年）等。

美國則頒布了《文物法》（1906年）、《國家公園系統組織法》（1916年）、《歷史遺址與建築古蹟法》（1935年）、《國家史蹟保護法》（1966年）、《國家環境政策法》（1969年）、《民俗保護法案》（1976年）等。

在亞洲，日本是文化遺產立法較早的國家之一。早在1892年即頒布了《古社寺保護法》，以及《古蹟名勝天然紀念物保護法》（1919年）、《國寶保護法》（1929年）、《重要美術作品保存法》（1933年）和《文化財保護法》（1950年），及其後幾經修訂的《文化財保護法》（1954年、1975年、1996年）等。與之相類似，韓國的文化遺產保護意識亦較早，如《鄉校財產管理章程》（1910年）、《寺剎令》（1911年）、《古蹟及遺

物保存規則》（1916 年）、《文化財保護法》（1962 年，1982 年修訂）。後者作為韓國首部綜合性文化遺產保護大法，在接受日本文化財分類體系基礎上，做了一定修訂和調整。

中國大陸地區有關「非遺」保護的話題可上溯到 19 世紀末至 20 世紀初，因為其時作為現代民俗學意義上的廣義民俗學所研究的對象、範圍及其研究內容等與當下人們所指稱的「非物質文化遺產」研究有諸多疊合之處。在學科建構方面，經歷了如下三個歷史性階段。

第一階段，中國現代民俗學的建立：萌芽期（19 世紀末至 20 世紀中葉）。關於本階段相關話題、歷史進程和學科建設思路等，可參閱有關論著，如：《中國民俗研究史》（王文寶，黑龍江人民出版社 2003 年）、《鍾敬文文集・民俗學卷》（安徽教育出版社 1999 年）、《中國現代民俗學檢討》（施愛東，社會科學文獻出版社 2010 年）等。

第二階段，中國民間文藝學的構想：發展期（20 世紀中葉至 20 世紀末）。該時期以鍾敬文先生提出的構建「民間文藝學」和張道一先生提出的「中國民藝學」為主線，伴以其他相關學者參與推進的中國民俗學學科建設。代表性論著可參見：《鍾敬文文集・民間文藝學卷》（安徽教育出版社 2002 年）、《張道一文集》（安徽教育出版社 1999 年）、《中國民間文藝學》（段寶林，文化藝術出版社 2006 年）、《現代民間文藝學講演錄》（董曉萍，廣西師範大學出版社 2008 年）、《20 世紀中國民間文學學術史》（劉錫誠，河南大學出版社 2006 年）等。

第三階段，非物質文化遺產研究的勃興：繁榮期（21 世紀初至今）。隨著聯合國教科文組織舉辦「人類自然和文化遺產」與「人類口頭與非物質文化遺產代表作」活動啟動以來，尤其是 2001 年「中國崑曲藝術」與 2003 年「中國古琴藝術」相繼入選所帶來的震撼性效應，中國政府和各級相關主管與職能部門從政策、資金到宣傳等方面都投入了巨大熱情，大大加強了具有政府行為性質的文化遺產保護意識。應該說，這種從中央到地方以政策法規文件等形式所體現的體制性保護，極大地調動了各級地方政府與普通大眾的參與熱情。尤其是幾項大舉措更是推波助瀾，如：2002 年中國民間文藝

家協會推出的「中國民間文化遺產搶救工程」，2003 年中華人民共和國文化部、財政部、國家民委、中國文聯等八部委聯合推出的「中國民族民間文化保護工程」等，均影響甚大。

俟後，中國非物質文化遺產保護工程得以全面拉開，主要工作如下：

第一，中國政府簽署了 1972 年《保護世界文化和自然遺產公約》和 2003 年《保護非物質文化遺產公約》這兩項具有國際法效力的世界公約，加入了 1998 年《聯合國教科文組織宣布人類口頭與無形遺產代表作條例》的專案等；第二，開展全國性非物質文化遺產大普查。第三，建立三級非物質文化遺產保護名錄體系；第四，建立國家級非物質文化遺產傳承人保護機制；第五，建立國家級文化生態保護區；第六，全面啟動非物質文化遺產教育工作；第七，鼓勵各地建設非物質文化遺產博物館、展示中心或傳習所等；第八，建立相關學術研究機構，興辦相關刊物，整理出版並積極撰寫相關學術論著與研討會文集等，如：《中國非物質文化遺產保護發展報告》（康保成主編）、《中國民間文藝學年鑑》（名譽主編馮驥才，主編劉守華、白庚勝）和「文化遺產藍皮書」系列等。

從目前中國大陸致力於「非物質文化遺產保護」來看，主要反映出如下幾個特點：第一，保護意識逐漸增強；第二，關注議題不斷增多；第三，產業發展大步推進；第四，學科意識漸次清晰；第五，研究專題不斷拓展；第六，整體意識開始深化；第七，研究視野不斷拓寬；第八，國際合作不斷加強等。伴隨著中國經濟與文化的穩步發展，非物質文化遺產事業必將順利推進，不僅為中華文化的偉大復興，而且為全人類文化的健康發展做出其應有貢獻。

## 第三節　文化遺產保護

20 世紀後期，「人類口頭與非物質遺產」的提出並列入人類文化遺產名錄及納入保護範圍表明國際上對文化的認識更加全面，也更加具有多學科意義。人們由物質性的、有形的、靜態的文化遺產觀念，逐漸延伸到非物質

性的、無形的、動態的、記憶的遺產，這充分顯示出人們對歷史文明整體的認識向前邁進了一大步。

「遺產」一詞原初與考古學緊密相連，繼而與歷史學與建築學相關。鑒於以往人們侷限於有形和物質文化範疇，隨著工業文明的進一步發展，人們對遺產的理解也漸趨深透。因此，作為藝術的「文化」不僅包括物質性的、有形的、靜態的遺產，同樣也涵蓋非物質性的、無形的、動態的、記憶的遺產等。同理，其載體不僅有木、石、泥、土、金屬、棉、布等各種材料或混合的、化合的物質材料，同樣也包括人體本身及其文化附加物，如語言、歌唱、舞蹈、戲劇、信仰、民俗等，舉凡人的行為及其關係結晶，均是一種無形的文化遺產。誠如某學者在「非物質文化遺產研究專家論壇」上的發言所示，「我們這個世界已經越來越物質化了，但是人類的本質卻是非物質性的東西。我們物質的發達程度越高，就越希望非物質層面的文化更加深厚；也就是要更能體現我們人類生命中文化層面的東西。」「非物質文化遺產是民族文藝、民族文化、民族精神、民眾凝聚力以及民族認同感的重要體現形式。一個民族沒有這些東西，在世界上就沒有它的地位和影響力，甚至還會失去它的民族話語權。」（袁振國：〈以教育部人文社會科學重點研究基地建設為契機創造性地開展中國非物質文化遺產研究〉，載《中國非物質文化遺產》第九輯，中山大學出版社 2005 年，第 3 頁。）

聯合國教科文組織在《人類口傳和非物質文化遺產代表作名錄》的申報規定中指出，列入「名錄」的作品必須是富有代表性的傳統傑出工藝，有代表性的非文字形式的藝術、文學，突出代表民族文化認同，又因種種原因瀕於失傳或正在失傳的文化表現形式。這些文化表現形式包括各類戲曲和相關面具、服裝製作工藝；民族民間節日舞蹈、祭祀舞蹈、禮儀；各類民族民間音樂以及樂器製作工藝；口傳文學，如神話、傳說、史詩、遊戲和故事；各種精湛傑出的工藝、手工藝，比如針織、織染、刺繡、雕刻、竹藤編製、面人製作、玩具製作和剪紙等。據筆者統計，在國家公布的第一批 518 項國家級非物質文化遺產中，屬於藝術類的專案高達 422 項，其中「民間文學 31項」、「民間音樂」72 項、「民間舞蹈」41 項、「傳統戲劇」92 項、「曲

藝」46 項、「民間美術」51 項、「傳統手工技藝」89 項，約占全部專案中的 81.5%。此外，尚有某些「民俗」類別中含藝術類因素部分，如「景頗族目瑙縱歌」等，如果將其全部列入，其所占比例還將大為增加。

「非物質文化遺產」從某種程度上既是對傳統藝術的系統觀照，以及對傳統文化的深層次觀照；同時也是對廣布人間習焉不察的物質文化事項之後「非物質文化」因素諸問題的再發現。「文化」從其誕生的那一瞬間起就具有某種內應性精神感召力和審美質素，這是其之所以具有原發性與活態性的深層根由。這幾類文化主要是靠口耳相傳、口傳心授、行為傳承、言傳身教等技法傳授與技法以外的非物質因素等，從某種程度上說，後者更為重要。就此而言，人的存在是中心，一旦該民族或人群消亡，其獨特的行為文化也就自然化為烏有；或者該民族或人群一旦放棄其行為文化而改習其他行為文化，那麼，其原有的行為文化也就煙消雲散了。例如，老藝人人亡藝絕，歌去人散，絕藝失傳，後繼無人（如嵇康「廣陵散於今絕矣」的傳說），或者雖有子嗣但仍然面臨無人繼承祖業的傳承現象，以及傳統文化自身可能存在的問題導致不傳，以及時代的審美趣味變化等。原因是多方面的，既有不可抗力的「天災」、不可逆轉的社會變遷所引發的文化生存機制的崩潰等因素，又有外來文化的輸入導致新舊兩種文化之間的選擇與取捨。更有甚者，中國歷代所出現的「文字獄」造成了大量文化人及其文化產品的毀滅性打擊，例如，秦始皇的「焚書坑儒」與類似「火燒阿房宮」等社會動亂帶來的文化劫難；再如，20 世紀中葉中國曾經出現的「破四舊」、「文化大革命」等政治運動對文化的波及可謂罄竹難書。由此可見，「非物質遺產」特性引起了世人關注：一方面，它可能具備極強生命力，世代傳承，聯綿不絕；另一方面，它也可能極其脆弱，隨時消亡，變動不居。

據專家推測，世界上將有 90%—95% 語言在二十一世紀走向滅絕，一種語言滅絕意味著一種文化的消亡，語言學家甚至驚呼道，「一種語言從地球上消失，就等於失去一座羅浮宮。」[1]

自然生態與文化生態的養護都取決於人類自身立場、動機、方法和目的

---

1　見向雲駒：《人類口頭和非物質文化遺產》，寧夏人民教育出版社 2004 年，頁 246。

等。根據世界遺產項的特質，「保護」一詞至少包含四個層次：公眾自覺保護；技術保護；行政保護和法律保護。[2]

一般來說，在現實生活中主要有三種保護方式：

其一，靜態方式，主要指博物館及各文化藝術館的基本功能。早在20世紀80年代初，有學者指出，博物館必須把對人的研究提到與物平等的水準上才能成為真正的博物館研究。21世紀的博物館學主要即是這個問題，「博物館的物是物化的觀念，物的博物館化過程就是賦予物以意義的過程。……或者說博物館的本質是人與物關係的形象化。」[3]「美術館、博物館自身在物質文化遺產的保護和研究方面的工作成效，在很大程度上也需要通過對所擁有的非物質文化遺產的保護和研究才能實現。」[4]「作為有著五千年悠久歷史的中華民族，物質文化與非物質文化遺產的深厚積澱，都彙聚在作為歷史遺存載體的博物館。」[5]我們認為，既往的藝術研究對博物館的作用及其功能、類型等認識有所不足，筆者曾在以往相關文章中建議將其作為適當因素加以考量。[6]應該說，現在是將物質文化與非物質文化加以整體考量來重新思考和定位博物館功能的時候了。

其二，動態方式，如「生態博物館」的提出。美國博物館學者南茜·富勒的解釋是：「生態博物館是管理教育、文化和機能變化的機構，有時稱鄰里博物館或街區博物館。……博物館和社區應與生活的各方面聯繫起來，這是生態博物館的基礎。」[7]據挪威生態博物館學家約翰·傑斯特龍的看法，生態博物館迥然不同於一般博物館的意義，其對應方式就明顯有別。例如相對於傳統「藏品」而言的「遺產」就不能理解為一種死的文物，而是「活在社區」和居民中的「文化記憶」與「公眾知識」。

---

2　劉紅嬰：《世界遺產精神》，華夏出版社2006年，頁237。

3　見王宏鈞主編：《中國博物館學基礎修訂版》，上海古籍出版社2001年，頁7。

4　陳燮君：《呼吸藝術經典：走馬世界美術館》序1，上海書店出版社2007年。

5　鄭智、張蓉華：〈論博物館教育與傳承民族文化問題〉，載閻宏斌、鄭智主編《社會化視野下的博物館教育》，文物出版社2006年，頁70。

6　易存國：〈前進中的藝術學〉，載《藝術美學文選》，江蘇人民出版社，2009年4月第一版，頁520–529。

7　見王宏鈞主編：《中國博物館學基礎修訂本》，上海古籍出版社2001年，頁11。

　　其三，原生態形式，即「活態化」存在方式。學界普遍認為這是目前最好的保護形式。「顯然，對無形的非物質文化遺產的 『保護』，關鍵在於保證其 『活力』的存續，而非保證其永遠原封不動。和文物、建築群和遺址等有形文化遺產主要是 『歷史』性的不同，人類口頭和非物質文化遺產則往往涵蓋了眼下仍然存活在各民族社會的各類鄉土的文化，包括口頭傳承、行為傳承和方言等，因而又被理解為 『活態人文遺產』，具有『現在』性。」[8]劉魁立教授指出，我們不應該人為地將持續發生著流變和尚且活生生的文化遺產「化石化」，要注意其原生態保護的主體性，至少在應該注意到「活魚兒是要在水中看的！」「如果我們把口頭傳統比做 『活魚』，其文化生態就是 『水』。」[9]「人民是一個活著的、傳承著的、運動著的、完成並發展著的文化族群，人民不是一個簡單的名詞，而是一個動詞意義的文化實體。……活態的非物質文化，它的消失是永遠的，是不可再生的。」[10]費孝通先生很早就提出了「活歷史」的觀念，他認為歷史是活的，而這個活的歷史只能透過實際的田野調查才能真正認識它。我們從田野工作中不但看到了現在，也可以看到過去，我們可以通過田野（包括城市調查）工作重建一個新的藝術史。而這個藝術史從民間、少數民族中收集到的材料可以與文獻中收集到的材料作一個互相的補充。[11]文化是整體，形態可分類，保護有重點。由此，走向文化的整體思考，引入文藝研究的「非物質文化」視角，走向生態保護的新思路，應該成為當代文藝研究走向繁榮的必經之途。

## 第四節　相關概念辨析

### 一、遺產、公共遺產、國家遺產、人類遺產

　　據研究，「遺產」（法文：patrimoine；英文：patrimony；義大利文、

---

8　周星：〈從「傳承」的角度理解文化遺產〉，載《中國非物質文化遺產》第九輯，中山大學出版社 2005 年，頁 41。

9　見朝戈金：〈田野研究基地建設與非物質文化遺產保護〉，載《中國非物質文化遺產》第九輯，中山大學出版社 2005 年，頁 17。

10　喬曉光：〈傳承活態文化〉，見《新華文摘》2002.11，頁 135。

11　見〈走向田野的藝術研究〉，載《民族藝術》2007.1，第 37 頁。

西班牙文：patrimonio）一詞的本義源於西文中的拉丁語詞 patrimonium。根據羅馬法，該詞意謂所有這類家庭財產的總和，它們不是按照錢財，而是根據其是否具有值得傳承的價值來理解的。

有學者認為，作為現代意義上的「文化遺產」（patrimoine culturel）概念具有一個非常晚近的來源。該詞源於 20 世紀 70 年代，最近的一項研究將其追溯到 20 世紀 30 年代。據 1970 年出版的《拉魯什法語詞典》中對「遺產」（patrimoine）的標準解釋為：「我們從父母那裡繼承的財產（bien qui nous vient du père ou de la mère）。」而在 1980 年出版的《小羅貝爾法語詞典》中，增加了「國家的文化遺產」（le bien culturel du pays）之意。而從 1999 年出版的《弗拉馬里翁法語詞典》中人們又發現該詞在前此基礎上又得到進一步拓展，係指「某個人類團體從祖先繼承的重要的公共財產」（un bien commun important d' un group humain,transmis par les ancêtres），其所舉之例恰恰是「世界遺產名錄」。

1972 年 10 月 17 日至 11 月 21 日，聯合國教科文組織在巴黎舉行了第十七屆會議，大會通過了《保護世界文化和自然遺產公約》，即從歷史、藝術、科學或人類學角度將具有「突出的普遍價值」（une valeur universelle exceptionnelle）的文物、建築和遺址所具有的「文化遺產」的現代意義加以充分肯定。據安德列·德瓦列（André Desvallées）的考證，現代意義上的「遺產」（patrimoine）用法是從國際文化組織中產生的，經 UNESCO（聯合國教科文組織）和 ICOM（國際博物館學會），甚至可以追溯到 20 世紀 30 年代的 CICI（國際知識合作委員會）和 OIM（國際博物館辦事處），其中隱含了一個新觀念，即：通過國際合作來保護和拯救「人類的共同遺產」（patrimoine commun de l' humanité）。[12] 法國被視為國際文化遺產保護運動的先驅之一。1794 年，Henry Gregoire 頗具遠見地提出一種觀點：只有野蠻人和奴隸才會厭惡科學、毀壞藝術；自由的人是熱愛它們、保存他們的。法國較早即在王宮藏品的基礎上修建了最早的博物館——羅浮宮。人們一般把梅里美（Prosper Merimee）和著名作家雨果（Victor Hugo）視為其代表人

---

12　見李軍：〈什麼是文化遺產？——對一個當代觀念的知識考古〉，載《文藝研究》2005年第 4 期。

物。如果說前者是法國文化遺產保護「實踐之父」，那麼雨果則是法國文化遺產保護的「思想旗手」。1832 年，偉大的雨果曾經呼籲立法保護法國的歷史建築和藝術，他言辭懇切地說道：「無論產權歸誰，歷史性和紀念性建築物都必須免遭那些惡意投機者的損害。因為在那些人的身上，功利心淹沒了榮譽感。每座建築都有兩方面的意義：功用的和審美的。它的功用屬於其所有者，而美卻屬於全世界。因此，它們的所有者無權對其加以破壞。」

文化遺產保護理念有一個逐漸從私人領域擴展到公共空間的轉變過程。法國歷史學家皮埃爾・諾拉曾說：「在過去的大約 20 年間，『遺產』的概念已經擴大──亦或爆炸──到如此程度，致使概念都發生了變化。較老的詞典把此詞主要定義為父母傳給子女的財產，而新近的詞典還把該詞定義為歷史的證據⋯⋯整體上被認為是當今社會的繼承物。」[13]

法國大革命是「國家遺產」的催生婆，而國家贊助藝術的優良傳統則是其文化基礎。「國家遺產」理念及其實踐最終促成了法國歷史文化保護的相關法律法規的相繼出臺，如：1887 年頒布了第一部《歷史建築保護法》；1906 年頒布了《歷史文物建築及具有藝術價值的自然景區保護法》；1913 年通過了被譽為「世界上第一部保護文化遺產的現代法律」的《保護歷史古蹟法》；1930 年通過了針對 1906 年頒布的《歷史文物建築及具有藝術價值的自然景區保護法》；1931 年 10 月召開了由國際聯盟贊助的第一屆歷史建築、建築師與技師國際大會在希臘雅典召開，並通過了《雅典憲章》或稱《歷史建築修復憲章》（The Athens Charter for the Restoration of the Monuments），這是人類就文化遺產保護的第一個國際憲章；1943 年通過了關於保護歷史建築及其周邊環境的法律，對 1913 年《保護歷史古蹟法》進一步完善；尤其是 1962 年頒布的《歷史街區保護法》（史稱《瑪爾羅法》）使「保護區」概念得以確定並深入人心，直至兩年後的 1964 年第二屆歷史建築、建築師與技師國際大會在義大利威尼斯召開，通過了《威尼斯憲章》（或稱《保護文物建築及歷史地段的國際憲章》）這一可謂法國 1962 年「保護區」法的國際版。至此，「文化遺產」就由「私人領域」走向「國家遺

---

13　皮埃爾・諾拉：〈一種正當其時的思想──法國對遺產的認識過程〉，轉引自苑利：《文化遺產與文化遺產學解讀》，載《江西社會科學》2005 年第 3 期。

產」並最終走向「人類遺產」的完整過程，為世界文化遺產保護運動提供了堅實的文化理念、法律法規和實踐經驗等。

## 二、活財富、活態文化、無形遺產、無形文化財

日本把眾多文化遺產保護對象稱之為「財」，如「有形財」、「無形財」、「文化財」等，它在文化遺產保護理念、立法方面卓有成效，始自明治維新時期。

據學者苑利在其論著《日本文化遺產保護運動的歷史和今天》中介紹，1871 年 5 月，太政宮接受了大學（現文部省的前身）的建議，頒布了保護工藝美術品的《古器舊物保存法》。1888 年，宮內省設置臨時全國寶物取調局，在天心等人的共同領導下，歷經 10 年努力，他們對全國寺廟的繪畫、雕刻、工藝品、書法、古文書等文物的存有量進行了較為深入的調查，調查到各類寶物共 215，000 件；同時，政府還對其中的優秀作品頒發了鑒定書並登記造冊。直至 1929 年《國寶保存法》實施，日本已經確定的國家級寺廟建築 845 座，國寶 3705 件。

除了 1871 年以立法的形式對「有形的文化財」（物質遺產）予以保護外，其他尚有：1874 年頒布《古墳發現時的呈報制度》、《人民私有地內發現古墳等的呈報制度》；1897 年頒布的《古社寺保護法》；1899 年頒布的《遺失物法》；1919 年頒布的《古蹟名勝天然紀念物保護法》；1929 年頒布的《國寶保存法》；1933 年頒布的臨時性法典《重要美術品保存法》，尤其是 1950 年頒布的《文化財保護法》第一次提出了「無形文化財」的概念，以將其與「有形文化財」相對稱，成為日本保護文化遺產方面的重要法典。經過幾年的試運行，日本文化財保護委員會 1954 年對其進行了較大修訂，並明確規定「無形文化財」並推動了相關制度。自 1974 年起，眾議院文教委員會下設的專業委員會著手進一步修改《文化財保護法》，並最終形成了 1975 年的修訂版《文化財保護法》。日本政府於 1950 年採取的「人才國寶保護體制」因在搶救和保護傳統民間文化方面成效卓著得到了聯合國教科文組織的大力推廣並納入其人類口頭和非物質文化遺產搶救和保護的整體框架之中。所謂「人類活財富」或「人才國寶」就是指民間文化、民間文

學、民間藝術的承傳人。這是一項圍繞著承傳人而展開保護工作的文化工程。民間藝術的傳人是掌握著具有重大價值的民間文化技藝、技術的個人或群體。日本在認定傳人時有兩種方法，一是在進行重要無形文化財產的指定時，同時即掌握高度表演技藝的演員、演奏家所認定為重要無形文化財產的傳人。二是指定由多種技藝的演員、演奏家組成的團體為重要無形文化財產，目前已指定 11 項。[14] 韓國則於 1962 年頒布了《文化財保護法》，其文化財主要是指歷史、藝術、學術等方面具有較高價值的演劇、音樂、舞蹈、工藝技術以及其他無形的文化載體等。

上述意義上的「活」與「非物質文化遺產」研究中的「活態性」意義相關但不完全等同。前者係指人的因素而言，後者則意涵大於前者，主要是指與作為歷史「遺留物」的靜止形態的物質文化遺產的不同，非物質文化遺產始終是鮮活的生命體系。「這種 『活』，本質上表現為它是有靈魂的。這個靈魂，就是創生並傳承它的那個民族（社群）在自身長期奮鬥和創造中凝聚成的特有的民族精神和民族心理，集中體現為共同信仰和遵循的核心價值觀。這是靈魂，使它有吐故納新之功，有開合應變之力，因而有生命力。具體而言，則指它的存在形態。非物質文化作為民族（社群）民間文化，它的存在必須依靠傳承主體（社群民眾）的實際參與，體現為特定時空下一種立體複合的能動過程；如果離開這種活動，其生命便無法實現。發展地看，還指它的變化。一切現存的非物質文化事項，都需要在與自然、現實、歷史的互動中，不斷生發、變異和創新，這也註定它處在永不停息的運變之中。要之，特定的價值觀、生存形態以及變化品格，造就了非物質文化的活態性特徵，這應該是它的基本屬性。無論出於何種原因，只要活態不再，其生命也便告終。」[15]

有學者認為，用「非物質文化遺產」來對譯 the Intangible Cultural Heritage 容易引起歧義，似乎其中並不包括物質表現形式，不需要物質的載

---

14　參見星野紘：《日本無形文化遺產的保護措施》，中國北京 2001 年 12 月 18 日「民族民間文化保護與立法國際研討會」。

15　中國非物質文化遺產研究中心主編：《中國非物質文化遺產保護與開發全書》，長城出版社 2006 年，頁 694。

體加以呈現之類的聯想。實際上,無論何種形式的非物質文化遺產都需要有人的因素及其借助相關物質性載體來呈現之。然而,非物質文化遺產重點強調的並不是這些物質層面的載體和呈現形式,而更重要的是指:蘊藏在這些物化形式背後的精湛技藝、獨到思維方式、豐富精神意蘊等非物質形態的內容。烏丙安先生曾以中國古琴藝術為例加以解說:「古琴,是物,它不是非物質文化遺產;古琴演奏家,是人,也不是非物質文化遺產,只有古琴的發明、製作、演奏技巧、曲調譜寫、演奏儀式、傳承體系、思想內涵等,才是非物質文化遺產本體。所以,**聯合國批准的世界遺產是『中國古琴藝術』,而不是古琴這個樂器或那些古琴演奏家,雖然古琴這種樂器和那些演奏家們都很重要。**」[16] 對此,我們深以為然。

目前,國內學術界普遍認為「非物質文化遺產」概念的主要淵源得益於「無形文化財」,因為無論在內涵還是外延上,「無形文化財」與「非物質文化遺產」概念都基本相同,兩個詞語似乎可以互相替換使用。聯合國教科文組織 1972 年在巴黎通過了《保護世界文化遺產和自然遺產公約》,對文化遺產作出了「物質遺產」(Physical Heritage)與「非物質遺產」(Non-physical Heritage)的區分。後來,又用「有形遺產」(Tangible Heritage)與「無形遺產」(Intangible Heritage)來替換前者。

聯合國教科文組織於 1989 年 11 月通過了《保護民間創作建議案》(下簡稱「建議案」),正式在聯合國教科文組織文件中提出了保護非物質文化遺產的建議。只是這個建議案尚未明確使用「非物質文化遺產」的概念,而是以「民間創作」(「民間傳統文化」)來指代「非物質文化遺產」的稱謂。它對「民間創作」的定義是:「民間創作(或傳統的民間文化)是指來自某一文化社區的全部創作,這些創作以傳統為依據、由某一群體或一些個體所表達並被認為是符合社區期望的作為其文化和社會特性的表達形式;其準則和價值通過模仿或其他方式口頭相傳。它的形式包括:語言、文學、音樂、舞蹈、遊戲、神話、禮儀、習慣、手工藝、建築術及其他藝術。」

---

16　烏丙安:《申報國家級非物質文化遺產代表作名錄的關鍵問題》,載《中國非物質遺產》叢刊,2006 年第 1 輯。

　　可見，該定義與其有關文件中對「非物質文化遺產」的定義大體相符，如 1997 年 11 月，聯合國教科文組織第 29 屆全體會議通過的《宣布人類口頭和非物質遺產代表作申報書編寫指南》（Proclamation of Masterpiece of the Oral and Intangible Heritage of Humanity）。聯合國教科文組織曾在此前的 1976 年召開的第 19 次大會上正式啟動了一項綜合性項目——「非物質文化遺產」（non-physical Heritage），此後為此特別設置了一個非物質遺產部。1979 年與 1981 年間，為了評估各締約國非物質文化遺產現狀，尋求確保民俗真實性（authenticity）以免於失真變形（distortion）的措施，進行了各成員國的問卷調查，並成為 1989 年建議案的重要參考文獻。1987 年，聯合國教科文組織在原來世界自然遺產和文化遺產的基礎上，確定把非物質文化遺產作為保護對象，俟後將其進一步細化，並通過專門的立法明確地決定了對非物質文化遺產的保護，這即是聯合國教科文組織於 1989 年 11 月在聯合國教科文組織的第 25 屆巴黎大會上通過的《保護民間創作建議案》。

　　正是有了法國、義大利的文化遺產保護意識及其前期成果的影響，加之受到美國、日本、韓國等有關文化遺產保護與立法行為推動，聯合國教科文組織開始正式啟動，於 1992 年將其非物質遺產部門改稱為「無形遺產」（Intangible Heritage）部門，並逐步確立了這一概念。

### 三、非物質文化遺產

　　「非物質文化遺產」概念於 2001 年開始頻繁地進入國人視野。2001 年 11 月 2 日，聯合國教科文組織通過了《世界文化多樣性宣言》，強調了世界各國各民族的全部文化遺產（包括非物質文化遺產在內）對於維護人類文化多樣性的重要意義，呼籲加強對非物質文化遺產的保護；2002 年 9 月 16 至 17 日，第三次文化部長圓桌會議通過了《伊斯坦布爾宣言——非物質文化遺產，文化多樣性的體現》，強調非物質文化遺產的重要性；2003 年 10 月 17 日，聯合國教科文組織第三十二屆大會通過了《保護非物質文化遺產公約》，這是迄今為止聯合國有關非物質文化遺產保護最重要文件之一。

　　「非物質文化遺產」作為一個學科概念，無論是中文還是外文，「非物質文化遺產」都有一個不斷演化的過程。在英語中，最初使用的是 Non-

physical Heritage（非物質遺產）一詞；後來使用的是 Oral and Intangible Heritage（口頭與無形遺產）；到了《保護非物質文化遺產公約》（Convention for the Safeguarding of the Intangible Cultural Heritage），使用的是 the Intangible Cultural Heritage（無形文化遺產）。中文則先後使用過「非物質遺產」、「無形文化遺產」、「口傳與非物質遺產」、「口述與非物質遺產」、「口述與無形遺產」、「口頭和非物質遺產」、「非物質文化遺產」等不同的表述方式。鑒於聯合國教科文組織《保護非物質文化遺產公約》「第三十九條有效文本」規定：「本公約用阿拉伯文、中文、英文、法文、俄文和西班牙文擬定。六種文本具有同等效力。」而聯合國教科文組織正式公布的中文文本中用來對譯 the Intangible Cultural Heritage 一詞的是「非物質文化遺產」這一概念，而並沒有修正為「無形文化遺產」，國務院及其辦公廳等官方文件中也與聯合國教科文組織《保護非物質文化遺產公約》中文文本保持一致，相沿使用「非物質文化遺產」的概念表述。至此，「非物質文化遺產」這一中文概念基本定型。

依照聯合國教科文組織第三十二屆會議正式通過的《保護非物質文化遺產公約》（巴黎，2003 年 10 月 17 日）「總則·第二條定義」之限定：「非物質文化遺產」是指：被各群體、團體、有時為個人視為其文化遺產的各種實踐、表演、表現形式、知識和技能及其有關的工具、實物、工藝品和文化場所。各個群體和團體隨著其所處環境、與自然界的相互關係和歷史條件的變化不斷使這種代代相傳的非物質文化遺產得到創新，同時使他們自己具有一種認同感和歷史感，從而促進了文化多樣性和人類的創造力。在本公約中，只考慮符合現有的國際人權文件，滿足各群體、團體和個人之間相互尊重的需要，以及順應可持續發展的非物質文化遺產。[17] 據此定義，「非物質文化遺產」包括以下方面：1. 口頭傳說和表述，包括作為非物質文化遺產媒介的語言；2. 表演藝術；3. 社會風俗、禮儀、節慶；4. 有關自然界和宇宙的知識和實踐；5. 傳統的手工藝技能。

所謂「保護」，指採取措施，確保非物質文化遺產的生命力，包括這

---

17　見范俊軍編譯：《聯合國教科文組織關於保護語言與文化多樣性檔彙編》，民族出版社 2006 年，頁 81。

種遺產各個方面的確認、立檔、研究、保存、保護、宣傳、弘揚、承傳（主要通過正規和非正規教育）和振興。依據《中華人民共和國非物質文化遺產法》（2011 年 2 月 25 日第十一屆全國人民代表大會常務委員會第十九次會議通過）「總則」第二條之所稱，「非物質文化遺產」是指各族人民世代相傳並視為其文化遺產組成部分的各種傳統文化表現形式，以及與傳統文化表現形式相關的實物和場所。包括如下內容：（一）傳統口頭文學以及作為其載體的語言；（二）傳統美術、書法、音樂、舞蹈、戲劇、曲藝和雜技；（三）傳統技藝、醫藥和曆法；（四）傳統禮儀、節慶等民俗；（五）傳統體育和遊藝；（六）其他非物質文化遺產。[18] 值得指出的是，這與此前中華人民共和國發布的《國家級非物質文化遺產代表作申報評定暫行辦法》之第二條、第三條有著表述上的不同，主要反映在「文化空間」上面，見下：

> 第二條：非物質文化遺產指各族人民世代相承的、與群眾生活密切相關的各種傳統文化表現形式（如民俗活動、表演藝術、傳統知識和技能，以及與之相關的器具、實物、手工製品等）和文化空間。
>
> 第三條：非物質文化遺產可分為兩類：
>
> （一）傳統的文化表現形式，如民俗活動、表演藝術、傳統知識和技能等。
>
> （二）文化空間，即定期舉行傳統文化活動或集中展現傳統文化表現形式的場所，兼具空間性和時間性。

非物質文化遺產的範圍包括：（一）口頭傳統，包括作為文化載體的語言；（二）傳統表演藝術；（三）民俗活動、禮儀、節慶；（四）有關自然界和宇宙的民間傳統知識和實踐；（五）傳統手工藝技能；（六）與上述表現形式相關的文化空間。[19] 經過比照，人們不難發現，《中華人民共和國非物質文化遺產法》既汲取了《保護非物質文化遺產公約》中「非物質文化遺產」的主要精神，又在一定程度上尊重與繼承發展了與此相關的既往學術史

---

18　《中華人民共和國非物質文化遺產法》，中國法制出版社 2011 年，頁 3。

19　中國藝術研究院中國非物質文化遺產保護中心編：《中國非物質文化遺產普查手冊》，文化藝術出版社 2007 年，頁 237。

成果，同時強調了中國文化本土特色與資源，誠如第三條規定，「國家對非物質文化遺產採取認定、記錄、建檔等措施予以保存，對體現中華民族優秀傳統文化，具有歷史、文學、藝術、科學價值的非物質文化遺產採取傳承、傳播等措施予以保護。」這表明，《中華人民共和國非物質文化遺產法》的總體認知在不斷深化。此外，關於「文化空間性」的表述無形中消化在「其他非物質文化遺產」中無疑昭示著「非物質文化遺產」研究與保護的新認識：其一，對時間性的強調；其二，兼顧到中國傳統文化與藝術的獨特規律。

總之，中華人民共和國在非物質文化遺產領域走過了一個起步較晚但後起直追的過程，在陸續出臺相關政策和積極跟進國際學術主流，並在相關術語方面表現比較出色。尤其是由最初的政治觀念干預文化事業，逐漸發展到自覺保護「文物」和「文化遺產」這條覺醒之路。

# 第二章　方法與意義

　　文化研究是系統工程，對其研究對象的認知與研究方法的選擇是學術研究的主要途徑。藝術作品是一定歷史條件下的具體產物，它與其所屬的社會史、經濟史、政治史、思想史、文化史具有千絲萬縷的聯繫。本章希望通過引入生態學、人類學、歷史學和民俗學相關學科，借鑑其知識視野、認識角度與研究方法等，盡可能還原歷史，深入文化的歷史本相。

## 第一節　生態學基礎

### 一、人類危機及其反思

　　人與自然界是和諧的共生關係。馬克思曾說：「全部人類歷史的第一個前提無疑是有生命的個人的存在。因此，第一個需要確認的事實就是這些個人的肉體組織以及由此產生的個人對其他自然的關係。」[1]原生地區曾經是上古時代人類的環境，至今仍然是自然界的心臟和生命的發祥地，其迅即消逝給全人類帶來了不可估量的多方面損失與生存危機。人們由於短視僅僅為自己暫時的需要在帶來所謂「文明」進步的同時，也毀滅和剷除了自然界種屬的生存以及生命創化棲息地，而消滅這些不可再生的資源，使人類社會處

---

1　《馬克思恩格斯選集》第一卷，人民出版社 1995 年，頁 67。

於艱難的進化悖論之中：一方面，人類目前處於地球已知文明狀態的巔峰狀態，另一方面卻使自身日益進入更趨「異化」的命運，例如，數位化生存與人工智慧、生命科學與技術所帶來的倫理學憂慮，以及熱核武器的威脅等。

自工業革命以降的幾個世紀裡，世界範圍內的全球性環境污染與自然災害令人反思科學在現代條件下的作用和意義：科學技術不應被用來作為征服全自然生物在內的工具為目的，而應該使人類與自然之間和諧共處。科學迄今所造成的惡果，不能單純用科學本身來根治。英國歷史學家湯恩比（Arnold J. Toynbee）認為：「要對付力量所帶來的邪惡結果，需要的不是智力行為，而是倫理行為。」並發出了「人類與自然力關係發生逆轉」預言和警告。[2] 馬克思認為，人與自然的關係不僅存在對立，而且存在著和諧，而和諧是更為主要的。「在我們這個時代，每一種事物好像都包含有自己的反面。我們看到，機器具有減少人類勞動和使勞動更有成效的神奇力量，然而卻引起了飢餓和過度的疲勞。財富的新源泉，由於某種奇怪的、不可思議的魔力而變成貧困的源泉。技術的勝利，似乎是以道德的敗壞為代價換來的。隨著人類愈益控制自然，個人卻似乎愈益成為別人的奴隸或自身的卑劣行為的奴隸。」[3]「社會是人同自然界的完成了的本質的統一，是自然界的真正復活，是人的實現了的自然主義和自然界的實現了的人道主義。」[4]

恩格斯根據歷史的經驗，告誡人們不要過分陶醉於人類對自然界的勝利，對於每一次這樣的勝利，自然界都報復了我們。每一次勝利，在第一步都確實取得了預期的結果，但是在第二步和第三步卻有了完全不同的、出乎預料的影響，常常把第一個結果又取消了。「我們統治自然界決不像征服者統治異族民族一樣，決不像站在自然界以外的人一樣──相反地，我們連同我們的肉、血和頭腦都是屬於自然的，存在於自然界的。」[5] 因發表《未來的一百頁──羅馬俱樂部總裁的報告》而享譽世間的義大利文化學家奧銳里歐‧貝恰曾經不無憂慮地對人類未來發出了警告。他在論文〈人與自然〉中

---

2　湯恩比、池田大作：《展望二十一世紀》，國際文化出版公司 1985 年，頁 39。

3　《馬克思恩格斯文集》第九卷，人民出版社 2009 年，頁 560。

4　《馬克思恩格斯文集》第一卷，人民出版社 2009 年，頁 187。

5　恩格斯：《自然辯證法》，人民出版社 1977 年，頁 158–159。

提出了「世界問題複合體」概念。在他看來，人類社會在不斷發展過程中，不斷積聚了新舊糾纏在一起的問題群，這些問題群的存在使人類的現狀處於嚴重困境，使得現代世界變得不穩定、難以預測和極度危險，其根本原因即在於「人類在全球範圍中取得了對所有生命體的優先的地位」。正是由於人類社會歷來把知識和技術理性奉為推動人類進步的圭臬，才導致當今全球範圍內的深度危機。而要修正歷史，改變這一危機的命運，只有把改善人與自然的關係放在最優先的地位才有可能。現代人類正以前所未有的高能量的知識最大限度地將人類自己推向非人的境地。在遙遠的過去，自然界中的一切動植物都是人類的夥伴，是他們支撐起人類的生命系統。而如今，人類僅僅在極短的時間內就無情地使自然界的物種漸次面臨滅絕的命運。人類所面臨危機的根本原因即在於文化的危機，它是屬於文化性質的，而不是生物學意義上的。日本知名學者池田大作也認為，現代的科學文明是以毀滅人類的未來為代價的，是以對立關係處理人和自然界的結晶。

在面臨著全球危機的當下，人們開始重新思考文化自身。從文化的生存空間意義來講，不同條件下、不同地理環境的人類群體，其具體的生活態度和生活與生產方式既存在著某種一致性，更表現出某種較大的不同。文化形貌的差異通過不同文化群體的溝通、交流，自然會起到一種認識、認同、融匯的客觀效果。文化的交流不同於自然之間的動態流動，文化的流動往往是使處於較低階段的人類社會群體向較高級階段的文化靠近，以更先進、更「文化化」的文化來更新和提升自己，自覺不自覺地向上發展。

「文化」是對人類自身自然與身外自然的改造，是人類活動方式及其活動成果的辯證統一，也是人類區別於動物界的根本標誌，「文化」如何避免「異化」，防止人的性靈喪失的「物化」等無不時刻在警示著我們：作為自然界的產兒，人類始終擺脫不了對自然的依賴和無奈。於是，生態學意義上的文化存在方式及其機制是以成為重要的參考維度。

## 二、生態學的前世今生

### (一)西方生態文化理論

作為一門現代學科形態的生態學，其最初由德國動物學家恩斯特・海克

爾（Ernst Heinrich Haeckel）於 1866 年提出，它是「研究生物與其環境之間相互關係的科學」；1935 年，英國生態學家坦斯勒（A. G. Tansley）將系統論概念引入生態學，並提出了生態系統的概念，他認為「生態系統」既包括有機複合體，同時也包括形成環境的整個物理因素的複合體，具有自身獨特的結構和功能。20 世紀 50 年代，奧德姆兄弟之經典著作《生態學基礎》的出版標誌著生態學成為一門擁有自己的研究對象、任務和方法的獨立學科。

20 世紀 50 年代以降，隨著工業文明的推進，新技術的革新，全球化進程的加快，尤其是全球環境問題的凸顯等，現代生態學出現了兩大發展趨勢：一方面，傳統生態學研究吸收了數學、物理、化學、生物學、工程技術科學的研究成果，為人類認識自然生態系統和改造自然生態系統提供科學依據和方法論；另一方面，人們認識到，生態危機與環境問題不僅是科學技術問題，更是關係到人類世界觀、生存觀、文化觀與思維觀的問題。俟後，人們開始將生態學理論與方法運用於人類社會系統各領域之中，從而出現了生態哲學、生態倫理學、生態人類學、生態馬克思主義、環境美學、生態文學與生態批評等有關生態文化理論。除了上述重要的生態文化理論之外，在生態考古學、生態社會主義、生態經濟學、生態女性主義、生態景觀學等領域也出現了一些研究成果，如卡爾・布策爾（Karl Butzer）的《作為人類生態學的考古學》（1982），布克欽的《生態社會學理論》（1990），佩珀的《生態社會主義》（1993），龐廷的《綠色世界史》（1991），戴利的《生態經濟學與經濟生態學》（1999），弗列德瑞・斯坦納（Frederich Steiner）的《人類生態學：跟隨自然的腳步》（2002）等。鑒於本論題需要，我們主要結合生態人類學、環境與生態美學做一簡要說明。

**生態人類學。**學界普遍認為朱莉安・斯圖爾德和 L・A・懷特是生態人類學的真正奠基人，該學說於 1968 年正式提出，他們將生態學的概念和理念引入人類學，並分別提出了「文化生態學方法」和文化進化的「能量學說」。朱莉安・斯圖爾德在《文化變遷理論：多線進化的方法論》（1955）中以「文化核」為基點，運用「文化生態學」的方法研究特定的環境是如何塑造特定群體的文化特徵，以及文化差異是如何由文化與環境的相互作用所形成的。他認為環境和文化都不是「既定的」，而是相互依存的，環境在人

類生活中發揮著積極而不是限制性作用，反之亦然，人類文化也影響著環境的改變。應該說，斯圖爾特的「文化核」的思想存在有侷限性，因為它幾乎不包括儀式行為和生物學研究，此後由他的學生拉帕波特和維達對其進行了修正。儘管如此，但他能認識到環境和文化兩者間的相互關係，以及他對地域群體生產方式和生存環境的研究方法等對後學可謂影響深遠。

20 世紀 90 年代以來，生態人類學獲得了新進展，凱・密爾頓（Kay. Milton）的《環境保護主義：人類學的觀點》（1993）和《環境保護主義和文化理論》是這方面的代表。他在對生態人類學過去諸種理論進行梳理和反思的基礎上提出了「多種生態學」，因為各門學科不是孤立發展的，各種見解都是在回應社會所關切問題的結果，生物多樣性和文化多樣性與人類環境問題是緊密聯繫在一起的。此外，比較重要的代表人物和著作還有埃米利歐《人類的適應性：生態人類學導論》（1979），馬文・哈文斯《文化唯物主義》（2001），提姆・英戈爾德（Tim Ingold）《環境的感知》（2001）等。該論題值得我們關注，因為它關係到本書論題集中闡述的文化整體性與精神延續性主旨。

**環境與生態美學。** 西方許多學者將環境與生態美學的起源追溯到利奧波德（Aldo Leopold）1949 年出版的《沙鄉年鑑》一書。利奧波德在本書中提出了「環保美學」（Conservation Aesthetic）概念，包含生態美學（Ecological Aesthetics）的主要觀念。

國外生態美學的真正開展是在 20 世紀 90 年代，如美國學者保羅・H・高博斯特即是這方面的代表人物，他在《景觀審美體驗的本質和生態》（1990）一著中就從生態學角度對景觀審美體驗進行了實證研究。隨後，他又連續發表了〈生態系統管理實踐中的森林美學、生物多樣性、感知適應性〉、《服務於森林景觀管理的生態審美》、〈《森林與景觀：生態、可持續性與美學》導言〉等多篇重要論文，是而成為當前國外頗有影響力的生態美學家。

把生態美學運用於環境設計方面的代表人物還有奧都・威拉克（Udo. Weilacher），作為德國著名風景設計師，他在其代表作《在花園裡》和《景

觀建築與大地藝術》中提出，當代花園之所以美麗是因為花園被當作一個
整體來看待，花園不是各部分簡單的相加，而是一個充滿朝氣，生機勃勃，
富有生命力的完整設計；伯林特《環境美學》（1992）等系列論著亦頗有影
響。至於赫爾曼‧普瑞格恩的《生態美學：環境設計中的藝術理論及應用》
（2004）則從生態美學角度來研究生態與藝術關係，從而使生態美學與藝術
實踐緊密地聯繫在一起。

### (二)中國生態文化研究

　　中國生態文化研究雖然起步較晚，但逐漸顯現出強勁的發展態勢，與西
方發達國家同類成果相比，逐漸凸顯出自己的特色。這既與中國的現代化
進程有關，也與生態問題的出現和人們對生態問題的認識過程的逐漸加深
有關。

　　自 20 世紀 80 年代初改革開放至今，中國經濟連續保持高增長的發展態
勢，但高增長也同時帶來了諸如資源消耗、環境破壞、城市問題、生態危機
等一系列重大問題，這無疑引起了中國各級政府和民眾的關注，生態文化理
論與實踐也相繼得到了學術界、文化界、教育界等各個領域的高度關切。就
學科研究來說，其發展進路與西方生態文化理論發展的模式基本相似。首先
是從生態學領域開始逐步擴大到人文社會科學領域，繼而又從哲學、倫理學
領域再延伸至文學、美學、藝術學等相關領域。應該說，這一態勢與西方生
態文化理論境況同中有異。所同者，國內外皆因應於生態危機的現實境遇而
開始關注這一話題；不同者，中國政府在生態文化宣導與「生態文明」建設
方面起到了直接領導與推動作用。自 2007 年中共中央將建設「生態文明」
與「美麗中國」寫入十七大報告以來，各級地方政府都積極回應並認真開展
了生態文明示範區建設活動。這無疑直接帶動了中國生態文化理論研究與實
踐創新的歷史化進程。2007 年前，國內關於生態文化理論研究尚處於某種
不自覺的狀態，所研究的領域也主要限於生態文明、生態馬克思主義、生態
哲學、生態倫理學、環境與生態美學、生態文學與文學批評等方面，由於它
們在各自學科內處於某種邊緣地位，而真正致力於這方面的研究者尚為數不
多，且主要集中在對西方成果的譯介上，雖然開始形成一些思想和觀念，但

尚未形成具有中國本土特色的生態文化理論和學術流派。2012年11月8日，在中國共產黨十八大上，「生態文明建設」得以進一步強調。

綜上所述，中外學者在研究生態文化時已經大體形成了理論流派和基本共識，他們認為：生態文化主要是重新審視人類文化，通過文化批判，揭示生態危機的思想文化根源。沃斯特曾明確指出：我們今天所面臨的全球性生態危機，起因不在生態系統自身，而在於我們的文化系統。要渡過這一危機，必須盡可能清楚地理解文化對自然的影響。整個文化已經走到了盡頭。自然的經濟體系已經被推向崩潰的極限，而「生態學」將形成萬眾吶喊，呼喚一場生態文化革命。因此，生態文化的宗旨即是通過思想觀念、文化價值的變革，藉以推動生活方式、生產方式、科學研究和發展模式的變革，重建人與自然之間的和諧關係，從而使人類以更符合自然的和諧方式邁向一種嶄新的文明形態——生態文明。

生態文化是一種新的文明形態。生態文化是以生態學的基本理念、核心概念和思維方式為基礎發展起來的一套有利於生態環境、自然資源和人類社會可持續發展的有關人類生存方式、生活方式的價值觀念體系。當人類文化經歷了自然中心主義文化向亞人類中心主義文化並最終走進人類中心主義文化而陷入發展的「瓶頸」時，「生態整體主義文化」就是一個必然選擇。從學理上說，生態文化賦予人類以一種全新的文化哲學即生態哲學理念，在存在論、認識論、方法論、價值觀上都與以往的哲學有著本質區別。這種全新哲學的建立是符合人類社會發展規律的合理化選擇。就實踐而言，環境問題、生態危機已經成為當今全球共同關注的話題，也是人文社會科學必須面對的重大課題。作為「後發展」國家，中國改革開放取得了舉世矚目的成績，但也在生態與環境問題方面顯得問題突出，亟待重視與解決。雖然中國政府大力提倡生態文明建設，國家相關主管與職能部門及各級地方政府也在積極採取多種措施進行環境治理、生態保護實踐等，但積重難返，且生態問題作為系統工程是關係到多方面乃至威脅人類生存的根本問題。因此，生態文化實踐行為若要取得良好效果獲得可持續發展，必須有相應的基礎性研究作相應支撐，必須對國內外生態文化理論和流派有清醒的認識，借鑑他人成果、結合本國國情，為當代中國「生態文明」與「美麗中國」的文化建設服務。

　　生態文化的視野將為文化多樣性和可持續發展提供理論基礎。自然生態的多樣性是人類文明進步發展的邏輯前提，同理，人類文化的「多元共生」亦是人類文化發展的主要路徑。生態文化為人類提供了風格迥異、多姿多彩、獨具特色的文化形式，對文化的共同發展、共同繁榮起到不可替代的作用。與此同時，它還將起到塑造某種精神價值作用。中華民族是重實踐理性的民族，生態文化具有巨大的精神功利性，即精神價值。研究它不僅能接續中華傳統文化精髓，更能在現代條件下增強民族凝聚力和加深中華民族「多元一體」的文化認同感，於傳承和弘揚中華優秀傳統之時與生態文明建設相適應，模塑並建構新時代中華文化核心價值觀，為馬克思主義中國化與構建包括人與自然在內的和諧社會作出應有貢獻。

　　人類發展史是人與自然相互關係演進的歷史，在經歷了原始文明、農業文明和工業文明階段後，目前正邁向生態文明的發展階段。生態文明是人類對傳統文明形態，特別是工業文明及其現代化進行深刻反思的重大成果，也是人類文明形態和文明發展理念、發展道路和發展模式的重大進步。「生態文明」是人類文明的一種合理化形式，它以尊重和維護生態環境為基礎，以可持續發展為根據，以人類繼續發展和整體福祉為宗旨。目前，建設生態文明已成為中國社會可持續發展的必然選擇，也是全人類追求共同福祉的方向，更是建設資源節約型和環境友好型社會、促進人與自然和諧的必由之路。

　　就此而言，從生態學視角來思考中國藝術文化及其精神具有重要的啟示與示範性作用。我們不僅要整體考察中國傳統文化的有機性，還要從生態學角度思考其一以貫之的精神主脈。

## 三、相關概念說明

### (一)原生態

　　關於「非物質文化遺產」及其「活態性」特徵目前業已獲得學術界的普遍認同，但在某些術語引入及其表述方面尚有不同理解，其中「原生態」與「原真性」提法就具有較大爭議。這兩個概念的提法借鑑了生態學思路，

鑒於它與本論題所要關注的話題相關，僅在此做一說明。

當下「原生態」一詞幾乎成為時尚語，運用者大都出於褒義——懷有對民間文化藝術的好感和重視，其蔓延約從媒體對「雲南映象」等系列文化活動景觀的相繼推出開始，自啟動非物質文化遺產保護國家系統工程以來，學者、民眾在探討對傳統文化的保護理念、方法時，也涉及「原生態」概念。在此過程中，泛用、濫用現象隨處可見，值得引起人們高度關注。著名學者資華筠先生在〈理念　機制　方法——建立文化生態保護區的要素闡釋〉一文中認為，生態學與民俗學、人類學等具有相通的理念和互補關係。她認為，「生態」的基本概念必須包含「核心物」與「環境因素」的整體性，注重二者之間關係的探討，不能將彼此割裂開來。基於生態學原理，她以為所謂「原生態」文化藝術（含音樂、舞蹈等各種非物質文化遺產），並非只是單純的、孤立的外部形式，而應具有包含環境因素在內的三個「自然」標準，即：自然形態——不刻意加工；自然生態——不脫離其生成、發展的自然與人文環境；自然傳衍——以一種與民俗、民風相伴的特定生活和表達感情的方式代代相傳。當然，「原生態」文化形態並非「木乃伊」，它們隨歷史的演進、社會環境的發展而變化。這種演變一般說來是漸進式的，但在重大社會變革中，也可能發生突變（如：天災、人禍、特殊政令等）。因此，它具有動態性而非僵化的，不同藝術門類的原生形態和功能則具有多樣性。毋庸諱言，學者們在非物質文化遺產保護中提出「原生態」保護，其動機自然是為了強調文化保護對象的「源頭性」、「原生性」，以便於實施「整體性」保護，我們既不能把經過各色包裝的民間藝術誤認為「源」；也不應以「原生態」保護為由來抵觸藝術家們在汲取民間藝術精華基礎上的個性化創作（那是另外一個範疇的問題）。當下在螢屏、舞臺、旅遊景點表演的各種民間藝術，無論保留著何等程度上的鄉土氣息，或者就是農民演出隊，它們既已離開了其發源、生成的環境，又附著各種包裝，並以愉悅觀眾為主要功能，甚至有明顯的商業目的等，這就脫離了「原生態」文化的基本屬性。至於那些傑出的民間藝術家，在特定條件下展示其具有原汁原味兒的高超技藝，不如就用「原生型」予以概括似乎更為準確。她認為，珍惜原生型文化本是好事，但混淆與濫用「原生態」概念，尤其是強勢媒體的以訛傳訛、推

波助瀾，就既不利於源頭性文化保護，也不利於鼓勵藝術家的創造。因此，要關注「生態文化」的特性。

從生態學視角看，非物質文化遺產的核心是指，在長期的歷史演進中人類所創造的，各民族世代相傳的，與群眾生活密切相關的各種不同的傳統藝術文化形式。「文化生態」則是指與此「核心物」的生長、發展密切關係的各種環境因素之間的整合概念。它有別於業已出現的自然與社會的多元化的綜合生態學科群的既定內容，而有其自身的特性和存在體系及發展規律。它是多樣的、活態的、不斷變化的，對它的研究顯然更加複雜。據此，從非物質文化遺產的視角和「文化生態」的整體考量對中國藝術文化研究具有重要的啟示性作用。

有學者認為，「原生態」可做兩種理解：一是「原—生態」，二是「原生—態」。前者從生態角度出發，強調原初的生態場景與生態語境，注重獨立的、整體的結構；後者立足於揭示事物的本來樣態，側重的是原汁原味、沒有變質的表現形式。

還有學者質疑「原生態」的提法，如宋俊華在〈論非物質文化遺產的本生態與衍生態〉一文中就建議用「本生態」與「衍生態」來加以描述，這樣既保持了「原生態」「自然而具有悠久歷史」的意義，又突出了非物質文化遺產的「變化性」，以便於準確地揭示其生態。他說，從詞義上講，「原生態」是「原」和「生態」的合語，「原」是原始、原處的意思；「生態」一詞，本指動物、植物和自然物共同存在的環境空間，現代生態理論的「生態」指主體與環境和諧相處共生共存狀態。所以，「原生態」一般指事物最初和最原始的生存狀態，是事物與環境的合一狀態，即事物與其生存環境共存共生的現象。可見，「原生態」和「生態」一樣，最初用於生物學、生態學領域，後來被引入經濟、政治、文化領域，乃至社會文明領域和社會生活的方方面面，如原生態食物、原生態服飾、原生態建築，在此觀念語境中，原生態與自然、非人為、非機械具有對等或相近的內涵。人們對「原生態」的重視和關注，實際上與後工業主義、後現代主義密切相關。於是，便與生態保護、環境保護相呼應，反對「人類中心主義」，呼籲回歸自然、追求自

然的呼聲高漲，其中最為激進的是「非人類中心主義」的「生物中心主義」與「生態中心主義」的興起，表現了人類對自我以及自我發展歷史的深刻反思，也是人類對文明發展道路的反思。正是在這樣的背景下，人們對於人類的創造物——非物質文化遺產提出「原生態」的要求。正如生物有遺傳和變異一樣，非物質文化遺產有本生態也有衍生態，前者是非物質文化遺產遺傳與傳承的基礎，後者是非物質文化遺產變異與發展的內容。衍生態是傳承人對非物質文化遺產豐富和創造的結果，呈現出活態性和多樣性的特點。如果說本生態是非物質文化遺產的存在根據，是基礎性的，那麼衍生態則是非物質文化遺產的發展與創新，是非物質文化遺產生命活動的體現，二者相輔相成，一體兩面。從原生態、本生態到衍生態，生態是非物質文化遺產研究和保護功能的核心觀念。

一般而言，生態是相當於某個主體（往往指人或文化）的生存環境，在現代生態理論中，人們已經放棄了以人為中心的生態觀，淡化了人的主體地位，講人與人、人與文化、人與環境、人與自然處以平等地位，這可視為人們理解文化本質的切入點。

也有學者圍繞著原生態民間藝術文化遺產的保護作出了解析，認為「源根性」、「承傳性」、「變異性」和「依存性」是民間藝術文化遺產的顯著特徵。它們是紮根於千百年群眾生活的具有根文化、母文化因素的文化形態，集中並藝術地展示著中華民族文化的語言、心理、感情、道德、審美情趣等形式、內涵及其特徵；它們是在歷史文化源流的長河中延續性地承傳、創造、發展而形成的一個歷史階段性的文化形態，其創造性總是頑強地孕育於保護該文化基因的理念之中，是以民間繼承者的自發創造為其主要方式的；它們依存於其生存條件而生存，具有繁榮、發展和衰落、消亡兩重可能性的文化形態。當依存條件存在時就繁榮發展，反之（或未採取保護措施時）則消亡。[6]「原生態」一詞源於生態學理念無疑，借用其說明傳統文化的保護與樣態呈現是可以的，問題在於：其一，自然科學意義上的原生態不同於人文社會科學的意識形態性；其二，原生態一俟進入人類文化歷史的觀

---

6　雷達：〈論原生態民間藝術文化遺產的保護〉，載《中國非物質文化遺產保護研究》2005 蘇州‧上，北京師範大學出版社 2007 年，頁 244–255。

照視野勢必引起新的觀念鏈反應;其三,原生態僅表明其原初型態的階段性,而與繼發性的關係會出現不同效應;其四,從時間歷史維度考量,「原生態」是一個可塑性極強的預設話題。

## (二)原真性

關於對文化遺產「原真性」問題的強調明確見之於世界遺產委員會第18次會議(1994年12月12–17日)於泰國普吉(Phuket)通過的《關於原真性的奈良文件》[7]。

「原真性」(Authenticity),他譯「原生性」、「真實性」、「準確性」、「可靠性」等,是驗證世界文化遺產的重要原則。該原則最早出於《威尼斯憲章》中「將原真性充分完備地傳承下去是我們的職責。」它主要是指原始性的、原創的、第一手的、非複製、非仿造等。原真性是驗證世界文化遺產的一條重要原則,近年來人們呼籲禁止包括口頭創作在內的活態人類文化遺產的「改舊變新」現象,以防止出現「破壞口頭文學創作的純潔性」,其動機無疑是可以理解的。

針對「原真性」,有學者提出了不同見解,如劉曉春在〈誰的原生態?為何本真性——非物質文化遺產語境下的原生態現象分析〉一文就提出了質疑。他認為,隨著文化生態的變化,某些非物質文化遺產確實處於瀕危狀態,為了保護瀕危的非物質文化遺產,學界、媒體、政府以及商界共同製造了一個非物質文化遺產的「原生態」神話。這些現象實際上是學術界對於民俗現象長期以來的本真性探求(in search of authenticity)有密切的關聯。與現代民俗學、人類學的學術理路、學術追求息息相關,也關涉民俗學的知識傳統、全球化現代化過程中地方文化資源所蘊涵的文化政治意義等複雜的歷史與現實問題。在民俗學領域,按照德國民俗學家瑞吉娜·本迪克斯(Regina Bendix)的說法,民俗學的本真性隱含著對真實性的探求,由於這種探求具有多義性和不易把握的本質,學界和社會難易達成共識。「原生態」一詞由發明到深入人心,乃至成為大眾想像本真的非物質文化遺產的

---

7　見張松編:《城市文化遺產保護國際憲章與國內法規選編》,同濟大學出版社2007年,頁92–93。

代名詞這一過程實際上是一個大眾文化的符號，是大眾文化製造出來的神話。從本質上說，那些打著非物質文化遺產的旗幟，標榜所謂的「原生態歌舞」、「原生態音樂」、「原生態旅遊」等都是技術複製時代的文化生產。非物質文化遺產脫離了其生存的文化生態，成為被展示的、被欣賞、被塑造的對象，它的獨一無二性被破壞了，它的遙遠感、距離感消失了，它生活的世界被剝離了。如果說技術複製時代藝術品原真性（echteit）之靈韻（aura）的消失，是由於藝術與禮儀的密切關係使人們對藝術品產生的膜拜感消失了，那麼，非物質文化遺產的「遺產化」過程，則使非物質文化遺產從其生存的環境中脫離出來，進入了一個被生產、被建構的過程，這一過程使非物質文化遺產越來越遠離其日常生活形態的本真樣貌。例如德國學者赫爾德的著作喚起了其他民俗學學者對探求民族文化本真性的探求。民俗學本真性形成的浪漫主義傳統還有一個重要的方面，那就是從民族古老的、尚在傳承的、口傳心授的非物質文化遺產中，建構一個民族自我的本真形象。

　　按照費孝通先生的說法，文化自覺的意義在於生活在一定文化中的人們對自身文化有「自知之明」，並對文化的發展歷程與未來有著充分的認識。[8]其實，現實生活中並不存在所謂歷史「活化石」的民俗，只有當人們拋棄了「原生態」的幻象，以傳承、變化、發展的眼光看待民俗的時候，成為非物質文化遺產的民俗才真正具有生生不息的活力。可以這樣說，在非物質文化遺產保護的語境下，本真性訴求是一柄雙刃劍。一方面，人們試圖通過「原生態」神話的建構，從客觀上使大眾重新認識、理解自己的民族文化，增強了大眾的民族文化遺產保護意識，促進了民族文化自覺；另一方面，「原生態」非物質文化遺產的展示，由於是從日常生活語境中剝離出來的文化展示，故不可避免地使大眾對非物質文化遺產的本真性形態產生某種誤讀，這種誤讀對非物質文化遺產的生存發展可能產生致命的危害。由此，便提出一個嚴峻的話題：這樣的「原生態」究竟是促進文化的傳承發展，還是新一輪破壞的開始？

　　劉魁立先生在〈非物質文化遺產的共用性、本真性與人類文化多樣性

---

8　費孝通：〈文化自覺與和而不同〉，載《民俗研究》2000 年第 3 期。

發展〉一文中提出，所謂共用，一是相同民族在不同社會環境持有和傳承共同的非物質文化遺產，有責任共同保護。這種認知是基於作者持有的文化普世價值和非功利價值觀，不應成為國際政治博弈的工具；第二種是非物質文化在不同族群的發展傳播中會發生變異而被本土化，這種特點和本真性是非物質文化變異性的不同表現，共用性並不代表文化趨同，在文化變異過程中一定存在某種內核是不變的。也有學者針對「生活相」、「生活場」和「生活流」等概念提出了一些看法。所謂「生活相」就是生活的樣子或樣式。如描述宋代七夕生活相的《夢華錄・七夕》與張岱〈虎丘中秋夜〉、鄒迪光的〈八月十五夜虎丘坐月〉、袁宏道〈虎丘〉等例子。而生活場的「場」之本義則是指物理學中物質存在的兩種基本形態：互相依存，互相作用於整個空間。這裡藉以說明非物質文化遺產保護要兼顧到文化遺產生活場所的整個空間。[9]此外，可參考 2009 年 9 月於貴州省舉辦的「原生態文化：價值保護與開發」國際論壇系列文章。[10]上述學者們的思考雖各有不同側重點，又有一致性，即：大家都注意到了從「生態學」汲取營養，充分尊重文化發展的自然規律性因素，借用生態概念理解「文化生態」的整體性、主流性、變異性和承傳性等因素，在尊重文化發展的自然規律而正本清源之時，預防無意識誤解和有意識變異。有句話說得好，「生物多樣性保存的程度與人類生存概率成正比。」就此而言，借鏡生態學理念致力於傳統文化遺產的建設與保護是不錯的選擇，無疑這對於深入挖掘中國古琴文化遺產內涵及其保護發展也極具重要的啟發意義。

## 第二節　人類學視野

### 一、人類學思想

「人類學」（Anthropology）一詞，源於希臘文 ανθρωπos 和 λoyos，即

---

9　陳勤建，周曉霞：〈生活相　生活場　生活流——略論非物質文化遺產保護的原真性整體性原則〉，載《中國非物質文化遺產保護研究》2005 蘇州・上，北京師範大學出版社 2007 年，頁 157–170。

10　參見彭兆榮等：〈原生態：現在與未來〉，載《讀書》，2012.2，頁 3–19。

Anthropos 和 Logos，實即「研究人的科學」（the science of man）之跨學科含義，其最中心的概念即是文化（culture）。而「文化人類學」（cultural anthropology）和「藝術人類學」的興起和引入，使我們進入了一個「人類科學的時代」（age of anthropological science）。

有學者認為，漢語中「文化」這一術語帶有人類學啟蒙（enlightenment）、覺悟和濡化（enculturation）的意義。歷史學家亞當斯曾說，今日人類學的學術工作有一個「最令人欣慰的悖論，也是它最激勵人的特徵，就在於研究他者的同時也是一個自我發現的生命旅程。」（William Adams, The Philosophical Roots of Anthropology, CSLI Publications, Leland Stanford Junior University, 1998.）借鑑人類學相關資源，對於理解中國文化及其精神承傳具有重要啟示。

首先，人類學主張把人類社會的過去、現在和將來視為一個動態的整體來考察，而不僅僅拘泥於從某一側面得到盲人摸象般的把握。它首先把「人」不是作為孤立的個人作為整全的類的有機體來考察，或者說，「人類的生物屬性與文化屬性需要同時並舉方可獲得共同發展。」（William H.Durham, Co-Evolution：Genes, Culture & Human Diversity, Standford University, 1991.）於是就從過程的、功能的、綜合的（人的生物—文化系統）、認識論和方法論的出發點來綜合考察人類社會，以不斷認識大傳統和田野工作中呈現出的小傳統，藉以達到盡可能完整意義上的瞭解。

其次，人類學在形成自身學科的過程中，一般都積累了一些自身所特有的學科認識論與方法論主題，如人類的普同性、文化相對性、適應性和整體性等。所謂普同性或普同論（universalism）即是指地球上全人類的一致性與共同性。各不同地理區域的人們，儘管膚色各有不同，也不論民族是否相同，大家同屬同一物種，都是平等的同類。正因為人類在生物學、心理上、社會和文化上的共性特徵決定了人類學不得不首先關注其普同性內涵。當然，對人類認識的普同性並不否認其地理區域、社會與文化等造成的相似性與差異。人類的普同性恰恰存在於其一般性和個別性之中。根據人類學的普同性認識論原則，人類學在強調社會人類文化多樣性的同時，考察全人類所

具有的某些共同的基本行為特徵和一些普遍意義的生活方式。

再次，人類學家在人類生存領域的探索過程中，總是率先堅持其多樣性的立場。人類學家們也總是使用跨文化的透鏡來看待他者，同時再以他者的眼光審視自身。通常所說的適應（adaptation）是指地球上的生物種群通過自身變化與周圍環境達成協調並繁衍下去的過程，人類的適應則包括生物性適應和文化適應。這種綜合的生物─文化性適應（Bio-cultural adaptation）使人類的適應不僅涉及外在的自然環境，也包括內在的社會環境，這是其他生物種群所無能為力的。需要提請注意的是，文化的適應過程具有兩個特徵，即：保持（穩定）和創造（更新），這便使文化的發展具有了豐富內涵，也正是在這個意義上，某一文化傳統也才有可能得以建立和延續。（Daniel G.Bates, Elliot M.Fratkin, Cultural Anthropology, Pearson Education Inc., 2003. pp.1113.）

最後，文化與其環境不可分離，彼此是相互影響、相互作用、互為因果的。在斯圖爾德（Julian Steward）看來，在相似的生態環境下會產生相似的文化形態及其發展線索。世界上存在的多種生態環境也造成了與之相適應的多種文化形態和進化路徑。如果說文化是人類適應環境的工具延伸，那麼各民族文化的發展便會隨著生態的差異而走向不同的道路。鑒於其對環境的關注，並強調生態環境對文化的影響，斯圖爾德的學說被稱為「文化生態學」（cultural ecology）。實際上，人的自然性與文化性本身就決定了人類文化學的生態規律。

文化具有二重性，這是文化人類學的首要論題。一方面，人創製了文化，文化也自然成了人類活動的物化產品，文化也就從另一個側面實現了人；另一方面，作為人所不斷生成的背景和環境，又必然內化為人的有機部分，而在某種程度上成為制約人的一種「異化」力量。質言之，文化的出場即是人的出現，人的出現也即是文化的出場，人的問題歸根到底也就是文化問題；反之亦然。文化的實質含義是「人化」或「人類化」，有了人，就開始有了歷史，自然也就有了「文化」。在這一意義上可以說，文化哲學也就是人的哲學，反之亦然。

　　對於早期人類而言，自然界不過是與人類社會處以一種複雜情態。一方面，自然界與早期人類群體還處於一種互為依存的狀態，圍繞著人類自身的生存與發展，人們首先不得不面對自然界的諸多挑戰，如：酷熱、嚴寒、暴雨、山洪、地震、海嘯、火山、泥石流、毒蛇、猛獸、病情與瘟疫，更有部落之間的戰爭廝殺等，這一切都促使人類為維持生命存續而奮爭。一部人類社會發展史即是一部生命延續史，文化史在其中充當著生命形態史的「精神化石」。馬克思說：「整個所謂世界歷史不外是人通過人的勞動而誕生的過程，是自然界對人說來的生成過程。」[11] 在此過程中，一方面是「自然的人化」，人類的有意識行為和能動性實踐活動將自然界不斷地化為人的世界，人類主體自身也逐漸在「人化」自然界的過程中不斷地繼續「人化」，人類的體力、智力、行為能力也在日趨走向所謂「成熟」的同時而「文化」化了。另一方面，作為早期人類群體所賴以生存的環境，大自然既給他們提供了生活資料，又提供了改善自身環境、變換生活方式、提高生活品質的生產資料。因此，大自然既充當著人類保持並日漸進化的溫床，同時又逼使人類走出這一本然狀態，而建立自己所嚮往的生活方式和目標方向；大自然既逼使人類邁向自由不斷擺脫必然王國束縛，同時又極大地制約著人類的每一次進步。

　　馬克思在《1857–1859 年經濟學手稿》中提出了人類掌握世界的幾種方式，提供了關於理解人類文化結構的經典理論。首先是物質—實踐方式，它主要著眼於人類對外在世界的物質化改造，具有並表現為客觀物質化特性（即「物質文明」）；其次是精神—理論方式，具體表現為人類對於外在世界的認識和理性把握，人們對於客觀世界的科學認識和哲學改造活動即屬於此（兼有「物質文明」和「精神文明」的特性）；再次，實踐—精神方式，「即這樣的一種活動領域，其中發生著對現實的改造，但不是物質的改造，而是幻想的、只在想像中實現的改造」。這也就意味著是「審美與藝術」式改造，因為在這種實踐—精神的方式中主要包含著宗教、藝術與審美等。所有這些物化或物態化的產品就其存在形式而言，無不打上了人類實踐活動的烙印。在這些實踐活動中，人類的所有行為方式、生活方式、思維方式以及

---

11　《馬克思恩格斯全集》，第 42 卷，人民出版社 1972 年，頁 131。

各種實踐活動結晶都無一例外地展現了人的特點，並透過各種形式展現著屬於人所具有的意識、智力、趣味、愛好、能力與需要等。馬克思《1844 年經濟學哲學手稿》中提出的一系列美學命題，其實質即是文化命題，也即是「人類學」命題。恩格斯曾經說過：「人的思維的最本質和最切近的基礎，正是人所引起的自然界的變化，而不單獨是自然界本身；人的智力是按照人如何學會改變自然界而發展的。」[12] 在這個「自然的人化」過程中，與人類社會實踐產生關係的各類自然現象都得到了不同程度的人類加工改造，它們或直接或間接地與人類的生活發生了關係，它們也日漸隨著人類社會實踐的進展而為人們所認識和理解，並漸漸地化為人類社會有機體的一部分，成為人類生活及其意識形態一部分，即成為馬克思所說的「人的無機的身體」。關於「人化的自然」，其本質命義即是「人的本質力量的對象化」。「人不僅通過思維，而且以全部感覺在對象世界中肯定自己」，而且這種肯定，「恰好就是這種本質力量的獨特的本質，因而也是它的對象化的獨特方式，它的對象性的、現實的、活生生的存在的獨特方式。」[13]

## 二、人類學啟示

人類不僅創製了文化，同樣也要借助文化來確立自身。文化的發展過程與人類學意義上「人」的進化同步。文化是人猿相揖別的標誌，文化的出現即意味著人的出現，而人的出現必然以創製文化的方式來顯現。在人類發展史中，伴隨著人類自身有機體的日漸完善，人類對外界的認識和把握能力也日趨成熟。作為現代「文化」標誌的語言出現強化了人的主體意識，這種語言和意識的產生乃是人類社會發展的必然結晶和強大動力。

馬克思在〈關於費爾巴哈的提綱〉一文中從人類活動的本體意義上予以啟發性，他曾經在《德意志意識形態》一著手稿的頁邊寫道：人們之所以有歷史，是因為他們必須生產自己的生活，而且是用一定的方式進行的；這和人們的意識一樣，也是受他們的肉體組織所制約的。文化是人類活動的產物，沒有人的活動，就談不上文化。當人類尚處於解決生存危機時，圍繞著

---

12　《馬克思恩格斯選集》，第 3 卷，人民出版社 1975 年，頁 551。
13　《馬克思恩格斯全集》，第 42 卷，人民出版社 1972 年，頁 125。

生命主題展開了一系列或外化或內省式的實踐行動。人類通過自己或盲目或有意識的行為去為自己找到生命不僅得以延續且能生活得更好的方式及過程便是「文化」蔓生的溫床。這其中就不僅包括「人化」的物質材料和自然環境、加工過的器具，還包括改造對象的手段、認識世界的方法、組織團體行動的規範和某種習慣形成的戒律、表現自己對外在世界的情緒等，進而用某種手段將其再現出來。於是，「文化」也就由此將人類與動物界區別開來。

為了更進一步地說明人類與自然界的關係，馬克思將人與動物的某種「生產」活動作了辨析。在動物那裡，所謂「生產」只不過是原始意義上的自身繁衍，它和人類社會所指稱的「生產」完全是不同的概念。因為動物本身即是自然界的一部分，所以「動物的生產是片面的，而人的生產是全面的；動物只是在直接的肉體需要的支配下生產，而人甚至不受肉體需要的支配也進行生產，並且只有不受這種需要的支配時才進行真正的生產；動物只生產自身，而人再生產整個自然界；動物的產品直接同它的肉體相聯繫，而人則自由地對待自己的產品。動物只是按照它所屬的那個種的尺度和需要來建造，而人卻懂得按照任何一個種的尺度來進行生產，並且懂得怎樣處處都把內在的尺度運用到對象上去；因此，人也按照美的規律來建造。」[14]

「文化」即遵循這一規律發展而來。作為一個人類歷史發展範疇，文化應該囊括人類所有社會現象。就本質而言，全球性的人類文化是共通的。從文化的民族性和地域性特徵來看，文化現象總是要通過具體的文化形式來顯現，因此，文化又是在一般意義上表現出差異性。文化的內涵既可能體現在人們的各種活動方式和活動結果中，又可能以精神的形而上色彩體現在人們的精神生產、觀念形態，甚至轉瞬即逝的意念中，它也體現在人類社會人與人之間所結成的相互關係之中，如法律制度、倫理道德、禮儀規範等體現人類文明的制度文化中。隨著人類社會自身及其人化對象的進步而不斷地由低級向高級、由片面向全面發展，逐漸突破既有的閾限，並逐漸突破「異化」階段。

美國人類學家摩爾根的《古代社會》一著甚為馬克思所推崇。在這部作

---

14　《馬克思恩格斯全集》，第 42 卷，人民出版社 1972 年，頁 96。

品中，他主張文明社會「始於拼音字母的發明和文字的使用」。恩格斯進一步指出野蠻時代的高級階段，「由於文字的發明及其應用於文獻記錄而過渡到文明時代。」[15] 正是由於人類的肉體、意識、語言、行為方式的日趨躍進，「在這個基礎上才能彷彿憑著魔力似的產生了拉斐爾的繪畫、托爾瓦德森的雕刻以及帕格尼尼的音樂。」（恩格斯：《勞動在從猿到人轉變過程中的作用》。）

　　人類學的引入使我們重新認識到了作為人類文化的核心──藝術，使人們更加清晰地認識到「文化」既可以表現為人類社會自身的發展形態，又可以體現為人類社會活動中的一切活動方式和組織結構，同時又外顯為人類社會實踐活動的產品。這種產品既可以是占據一定空間的實體化存在，更可以是借助於某種媒介所傳達出的人類社會意識資訊，這種物態化方式，即某種「符號」，透過這些符號去透識其「意義世界」。這一「符號」的意義世界已經成為人類社會在經歷發生、發展歷史途程上的「資訊」載體。人類學家將藝術視為文化表現（representation of culture），並將其作為理解、把握、研究文化的重要思想理路，由藝術表現探詢藝術與文化之間的相關性。早期的藝術研究側重於藝術的物質性存在、藝術的技術和技巧等，後期則傾向於非物質化精神表現，走向哲學思考。

　　自「人猿相揖別」，走出自然界之後的中華早期先民們在創造出第二自然的文化之後，其後在自長期的文化史上，又不斷進行「文化的同化」，逐漸走出「野蠻」，趨向文明，這是在中華文化洪流中不斷上演的歷史劇。同化即是指某一個族群被另一個主導族群所吸納的現象。一般而言，結構和認同的同化過程有著不同的形態和方式：或徹底失去一個族群的族群認同；或部分失去認同，但仍然維持次要認同。同化可能是強制的或被動的，在政府採取有意和系統改變某一特定群體的族群認同政策時，就會出現強制同化。另一種是被動同化形式，並不出現任何正式的計畫或政治強制。同化也存在不同階段，第一階段發生在文化上，少數族群成員逐漸收縮自身文化特徵而接受主導群體的那些文化特徵；第二階段是社會同化，少數族群成員與主

---

15　《馬克思恩格斯選集》，第 4 卷，人民出版社 1975 年，頁 18。

流群體成員一起參加次屬群體，並最終加入首屬群體關係；最後階段牽涉通過通婚導致的體質整合，少數群體與主要群體之間的生物區別將逐漸減少或消失。總體而言，不同階段的同化大致呈現在涵化（文化上）、整合（結構上）、認同（心理上）、融合（生物上）四個層面上。就此而言，在漫長的中國文化演進史中，中華文化突出地呈現出這類特點，以華夏文化為主體，以周邊四鄰文化為相互滲透與補益的整體特色也潤物細無聲地滲透進藝術文化和審美精神之中。非物質文化和物質文化一樣，其重要性首先在於其攜帶著往昔歷史的情感，國家和民族的象徵和信仰，鞏固了個人、民族和國家的文化認同。中華民族是多民族文化大家庭，由此構成了「多元一體」的「中華文化生命共同體」格局。一般而言，國家認同存在于中華民族的文化基因中，通過意識形態和物化傳承，延續至今。對中華文明歷史中的國家認同的挖掘，是中國樹立文化自信的文化根源和歷史基礎，同時也是中華民族進一步推進國家與民族認同的關鍵依據。[16]

　　作為人類文化的一部分，中國藝術不僅屬於中國，同樣也屬於全人類。當我們試圖去認識這種具有強烈民族特性（ethnicity，族性）的審美文化時，自然就會從其蔓生的歷史源頭出發去尋繹理論上的說明。從某種意義上說，生態學與人類學提供了雙重啟示，從而成為我們研究中國傳統藝術文化之本質特性的前提與基礎。作為人類文化的話語表徵，「藝術」應該說最為典型地代表了「審美文化」特性，從而具有與「自然」相迥異的「文化」性靈。有學者認為，任何文化的博物形態，均因其形貌、影像與能被感知而成為超越國家和民族的共同文化資產而有可能被全世界人民世世代代所共用。[17]

# 第三節　歷史學向度

## 一、歷史、歷史學

中華文化歷來重視修史，重視修史意味著重視人生意義的價值反思。中

---

16　參見《不斷裂的文明史——對中國國家認同的五千年考古學解讀》，劉慶柱著，四川人民出版社 2020 年 1 月第一版。

17　參看莊孔韶：《文化與性靈》，湖北教育出版社 2001 年，頁 43–49。

華文化典籍「浩如煙海」，其中不乏「六經注我」與「我注六經」之作，一方面延伸了歷史維度，另一方面又拓展了思想深度。文化立場不同勢必導致解說歷史之謎的話語權主導者賦予其更多的主體性意識和存在反思。由是出現有多種對歷史「真相」的逼近和修正的「歷史學」著作問世。大量著述和文獻由此呈現出多種形貌，逼使人們窺悉人類理解「歷史」（Geschichte），繼而確認自身。

據有關學者研究，英文「history」一詞具有兩種含義，一是指過去所發生的一切，二是指關於過去的知識及其獲取方式。德國哲學家卡爾·雅思貝斯曾說，「歷史既是曾經發生過的事件，同時又是關於該事件的意識；它既是歷史，同時又是歷史認識。」「歷史」含義的多重性不僅反映了歷史存在形態的多樣性，也表現出以人為本的歷史所具有的衍生空間。

德國哲學家馬丁·海德格爾認為，歷史（Geschichte）與歷史學（Historie）不同。「歷史」是文化傳統中即時發生的 geschehen（德文中指某一事件的「發生」場景），而「歷史學」則是處於文化傳統中的具體「人」對逝去歷史的一種理解和闡釋。Historie 是由時間的非本真性匯出而建立在 Geschichte 之上的具體科學。[18]

黑格爾把歷史分為三種類型：一是「原始的歷史」（或「本源史」）。在這種歷史中，作者的敘述主要是其親眼所見的行動、事變和情況，而且跟它們的精神有著休戚與共的關係，譬如希羅多德和修昔底德的著述即屬此種類型；二是「反省的歷史」（或曰「反思史」），範圍不侷限於它所敘述的那個時期，其精神是超越現代歷史的；三是「哲學的歷史」，即「歷史的思想的考察」，其中最為核心的思想便是「理性」。在黑格爾看來，只有第三種歷史才是歷史的高級形態。其實，所謂的「哲學的歷史」之核心「理性」仍然是人們在面對所謂「歷史」所做的「歷史學思考」，其終極還是有關歷史的思考，從屬於人類學意義上的「歷史學」思路。歷史哲學固然有助於開闊視野，但作為哲學就難免有失於思辨勝於實證、理論統馭事實等弊端，但如果我們視歷史學為本體，哲學作為方法確乎有助於建立完整意義上的人類

---

18　參見馬丁·海德格爾：《存在與時間》，陳嘉映譯，三聯書店 1987 年，頁 524。

歷史觀，這便具有了「元史學」（meta-history）的意義。於是，就此而言，不僅哲學加持於歷史學，舉凡人類的一切學科都莫不是從這種意義上而言的「歷史學」。曾經的「人學」理論都是「歷史意義上的理論」，哲學的理性只不過是理解「歷史」的一種手段和工具。這種大歷史的觀念不僅應該是本論題認識的起點，同時也是一種思想歸宿。

義大利哲學家克羅齊認為，一切歷史都是當代史，也正是在這種意義上才有其合法性。與黑格爾相類似，查理斯·比爾德認為歷史有三種形態，第一種是「作為過去實況的歷史」（history as past actuality），即自人類在地球上存在以來「所做過、說過、感覺過和想過的一切」；二是「作為記錄的歷史」（history as record），即「能提供我們已經或能夠找到的保存過去實況的知識」的「紀念物、文獻和象徵」；三是「作為思想的歷史」（history as thought），即當代人們對過去的認識，只有這種歷史才是通常所說的「歷史」一詞的「真正含義」。「著史是一種出自信念的行動」[19]由此可見，第一種是「歷史」，第二種是「史料」，第三種是「史學」。第一種歷史是過去實際發生的一切，即所謂「原生態」的歷史，有學者稱之為「歷史本體」。這種歷史一旦發生就凝固不變了，它的存在是過去式的，它並不以人們是否知曉為轉移。第二種歷史則是過去發生的一切通過不同手段遺留下來的痕跡，如文字記載、實物遺存、口頭傳說等，這都屬於史料的範疇，一般稱之為「歷史認識客體」。不難發現，這種作為研究的對象，毫無疑問已經摻雜進他人或後人的痕跡，帶有某種主觀性色彩，其中文字記載和口頭傳說尤為包含著人為的「創作」痕跡，需要甄別；而實物遺存中包含著的歷史資訊，則更需要運用專門的知識和技巧來解讀。第三種歷史是歷史學家們對既往的認識，它通常以史學論著的形式來出現，其價值需要通過接受者的參與；而且，隨著觀念的更新、認識能力的增強和史料再發現，這種歷史會不斷發生變化，也就存在不斷重寫的可能。[20]

現代史家大都比較重視理論對治史的意義。雷蒙·阿隆在《論治史》中曾將寫作歷史理論專著的學者分成兩類：一類是「讀過哲學的史學家」，

---

19　《美國歷史評論》第 38 卷，第 2 期，頁 219。

20　參見李劍鳴：《歷史學家的修養與技藝》，上海三聯書店 2007 年。

另一類是那些不讀或不懂、總之是不重視哲學的史學家，並用「工匠」稱呼後者。他曾說，「死人留存下來的意義只能靠活人去闡釋，去理解，於是死人也就又活過來了。」美國歷史學家格爾達·勒納談到史學的作用時說，它是「一種記憶和個人認同的源泉」，同時也是「集體永存」，是「文化傳統」，也是「一種解釋」，可以「滿足人類各種不同需要的功能。」因此史學在本質上是一門關於現在的人的學問，它不僅要保證人的當下存在意義，並與人的將來生存狀態緊密相關。由此，我們便不難理解唐代韓愈所自稱的那樣，「口不絕吟於六藝之文，手不停披於百家之編。記事者必提其要，纂言者必鉤其玄。貪多務得，細大不捐。焚膏油以繼晷，恆兀兀以窮年。」其旨歸大抵在於承續著「究天人之際」的重任。於是便能夠理解卡爾·波普在《開放社會及其敵人》中所寫道的那樣，「不可能有『事實如此』這樣的歷史，只能有歷史的各種解釋，而且沒有一種解釋是最終的，每一代人都有權形成自己的解釋。」誠如有關學者所認為的那樣，史學在根本上是歷史解釋學。英國學者 R·F·阿特金森提出，歷史解釋的模式有三種：一是「規律性解釋」（law explanation），借助規律或定理來解釋歷史現象；二是「理性解釋」（rational explanation），注重人類行為背後的思想動機或理性邏輯；三是「敘事性解釋」（narrative as explanatory），通過敘述事件的過程來進行解釋。他認為其中每一件解釋都存在一定的侷限性，並且引起了爭議。因為人不是依據定理設計的機械裝置，甚至也並不完全受到理性的支配，人的思想、情緒和行動通常會受到多種不確定因素的影響，因而對人的行動所構成的事件，就不能完全借助「普遍規律」來進行解釋，而必須更多地訴諸「理解」。尤其是英國的歷史學家巴特菲爾德，他說，歷史學家必須把自己置於歷史人物的位置上，必須感受其處境，必須像那個人一樣思想。如果沒有這種解讀藝術，不僅不可能正確地講述故事，而且也不可能解讀那些重構歷史所依靠的文件。傳統的歷史寫作強調富於同情的想像（sympathetic imagination）的重要性，目的就是要進入人類的內心這一「情景史學」的理念。在此基礎上，科林伍德所說的「一切歷史都是思想史」也就順理成章了。就此而言，歷史借助於哲學的思維方法而成就於歷史學，具有史料歸納與邏輯演繹，以及兼顧時間延續與空間的持存性。歷史學便具有了歷史哲學

的同一性，人與文化互相發明，人的雙重性融合於歷史文化場景。

陳寅恪先生在〈馮友蘭中國哲學史上冊審查報告〉中寫道：「凡著中國古代哲學史者，其對於古人之學說，應具瞭解之同情，方可下筆。蓋古人著書立說，皆有所為而發。故其所處之環境，所受之背景，非完全明瞭，則其學說不易評論，而古代哲學家去今數千年，其時代之真相，極難推知。吾人今日可依據之材料，僅為當時所遺存最小之一部，欲借此殘餘斷片，以窺測其全部之結構，必須具備藝術家欣賞古代繪畫雕刻之眼光與精神，然後古人立說之用意與對象，始可以真瞭解。所謂真瞭解者，必神遊冥想，與立說之古人，處於同一境界，而對於其持論所以不得不如是之苦心孤詣，表一種之同情，始能批評其學說之是非得失，而無隔閡膚廓之論。」同理，章學誠先生從「文德」的角度亦曾表達過類似見解。

孔子《論語》：「先進於禮樂，野人也。後進於禮樂，君子也。如用之，則吾從先進。」一部中國文化史具有了整體可資把握的脈絡和精神主線，由此導引著我們去認識與發現，其中滲透著人類學觀念、生態學理念和歷史學向度。中華文明逐漸生成的歷史過程即源自巫風時期的「龍飛鳳舞」精神，其表現形式，即是「禮樂文明」。有學者分析說：「通過考古發掘，我總感覺，可能中國歷史與西方歷史最大的不同在於它的連續性，很多文化的傳統和思想、知識綿延不絕，很少有明顯的斷裂，而且很可能古代中國的許多知識，都有一個共同的知識來源和資料來源。」[21]

## 二、歷史意識與反思

如果設想有一種所謂的「原生態」的「歷史」，那不過是一種理想預設，它們固然確曾在歷史中存在，但對於歷史之流中的下端立身的人們而言，其總要以某種現實的面目來呈現，既如此，「原生態」之說也就不過是人們一種想像性存在。

首先，如何認識「歷史」？這種已然逝去的「歷史」作為一種抽象的「共名」存在於現世人類的頭腦中而缺乏實存意義，因為它只有依託於第二

---

21　葛兆光：《思想史研究課堂講錄——視野、角度與方法》，三聯書店 2005 年，頁 131。

種（「史料」）和第三種（「意義」）而喚起某種類似的實存性。第二種意義上的「史料」受限於「史料」的準確來源與翔實解讀，而在此實際上又會出現新問題。譬如，史料發掘不僅取決於「多重證據法」的有效實施，更取決於它始終是一個「未完成狀態」，不斷出現的新史料在不斷刷新與改寫人們業已認識中的「歷史」之時，仍然存在一個對其「歷史」的斷代甄別和真偽釐定的問題。歷史的價值首先來自於它作為人的集體記憶的功能。個人的自我意識依賴於記憶，一旦失憶，就不知道自己是誰了；同理，作為群體的人要形成認同感，也離不開集體記憶。美國歷史學家格爾達‧勒納談到史學的作用時說，它是「一種記憶和個人認同的源泉」，是「集體永存」，是「文化傳統」，也是「一種解釋」，可以滿足人類各種不同需要的功能。尤其是人們無法預知或確定留存下來的史料是否可信，是否經過當時掌握話語權者的點竄或修正、乃至更換等，誠如史學家呂思勉先生在《史學四種》中對史料的性質所做的精彩分析：「大抵原始史料，總是從見聞而來的，傳聞的不足信，人人能言之，其實親見者亦何嘗可信？人的觀察本來容易錯誤的。即使不誤，而所見的事情稍縱即逝，到記載的時候，總是根據記憶寫出來的，而記憶的易誤，又是顯而易見的。況且所看見的，總是許多斷片，其能成為一件事情，總是以意聯屬起來的，這已經攙入很大的主觀的成分。」

西班牙哲學家伽賽特（Ortegay Gasset）說：「歷史是一個體系，是以一條單一的、不可抗拒的鎖鏈聯繫在一起的人類經驗的體系。因此，在歷史上沒有任何事物可能真正弄明白，直到一切事物都弄明白了為止。」可問題是：誰能夠真正把「一切事物都弄明白了」？「現在的各種歷史書，經過了至少四道篩子呢：一是『意識形態』，二是『精英意識』，三是『道德倫理』，四是『立時編纂原則』。」[22] 特別是口述傳統，同樣存在一個不可信的問題，因為人的記憶屬於既定的文化史決定的不可靠性，其中既有受訪者失去對過去的記憶，又有某種可能存在的懷舊主義和個人理性意識或感情色彩故意扭曲其記憶，還有口述者的回憶受到現實生活經歷的影響等諸多因素的干擾等。於是，從符號的「能指」邁向「所指」的過程便是人們對口述史材料進行「解釋」的過程，但在這種「解釋」的過程中，符號與事物（或事

---

22　葛兆光：《思想史研究課堂講錄——視野、角度與方法》，三聯書店 2005 年，頁 365。

實）絕非某種直接對應的關係問題，也絕非一成不變，其後一定有難以發掘的變遷因素存在其中。

其次，誰具有「原真性」主體資格認定的權利？誰來承擔恢復「原生態」的任務？所謂「歷史」實際上就是具有哲學意義上「歷史學」的不斷演繹，從具體操作上來看，也許並不存在歷史是否科學的問題。人們只能在現實意義上重現一種歷史性的客觀化存在，從而具有相對於當下人類而言的相對真理性，而不是一個絕對的真理性展開。所謂「科學」在某種程度上也是一個相對概念，因為它畢竟根據現實的自然狀況所決定，而現實自然狀況也仍然是一個人類歷史認識自身包括自身存在的內外世界的階段性認識成果。隨著人類掌握世界的多元化手段拓展，未來展現在人們頭腦中的歷史必定有別於現在科學所提供的一切。換言之，科學的階段性與侷限性也需要一個所謂終極的「創造者」作為衡量標準。科學由於具有階段性「標準性」，其與人文學科的本質意義一樣，同樣具有多元性，畢竟其受限於人類自身的進化能力。

再次，人的類本質決定了一切，所謂「生物中心主義」歸根結蒂仍然是「以人為中心」。無論是文藝復興意義上的禮贊（「萬物之靈長」），抑或因為達爾文、佛洛伊德、尼采的命題所導致的「失樂園」的信仰焦慮，失去了「人」本身的「生物性存在」充其量也只是一種「自然而然的自然存在」，尋找存在意義才成為人的理由和人的前提。這個問題不僅關涉到對歷史的理解，更是一個「人類學哲學」命題。因為持該觀點的主體本身即是在自我存在的前提下提問，他（她）的不在本身即構成不了話題。即使他（她）可以不考慮自我（乃至人類）的存在而宣導「生物中心論」，可該觀點的前提仍然是站在他（她）現在就是以人的眼光在追問和提出預設。人們固然不排除希羅多德和修昔底德的歷史著述情況具有更多的「真實性」成分。又當如何證明其在多大程度上具有其真實性？況且類似著述仍然是其作為人的眼光，他（她）固然可以具有超越個體的侷限性而站在人類立場來親歷、記憶與紀錄，乃至思考具有人類性的自主性選擇意識，可是其個體身分是以遮蔽的方式顯世的，仍然無法排除其相對侷限性。因此他（她）從本質上不能代人類來立言，同樣無法剔除其相對性或侷限性作用。此外，科學手

段本身的歷史侷限性和相對性也不足以成為論證歷史的充分條件，在某些情況下，它可能連必要條件也無法成就。據此而言，第一種歷史的不可觸摸，第二種歷史的不可信任，第三種歷史的不在場性也就決定了人類學科的多元性與多重意義的闡釋空間。

因此，所謂「歷史」，所謂「傳統」，所謂「原生態」和「原真性」都是一種歷史化想像，實際上永遠處於某種未完成狀態。如果說，古希臘早期自然哲學家眼中那鐫刻在德爾菲神廟上的「認識你自己」是一個知識讖語，那麼，它更像是一個哲學命題，或曰人類學命題。在追問人類當下意義的同時，也引領著人們不斷地追問未來。人類文化每前行一步都是在塑造和還原著歷史，在此意義上而言，行動者們在創造著「**第一歷史**」，學者們在創造著「**第二歷史**」，而哲學家們則發掘著「**第三歷史**」，或曰「歷史哲學」。歷史既是每一個逝去的瞬間，也是每一個現世再造的時空場域。傳統不過是這一「瞬間」與「再造」之間的張力遊戲，無論是作為類的存在還是個體都是有意或無意中在這種遊戲中消耗著生命的能量且樂此不疲。「歷史」似乎只有在這個意義上方具有「歷史科學」的深刻意涵。

## 三、歷史、時間、傳統

中國當代哲學家張世英先生的某些見解對「傳統」問題理解具啟發意義。

首先，關於歷史的連續性與非連續性問題。因為歷史的特點就是新舊交替的非連續性。連續性與非連續性二者相互依存，不可分離；歷史總是表現為一種從舊到新的不斷轉變，而這種轉變並不確保連續性，反倒證實非連續性存在，即：新與舊的不斷交替。歷史首先表現為「非連續性」，否則，一切不變也就沒有歷史。因為歷史的非連續性本身就包含連續性，新舊交替，生命重現，基因遺傳與變異，生老病死等。歷史上新與舊的交替、更換（非連續性）同時又是對新舊間界限的衝破與新舊間差異的融合，這就形成了連續性。連續性是對非連續性的超越，是新舊不同之間的相通。通過對歷史的理解，非連續性才具有連續性。由於歷史的變遷伴隨著不斷更新的理解而愈益遠離其「宗」，所以，理解過去是辭舊迎新的原則。其中，「變」是不可

忽視也極其自然的話題，《周易》之「易」的變易、不易、簡易由此而生。

　　其次，時間距離的意義也不容忽視，因為時間距離加深對歷史的理解，從而使連續性更具生命力。理解不同於「回憶」，而是不斷深化和更新內容的更高一級的能力，時間距離即是提升和強化理解能力的關鍵。時間距離予人以閱歷、傳統，讓人以更廣闊的視野、更深刻的洞見來看待歷史原本，理解歷史事件，後人對歷史的理解原則上總要甚於前人。時間的「超出自身」性使人生活於歷史中，也是生活於「瞬間中」，瞬間實際上沒有「間」，而是變動不居的面向未來，其唯一特性即「超出」（standing out，ecstasy）。時間被打破了、跨越了，不是一系列靜止的「現在」，其特徵即是「瞬間」，也即是「超出（自身）」。於是，在場與不在場、自身與非自身、內與外的界限被打破了，事物間的非連續性（包括歷史的非連續性）、古與今的界限等被打破了，這就不是「飛矢不動」，而是無時不動。就此而言，時間的「超出自身」性決定著人的自我超越：人生就是人的歷史，時間的「超出自身」的特性構成了人的「超出自身」特性。由於時間總是超出自身的，人才有跨越自身的特性，人才超越自身而融身於世界，若有意識達成一種萬物一體的高遠境界，這也就是人生的最高意義之所在。如是，尼采的「酒神精神」，老莊的「天人合一」，陶潛的「桃花源境」、海德格爾的「詩意棲居」等莫不如此。

　　再次，中國文化中的相關資源，如譚嗣同的「微生滅」說與「日新說」理論也予人以啟發意義。一切事物皆「旋生旋滅，即生即滅。生與滅相授之際，微之又微，至於無可微，密之又密，至於無可密。夫是以融化為一，而成乎不生不滅。」「仁一而已。凡對待之詞，皆當破之」、「無對待然後平等」。於是，瞬間質變也具有了非同一般的意義：新與舊的交替、生與滅的相授、都是質變，新與舊、生與滅是有質的的差別的非連續性，這種質的差別發生於瞬間，而為人所不察，為察覺到的質變奠定了基礎，如：繩鋸木斷、水滴石穿等。事物間各種界限的不斷「超出」和消融，看出事物雖不相同而又相通（雖有界限而又不斷超出界限），從而達到萬物一體的境界；否則即會因過分強調質的穩定性而不重視每一瞬間新舊質的「轉變」，會導致

對某事物的過分執著，自我限制，而缺乏高遠曠達的胸懷，如只重視結果而不考慮過程。歸根結蒂，歷史性問題就是當下人生意義問題。歷史哲學，或曰精神科學，不僅包含理性，更包含人的意志、欲望、情感、直覺，以致下意識、無意識、本能等非理性因素等，這都是人之所屬，不能僅僅依賴理性，而應以「人性」為準。歷史研究的最高目標是追尋人的存在意義：歷史是人的歷史，理解歷史也就是理解人自身，即是理解歷史時間中的人，在人生的有限性中追尋人存在的意義，從而提高自己的境界和內心圓滿。這境界是不脫離功利（利益）的，但又是超功利的，它與舊形而上學的抽象本體世界有本質的不同。只有懂得歷史性問題就是人生意義問題，就是人的命運問題，最終才能懂得傳統之重要。

又次，伽達默爾所強調的人「參與」到歷史傳統中、今人「參與」到古人中去的思想，不同於西方傳統主客二分模式，而類似中國傳統哲學的體驗，這種「體驗」（Erlebnis）有著連續性與瞬間性，其「參與」（即：讀者參與作品、觀眾參與遊戲、解釋者參與文本、今人參與古人等）實則即是設身處地與古人同呼吸、共患難，「共情」是一種內在體驗的方法。由於古與今之間並非絕然的「緊張關係」。因此，在中華傳統「天人合一」、「人與萬物一體」的文化理念下，人們不是追求一個不差別的相同（絕對同一），也無意把人與天絕對等同起來，主要講求天與人相通，萬物與人相通（一氣流通）。古今合一也不是講古今無任何差別，而是雖不同卻一氣流通，這才構成了歷史，若彼此異己，互相孤立，則無歷史可言。既然在有區別的事情之間流通就存在著「本文與現在之間的緊張關係」，即古今之間的緊張關係，那麼就既要丟棄自己，以免以今度古；又不只丟棄自己，要同時把自身帶入過去的視域中去，以理解過去，避免古今隔離。所以，傳統的性質與形成過程就表現為如下特點：

傳統是「過去」而非所有過去的東西，它具有社會整合性質的言行，能起凝聚群體的穩定性作用；它是「正當」而非所有正當的東西，一旦遭受質疑即行變化；此外，其所具有的權威性、準信仰、耐久性、惰性、滯後性、偏執性等無形中會起到某種示範性與規約性作用。與此同時，傳統的原本言行也因其逐漸脫離傳統原本，傳統在形成過程中就隨著時間與歷史進展，原

本逐步被接受為具有權威性、信仰力量而為群體所接受，具有凝聚性力量，逐步形成為傳統；傳統形成的過程即逐步遠離原本的過程，「說—聽關係」演變為「作者—讀者關係」，因為參照系變了，不再有直接的交流關係，接受情況也變了等諸如此類的情況發生。於是，傳統在形成過程當中就取得了相對獨立於原本所處的參照系的自主性，相對獨立於原初說話人的意圖的自主性，相對獨立於原初受話人的接收情況的自主性等。當然，傳統形成的過程也是不斷擴大和更新原本內涵的過程，在新的參照系之下，對原本做出新的解釋，傳統的原本在形成為傳統的過程中，由於不斷地參照變化了的環境，在後來的一連串受者面前，遂展開一系列不斷更新的世界，也便出現了諸如「一百個讀者有一百部紅樓夢」等不斷敞開的文本。這裡需要注意的是，由於解釋的過程是一個不斷遠離原本的過程，傳統形成的過程本身便是一個不斷更新、不斷開放的過程。因為傳統本身就具有兩面性，它在形成和發展過程中，既因新的參照系與之相摩擦而不斷更新自己，又因其偏執性而抗拒摩擦，力圖使自身永恆化，所以打破傳統是對傳統做出新解釋的一種特殊方式，就此而言的傳統更新即創新。有鑒於此，對待傳統的正確態度應該是：根據新的參照系，對老傳統做出新評價與新解釋，使傳統展開為有生命的東西，傳統由此得以不斷更新開放壯大而豐富自身。傳統是以成為一個活態的話語空間。一般而言，對傳統的新解釋主要是指向當前，解釋歷史傳統的根本意義即在於指向現在、未來，解釋即是傳統自身的活動過程。另外，對傳統的新解釋不能脫離傳統，因為對傳統的新解釋是一個受傳統條件限制與打破其限制的鬥爭過程，也即是傳統自我批判、自我審定而走向敞開的新過程。

最後，誰有權利來對傳統做出新解釋呢？群體成員之間的平等對話還是君臨於群體之上的精神實體？每個人都具有自在的獨立性，與我是同樣的主體，這種主體間性立場決定了主體與主體之間的平等對話，對傳統做出新的解釋，從而達到真正發揚與型塑傳統之鵠的。

美國人類學家羅伯特·雷德菲爾德（Robert Redfield）在審視歷史時，開創性地使用了「大傳統」（great tradition）與「小傳統」（little tradition）的分析框架。他在 1956 年出版的《鄉民社會與文化》（Peasant Society and

Culture）一書中率先提出來說：較複雜的文明中存在著兩個層次的文化傳統，即：「大傳統」和「小傳統」。所謂「大傳統」即是指社會精英或少數有思考能力的上層人士所創造的文化系統，即主流文化傳統，這是以都市為中心，社會中少數內省的上層士紳、知識分子所代表的文化，其所反映的是都市知識、政治精英文化；而「小傳統」則是指存在於下層鄉民在生活中自發形成的社會風習等，它主要散布在村落中多數非內省的以農民為代表的「俗民文化」（folk culture），往往被認為具有保守價值的封閉型觀念形態，在文化系統中處於被動地位。一般而言，人們往往關注大傳統，由於這種傳統的主流與精英性質，以及典籍記憶的系統性和權威性，再加上豐富的物質遺產等，使得它容易成為主流文化傳統而被認可。實際上，提及「繼承傳統」也即指此而言。需要注意的是，作為大傳統的主流文化性質和顯性特徵每每使自己在文化發展中往往成為被更新與演替的對象，也即是說，文化的演變主要所指的即是大傳統的蛻變和更替。

　　中國學者在運用大、小傳統概念分析中國社會文化時，經常就會注意到中國社會文化大小傳統之間的聯繫。例如，余英時先生在討論中國文化中大傳統與小傳統之間的關係時就認為，大傳統和小傳統之間一方面固然相互獨立，另一方面也不斷地在相互交流。據此，他認為，從大傳統與小傳統的關係來看，後者是前者的源頭活水，大傳統最後又必然回到民間。由於古代中國的大、小傳統是一種雙行道的關係，因此大傳統一方面超越了小傳統，另一方面則又包括了小傳統。[23] 李亦園先生也認為，中國文化中大、小傳統的存在自古以來即有，其分野也特別明顯。他認為，在小傳統的中國民間文化上，追求和諧均衡的行為表現在日常生活上最多，而在大傳統的士紳文化上，追求和諧均衡則體現在比較抽象的宇宙觀及國家運作上。大傳統也許強調抽象的倫理觀念，小傳統也許較注重實踐的儀式方面，同時大、小傳統某些層面是密切聯繫在一起的。

　　我們認為，從非物質文化遺產視角而言，也存在著大、小傳統。鑒於儒家文化一方面具有正統地位且經久不衰，另一方面它也考慮到了「禮失求諸

---

23　參見余英時：《士與中國文化》，上海人民出版社 1987 年，頁 138–139。

野」的文化關懷，於是，它就主要呈現出以大傳統引領小傳統的基本脈絡。換言之，民俗民間文化之小傳統在日常生活方式上能夠適時起到對大傳統文化觀念的補充作用。**本論題從大傳統出發，同時兼顧到小傳統特色，總體趨向是從活態文化精神方面梳理出一條較爲完整的文化主線。**那種無形的精神理念制度确乎往往比有形制度更加深入人心，這是我國大、小傳統之間相互影響的主要表現形式且具有某種代表性。二千年的封建大一統，一千餘年的「科舉取士」，其教育方式主要即是圍繞著主流文化的普及這一主題而展開，而宗族文化體系經過由上至下的思想家、執政者、教育者和鄉土文人們的共同傳播，最終就由基層民眾所實踐，從而達到維護 社稷和諧之目的，並表現出漢民族及其他民族之間文化交流與濡化過程。

## 第四節　民俗學觀念

### 一、民俗民間文化

「民間」概念迄今仍處於爭論之中。美國民俗學家阿蘭・鄧迪思曾提出一個看法：「民間（Folk），這個術語能指任何人群，他們至少共用一個共同因素。什麼是這個聯繫因素並不重要……但這個群體根據什麼原因形成，其所根據形成的那些重要的東西中，會有一些他們自己的傳統。」[24]

德國學者赫爾德重申一個觀點：一個民族要想保持其民族文化的持久性和健康發展，它就必須建立在自己原本的基礎上，尋找自己的文化之根。他一直呼籲德國人民回到過去，回到民族情感的源頭來刷新自己，然後走向未來。因此，在如何彌補德國人現在和過去之間的裂痕和如何重新發現丟失的靈魂問題上，他開出的「妙方」是：通過民間詩歌（folk poetry）。

在中國，「民俗」、「民間」概念也歷經劫波。20 世紀下半葉，由於「中國民俗學受到 『階級論』的影響，對民俗的 『民』的概念，採取了嚴格的階級限定，即主要從事體力勞動生產的工人、農民階級才是 『民』，

---

24　Richard Bauman: The Anthropologist and the Commarative in Folklore，見 Alan Dundes: Folklore Matters, The University of Tennessee Press 1989.

於是民俗與民間文學事象被肢解為勞動人民的和非勞動人民的差別或對立。造成了對傳統民俗事象的全民族性或全人類性的誤解和難解，直接干擾了民俗學的田野調查和理論研究。」[25]「現在，『民間』（folk）的概念已不再侷限於農民或無產者。所有的人群——無論其民族、宗教、職業如何，都可以構成一個獨特的民間，並具有值得研究的相應民俗。民間（folk）概念在農民和無產者以外的擴展，以及與此有關的研究——歷史的、功能的、結構的、符號的、比較的或心理分析研究，將是下一代中國民俗學家努力的目標。」[26]

　　作為民族文化的基因庫，瞭解本民族民間與民俗在當代是一個毋庸置疑的話題。而瞭解就必須深入到民俗表演的社會和文化語境當中去，如文本（text）、本文（texture）、語境（context）等，任何一個民族的主流文學都有其民俗學基礎。踏訪文本記載，也就意味著汲取已經收集和記錄下來的某個民俗事項的原生土壤；查探本文源流，也即是指民俗事項是通過怎樣的內容和形式元素得以形成或展現的狀況；而語境則意味著民俗事項深嵌其中的社會或歷史的條件。因此，「文本、語境和環境等問題越來越交織在一個本文的表演過程之中，一個敘事常常被看做一個社會戲劇過程的一部分。」[27]

　　既如此，我們就應該注意歷史的「遺留物」，它們是文化進化論者建立的與原始文化相關聯的一個基本概念。傳統文化的遺留物被看作現代文化中遺留著的「原始形態」，這是在進化潮流中遺留下來的原初文化和原始社會的要素。「人類的想像力創造了關於這些巨人及其驚人事業的故事，這些故事至今還在地球各地作為關於真實事件的傳說而存在著。……世界當時是『那種產生幻想的原料』；身體的變化和靈魂的遷移發生了；人或神能夠變成野獸、河流或樹木；岩石可能是變成石頭的人，而木棍則可能是變化了的野獸。這種思想狀態在迅速消失著，但是還有一些部族至今仍在這種狀態中生活，它們表明了編造自然神話的人是怎樣的智力結構。當講故事人生活在這類幻想國度中的時候，任何詩的幻想都成了魔法故事的依據，雖然（假如

---

25　烏丙安：《民俗學原理》，遼寧教育出版社 2001 年，頁 5–6。

26　阿蘭·鄧迪思編，陳建憲、彭海斌譯：《世界民俗學》，上海文藝出版社 1990 年，頁 2–3。

27　孟慧英：《西方民俗學史》，中國社會科學出版社 2006 年，頁 286。

有可能的話）他應當認識到，幻想是通過他進行工作，他所敘述的奇事不完全是歷史；但是當他死去以後，他講的故事就開始由歌手們和祭司們在若干代中傳播，而懷疑他的作品的真實性，就成為不敬甚至盜竊聖物的行為。全世界都曾如此……傳說經常改變和喪失它的意義，新的歌手和講故事人一世代一世代地用新的形式來傳播古代神話，以便使他們適應新的聽眾。……為了理解以前世界各民族的思想，它們的神話能告訴我們非常多的東西，而這些東西是未必能從它們的歷史中知道的。」[28]

　　由此可知，歷史中的場景常常由看似不那麼真實的神話傳說在扮演著人類進化的文化歷程，於是，「歷史」的假定性和「民俗民間傳說」的真實性實際上共同交疊在一起，因為我們誰也回不到過去來應證孰真孰假。同理，任誰回到過去，他（她）也只能借助於其所即在的「原始邏輯」來建構自己對外在世界的認識。誠如卡西爾所說的那樣，「他們（原始人——引者注）的生命觀是綜合的，不是分析的。生命沒有被劃分為類和亞屬；它被看成是一個不中斷的連續整體，容不得任何涇渭分明的區別。各不同領域間的界限並不是不可逾越的柵欄，而是流動不定的。在不同的生命領域之間絕沒有特別的差異。沒有什麼東西具有一種限定不變的靜止形態：由於一種突如其來的變形，一切事物都可以轉化為一切事物。如果神話世界有什麼典型特點和突出特性的話，如果它有什麼支配它的法則的話，那就是這種變形的法則。……原始智力所獨具的東西不是它的邏輯而是它的一般生活情調（sentiment）。……他的自然觀既不是純理論的，也不是純實踐的，而是交感的（sympathetic）。如果我們沒有抓住這一點，我們就不可能找到通向神話之路。神話的最基本特徵不在於思維的某種特殊傾向或人類想像的某種特殊傾向。神話是情感的產物，它的情感背景使它的所有產品都染上了它自己所特有的色彩。原始人絕不缺乏把握事物的經驗區別的能力，但是在他關於自然與生命的概念中，所有這些區別都被一種更強烈的情感淹沒了：他深深地相信，有一種基本的不可磨滅的生命一體化（solidarity of life）溝通了多

---

28　〔英〕愛德華・B・泰勒著：《人類學：人及其文化研究》，廣西師範大學出版社2004年，連樹聲譯，頁365–376。

種多樣形形色色的個別生命形式。」[29]

　　正是這種「多種多樣形形色色的生命形式」構成了傳統主體，這既是大傳統的主體，自然也包含小傳統的主體，只不過隨著所謂「文明」和「科學」時代的到來，大傳統不自知自身來源於小傳統，而小傳統也渾然於曾經的大傳統之母體而已。民俗民間口述文學尤其如此。我們當然不否認其作為有意義的神話傳說類文學或其他藝術類型，它們是從當時具體的社會歷史需要中產生的結晶。人們絲毫也不會懷疑世界上某一民族文學方向的變化會給其民族提供一個認同意識，並通過它來創造一種民族穩定的和連續的感覺。特別是民歌那高超的美感和生活激情往往充溢並無意識充當著民族意識昇華的潛在元素，以至於在其民族一體化過程中，通過類似的訴求和同一歷史，通過用一種語言、同樣歌曲或視覺主題來積澱、生根、發芽、茁壯地培養著該民族的生理─心理基礎，並付諸文化觀念和行動，由此來強調和建構著民族認同。。有學者說得很好，傳統總是會在一個民族的「靈魂深處」被發現，每一個傳統都有自己的靈魂宿主。不僅民俗學者，任何一個文化尋根之人如若不重視傳統夙因，就不可能瞭解傳統生活、及其傳播與繼承，同樣也不指望他能瞭解現代生活及其文化真諦。因為，「那些被忘掉的東西作為活態傳統系統的一部分，會突然被再發現、再生產和再被解釋。」[30]

## 二、民間藝術

　　「民間藝術」就其字面意義，對應著「官方藝術」。中國當代著名學者張道一先生（學界尊稱其為「中國的柳宗悅」）的研究成果值得借鑑。他認為，中國傳統文化分為以皇室為代表的宮廷貴族文化、以文人士大夫為主的仕人階層文化、以信仰為主的宗教文化和以市農流民為主的俗眾民間文化。我們認為，這可視為文化的共時性分布，從文化結構分層看，進而尚可分為物質文化、物化文化、未定文化、物態文化和非物質文化（精神文化），這可視為對上述研究成果的進一步拓展，從而具有了某種歷時性意義（詳後）。

　　「民間藝術」在共時性分布中具有「母型」文化性質似無異議，而在歷

---

29　恩斯特·卡西爾：《人論》，甘陽譯，上海譯文出版社 1985 年，頁 104–105。

30　孟慧英：《西方民俗學史》，中國社會科學出版社 2006 年，頁 341。

時性結構中就顯得較為複雜。民間藝術可從三個方面理解：其一，「民間」之藝術，標明其存在的樣態，尚不具備官方或主流文化加以塑型和保護的性質（重在共時性特徵）；其二，民間之「藝術」，有其產生的歷史和環境，既有共時性又有歷時性特徵；其三，「民間藝術」，作為一種相對於官方而言的藝術，除了處於「非物質文化」層外，尚帶有「未定文化」意義。一方面，它具有藝術的精神文化特徵，應該也必須居於人類文化的上層，起到確定文化意義並構成主流文化傳統的基礎作用；另一方面，它自身又極可能因其技法或理論上的稚拙而被忽視，從而失去其藝術文化的人文特徵，而下沉到無「道」之器中，置身人類社會生活中的物質文化範疇。

從某種意義上說，任何一種前主流文化狀態的藝術都是以「民間藝術」而現身的，這種狀況決定了民間藝術的本體性尷尬。未定的狀況說明了某種歷史的事實，也揭示了人文藝術進化的規律：不管是貴族文化、文人文化還是宗教文化，都各有其明顯的服務目的和自我解說的譜系話語或理論系統，雖然民間藝術亦有其娛樂或其他（如民間信仰或習俗）等功能，但大都可意會而不可言傳，且自有其不需解釋的創作或接受慣性，這種理論上固守而形式上樸拙（雖然有諸多頗具想像力的作品）的現象就有形無形地制約了它們的傳播和光大。這些作品內在的矛盾使它們成為地位起伏不定內隱變數的關鍵所在：一方面，它們有著稚拙的思維和本然的想像力（如所謂的「中國畢卡索式」的剪紙）突破了主流藝術那固有的慣性手法和思維，顯得富有靈性和天趣，具有某些詩意的象徵，成為人們汲汲於發掘靈感的礦藏；另一方面，由於民間藝術的土壤和創作者畢竟限於文化廣度、高度和深度，在具有地域性和民族性特色時（注意：民間藝術的時代性並不太突出即是這一原因）自然帶來了某種主流藝術那因其過於追求風格和流派而導致的僵滯和雷同（注意：這時主流藝術作品的落伍恰恰是以過於追求時代性而逐漸失去其時代性特色的）的某種實質意義上的相似。不同藝術領地竟然異曲同工，殊途同歸，這不能不說是「民間藝術」之所以上下飄忽，地位不定的關鍵原因。

應該說，我們既不能忽視民間藝術那具有原初性（原生性？）的詩意特徵（因為它們來自生活的原生態）從而汲取其創造靈感，也不能對其強調得

太過，拔得太高，因為其固有特徵是它們難以掙脫的「引力」。由此，我們即可理解某些現象：有的民間藝術可以上升到主流藝術中來（因為首先依靠其不同於俗流那僵化的主流藝術模式，繼而靠近主流藝術的本質精華，否則即會「繁華散盡，人走茶涼」）；有的藝術卻必須借助其他主流藝術家們去著意發掘總結出一套理論，在靠近而非等同（「似與不似之間」）的前提下另闢蹊徑，從而得以上升；而有的民間藝術始終上升不起來，僅僅起到供人觀賞、獵奇對象去滿足其基本感性功能的需求（如娛樂）而沒能上升到理性認知水準，也即是說沒能發揮其較高層次的豐富、創造和淨化心靈的作用。如果把民間藝術僅僅定位在較淺的層次，譬如說，僅滿足人們感性生活的偶然需要，那麼它將勢必上升不起來。但假如完全提升到主流文化的層次高度，不僅理論上不可能，在實踐操作局面上也會自行消解其生存的意義和價值；不僅無法躋身上去，甚至可能行將失去其身分和地位（甚至連名稱權也可能行將失去）。當然，某些民間藝術家們可以上升到很高的主流文化層次上去，但實際上只是以其不失去其自有本性的前提下才有可能，這是內因。其外因則是：一般必須有與其本性特徵迥然相異的固守性很強的藝術形式和理念，從而導致某種僵滯的現狀或趨勢。某些民間藝術作品（或「藝術大師」們）往往正是在這種條件下名噪一時，然後悄無聲息地黯然隱退。

當我們討論中國非物質文化遺產時，勢必考量到上述因素，為何中國藝術某些類型可以成為主流藝術，有些是非主流藝術；有些可以上升，有的卻會下沉；有些上升了就以新異的面貌豐富了中國藝術，而有的雖經提升卻無奈又悄然隱退，慚居幕側。這也許就是民間藝術一方面成為人類藝術的母體和搖籃，一方面又要分化與組合的原因。因為嬰兒總要茁壯成長，而母性的仁厚與偉大又要堅守使命的「生物學」和「生態學」法則。人類需要母親，也需要在母親溫熱的子宮中孕育並在其懷抱中成長，母親在承擔母性責任時亦可以自我成長，但母性本能始終承擔著永恆的主題。**我們追尋中國文化的根本精神正是試圖尋找這樣一種母性意識**：祈望在歷史中回望母親在青春時代所生成的環境，以及當其長大成人、為人之母後，其後代子孫們是否仍然在流淌著她的血脈魂靈？是否孳乳和豐滿著來自她機體一部分的肌腱和胴體？從遠古圖騰、巫術走來的中國禮樂文明在滋生了詩歌、音樂和舞蹈的同

時，也產生了自己遠遠近近的後代子孫，「龍飛鳳舞」的子嗣們在各自發展壯大的同時仍魂繫著自己的根，有的「發跡」了，上升為主流的藝術類型（如書法、繪畫等），有的在上下之間徘徊（如建築、工藝），有的則始終不改其志，保持其高祖的遺風（如現存的某些原始音樂、歌舞等），還有的則時而熱鬧、時而沉寂（如雜技、戲曲、民間百戲和民間工藝等）。

綜上所述，民俗民間藝術是一個有待科學分梳的概念。人們不僅可以在共時性藝術中找到其蹤影，亦可在歷時性軌跡中應和其跳動的脈搏。但作為一種類型而言，卻是具體實在的。因此，作為藝術發生的土壤，她是人類其他藝術之母，各種文化藝術有其跳動的生命節奏和心音；作為具體藝術類型，各自亦可自我成長，跨越自身的所固有閾限而前行。就此而言，**中華禮樂文明是中國藝術的溫床與最初類型，漸次衍生出音樂、舞蹈、詩歌等不同藝術類型；而中國文化的藝術審美精神則是其母體意識，其後生成的各種藝術類型都貫注著來自母親的脈動、心音和基因。**

# 第三章　文化與審美

　　人類文化是「人猿相揖別」之後出現的歷史性結晶，內蘊著人類自由自覺的本質力量，因而具有原生性審美特徵。對文化概念做一梳理與深入思考是人類文明的象徵與理性回應。本章立足於人類生存意識與生命狀態，並對文化做一分類和結構性解剖，進而敞開作為人類非物質文化遺產的中國古琴文化更為豐沛的思想內涵。

## 第一節 文化深描

### 一、理解「文化」

　　據研究，「文化」的曙光最早出現在約 300 萬 –150 萬年前的早期直立人階段，其標誌是出現了早期的工具製造，如砍砸器、刮削器等。文明的主要標誌即是文字的普遍使用，出現了人類階級社會，形成了國家，並有了科學、藝術、宗教、法律等意識形態和上層建築領域。

　　何謂「文化」？法國文化學家羅威勒（A. Lawrence. Lowell）說：「在這個世界上，沒有別的東西比文化更難捉摸。我們不能分析它，因為它的成分無窮無盡；我們不能敘述它，因為它沒有固定形狀。我們想用文字來範圍它的意義，這正像要把空氣抓在手裡似的：當著我們去尋找文化時，它除了

不在我們手裡以外，它無所不在。」[1] 文化是運動的、變遷的開放空間，如影隨形般的與人類各種社會性實踐活動緊密聯繫在一起。文化概念也只有當人的問題得到了充分說明，其意義也才能得到逐步敞開。

據研究，作為一個科學術語，「文化」在西元 1920 年以前只有六個不同的定義，而在 1952 年便已增加到一百六十多個。據美國人類學家克魯伯（A. L. Kroeber）和克羅孔（Clyde Kluckhohn）的《文化，關於概念和定義的評論》一書，曾列舉過一百六十一種之多。[2] 有人宣稱，眼下出現的文化定義甚至已高達萬種以上。[3] 佛洛伊德認為，文化就像人的假肢、假牙、眼鏡一樣，是在人對自然進行鬥爭時為克服自身的缺點而創造的。比如，人的體力無法同獅虎搏鬥，因而發明了弓箭；人奔跑趕不上許多野獸，因而馴服馬來作乘騎。[4]

尊重自然多樣化與生態平衡，尊重人類文化多樣性是做學術研究不言而喻的基本立場。周谷城先生在《中西文化的交流》中認為，所謂生態平衡是古希臘人講的生物與環境之間的和諧與發展。但在古希臘，這個意義只限於生物與環境之間。現在，生態平衡這個名詞用得比較廣泛，生物學、社會學、政治學乃至歷史、文化學上都在使用。一般認為，人類文化在歷史上的發展過程，就是生態平衡過程。從文化人類學意義上講，「文明」與「文化」是一對異時同構的概念，其間即貫通著這一法則。從歷史的源頭出發，「文化」的發端一開始便與人類歷史和文明的進化緊密地聯繫在一起。

據考，在西文裡，「文化」一詞最早源於拉丁文 Cultura，走出了逐漸整合同一的軌跡。「文化」意義多樣，起始為耕種，為居住、練習、留心或注意，同時也指敬神。有人認為，文明是人類社會的典章制度、約定俗成的生活習慣及其關係的內在規範形式化，文化是這種社會狀態的進一步改善並程式化，如藝術、科學等。也有社會學家們認為，社會發展的必然結果就

---

1　殷海光：《中國文化的展望》，上海三聯書店 2002 年，頁 26。
2　菲力浦・巴格比：《文化：歷史的投影》，上海人民出版社 1987 年，頁 91。
3　胡瀟：《文藝現象學》，湖南出版社 1991 年，頁 1。
4　田汝康：《多維視野中的文化理論・序》，莊錫昌、顧曉鳴、顧雲深編，浙江人民出版社 1987 年，頁 1。

自然形成了一定的教化規範，它們可以分為文化和文明兩大部分，「文化」主要著眼於對外部世界和未知領域的征服，「文明」則是在業已形成的社會團體內部起到融合、調節、推動與昇華作用。文化學者認為，文化就是人類在自身發展過程中的謀求生存和發展能力的進程。有人認為文化主要分為四大主幹：物質文化、社會文化、語言文化和精神文化。有學者擬出文化的普遍模式，包括：語言、物質特質、藝術、神話與科學知識、宗教、動作、家庭與社會制度、財產、政府、戰爭。還有學者認為，文化就是人類行為的形式，例如生活方式、教育、工具製作、制度訂定等。總之，「文化」就是一個民族及其精神的不同表現。

19 世紀以來，隨著社會學、人類學和文化學的逐漸興起和發展，「文化」被真正賦予其現代所公認的含義。英國著名人類學家愛德華・泰勒在其 1871 年出版的《原始文化》一書中率先把「文化」作為中心概念加以探討，他說：「文化，或文明，就其廣泛的民族學意義來說，是包括全部的知識、信仰、藝術、道德、法律、風俗以及作為社會成員的人所掌握和接受的任何其他的才能和習慣的複合體。」（愛德華・泰勒：《原始文化》，上海文藝出版社 1992 年版，第 1 頁。）其後有很多社會學家、人類學家、民族學家、民俗學家和文化心理學家們分別從現象描述、社會反推、價值認定、結構分析、行為取義、歷史根源、主體立意以及意識解讀等不同角度來把握「文化」的具體內涵，試圖給「文化」下定義。其中，美國當代人類學家・格爾茲（Clifford Geertz）在其《文化的解釋》一著中提出了極具爆發力的「反思人類學」（reflective anthropology），尤其是其「文化深描」（thick description）理論深富啟發意義。

格爾茲認為，「文化研究不是『科學』的探求，而與被研究的文化一樣，是一種人與人得以相互溝通、社會得以綿延傳續、人生的知識及對生命的態度得以表述的話語途徑。」[5] 在書中第一編〈深描：邁向文化的闡釋理論〉中，格爾茲開誠布公地說道，「我與馬克斯・韋伯一樣，認為人是懸掛在由他們自己編織的意義之網上的動物，我把文化看作這些網，因為認為文

---

5　克利福德・格爾茲：《文化的解釋》，納日碧力戈等譯，王銘銘校，上海人民出版社 1999 年，見王銘銘譯序，頁 9–14。

化的分析不是一種探索規律的實驗科學，而是一種探索意義的闡釋性科學。我追求的是闡釋，闡釋表面上神秘莫測的社會表達方式。……規定它的是它所屬於的那種知識性努力：經過精心策劃的對『深描』（thick description）的追尋。」[6] 他比較同意瓦爾德・古迪納夫（Ward Goodenough）的看法，即「文化（存在於）人們的頭腦和心靈中」，因此，我們對任何東西，包括文藝、夢幻、症狀、文化──採用闡釋的方法來研究。這賦予其雙重任務，即揭示使我們的研究對象的活動和有關社會話語的「言說」具有意義的那些概念結構：通過建構一個分析體系，借助這樣一種分析體系，那些結構的一般特徵以及屬於那些結構的本質特點，將凸現出來，與其他人類行為的決定因素形成對照。對於民族志來說，理論的作用就是提供一種語言，使符號行動所必不可少的自我表達──即文化在人類生活中的角色──得到實現。這是修正社會關係的模式，也是重新安排經驗世界的座標。從某種程度上說，社會的形式就是文化的內容。因此，通過觀察社會行動的符號層面──藝術、宗教、意識形態、科學、法律、道德、常識──不是逃避現實生活的困境，尋求六根清淨的最高境界，而是投身於這些困境當中去。雖說文化是觀念性的，但它並不存在於人的頭腦中；雖然它是非物質性的，但也並非是超自然的存在。文化事實可以在非文化事實的背景中得到解釋，但無須將文化事實落入非文化事實的背景中，也無須將這種背景溶入這些文化事實中。人是等級分層的動物，是一種進化的積澱，在它的定義中每個層次──器官的、心理的、社會的和文化的層次──都有既定的和不可爭議的位置。例如，文化的人有生日，動物的人則沒有。這裡所要表達的意思是：文化不是被附加在完善的或實際上完善的動物身上，而是那個動物本身的生產過程的構成要素，是其核心構成要素。

　　毫無疑問，人對工具的完善、有組織的狩獵和採集活動的採用、真正家庭組織的開始、火的發現和至關重要的是（儘管現在還極難追溯其任何細節），為了適應環境和交流而越來越依賴於有意義的符號體系（語言、藝術、儀式、神話）以及自我控制，所有這些都為人類創造了一個他們必須適

---

6　克利福德・格爾茲：《文化的解釋》，納日碧力戈等譯，王銘銘校，上海人民出版社1999年，頁 5–6。

應的新環境。通過使自己服從以符號作為仲介的程式的控制，以便生產人工製品，組織社會生活或表達情緒，人類（即便是無心地）決定了他們自己生物歸宿的最高階段。毫不誇張地說，正是人類自己（儘管不是有意地）創造了自身。所以，這些象徵不僅是我們生物的、心理的和社會存在的表達、工具或相關因素；它們也是我們存在的先決條件。沒有人類，就沒有文化；但同樣，而且更重要的是，沒有文化，就沒有人類。我們總體上是不完備或不完善的動物，借助於文化──不是通過普通的文化，而是文化的極特殊形態──來使自己完備或完善。人類巨大的學習能力和可塑性經常受到關注，但比這更為至關重要的是，他們極端依賴一種特別的學習：掌握概念、理解和應用特殊的符號意義系統。河狸築壩、鳥兒築巢、蜜蜂確定蜜源、狒狒組成社會群體、老鼠交配，其最主要的根據即是建立在它們的基因編碼的指令之上並被適當的外部刺激式喚起的學習模式：誠所謂，物質的鑰匙插入生物體的鎖頭。但是人類修築堤壩和窩棚、確定食物來源、組織自己的社會群體或選擇性伴侶，則是在流程圖和藍圖、狩獵知識、道德體系和審美判斷的指導下完成的：概念結構鑄造了無形的才幹。我們的觀念、價值、行動甚至我們的感情，如同我們的神經系統本身，都是文化的產物──確實是與我們的嗜好、能力和脾性加工製造的產品，但不管怎麼說，畢竟是製造出來的。人的屬性首先是多樣性。正是通過理解這種多樣性──其範圍、性質、基礎及其含義──我們才能夠建立一種人性的觀念，它不是統計學的幽靈，也不是原始主義的夢想，既有實質性內容，也有真理性。

　　文化概念對人的概念具有強烈影響。當文化被看做是一套控制行為的符號手段和體外資訊源時，它在人天生能夠變成什麼和他們實際上逐一變成了什麼之間就提供了連結。成為人類就是成為個人，我們在文化模式的指導下成為個人；文化模式是在歷史上產生的，我們用來為自己的生活賦予形式、秩序、目的和方向的意義系統。正如文化把我們塑造成一個單一物種一樣──無疑文化還在繼續塑造我們──它也把我們塑造成單個的人。它既不是一種不變的亞文化自我，也不是既定的跨文化一致性，而是我們共同面對的一種既定的文化現實。正因此，一個正常的成人，能夠按照高度考究的禮儀體系行事，擁有對音樂、舞蹈、戲劇、織物圖案的優雅的審美力。如果我

們想要直面人性的話，就必須關注細節，拋棄誤導的標籤、形而上學的類型和空洞的相似性，緊緊把握各種文化以及每個文化中不同種類的個人。正如任何真正的「探索」一樣，「深描」的文化闡釋道路通向那有趣而可怕的複雜性。

德國哲學家恩斯特・卡西爾在其享譽世界的名著《人論》中也認為，認識自我是哲學探究的最高目標，它已被證明是阿基米德點，是一切思潮的牢固而不可動搖的中心。人類文化的世界並不是雜亂分離的事實之單純集結，它試圖把這些事實理解為一種體系，理解為一個有機的整體。他說，人類文化並不是從它構成的質料中，而是從它的形式，它的建築結構中獲得它的特有品性及其理智和道德價值的。而且這種形式可以用任何感性材料來表達。有聲語言（Vocal language）比摸觸語言（tactile language）有著更大的技能上的進步。但是後者在技能上的這種缺陷並沒有抹煞它的基本效用。符號思維和符號表達的自由發展，並不會由於觸摸記號（tactile signs）取代了有聲記號（vocal signs）而受到阻礙。人能以最貧乏最稀少的材料建造他的符號世界。由於每物都有一個名稱，普遍適用性就是人類符號系統的最大特點之一。但是，它並非是唯一的特點。用這個特點相伴隨相補充並且與之有必然聯繫，符號還有一個顯著特點：一個符號不僅是普遍的，而且是極其多變的。真正的人類符號並不體現在它的一律性上，而是體現在它的多面性上。它不是僵硬呆板而是靈活多變的。因為「凡物莫不有一個名稱」──符號的功能並不侷限於特殊的狀況，而是一個普遍適用的原理，這個原理包涵了人類思想的全部領域。符號系統的原理，由於其普遍性、有效性和全面適用性，便成了打開特殊的人類世界──人類文化世界大門的開門秘鑰！一旦人類掌握了這個秘鑰，進一步的發展也就有了保證。顯而易見，這樣的發展並不會由於任何感性材料的缺乏而被阻礙或成為不可能。因此，「藝術確實是符號體系，但是藝術的符號體系必須以內在的而不是超驗的意義來理解。按照謝林的說法，美是『有限地呈現出來的無限』。然而，藝術的真正主題既不是謝林的形而上學的無限，也不是黑格爾的絕對。我們應當從感性經驗本身的某些基本的結構要素中去尋找，在線條、布局，在建築的、音樂的形式中去尋找。可以說，這些要素是無所不在的。……就人類語言可以表

達所有從最低級到最高級的事物而言，藝術可以包含並滲入人類經驗的全部領域。在物理世界或道德世界中沒有任何東西，沒有任何自然事物或人的行動，就其本性和本質而言會被排除在藝術領域之外，因為沒有任何東西能夠抵抗藝術的構成性和創造性過程。培根在《新工具》中說『凡是值得存在的東西，也就值得被認識』（Quicquid essential dignum est id etiam scientia dignum est）。這句話就像適用於科學一樣地適用於藝術。」[7]因此，如果有人把藝術說成是「越出人之外的」或「超人的」，那就忽略了藝術的基本特性之一，忽略了藝術在塑造人類世界中的構造力量。原因很簡單，「科學在思想中給予我們以秩序；道德在行動中給予我們以秩序；藝術則在對可見、可觸、可聽的外觀之把握中給予我們以秩序。美學理論確實很晚才承認並充分認識到這些基本的區別。但是，如果不去追求一種美的形而上學理論，而只是分析我們關於藝術品的直接經驗的話，那我們幾乎就不會達不到目的。藝術可以被定義為一種符號語言，但這只是給了我們共同的類，而沒有給我們種差。……只有把藝術理解為是我們的思想、想像、情感的一種特殊傾向、一種新的態度，我們才能夠把握它的真正意義和功能。造型藝術使我們看見了感性世界的全部豐富性和多樣性。」[8]

## 二、文化分層

人與文化的同一性原理決定了文化的分層，「文明」一詞首見於《小戴禮記》之「情深文明」。我們認為，**人類文化主要劃分為如下幾類：**

其一，**性情文化：**基於人類自身生產及其需要的「創生」文化。據《孟子・告子上》記載告子的觀點：「食色，性也。仁，內也，非外也。義，外也，非內也。」孟子據此闡發道：「仁義禮智，非由外鑠我也，我固有之也。」

其二，**物態文化Ｉ**：基於人類生活資料及其需要的「護生」文化。其思想源於《易經》中的「利用」與「開物」；

---

7　恩斯特・卡西爾：《人論》，甘陽譯，上海譯文出版社 1985 年，頁 200–201。

8　恩斯特・卡西爾：《人論》，甘陽譯，上海譯文出版社 1985 年，頁 213–215。

　　**物質文化 II**：基於人類社會發展及其需要的「厚生」文化。其思想源於《易經》中的「成務」與「厚生」。

　　其三，**非物質（精神）文化**：基於人類超越自身及其需要的「超生」文化。其思想源於老莊哲學中的「道」與儒家哲學追求的「三不朽」。

　　文化的形成具有自律與他律等多種因素，「走出自然」即意味著人類按照「美的規律」來建造，文化一開始便蘊含有人類審美文化的創造性意義。

　　首先，人化與文化。「人化」即文化，人類在適應自然並進而改造自然的過程中，社會性的因素逐漸增強，原初的自然性因素漸次削減。通過對象化了的勞動，人類便愈加「文化」化了。人類在通過改變自身的同時，更為自覺地建立起社會化結構，並賦予人類改造自然和社會的所有物化或物態化的產品以意義。所有這些物化或物態化的產品就其存在形式而言，無不打上了人類活動烙印。在這些實踐活動中，人類所有行為方式、生活方式、思維方式以及各種實踐活動結晶都展現了人的特點，透過各種形式展現著屬人所有的意識、智力、趣味、愛好、能力與需要。因此，「文化」是人類對自身自然與身外自然的改造與創造，是人類活動方式及其活動成果的辯證統一。在此意義上，人類有別於自然界（含動物界）；就此而言，「人化」與「文化」乃同一概念。文化產品的出現不僅表現出「創造性」——即自然界前此所沒有的新物，而且正是在這些「新物」上加注進人文意義，使人從中得以認識人類偉力與價值。「人不僅通過思維，而且以全部感覺在對象世界中肯定自己」，這種肯定，「恰好就是這種本質力量的獨特的本質，因而也是它的對象化的獨特方式，它的對象性的、現實的、活生生的存在的獨特方式。」[9]

　　其次，文化與內化。文化要通過具體的文化形式來顯現，從而表現出某種豐富性與差異性特徵。文化既可能體現在人類活動方式和結果中，又可能以形而上方式體現在精神生產、觀念形態之中，並隨著人類社會自身及其人化對象的進步而不斷由低級向高級、由片面向全面發展。文化一旦產生，即有其歷史繼承性與發展規律，在其為人類所共用的同時，也會因為人類自

---

　9　《馬克思恩格斯全集》第 42 卷，人民出版社 1972 年，頁 125。

覺不自覺地加以積累、提煉和昇華，潤物細無聲地內化到人類的遺傳基因裡面，積澱為人類社會遺傳密碼，這不僅成為人類社會的 DNA，更是不斷地塑造著一代又一代的人類，形成特定時代特定的人。此時，「人」已然是一個文化群體之中生成的「文化人」，他所面對的「文化」又有著新的「文化」因數。這種「文化」不僅作為「人」的表徵，而且推動著「人類社會」向更高一級的「文化社會」過渡，由此再不斷將「文化社會」推向更新的時代。

再次，符號與審美。人類及其創造產品既可以是占據空間的實體化存在（物化），又可以借助某種媒介傳達出人類社會意識資訊（物態化），這種方式即「符號」創造。人們透過這些符號去透識人的生命存在及其「意義世界」。它不僅作為人類文化資訊的載體，其本身亦作為審美的集中表現形式在人類生活中起到重要作用。應該說，自從有了人類並「創造」出文化，這世上便有了意義世界，從而塗染上了形形色色的情感意味，它便如同空氣一般瀰散在世間各個角落，從而顯得韻味十足、力透紙背。顯在的外觀不再顯得單薄以至於「蕪沒於空山」，且日益豐富起來。既如此，淺疏的體表油然承載並傳達起某種「弦外之音」，諸如「象徵性」、「主體性」、「超越性」等便次第出現；久之，我們就觀其形而會其義，略其形而悟其神；隨之，「人文性」、「歷史感」、「宇宙觀」等人類話語便在歲月的年輪碾壓下愈加迷人，往往產生出一種神奇的美感距離，更為醇厚的「文化」味道也就被無意識接受與敞開：接受的是生活，敞開的是神性，神性增加了厚度，生活融入了文明，文明推動了歷史，歷史整合了意義，意義拓展了體量，體量積澱了文明，文明化入了生活，生活充滿了神奇，神奇歸之於神祇，神祇創製了符號，符號遮蔽了本意，衍義得到了敞開……不斷的遮蔽與敞開，便構成了符號的雙重功能。

最後，審美與藝術。從文化起源看，「人」是文化的第一要義，而「符號」即人化的第二皮膚。人是擁有生命意識並將其形式化從而喚起情感共通的文化生物。這種有意義的形式化表現即「藝術」。人化即文化，文化即交流；交流是手段，情感為主旨。文化從其誕生伊始就蘊含著人類審美的情感

意義，創製出具有主體意象性審美文化，通過強化生命的存在意義，生命節奏的華彩韻律才成為人類文化不斷演進的華章。隨著文化原發性審美與繼發性類型逐漸增多，「審美」作為內在密碼漸次滲透進各種文化類型之中時，便在不同文化類型上呈現出不同的審美凝聚和爆發點。於是乎，「**人—文化—符號—審美—藝術—意義**」構成了同一命題的同心圓漣漪。

　　第一類文化（「性情文化」）主要著眼於人的自然性基礎，是以人為本的文化前提，在此權且存而不論。文化由是具體呈現出不同的層面和內容。如果說人類文化與人類社會實踐發展相一致，是人類文化有意識創製的結晶所呈現出來有規律的文化行為及其狀態，那麼「未定文化」層雖然屬於人類「大文化」範圍，則遊離於中國傳統主流文化之外，保持文化的活性因素，具有較大的文化張力，因為其彈性較大，經常與外來文化發生著撞擊和交流，在不同文化圈的互相吸納和整合過程中，它既有可能上升為人類某一文化圈的主流部分，亦極有可能自覺不自覺地為經濟基礎部分所吸納，從而產生複雜多變的現象，從而衍分為如下幾種形式。如下圖所示：

| 文化結構分層表 | | | |
|---|---|---|---|
| 上層建築 | A類：<br>非物質（精神）文化 | 宗教、藝術、哲學等人文學科（側重形而上層次） | |
| | | 政治、法律、道德、教育等社會科學（側重於行為規範） | |
| | B類：物態文化 | 自然科學（側重於認知和基礎研究）及其符號系統 | |
| | C類：未定文化 | ↑文化傳統遺留與文化舶來品等非主流意念、風俗↓ | |
| 經濟基礎 | D類：物化文化 | 人類社會行為及其心理表現的各種載體形式 | |
| | E類：<br>物質文化 | 生產關係總和構成的社會經濟結構和組織制度 | 社會關係 |
| | | | 生活方式 |
| | | | 生產方式 |
| | | 生產力 | 當代高科技 |
| | | | 原始工具製造 |

## 三、中國文化

### (一)華夏、中華、中國

　　中國與「華夏」、「中華」是一組相關的概念，後二者增加了民族親和力與文化認同感。

　　從歷史來考索，在上古時代的中國領域內居住著許多不同祖先的氏族和部落，由於它們彼此之間長期雜居而相互影響、互相爭鬥，有些逐漸融合了，有些強大地發展起來，而有一部分則慘遭淘汰而消亡了。從傳說中可知，居住在東方的人們統稱為「夷族」，在北方的人為「狄族」，在西方的人則稱為「戎族」或「羌族」，在南方的人又被統稱為「蠻族」。據歷史學家范文瀾先生考證，九黎族是最早進入中部地區的。據推測，九黎族是九個部落的聯盟，而每一部落又各含九個兄弟民族，共八十一個兄弟民族，蚩尤是為九黎族首領，統帥八十一個氏族的酋長。後因與炎帝族（聯合黃帝族）決戰於涿鹿，兵敗身死，九黎族此後分崩離析，所遺子民是為「黎民」（延至西周尚有專稱）。炎帝族聚居在中部地區，因與黃帝族聯手打敗「九黎族」而聲名鵲起。後因炎黃兩族在阪泉（據傳在今河北省懷來縣）發生三次大的衝突，結果以率領熊、羆、貔、貅、虎為圖騰的黃帝族擊敗炎帝併入主中原而告終並定居下來。因而後世學者公認黃帝為「華族」始祖，將一切典章事物制度加諸其身，因此傳統古代典籍中關於黃帝的傳說較多。如他用玉作兵器、造舟車弓矢、染五色衣裳（文繡之始），其妻嫘祖養蠶織絲，倉頡造字，大撓作干支（律曆之祖），伶倫製樂器等，後世典籍在記述古帝世系和人文之祖都大多指向黃帝。傳說和古史記載中的唐堯、虞舜以及夏、商、周三代都係其後裔。入主中原日久的「黃帝族與炎帝族，又與夷族、黎族、苗族的一部分逐漸融合，形成了春秋時稱為『華族』，漢以後稱為『漢族』的初步基礎。」[10] 據說，黃帝炎帝和其他夷族的聯盟，由一百個氏族組合而成，屬於這一百個氏族的人統稱為「百姓」。「堯舜禹時期，存在著以黃帝族為主，以炎帝族夷族為輔的部落大聯盟。禹武力最大，壓迫苗族退向長江流域，黃炎族占有了中原地區（主要是黃河中游兩岸），從這裡孕育了後來發展起來的偉大燦爛的華夏文化。」[11]

　　據《禮記・禮運篇》記載，黃帝的五世孫禹以前的社會情況大體如是：「大道之行也，天下為公，選賢與能，講信修睦。故人不獨親其親，不獨子其子。使老有所終，壯有所用，幼有所長，鰥寡孤獨廢疾者皆有所養。男

---

10　范文瀾：《中國通史簡編》，修訂版第一編，人民出版社 1964 年版，頁 91–92。

11　同上註 9，頁 100。

有分，女有歸。貨惡其棄於地也，不必藏於己。力惡其不出於身也，不必為己。是故謀閉而不興，盜竊亂賊而不作，故外戶而不閉，是謂大同。」以禹為界，原始的大同社會終於啟的「小康」之興。如《禮記・禮運篇》：

> 今大道既隱，天下為家，各親其親，各子其子，貨力為己，大人世及以為禮，城郭溝池以為固，禮義以為紀，以正君臣，以篤父子，以睦兄弟，以和夫婦，以設制度，以立田里，以賢勇知，以功為己，故謀用是作而兵由此起，禹湯文武成王周公由此其選也。……，是謂小康。

文化的進化帶來文明的進步。夏王朝的建立，一方面推翻了具有詩情畫意的「禪讓制」，另一方面開啟了此後華夏文明的新紀元。自此以降，「中國」、「華夏」之名漸顯清晰。《尚書・梓材篇》、《詩經・大雅・蕩篇》稱代夏「而後起的朝代」「商」（殷）王國為「中國」，因為它在其時各小國中，政治經濟文化軍事都公推為唯一的中心國。《詩經・大雅・民勞篇》稱，承緒殷商而起的周文化和遵守周禮的諸侯國為「中國」。延至東周，北方諸侯國自稱「中國」，而稱居南之楚、吳、越等國為「蠻夷」，後者亦稱位北之國為「上國」或「中國」。而秦國雖然占有宗周舊地，卻被中國諸侯看作戎狄。可見，「『中國』這一名稱，含有地區居中的意義，但更重要的意義則是指傳統文化的所在地。」[12]。

中國西部地區稱為「夏」。夏含有雅、正、大、西等義。如宗周詩篇即稱雅詩，〈秦風〉詩篇稱「夏聲」，亦即用西方人的聲音歌唱的詩篇。又因東方之齊、魯、衛等大國諸侯本自西「夏」遷來，故東方諸國稱「東夏」，東西「夏」之稱自此打通，東西諸侯國亦通稱為「諸夏」。又因周朝崇尚赤色，華含赤義，故凡遵守周禮尚赤的人和族，亦稱「華人」或「華族」，通稱為「諸華」。「孔子說：『裔不謀夏，夷不亂華。』」（《左傳・定公十年》）裔指夏以外的地，夷指華以外的人，區分很明顯，不過中國、夏、

---

12　范文瀾：《中國通史簡編》，修訂版第一編，人民出版社 1964 年版，頁 179。另請參考 [日] 王柯：《從「天下」國家到民族國家：歷史中國的認知與實踐》，上海人民出版社，2020 年 3 月第一版。《前中國時代》，李琳之著，商務印書館，2021 年 9 月第一版。《元中國時代》，李琳之著，商務印書館，2020 年 9 月第一版。《我們的中國》，李零著，三聯書店，2016 年 6 月第一版。

華三個名稱，最基本的涵義還是在於文化。文化高的地區即周禮地區稱為『夏』，文化高的人或族稱為『華』，『華夏』合起來稱為中國。對文化低即不遵守『周禮』的人或族稱為『蠻』、『夷』、『戎』、『狄』。……華族與居住在中國內部和四方的諸侯因文化不同經常發生鬥爭，鬥爭的結果，『華夏文化』擴大了，『中國』也擴大了，到東周末年，凡接受『華夏』文化的各族，大體上融合成一個『華族』了。」[13]「華族憑藉優勢的文化和政治力量，終於融合了諸族。」[14]「南方蠻夷被楚統一，春秋時期楚是『華夏』的勁敵。東周後朝，楚國文化向上發展，與諸夏相等，『華夷』的界限逐漸消失。」[15]據此，「夏」稱得益於空間地域之方位，而「華」則受益於時間綿延之文化等義，「華夏」合一即包納了時空，「宇」與「宙」交相呼應，由此強化了泱泱「中國」之氣度。而這一時空交合的觀念又逐漸影響了「華夏」民族的自然和文化觀念，此後為人所稱道的「天人合一」、「律曆融通」和時空效應與此有關。

著名古文字學家于省吾先生在《釋中國》中認為，「中國」這一名稱起源於武王時期：

> 古代的中國也稱作華夏。《國語・魯語》：「以德榮為國華。」韋注：「華，榮華也。」《尚書・舜典》：「蠻夷猾夏。」偽傳：「夏，華夏也。」《爾雅・釋詁》：「夏，大也。」《荀子・儒效》：「居夏而夏。」楊注：「夏，中夏也，中國有文章光華禮義之大。」《左傳・定十年》：「裔不謀夏，夷不亂華。」孔疏：「中國有禮義之大，故稱夏，有服章之美，故謂之華。」偽古文《尚書・武成》：「華夏蠻貊。」偽孔傳：「冕服采章曰華，大國曰夏。」上述的華夏和中夏也見於漢以後的典籍，不煩備舉。至於中國也稱作中華則不見於先秦典籍。《三國志・蜀志・諸葛亮傳》注：「若使（諸葛亮）游步中華，騁其龍光，豈夫多士所能沈翳哉。」這就是中華稱名的起源。[16]

---

13　范文瀾：《中國通史簡編》，修訂版第一編，人民出版社 1964 年版，頁 180。

14　同上註 13，頁 182。

15　同上註 13，頁 182。

16　王元化主編：《釋中國》第三卷，上海文藝出版社 1998 年 3 月版，頁 1519。

「夷」「夏」的「秦始皇」從黃河流域出發最終一統天下，為後世文化統一和版圖一統奠定了基礎。反觀中華文化史，這一傳統文化不僅自成體系，具有内在的發展規律，是一個完整的文化系統，它包含有物質的、制度的、人倫行為的、文化藝術等多種層次。這種文明在長期發展過程中主流是開放的，因此具有強大的生命活力和文化涵攝力。以疑古而著稱的顧頡剛先生認為，秦始皇帝的統一固然導致「中華民族是一個」的意識萌芽，但「中華民族也不建立在同文化上。」[17]（劉夢溪主編：《中國現代學術經典・顧頡剛卷》，河北教育出版社 1996 年 8 月第 1 版，第 775 頁。）因為「現在漢人的文化，大家說來，似乎還是承接商周的文化，其實也不對，它早因各種各族的混合而漸漸捨短取長成為一種混合的文化了。試舉一些例子給大家看。商周時的音樂，最重要的是鐘、磬、琴、瑟，其次是鼗、鼓、笙、簫、柷、敔、塤、箎之類。但到了後來，這些東西只能在極嚴重的祭儀中看見和聽到，而且聽了之後也毫不會感覺到興趣。除了笙簫和鼓之外，其他的樂器在民間是早淘汰了。現在民間的主要樂器是胡琴、琵琶和羌笛，這分明是從胡人和羌人那邊接收過來的。……像這一類的事情不知有多少，細細考究起來可以寫成一部書。我們敢確定地說：漢人的生活方式所取於非漢人的一定比較漢人原有的多得多。漢人為什麼肯接受非漢人的文化而且用得這樣的自然，那就為了他們沒有種族的成見，他們不嫌厭異種的人們，也不嫌厭異種的文化，他們覺得那一種生活比舊有的舒服時就會把舊有的丟了而採取新進來的了。所以現有的漢人的文化是和非漢人的共同使用的，這不能稱為漢人的文化，而只能稱為『中華民族的文化。』」[18]

因此，「多元一體」的「中華民族是渾然一體，既不能用種族來分，也不必用文化來分，都有極顯著的事實足以證明。」（劉夢溪主編：《中國現代學術經典・顧頡剛卷》，河北教育出版社1996年8月第1版，第783頁。）

中華之名詞，不僅非一地域之國名，而且非一血統之種名，乃為一文

---

17　劉夢溪主編：《中國現代學術經典・顧頡剛卷》，河北教育出版社 1996 年 8 月第 1 版，頁 775。
18　劉夢溪主編：《中國現代學術經典・顧頡剛卷》，河北教育出版社 1996 年 8 月版，頁 775–777。

化之族名。故《春秋》之義，無論同姓之魯公，異姓之齊宋，非種之
楚越，中國可以退為夷狄，等諸方面。夷狄可以進為中國，專以禮教
為標準，而無有親疏之別。其後數千年，混雜數千百人種，而稱中華
如故。依此推之，華之所以為華，以文化言之可決也。[19]

　　誠如學者王明珂所說的那樣，19 世紀下半葉，西方「國族」（nation）
概念與社會達爾文主義（social Darwinism）隨著歐美列強的勢力傳入中國。
由於憂心西方列強在中國的擴張，並深恐「我族」在「物競天擇」之下蹈黑
種與紅種受人統治之後塵，中國的有識之士們結合「國族主義」概念與民主
改革思想，極力呼籲「我族」應團結起來以建立民族自信自立自強奮發的精
神。而在歐美日蘇俄等列強積極圖謀在西藏、蒙古、新疆、東北與西南邊陲
區域利益的情況下，結合「中國人」（核心）與「四裔蠻夷」（邊緣）而成
的「中華民族」便逐漸成為晚清與中華民國初年許多中國知識分子心目中的
國族藍圖。這一國族的建構即有賴於建立中華版圖內各民族的「共同祖源記
憶」，以及建構新的「華夏邊緣」來完成新的中華民族共同體意識。

　　當代人類學學者鄧啟耀教授認為，如果嚴格考證的話，古代中國的幾
大族群分別有自己公認的祖先，例如，蚩尤是三苗族群的祖先，瑤族的始祖
溯至槃瓠，氐羌族群的白石崇拜是與崑崙山融為一體的祖靈。在非常時期，
如果將黃帝視為中華民族的共同祖先，雖不精當，卻實屬必要。蓋因為民族
共同體的強烈文化認同，往往發生在民族共同體面臨危機或需要復興之時。
共同祖源的追溯，最初來自於和族聯宗的需要，後來即成為建構「國族」共
同體的憂國之舉。面臨亡國滅種危機，人們痛感「中華民族到了最危險的時
候」。在「中華民族」這一共同旗幟之下，曾經分裂的不同民族、階級和黨
派，前所未有地緊急結為抵禦外敵入侵的抗戰共同體。最有效的激發因素，
即是社會轉型、文化變遷或外侮內患，如清末同盟會祭黃帝陵，主旨是「驅
逐韃虜，光復華夏」，「掃除專制政權，建立共和國體」；中華民國成立元
年，民國政府曾派代表團祭奠黃帝，孫中山先生親手寫的祭文亦有「中華開
國五千年」、「世界文明，唯我有先」等字樣。而後民國政府將清明節定

---

19　〈中華民國解〉，《民報》第 15 期，1907 年 7 月。

為「民族掃墓節」。尤其是發生在西元 1931 年的東北「九·一八事變」與
1937 年的北平「盧溝橋事變」，終於徹底喊醒了「東方睡獅」，在中華民
族的共同祖先面前，一眾民族聯手共禦外侮，因此也有必要向全世界莊嚴宣
告，黃帝祭文及抗戰口號中提及的四萬萬眾國民將在擬製的共同祖先麾下，
凝結起一個萬眾一心反抗外侮的中華民族共同體。「同胞」於是作為一個共
同祖源化的稱呼，成了中國人使用頻率很高的詞。據史載，1936 年底，國
共聯手和平處理完「西安事變」帶來了國共第二次合作並聯手抗日的局面。
1937 年清明節，由蔣介石建議，國共兩黨代表同祭黃帝陵，國共雙方的祭
文都把黃帝尊為中華民族的共同始祖。該事件的象徵意義，實際上已經遮蔽
了學術性考量，因為需要一個具有強大感召力的象徵符號來整合一盤散沙的
「同胞」。當然，這個「共同祖源記憶」，與其說是「記憶」，不如說是
「想像」。　無論是幻化的龍，還是遠古的炎黃始祖，都是中華民族認同的
文化形象。一曲「龍的傳人」，一聲「炎黃子孫」，一句「同胞」的稱呼，
迄今都會喚起海內外華人的民族與文化共同體意識，從而激發深沉的家國情
懷。林伯渠代表中國共產黨宣讀了祭文：

> 赫赫始祖，吾華肇浩：胄衍祀綿，嶽峨河浩。……各黨各界，團結堅
> 固，不論軍民，不分貧富。民族陣線，救國良方，四萬萬眾，堅決抵
> 抗。民主共和，改革內戰：億兆一心，戰則必勝。還我河山，衛我國
> 權：此物此志，永矢勿諼。經武整軍，昭告列祖：實鑒臨之，皇天后
> 土。尚饗。

　　已定居巴拿馬幾代，並且在政界取得顯赫地位的某華裔曾說：「別看我
們完全不懂中文，我們的思想、舉止都是非常中國式的。」[20] 著名科學家楊
振寧先生也說道：「我覺得中國傳統的社會制度、禮教觀念、人生觀，都對
我們有極大的束縛的力量。」[21] 這一「束縛的力量」，即是一種承襲文化遺
傳因素的對母體文化的「歸宿感」。「血濃於水」不僅是中華文化的形式樣
態描述，更是一種生命與文化本體同一性的情感體驗。

---

20　〈異鄉闖政壇〉，載《光華》雜誌，第 16 卷第六期，1991 年。
21　楊振寧：《讀書教書四十年》，三聯書店 1987 年版，頁 58。

　　由此可見，「文化」既是維繫早期華夏一族的精魂，同時也是凝聚中華民族大家庭的精神支柱。傳統是一種流淌的河流，當不同民族逐漸融合進中華大家庭時，文化在其中上演著豐富與整合之路。就此而言，「華夏」非獨一地域、一種族、一文化，而是中華民族歷史上漸次整合而成一種文化生命共同體的原生場，基於此，逐漸形成了現代意義上的「中國」。

### （二）文化傳播

　　在中國傳統文化典籍裡，「文化」一詞乃「文」與「化」的主謂複合結構而成。

　　「文，華也」（《論語・皇侃疏》）「華」即「花」的假借。《說文解字》中解作既「文」又「紋」，故「文」通「紋」，即泛指紋理、花紋、紋路等，後引申為文彩、文采、條文、文章、文字（這一點可以從早期的陶文刻符、甲骨文、鐘鼎文、篆文等書體演化上窺見一斑）的形式外觀，然後逐漸演化成「六藝」之「文」和君子布德政於天下的「王道教化」。此後，「文」與「德」對應，與「質」對稱。這條「文」「化」脈絡較為清晰地反復出現在先秦以後中國各種文化典籍裡。如：《尚書・序》曰「由是文籍生焉」之「文」乃指文字；《尚書・大禹謨》中「文命敷于四海」之「文」即指文德教化；《論語・學而》中「行有餘力，則以學文」之「文」是「六藝之文」；至於《論語・庸也》「質勝文則野，文勝質則史，文質彬彬，然後君子」則是「文」與「質」的統一。「化」，有改變、變化、化生、造化之意，如《禮記・樂記》中的「和，故百物皆化」之「化」即化生；又如〈素問〉中「化不可代，時不可違」之「化」指「造化」。宋理學家朱熹說：「天地之化，往者過，來者續，無一息之停，乃道體之本然」，明確點明了「化」的涵義。

　　據查，將「文」「化」二字聯繫起來使用的例子，最早出現於先秦時期《周易》的賁卦〈象傳〉，「觀乎天文，以察時變；觀乎人文，以化成天下」。「人文」逐漸由形式因素的紋飾浸潤到社會生活中人與人之間各種縱橫交叉的關係網絡之中，並進而說明其規律性。「人文化成天下」之中國人「文」的精神，再自然不過地說明了人們對人倫的依從使整個社會關係網路

遵循著一條「人倫綱常」的線索去教「化」人們，約束和規範人們的行為。

　　孔孟儒家的「文化」是「以文教化」，即以詩書禮樂、道德倫序教化世人，曾一度被尊奉為國家哲學的高度。如漢代劉向的《說苑》，「聖人之治天下也，先文德而後武力。凡武之興，為不服也，文化不改，然後加誅。」

　　中國歷來是重視史與詩的「禮樂文明」國度，前者發潛了理性意識，後者積澱了浪漫詩心；前者以卷帙浩繁的典章制度構建了「禮」制形態，後者以琴棋書畫和經史子集架設了「樂」論體系。在「禮樂文明」的雙駕馬車驅動下，中華文化共同體之內在自律與他律機制不斷協調前行，不僅在內部各民族文化的相互融匯、相互滲透中得到了長足發展，而且在與外部世界其他各民族的交往接觸中，先後吸收和包容了中亞遊牧文化、波斯文化、印度佛教文化、阿拉伯文化、歐洲文化等。魯迅在談到文學創作的規律時曾說過，因為攝取民間文學或外國文學而起一個新的轉變，這例子是常見於文學史上的。

　　中國文化不僅善於包容百家學說和不同地區的文化精華而日臻博大，而且還長期吸取周邊少數民族的優秀文明，使之交相輝映，增添異彩。漢代北方民族的器用雜物、樂器歌舞，「京都貴戚皆競為之」（司馬彪：《後漢書・五行志》。）魏晉南北朝是中華各民族大融合時期，充滿生機的北族精神，為中原農耕文化注入了新鮮空氣，「漠北純樸之人，南入中地，變風易俗，化恰四海。」（《魏書・崔浩》。）盛唐是中國最為開放的時代，中國文化的包容性益發表現得淋漓盡致，元稹〈法曲〉之「胡音胡騎與胡妝，五十年來競紛泊。」則不僅昭示了其時首都長安的「胡花極盛一時」景象，體現了胡漢文化的相互融合，促進了中國文化更加豐富多彩，生機勃勃。在漢唐之間的漫長年代裡，新疆境內，沿著古代在中、西交通的南北兩道，形成了以于闐和高昌為代表的南北兩個文化和經濟中心。在長達幾千年的時間中，這兩個中心又分別成為中國和希臘（延至羅馬）、印度、波斯文化相互接觸、相互滲透、相互交融的前哨。從西域傳入的樂曲和樂器，在漢武帝以後，大大豐富了中國的樂器和歌曲。例如外來樂器中的琵琶、箜篌、笳、笛、角都在漢代加入了中國的樂隊，使中國傳統的歌舞樂調起了很大變化。

西域的舞蹈和雜技，在兩漢時代也陸續傳入內地。中國漢唐時期是中西文化
交流最熾的時期，不僅文化樣式、民族心理、藝術創作的形式、手段、技法
理論，即使題材和主題也均不約而同地產生了相互影響。中華文化傳統在文
學藝術方面受到的外來影響，至今尚構成中國文化傳統的一部分，某種有機
的血肉靈脈。據記載，漢明帝時曾派人到天竺求佛，得到優填王畫在白氎
（棉布）上的釋迦立像。有學者研究發現，佛教造像在戰國中期即傳入我
國，這要比「白馬馱經」早 4 個世紀。佛典的翻譯和佛教的傳播，使得漢語
裡出現了很多有關佛教的詞彙，特別是譬喻和傳說故事等，對中國的文學和
史學都不約而同地產生了很大影響。[22]

　　中西文化的交流是多方面的，相互之間的影響也是巨大的。 中國漢唐
博大的文化氣象，昭示了中國文化的強大生命力，主要表現在它的同化力
（最具代表性的例子莫過於佛教文化的傳入及其後期的中國化）、融合力
（中華各民族文化，例如歷史上的匈奴、鮮卑、羯、羝、羌、契丹、遼、金
等民族的文化，都融匯於中國文化的血脈之中）、延續力、凝聚力（具體表
現為文化心理的自我認同感和超地域、超國界的文化群體歸屬感）等方面。

　　直至明中葉以前，中西方文化的交流還基本上處於間接的文化交流狀
態。中西文化的直接交流，開始於 16 世紀末，這次文化大交匯已綿延四個
世紀，至今仍在繼續進行。耶穌會士來華，始於明代萬曆年間，這些肩負羅
馬教廷向東方施行宗教使命的教士，為了叩開封閉的「遠東的偉大帝國」大
門，「不使中國人感覺外國人有侵略遠東的異志」，確立了「學術傳教」的
方針，「使中國學術界坦然接受，而認識基多（基督）聖化的價值。」（裴
化行：《利馬竇司鐸與當代中國社會》。）可惜由於國祚不昌，當中國文化
不太自覺地往外輸出本土文化時，外來的文化就自覺來叩開中華文化大門
了。臺灣著名學者殷海光先生說道，「直到 1861 年被迫創始『總理各國事
務衙門』以前，中國沒有近代西方意義的外交。在這以前，中國對外只有
『撫夷』與『剿夷』兩種觀念。除此以外，一般中國文化分子的思緒因被
『上國思想』所蒙，想不出對外的第三種可能方式。」[23] 此後，中華帝國的

---

22　參見沈福偉：《中西文化交流史》，上海人民出版社 1985 年版。
23　殷海光：《中國文化的展望》，上海三聯書店 2002 年版，頁 6。

泱泱盛世即以迥然不同的面目呈現於世人眼前，文化傳播更多的是被動乃至屈辱的接受。即使如此，中華文化生生不息的生命力仍在亦步亦趨地隨世界文明的步伐而前行，其文化特性也仍然在不以世人注目的「榮耀」中緩步走著自己的路。

我們認為，中國傳統文化可以較為明晰地劃分為四個階段：

第一階段為原始文化創製和傳說階段。由於文化的實質性含義與「人化」是同一概念，因此中國文化起源事實上也是與中國人的起源同步的。從中國人起源來看，1965 年 5 月，考古學者們從雲南元謀上那蚌村發現了距今約 170 萬年的猿人化石，定名為元謀猿人，迄今為止，這可以視作中國境內最早的人類活動歷史確證。自 20 世紀 70 年代以來，人類的直系遠祖臘瑪古猿的許多材料，以及人類從直立人（猿人）、早期智人（古人）到晚期智人（新人）各個發展階段的豐富材料相繼發現，標誌著人類兩大物質形態之間的轉變，作為全新的生命物質的質的飛躍，文化即在這一質的飛躍之中得到展現。在中國原始文化的早期階段，其「文化」的顯現標誌不僅是新人的誕生，反映在外在的客觀器物方面就是火的使用和工具製造。關於「火」在人類歷史發展中的劃時代意義和決定性作用，恩格斯曾有過精闢論述，他說：「就世界性的解放作用而言，摩擦生火還是超過了蒸汽機，因為摩擦生火第一次使人支配了一種自然力，從而最終把人同動物界分開。」[24] 正是火的發明和使用使人最終走出了動物界，標誌著人猿相揖別時代到來，這是一次破天荒的文化創造。據考古史料證明，距今 50 餘萬年前的北京猿人，已能熟練地使用和保存從自然界取來的火種了。這種發明和使用火的活動以及早期工具製造，不僅實實在在地成為物質文化的肇端，其間同樣也蘊含著原始人類的社會性意識。與此相關，中國先民們的原始文化觀念也日漸產生、豐富和深化，其突出的存在形態即是原始宗教和原始藝術的產生。隨之而來的即是中華文化的社會組織的形成，如原始群落、家族、民族和部落聯盟等成為中國先民們的人類社會關係結構的雛形，從而成為禮制文化的先聲。

第二階段從殷商至春秋戰國時期，這一階段從早期中國創世和文化傳說

---

24　《馬克思恩格斯選集》，第三卷，人民出版社 1975 年版，頁 154。

的神性文化到以人為本的文化維新和諸子百家的興起階段。有學者稱春秋戰國時期是中國文化的「軸心時代」，正是因為諸子百家的興起，具有顯明的文化目的性，氣象弘大的「百家爭鳴」不僅為中華文化的發展提供了鮮活的生命力，也形成了中華文化兼收並蓄、廣納百川的活性文化氣度，這一時期的文化同時也為中華文化的禮樂文明制度提供了整體構架。

　　第三階段從西元前 221 年到西元 1911 年，這一時期是在大傳統的歷史背景下，中國傳統文化日益成熟，基本上以儒家文化為主流的固守階段，也是中國傳統封建社會主體階段。著名學者韋政通先生在論及中國文化時歸納為十大特徵。關於中華傳統文化的悠久性，牟宗三先生、徐復觀先生、張君勱先生、唐君毅先生四位現代新儒家學者曾有過專門討論。他們認為中國歷史文化所以長久之理由其淵源有自，一民族之文化，為其精神生命之表現，而以學術思想為核心。與其說中國民族文化之所以能長久，是其他外在原因的自然結果，倒不如說是因中國學術思想中本來即有種種自覺的人生觀念，以使此民族文化之生命能綿延於長久而不墜的根本動因。[25]

　　第四階段，西曆（西元）1911 年以降，二千餘年之久的封建帝制終於落幕。20 世紀初「新文化運動」相繼引入「民主」與「科學」，「法制」與「自由」的現代文化理念，從而引起了中西傳統文化的激烈交鋒，從某種角度延續了 1793 年中英「禮儀衝突」潛涵的中西「文明衝突」，進而導致中國（「泱泱大國」）與西方「歐洲中心主義」）這兩類不同文化體系之間的互動。經過一個多世紀的艱難較量，彼此由各自為中心、互為鄙視，逐漸發展到 21 世紀的今天，互相基本能夠平視的狀態，人類歷史也進入到了一個以「和平」與「發展」為主題的時代。馬克思說得好：「歷史的每一階段都遇到有一定的物質結果、一定數量的生產力總和，人和自然以及人與人之間在歷史上形成的關係，都遇到有前一代傳給後一代的大量的生產力、資金和環境，儘管一方面這些生產力、資金和環境為新的一代所改變，但另一方面，他們也預先規定新的一代的生活條件，使它得到一定的發展和具有特殊

---

25　參見劉志琴編：《文化危機與展望——臺港學者論中國文化》，上，中國青年出版社
　　1989 年版，頁 66。

的性質」。[26]

1949 年中華人民共和國成立以後，中國進入到一個全新的歷史發展階段，逐漸融入現代文明社會，以主流政治文化為主導，傳統精英文化以及曾受到傳統私塾與西式文化教育者遭遇了狂風暴雨般清理，如「破四舊」、「文化大革命」等運動，大眾文化同時得到了清理而依附於政治主流文化之中，中國社會的總體文化面貌為之改觀，迥然不同於傳統文化形態。

自 20 世紀八十年代初實施改革開放與撥亂反正以來，全國舉世歡慶，全民意氣風發。八十年代初出現了席捲全國的「美學熱」、「文化熱」和「主體論熱」等，隨著中央經濟體制改革的啟動，社會主義初級階段理論與市場經濟地位確立，中國文藝領域出現了繁榮局面，其意義遠遠超出了文化、藝術和學術領域，從而成為中國當代思想文化難得的人文大啟蒙，在新的歷史階段條件下回應了 60 年前「救亡壓倒啟蒙」（李澤厚語）之「五四運動」的未竟主題。九十年代以來，社會文化狀況有所變化，文化藝術市場逐漸回潮，但不期然帶來了一定影響，人們一時間成了欲望、金錢和商品拜物教的奴隸，造成了某種信仰與思想價值缺失，這實質上便構成了對八十年代那場文化啟蒙的再度消解和文化上的啟蒙危機。人們從「用過即扔」的文化消費行為裡，從「明星即流星」、「你方唱罷我登場，各領風騷三五天」的文化症候裡感覺到了該時代的文化特徵。主要呈現為如下態勢：

首先，追「新」逐「後」。繼 80 年代文學藝術領域的「傷痕」、「尋根」、「反思」之後出現的先鋒文學，其內在邏輯即是由「現代性焦慮」所驅動的「唯新論」，如「新潮小說」、「新生代詩」、「新邊塞詩」、「新寫實小說」、「新歷史小說」、「新狀態」、「新體驗」、「新都市」、「新市民」、「後新時期」、「後現代」、「後新思潮」、「後悲劇」、「後寫實」、「晚生代」等。這些所謂「新」或「後」的文藝創作思潮又往往是以悖離和反抗傳統或主流的文化意識為方向：其一，試圖以個人化的人本主義精神來（潛在地）對抗傳統意識形態化的政治意涵；其二，力圖建立一個新的意識形態化的政治性敘事與抒情同意識形態相頡頏。這兩者均是以置身邊

---

26　馬克思：《德意志意識形態》，《馬克思恩格斯選集》第一卷，頁 43。

緣化的姿態而出現的。

　　其次，感覺升騰和形象誕生。這一特性與電影、電視、電腦等電子虛擬時代緊密相關。瑞典著名電影導演英格馬·伯格曼說，「欣賞電影時，頭腦裡灌滿了形象，我們拋棄智力和意志，聽任想像在腦海裡自由展開。形象直接激發我們的情感。」[27] 不斷更新反覆運算的遊戲軟體與互聯網上突破傳統傳播侷限發自「地球村」的交互網路資訊等構建的「偶像崇拜」和「形象崇拜」使個人主播搖身化為明星。「形象」生產及其直接消費的廣泛可能性，使得人在大眾傳播時代獲得了空前可觀的感性資源，而空間占有對時間深度的替換，則使大眾傳播媒介表現出前所未有的感性消費的編碼熱情：其一：「形象」無形中已經成為人們直觀生命場景及其意義的主要途徑，因為大眾傳播媒介在組構「形象」過程中，關心的是如何使個人內心充盈的種種欲望獲得外在「形象」一致和某種程度上的肯定；其二，「形象」的審美化意味著提升大眾接受者心理層面的生理性欲望的理性化，大眾通過大眾彼此之間的交流、認同，由此拉近相互之間的距離進而為自己的欲望抒發找到一種因「共情」而「同理」的市場效應；其三，「形象」的審美化同時揭示了一種無深度的感性生活享樂的現實合法性。「形象」的大量出現，導致了大眾傳播對人的現實生活欲望「製造 / 消費」的巨大可能性。一方面，「形象」以審美化的包裝，把「美好生活」從現實場景中抽離出來，把「美好生活」想像為一種具體實感的生活「形象」代用品，使人們在對「形象」的當下占有快感中，虛擬性體驗生活美好，鈍化理性的沉思。

　　再次，消費觀念崛起與人文精神失落。西方「後工業化時代」帶來超前的經濟和文化消費裹挾進文化觀念的無意識變革，無形中帶來了對既有偶存的傳統文化意識偏離，大眾審美趣味也由此被消費。曾經表現為崇高形態的高度張揚，悲劇與壯美的歷史性獨白，群體革命的「宏偉敘事」和英雄史詩逐漸代之以孤獨、疏離、痛苦、艱巨、危難、嚴峻、動盪、恐怖、挫折、鬥爭、反抗、征服、戰勝、死亡、酷兒等個性化主題，其中既有烏托邦性質的革命理想主義，又有某種封建迷狂的個人崇拜；傳統文化由以崇高為主形

---

27　轉引自哈狄森：《走入迷宮》，華嶽文藝出版社 1988 年版，頁 197。

態的審美道德文化向審醜、享樂的消費文化轉化；一直隱身幕側的滑稽、侷侃、諧虐、反諷、戲仿、畸趣（Kitsch）日漸成為文化消費的主形態。這實際上潛含著試圖擺脫一切以「政治為中心」而回歸主體自身的欲望，「經濟」是以成為欲望滿足的槓杆。

最後，日常生活審美化的同質性。由於經濟條件提高、主體感性欲求釋放與生活品質提升等，使人們不滿足於傳統文化那約定俗成的固有體制，突破禁區，跨越藩籬，推倒障礙，以滿足官能為目的，結果使藝術走向平面，走向 與生活的同一。曾經的藝術不再精英化而成了某種裝飾、點綴，文化也成了商品物化的代名詞，商品也由純經濟概念轉換成了文化概念，藝術 VS 文化同質化。有學者認為，形象已經是商品物化的最終形式。此時的藝術形象已經脫離了原初的審美理想狀態，卻以生活化形式來證實自身的現實價值。於是便出現了諸如「古典美術的掛曆化、古典名著的影視化、古典詩歌的白話化，古典音樂的流行化，名勝古蹟的公園化、文史思政的散文化、歷史名人的平民化和電影場所的生活化」等場景。上述現象對人們慣常的審美經驗造成了「衝擊」與「震驚」，繼而引發人們做更深一步思考。該時期，中國文化結構呈現為如下態勢：

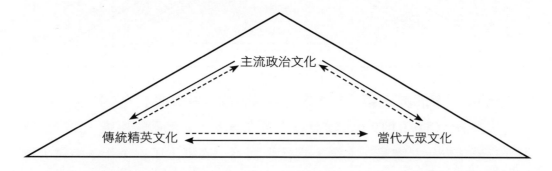

主流政治文化

傳統精英文化　　　　　　　　當代大眾文化

實線與虛線說明三種文化之間的影響力效果，如圖所示，主流政治文化居於主導地位，引導和規範傳統精英文化，當代大眾文化則借勢對傳統精英文化構成了強勢挑戰與衝擊。

鑒於上述現象所造成的後果，20 世紀末以來，由於傳統精英文化失語過多，這一現象某種程度上逐漸得以糾偏，尤其是面對大眾文化「娛樂至

死」的觀念氾濫導致思想價值貶值，主流政治文化適時對其施加影響，在致力於中華文化偉大復興的戰略目標下，政府主管與職能部門積極宣導「德藝雙馨」和「反三俗」（庸俗、低俗、媚俗）等加以監督，因勢利導大眾文化健康有序發展，以期強化傳統正統意識和純化道德趣味，並繼續推進日常生活審美化。《人民日報》於2014年02月17日08版正式發布了社會主義核心價值觀（富強、民主、文明、和諧；自由、平等、公正、法治；愛國、敬業、誠信、友善）；中國國家主席2014年3月23日在莫斯科國際關係學院發表演講中說：「實現中華民族偉大復興，是近代以來中國人民最偉大的夢想，我們稱之為『中國夢』，基本內涵是實現國家富強、民族振興、人民幸福」。因此，傳統精英文化也與時俱進，適時調整，逐漸讓位於弘揚傳統正統文化，並以主流政治文化為核心，對當代大眾文化進行審美調節，使之更具日常生活審美化意義，這無疑反映了中國當代大眾文化適時轉型並向「琴棋書畫」傳統生態的某種回歸。於是，上圖亦有所變化，見下：

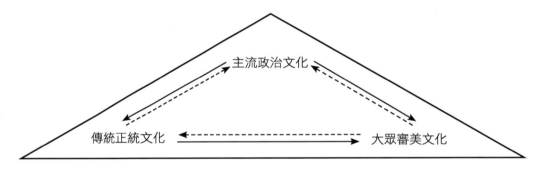

近年，中國改革面臨「深水區」與發展的「瓶頸期」，尤其是2019年底全球疫情（COVID-19）大爆發以來，面臨著多方面嚴峻挑戰。繼晚清遭遇「三千年未有之變局」之後，當代中國再一次遇上了「百年未有之大變局」，有識之士們開始從「人類命運共同體」視角來總體思考中華民族偉大復興的宏大命題。對此，中國傳統文化責無旁貸，勢必擔當時代所賦予其應有的歷史新使命。

## 第二節　審美文化

### 一、審美意義

「文化」是人類的物化形式，它主要表徵著人類生命活動的情感和實踐方式。這種以「人化」為豐富內蘊的某種形式化載體敞開了人類生命的意義，從「文化」與「人化」這一體兩面的活動方式中，我們發覺了潛隱在「文化」中的審美價值。

中國傳統文化中的大量事實證明，中華文化的總體特徵是走向人性、走向人生崇高境界。早期人道主義精神和實踐理性的人本主義理念是中華文化不斷前進的內驅力。提倡生活要有詩意，並非意味著取消詩的存在，恰恰是把更本質的人文精神移入到生活之中，提倡藝術與生活的統一，絕不意味著泯滅二者的界限。早在20世紀20、30年代，朱光潛先生提出了「人生的藝術化」，宗白華先生也提出了「藝術的人生觀」，他們的依據正是因為藝術和審美是超現實、超利害觀念、超越官能欲望的精神文化活動。這種精神活動源於人類感性實踐的生命活動，其展示的是一種高級的人生境界。這是一種有機的高於物質利欲生活的情感世界。因此，我們也只有從傳統文化的情感關聯性出發，才可能理解當代大眾文化現象中的某些問題，也才能逐漸領會到文化普泛的審美意義。

「人生」是一個宏大命題。作為個體，人也許終其一生都難以索解生命存在的價值意義。無論是作為個體的生命存在形式，還是抽象意義上的普泛形式，「人生」都以其感性化的形式而存在，都以人類生命的共同人性為其交流話語。在這一共同的話語系統裡，生命才會出現寧和境界，朗現天下大同的理想之境。文化就是審美化人生的存在，從這種「人性」的共同基礎出發，才能深入體驗生命、感受生活、把握過程。每一個體驗到的有意義的瞬間都足以化成生命情感的永恆。從這一意義來思考，我們將會發現中國傳統樂生文化為何具有如此強大的生命力。由此出發，我們才可以理解所謂「人文意義的消解與失落」是當代大眾審美文化的外在表現，其內在動機也許正是人們不甘於浪費生命，寄希望於使自己有限的生命形式承載上更多的情感意義。同理，「遊戲」是一個體現個體生命豐滿

和圓融的審美化操作手段。在此意義上，遊戲才得以敞開莊嚴的人類學內涵，德國狂飆運動的旗手，劇作家席勒也正是從人的自由天性的滿足來談「遊戲」，他飽含深情地說道：「遊戲衝動的對象，用一種普通的說法來表示，可以叫作活的形象，這個概念用以表示現象的一切審美特性，一言以蔽之，用以表示最廣義的美。」[28]「說到底，只有當人是完全意義上的人，他才遊戲；只有當人遊戲時，他才完全是人。」[29] 因此，「遊戲」這一人類活動的日常生活就包容了藝術和審美意義，為其找到了人類學基礎，「遊戲」也就從一個日常語言詞彙轉換成具有審美意義的哲學行為。

中國傳統文化是非常強調現實人生的理性化色彩的，所以，在審美的價值追求上往往並非為審美而審美，而是在生活中強化審美感受，在審美體驗中鍛冶生活的真義，這也正是「天人合一」的審美意義之所在。錢穆先生對中國傳統審美文化作過中肯的評價，他說道：「中國人理想中的和平文化，實是一種『富有哲理的人生之享受』。深言之，應說是富有哲理的『人生體味』。那一種深含哲理的人生享受與體味，在實際人生上的表達，最先是在政治社會一切制度方面，更進則在文學藝術一切創作方面。」[30] 錢穆先生切中了肯綮。「文化」相對於個體的生命情感才具有一定的意義，雖然它是人類社會共同創製的結晶。我們談文化也只有在觸及到個體生命本體時，文化的意義和價值才不是死寂的，正是因為人類生命對它的深度挖潛，文化才不斷顯現出充盈的生命力。人類文化的意義和終極價值即在於啟動了現世生命個體的情感因素，大千世界，芸芸眾生，正是依附一條掙不脫的情感主線才使人類社會不同群體之間和人類與自然之間找到了和解的突破口。從這一意義來說，「親情」、「愛情」、「友情」是人類文化的生命底線。也正因此，它們始終是人類審美文化的永恆主題和常奏常新的文化變奏曲。

在人生與大文化的概念框架內，審美文化只是文化系統中的一個子系統，是文化整體中的一個層面，即文化系統的審美層面。審美文化是指人以審美的態度來對待各種文化產品時出現的一種精神現象。除了供人們進行審

---

28　弗里德里希・席勒：《審美教育書簡》，北京大學出版社 1985 年版，頁 76–77。

29　弗里德里希・席勒：《審美教育書簡》，北京大學出版社 1985 年版，頁 80。

30　錢穆：《中國文化史導論》，商務印書館 1994 年版，頁 164。

美的藝術產品之外，其他各種文化產品都可能有條件地進入審美領域從而成為審美文化的研究對象。文化的審美意義可以表現為三個方面：

其一，人類自由、自覺的創造性的實踐活動為人類共同的感性、情感因素提供了絕佳的表現形式。這是文化之所以能夠成為人類審美觀照對象的最深層原因，同時亦是文化的各級層面漸次審美化並最終將精神性的審美文化提升為人類審美文化的金字塔尖的癥結所在。在文化結構內，各層次的文化之間彼此有著內在的一致性和結構的相似性，它們共同構成一個有機的文化整體，在這一個有機的文化整體中，審美的質素成為核心部分。

其二，由於文化中審美質素的內在規定性，使得各層面的文化都具有可供把握的審美價值，由是，審美文化的範圍和研究對象也就大體由幾大部分組成：相對於「物質文化」的層面構成了社會的器物和制度審美層；相對於「物化文化」的層面構成了社會心態審美層；相對於「未定文化」層構成了民俗文化審美層；相對於「物態文化」層構成了科學文化審美層；而相對於「非物質文化（精神文化）」層則構成了藝術文化審美層。其中，藝術文化審美層居於審美文化的核心，是審美文化的主幹部分，其審美的特性最為顯著，是中國傳統審美文化的集中表現。從歷時與共時兩個維度看，人類文化逐漸由物質文化層進化到物化文化層和物態文化層，這種文化的逐漸進化，審美文化的內涵日益精粹，範圍愈小，審美意義含量愈大。與之相反，文化的範圍愈大、審美的純度愈弱，而隨著時間的演進，物質文化層的範圍愈來愈大，人類文化生活所享受和占有的物質文化將愈益加大比重，其審美特性亦將愈益以物質化的形式來顯現，逐漸走向審美與生活的同一；未定型文化層包含兩層含義：一方面，它沿著歷時的線索，逐漸滲透到每一個文化層，沿著共時的線索，它與審美文化層和平共處，並行不悖；另一方面，未定型文化層作為民間文化的一部分，構成了社會審美風尚的基礎，因而有可能包容和推進各文化層的審美內容。

其三，審美文化的內化形式集中表現在藝術文化上面，它是人類審美文化的典型樣式。審美文化是人類審美活動在不同審美領域所呈現出來的人文總體特徵。由於人類的審美本質上是人的自由生命的感性化。人類社會的

一切美無不以主體文化器官的鑒賞功能為前提和基礎，無一能離開它而存在。文化的發展就是人的發展，因而應該圍繞提高主體文化的審美化程度來發展，並由此帶動日常生活、生產環境、勞動過程的審美化。因此，我們對「美」的問題思考起點應該從純學科理論轉移到「美」生成的背景考察，將對「美」的本體認識過渡到對「人」的問題思考，從靜態的審美觀照移位到審美現象的動態考察和情感體驗。這不僅是一種新的視界，也是基於對個體生命的尊重，對個體身體經驗的整體分析，並由此進入到普遍的人類文化的歷史進程之中。詳見下圖：

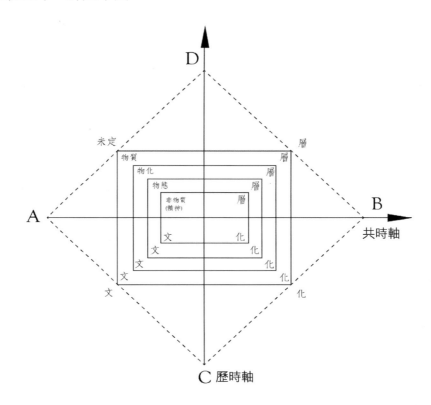

中西方美學觀念的不同表現在各自的人生態度和價值取向上。中國審美文化精神更強調的是人生感悟、情感體驗和內省式觀照，如孔子同他的弟子們坐而論道時由衷讚歎「吾與點也」、莊子寓言〈庖丁解牛〉中的「提刀而四顧，躊躇滿志」、六朝畫家宗炳「臥以遊之」的「暢神」，乃至司空圖的「不著一字，盡得風流」等莫不出於實踐理性的情感愉悅。

從形式美的發展規律看，所謂「藝術」發端的實用性因素逐漸淡化出歷

史舞臺，後人往往試圖撥開歷史的迷霧，儘量在逝去的歷史煙塵中回溯，希圖聆聽到一星半點來自遠古的回聲，最後將個別的瞬間感受聯繫到歷史遺留在所謂的「藝術」形式外觀，去追尋形式背後的意義，意即英國美學家克萊夫・貝爾的「有意味的形式」（a significant form）。藝術家創造藝術品的過程，即是尋找一種表達或外化其生命情調的工具，探尋一種恰好能夠並足以體現他（她）此時此刻心緒的媒介（「藝術語言」），這是一種再自然不過的過程。類似這樣的精心選擇，哪怕是即興創作，只要是灌注了生命的情感色調，並透過個體的承載而傳達出超越個體的精神因素，是一種對自身生命形態的揭示和敞開，這便是不折不扣的藝術。宗白華先生說得好，「藝術本就是人類……藝術家……精神生命底向外的發展，貫注到自然的物質中，使他精神化，理想化。」[31]美學究其實是一門欣賞的學問，是在欣賞中有創造，是在欣賞中挖掘出理性與感性、再現與表現、時間與空間、靜止與動態、主體與客體、一般與個別、瞬間與永恆等，藝術是一門創造並用形式來內化情感的行為學科，它於創造之中去表現並欣賞人類自身的價值。正如法國哲學家梅洛・龐蒂所說：

> 生命與作品相通，事實在於，有這樣的作品便要求這樣的生命。從一開始，塞尚的生命便只在支撐於尚屬未來的作品上時，才找到平衡。生命就是作品的設計，而作品在生命當中由一些先兆信號預告出來。我們會把這些先兆信號錯當原因，然後它們卻從作品、生命開始一場歷險。在此，不再有原因也不再有結果，因與果已經結合在不朽塞尚的同時性當中了。[32]

波蘭學者羅曼・英伽登（Roman Ingarden，1893–1970）在對藝術作品本文作價值論的分析時，兩個中心要領即是「美學上有意義的質素」和「藝術上有意義的質素」。他說：「為設立一個審美對象，觀賞者的共同創造活動是必要的。所以幾個審美對象完全有可能在同一個藝術作品的基礎上出現。」[33]由於藝術作品是客觀的存在，它一旦脫離其創作主體，即游離於主

---

31　宗白華：《藝境》，北京大學出版社 1987 年版，頁 7。

32　〈塞尚的困惑〉，載《文藝研究》，1987 年第 1 期。

33　羅曼・英伽登：〈藝術的和審美的價值〉，見《英國美學雜誌》1964 年 7 月號。

體之外，此時它只是一個對象化的形式化載體，具有不為人類意志為轉移的客體屬性。而審美對象（即使圍繞該藝術品而呈現的審美對象）則必須以審美主體當下的情感狀態密切相關，也即是說，只有當審美主體進入對該藝術品的具體地審美化活動時，該藝術品也才能呈現為審美對象。由於人們對以客觀存在物的形式而出現的藝術品可能抱有各種不同的認識態度和心理動機，因此抱持不同的認識態度自當產生迥異的「具體化」，此時「如果某個具體化發生在審美態度內，那麼，就出現了我稱之為審美對象的東西。」[34]因此，藝術作品是客觀的，審美對象則必須以審美主體的審美活動為前提，同一作品，面對不同主體（即使是創作者本人），由於視野的切入點不同，極可能形成多種審美對象，從這一點上說，審美對象是由審美主體構建的，是對客體化作品的深度挖掘，因而就不是純客觀的。

　　從藝術價值與審美價值的區分上來看，亦復如此。英伽登說：「『藝術價值』是在藝術作品自身內呈現的，在那兒並有其存在基礎的某些東西。『審美價值』則是某種僅僅在審美對象領域內，在決定整體性質的特定時刻才顯現自身的東西。」[35]

## 二、價值超越

　　文學藝術作為非物質文化的典型代表，處於審美文化的核心地位，它們集中展現了文化的審美意義和人文精神。「藝術」來源於技藝、技術。古拉丁語中的 Ars，類似希臘語中的「技藝」，即指諸如木工、鐵工、外科手術之類的技藝或專門技能。中國甲骨文中的「藝（�）」字透露出藝術源於勞動技藝的資訊，其形為一個人在進行種植。在人類社會早期，「技」和「藝」是統一的，其從事者即是最初的「藝術家」。從文化的人學本質上看，高度熟練的勞動技能作為人類創造性活動獲得某種對必然性的超越，進入到某種較為自由的境界，闡發出某種生命的愉悅體驗，即具有藝術和審美情感色彩。審美意義和藝術價值反映在藝術活動上是一項複雜的系統工程，主要體現在如下方面：

34　同上註 29。
35　同上註 29。

### (一)形式把握與意義滲進

作為人類文化的核心和高級階段的審美文化，主要解決的問題是將人類的生命意識與人類社會文化創製結合起來，並由此體現出人類審美文化的深層意義。而審美文化的經典形式——藝術手段及其藝術化的訴諸人類感情欲求的感知對象——正是憑藉其形式的表達來通達其形式背後及其自身要揭示的意義。這一現象正是以藝術化的形式載體來喚起人類對生活的多層次豐富感受，繼而在感情滿足之時，尋求與理性的平衡，這也是為什麼不同的文化類型和樣態常常導致兩種必然的共性化的結果：一個是導向對人類生命意識的復歸與認同；另一個即將這種人類生命意識用審美文化的形式包裝起來，其目標是導向對生命的終極審美體驗。這樣，不論是哪一種文化類型，其目標總是推向對終極生命的理解和對現實生命的認識、體驗和超越，從這一意義上來說，審美文化是文化的一體性特徵，理想的高品質生活方式和生活水準即是對美的渴望與享有，由之所喚起的觀照與享有生命衝動即是對藝術之美的生命意識的直接占有。明乎此，就能理解「達達主義」的代表人物讓・阿爾普的名言，「每一種存在或者由人製造的東西都是藝術」。進而理解，藝術自身的革命性變革與其說是藝術創作自身的規律使然，倒毋寧說它起因於對人類生命的再度體驗和藝術返回母體的原始衝動。正如有人將藝術演變的模式用三階段模式來比擬的那樣，從形式與內容二者關係出發，**藝術有可能從「核桃模式」發展到「蘋果模式」，最後發展到「洋蔥模式」**。所謂「核桃模式」，即模仿藝術的模式，核桃的殼（藝術形式）是次要的，而內容（藝術所模仿的客觀現實內容）是主要的；蘋果模式，即抽象藝術的模式，蘋果的皮肉（藝術形式）是主要的，相反，其核（藝術形式所再現的生活內容），則可有可無；而洋蔥模式，根本無所謂肉、核之分，也無所謂主次、先後之分，每一層即是相對其前一層而言的核，而層層包裹的整體形式即構成該藝術的肉。這即是內容與形式的高度融合。每一種形式即是另一面的內容，而每一種內容亦成為該內容的形式載體，形式和形象具有同一層意義，形式脫略原初的與內容的疏離關係，內容本身即顯現為形式，形式和內容都成為藝術這一審美文化的顯現方式，手段與目的高度整合在一起，達到了前所未有的協調和平衡。追求形式的完美也即是對生活內容的完整理解。對生

活意義的深層把握自然也就選取了對路的恰當載體和表現方式。因此，這種形式與內容的平衡、統一實即藝術與生活的協調平衡，由此來理解當代審美文化和所謂現代或「後現代」藝術現象，似乎可以獲得某種新的認識，逐步接近對藝術生命的完整理解。

### (二)審美渲染與情感律動

審美文化從其本質和形式意義上滲進到人類文化的各個領域和不同類型不同層次上去，由於人是文化創製的主體以及為文化所薰染乃至制約的受體，所以人的命題即是文化的命題，文化的命題卻是對人的神秘本質的揭示及其描述。

對此，當代生命科學也提供了某種佐證。據施一公教授在其〈生命科學認知的極限〉演講中的看法，我們人類在用五官，就是視覺、嗅覺、聽覺、味覺、觸覺理解這個世界，這個過程是不是客觀的呢，肯定不是客觀的。當五官感受世界以後，就把資訊全部集中到大腦，而且我們不知道大腦是如何工作的，所以在這方面也不能叫客觀。人究竟是什麼呢？人是怎麼樣處理資訊的呢？資訊也就是物質，主要有三個層面的物質：第一個物質是宏觀的，就是我們可以感知到的，直覺可以看到的東西，比如人是一個物質。第二個層面是微觀的，包括眼睛看不到的東西也叫微觀，我們可以借助儀器感知到、測量到，從直覺上認為它存在。第三個層面就是超微觀的物質。人是什麼？人即是宏觀世界裡的一個個體，所以我們的本質一定是由微觀世界決定，再由超微觀世界決定。我們只不過是由一個細胞走過來的，就是受精卵，所有受精卵在 35 億年以前，都來自於同一個細胞，同一團物質，一個處於複雜的量子糾纏的體系。我們原來認為世界是物質的，沒有神，沒有特異功能，意識是和物質相對立的另一種存在。現在發現，我們認知的物質，僅僅是這個宇宙的 5%。沒有任何聯繫的二個量子，可以如神一般的發生糾纏。把意識放到分子、量子態去分析，意識其實也是一種物質。既然宇宙中還有 95% 的我們不知道的物質，那靈魂、鬼其實都是極大可能存在的。既然量子能糾纏，那第六感、特異功能也可以存在。同時，誰能保證在這些未知的物質中，有一些物質或生靈，它能通過量子糾纏，完全徹底地影響我們

的各個狀態？於是，神也是存在的。施一公教授論斷提示我們，「說有易，說無難」是科學態度，面對人類與未來，我們惟有抱持敬畏之心。科學固然能夠揭示某些秘密，面對未知的深淵卻有力所不逮之處。面對活性態的人類文化更其如此。因此，現代生命科學、體質人類學與文化人類學等社會科學與人文學科結合起來才可望相對完整地解答人學命題。

從歷史上看，人們關於「人」的多種定義，無不出於同一思路：「人是文化的動物」。從人類學意義上來看，可以跨越東西方對「人」認識的文化閾限，人本身即是社會性的文化生物，而只有從文化性生物的根本特性上來理解，才可以將人類審美文化的創製、欣賞和改造人類自身來說明：人是擁有生命意識 並將其形式化從而喚起情感共通的文化生物；文化即是情感的表現和傳達載體。

這一「人學」命題，實則即是從文化的內容中強化其審美的情調，生命的節律是人類藝術文化最早的華章，審美文化的形成對生命情調的深化與昇華起到了前所未有的作用，無形中構成了推動人類進步的動因之一，正如維克多・埃爾在《文化概念》中所分析的那樣：

> 我們恐怕更應該強調美學對文化概念的演變所產生過的影響作用，……美的感受和美學評論涉及到人類與世界的關係和人類個性的培養。人類個性的培養，也就是人類與自身的關係，是通過當時的各方面經驗而實現的自我形成。而這兩種系列的關係也是文化概念的主要組成部分。[36]

### (三) 娛樂魔方與遊戲怪圈

中國傳統藝術中貫穿了「遊戲」情趣，如「戲筆」之作恰恰彰顯生命情調，不僅是重生命體驗而輕視古典精緻雕琢的閒適作派，更是文藝創作融理性與實踐的整合狀態。從當下審美方式來看，舉凡文學創作與流行歌壇，從美術領域到茶餘飯後的消閒談資，人們大都以娛樂的態度來感受人生，追尋此刻的安頓與瞬息的快感。藝術的經典性逐步自行消解，精美藝術在痛苦地

---

36　維克多・埃爾：《文化概念》，上海人民出版社 1988 年版，頁 47。

反思現在與生活同一的最後命運，走出「象牙塔」固然可以獲取暫時的生存意味，然而，與現實的妥協與適時的自我矯正將使自身的發展導向何方？如果說，傳統經典的精英藝術素以為其文化標誌的特色走向與世俗的和解，失去了自身原初的價值，能否再度獲取自身固有的文化深義？這是當代審美文化中一個難以自解的現實枷鎖。其實這一問題也許不難解答，文化（包括審美文化）是源於對人類世界的認識與發展的結晶，是對人類生命的深層理解和意義揭示，文化現象本身即是對人類的整體描述的一部分，所以，人類的進步伴隨著文化的發展，任何一個時代的精英藝術或經典方式都不可能純粹是屬於某一個產生它的那個特定的時代。因此，審美文化在當代的運轉邏輯應該是：順應人類文化的發展，表現人們當下的生命狀態，呼喚出時代的人類情感，滿足人類對完整生命的享受與滿足，從而使審美文化內化為人類文明不斷走向未來的潛在動力和風向標。

從這一立場出發，「玩」和「遊戲」都不過是一種生命意識的自我體驗，在這種暢達生命的情感之中包孕了對藝術和感性生命的自覺追求。

### (四)經濟動因與審美超越

文化的呈現具有多重性，作為人類文化核心地位的審美文化便構成了文化的雙重矛盾：文化何以是現實的又是超現實的，文化何以是物質的，又是精神的？審美文化是以人類審美文化的發生、發展過程以及審美文化的表現方式為研究對象的，作為人類文化大環境中的一個子系統，審美文化的動態運行過程圍繞著人類以審美文化產品為中心的生產、傳播、調節、消費與整合的完整過程。

所謂審美文化的消費，即對審美文化產品的鑒賞、接受與精神品位的提升。審美文化消費的主體即是審美文化產品相對應的觀眾、聽眾、讀者、參與者和使用者。審美活動是審美主體與客體間的實踐性活動，這種主客觀之間的交替作用產生出包括審美意義在內的各種精神文化價值。作為審美文化的消費，其實質也是一種創造美、發現美的生產活動。

第一，審美文化消費的性質。審美文化的消費與審美文化生產之間存在辨證的互動關係，在當代高科技社會和大眾傳播媒介的空前興盛條件下，這

一辨證運動的關係顯得尤為突出。從消費與生產的關係上來說，生產是為了消費，消費刺激、推動和引導著生產，二者之間是不可分割的統一體，沒有不需要消費的生產，同樣也不存在缺乏生產的空蕪的消費。同理，審美文化生產規定著消費，反之，審美文化的消費也在某種程度上引導和制約著審美文化的生產。關於二者之間的關係，馬克思論述道：

> 生產直接是消費，消費直接是生產，每一方直接是對方。可是同時在兩者之間存在著一種媒介運動。生產媒介著消費，它創造出消費的材料，沒有生產，消費就沒有對象。但是消費也媒介著生產，因為正是消費替產品創造了主體，產品對這個主體才是產品，產品在消費中才得到最後完成。[37]

一方面，所謂「生產媒介著消費」，主要表現在生產為消費提供消費的對象，即審美文化產品；生產同時規定著消費的方式，即不同的審美文化各有其依據的形式和實存的物質載體，面對不同的審美文化產品自然要求相應的感知和鑒賞方式；審美文化生產同時還規定著消費者的需要，它也生產著新的消費者。誠所謂，「藝術對象創造出懂得藝術和能夠欣賞美的大眾——任何其他產品也都是這樣，因此，生產不僅為主體生產對象，而且也為對象生產主體」。[38] 審美文化的生產滿足了需要，同時也刺激了需要，需要又進一步刺激著消費，漸次上升到愈高的生產與消費層次。

另一方面，「消費也媒介著生產」，首先意味著審美文化的消費有一定的反作用，它同樣可以制約審美文化的生產。其一，審美文化產品並非脫離了審美文化的創作主體就等於審美文化產品的完成。事實遠非如此，任何一種審美文化的產品只有在傳播、調節和消費中也才算真正實現，在未經消費之前，其內在的各種價值屬性包括審美價值，並未得到實現和達到目的，那麼，它就始終只是具有潛在的功能和價值意義；其二，審美文化消費還制約著審美文化生產的方式和規模。不同的審美文化樣式必須借助兩個不同的方

---

37　〈《政治經濟學批判》導言〉，《馬克思恩格斯選集》第二卷，人民出版社 1972 年版，頁 93–94。

38　同上註 35，頁 95。

式，不同的審美趣味和品位水準也決定著審美文化生產的規模。一般而言，不同層次的審美文化產品的生產規模基本上是與不同文化消費觀念和水準的消費者呈現一種大致相應的比例關係。平衡是不得不考慮的因素，失衡則導致經濟利益的受損，同時也折射出社會風尚的趣味好尚。其三，審美文化的消費在其根本意義上甚至制約著審美文化生產的目的和動力。消費是生產的前提，只有通過預設的消費對象，生產才有意義。只有在通過對當前廣大受眾對審美文化的需求現狀展開調研的基礎上來呼喚審美文化生產者在質和量上面生產出能夠滿足氣日益增長的審美文化需要。這種需要是不斷變化的，審美文化生產者也才需要更新觀念，不斷創新，成為推動社會審美文化整體發展的新動力。

第二，審美文化消費主體的再生產價值。審美文化的消費主體在消費審美文化產品時，不是刻板感受和消極接受，而是要進行能動再創造。尤其是作為精神文化的文學藝術尤其需要消費者主體對於審美文化產品進行形象的補充、豐富、完善和改造，使之與消費者自已本身的世界相呼應，各自借助聯想和想像，創造出（生產出）自已的獨特審美意象和形象。因此才有「一百個讀者，有一百部《紅樓夢》」、「一千個讀者就有一千個哈姆雷特」之說，這正是消費者們創造、生產出來新的「審美文化產品」。審美文化產品既然有著精神性表徵，其中必是潛含有大量的「意義空白」，而正是這些作品的意義不確定性和意義空白「召喚」著讀者去尋找作品的意義，從而賦予其參與作品意義構成的權利。因此，審美文化的消費者們必須著意於理解產品形象的修辭意義和試圖挖掘產品形象的隱蔽意義，這種再創造的結晶，就不僅生產出新的審美文化產品，同時也生產出更新素質的審美文化消費者本人。

第三，審美文化消費的現實性。審美文化生產由於多層次性和多樣性，其中隱含的經濟因素就是一個不能避諱的一個話題。審美文化產品需要消費，這種消費具有一般意義上的商品性和特殊商品的精神性兩方面的因素。不同形態的審美文化產品，其經濟學的商品性和文化學的精神性呈現出不同的面貌。一般而言，愈是遠離物質，其精神性程度愈高，而經濟學意義愈

低。試用下述簡略圖示來標明：

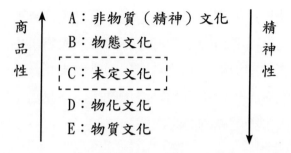

　　需要注意的是：其一，既然審美文化產品具有商品性和精神性兩重性，衡量審美文化產品價值高低的尺度就容易發生偏離。人們有時可能從經濟學的商品價值角度來考量，要麼就從文化學精神價值立場來評判，最終導致評判價值的標準失衡；其二，審美文化產品的消費不能等同於一般的商品消費，尤其是精神性審美文化更不能以一般的商品眼光來衡量其價值。原因很明顯，首先，精神性文化產品主要是滿足人們的精神生活需要，其功利性目的不明顯；其次，一般商品的等價交換原則和價值規律在這裡不太適合；再次，一般商品在消費與使用過程中必有其有形與無形的損耗，其價值愈來愈低，甚至被淘汰出局，而精神性文化產品卻有可能時間愈久，其價值彌足珍貴，並不因其時代的久遠和人們的共用而失去其價值和意義，因此，它更具有超越時空的恆久性。

　　第四，審美文化產品的消費與一般商品消費不同，不是占有和消耗，而是一種精神陶冶和情感共鳴，在消費過程中，它要求審美文化產品的消費主體主動地參與，積極地開拓，具有一種創造性。審美文化的消費不僅是作為一種「生產行為」的消費，而且是一種更高意義上的文化精神消費，似乎可從飲茶悟出「茶道」，從靈動舞劍中悟出書法創作之「道」。文化本身即有其一定的實存性意義，由於文化的多類型化，所以文化的實存性意義表現不同，但文化的消費本身即不得不遵循經濟學的運轉規律。在現代高度文明條件下的各文化形態更有其文化的商品意義，伊格爾頓說：「我們說社會現象已普遍商品化，也就是說它已經是『審美的』了──構造化了，包裝化了，偶像化了，性慾化了。」一方面，文化的商品性特徵更其顯豁；另一方面，經濟作為文化的形式也愈加精緻化、系統化、規範化和 合理化了，因此，

經濟活動亦成為人類審美文化的一個重要有機部分。

我們不能一概排斥對經濟的追求心理，既然經濟鋪設了一條文化建設和文化享用的道路，就不會懷疑當代條件下的經濟與審美內在結合的緊密性。如果認識到對經濟的獲取這一必經階段走向審美文化產品的享用所喚起的某種激越的心情愉悅感，也就不會懷疑經濟動因不僅是審美文化的前提條件，同時也是使人走向審美超越的必經之途。

### 三、藝術分類

關於中國藝術類型的分類論題頗有難度：其一，「中華民族」是一個多民族共同體，其藝術類型必然呈現為多樣貌的形態；其二，中國古代文化典籍浩如煙海，同時兼有實踐理性精神；其三，現代意義上的「藝術」概念理性分析的不確定性，加之傳統「重生」文化心態，使絕大部分論藝之作散見於詩、書、畫、樂、戲劇（曲）論之中，很少進行藝術類型的嚴謹劃分。

從藝術創作和美學研究來說，雖然中華民族賦有高度審美敏感力、深邃藝術鑒賞力和豐富審美想像力，然而卻沒有出現那種類似西方知識體系謹嚴的藝術風格學和藝術類型學著作。即使唐代司空圖所著的《二十四詩品》亦多以詩喻理，更多的具有文學創作的印痕而非純理論專著。

我們認為，中國古代藝術類型思想較為成熟的主要有三部，即：劉勰體大思精的《文心雕龍》、鍾嶸的《詩品》和晚清劉熙載的《藝概》。鍾嶸的《詩品》以「詩」體來「品」詩，雖則開啟了後世品鑒詩人和詩作先河，但脫逃不了對象的單一性和品鑒手段的意象性特徵。雖然劉勰在《文心雕龍·體性篇》中率先托出了「八體」之說，「若總其歸塗，則數窮八體：一曰典雅，二曰遠奧，三曰精約，四曰顯附，五曰繁縟，六曰壯麗，七曰新奇，八曰輕靡。」但通過具體分析發現，它仍然具有兩個較明顯弱點而難以稱得上是開啟中國藝術類型學的先河之作。其一，劉勰主要關注的是「文」。如果說作為文論，便確乎如清人章學誠所言，「體大而慮周」，但作為藝術類型學的價值而言，只是在「文」的創作和評鑑上達到了一個高峰，譬如他在二十篇文類論中共提及三十一種文類，在大的門類之下又分子類，如「論

說」中又分為議、說、傳、注、贊、評、敘、引八種，而與現代意義上的藝術類型無涉。其二，他仍然以一種經驗性的、直觀性的、描述性的情感語言作一整體運思，缺乏對具體藝術作品的分析來作出類型劃分的依據。也即是說，「它不是以某一概念或範疇作為基本的邏輯起點，從而謀求一個有序的、層次錯落的、種屬分明的有機整體，而是一個散點的、具體的群體。」[39]

相比較而言，劉熙載的《藝概》具有更多的藝術類型學色彩，全文共分〈文概〉、〈詩概〉、〈賦概〉、〈詞曲概〉、〈書概〉、〈經義概〉。拋開第六類〈經義概〉不論，其他即「文」（廣義的文，包括文、詩、詞、曲等）和「書」。其功績在於，一方面拓開了藝術類型的範疇，另一方面，在他心中具有一把劃分的尺規，即「道」。他在《藝概・敘》中說道：

> 藝者，道之形也。學者兼通六藝尚矣。次則文章名類，各舉一端，莫不為藝，即莫不當根極於道。顧或謂藝之條緒縶繁，言藝者非至詳不足以備道。……莊子取「概乎皆嘗有聞」，太史公歎「辭文不少概見」，聞見皆以概為言，非限於一曲也。蓋得其大意，則小缺為無傷，且觸類引伸，安知顯缺者非即隱備者哉！抑聞之《大戴記》曰：「通道必簡。」概之云者，知為簡而已矣。至果為通道與否，則存乎人之所見，余初不敢意必於其間焉。[40]

由於「通道必簡」，其「概」意在「觸類引伸」，劉氏深通中華藝術之精髓，以「道」通多，實開中國藝術類型學之先河。自此以後，中華文化受到更多外來文化的衝擊，交流的結果使人們更多地用西方藝術分類學眼光來看待中國傳統藝術類型。

近現代中國以來，由於西方文化的科學架構引入中土，加之有關美學和藝術理論的日漸成熟，關於藝術類型學思想亦日趨體系化，代表者主要有魯迅、蔡元培、王國維、梁啟超、呂澂、朱光潛、宗白華、王朝聞、蔡儀等先賢，以及以陸梅林、李澤厚等學者為代表的藝術類型學思想和藝術分類的美學原則。前賢們的研究工作給後人提供了良好範例和研究基礎，提醒人們既

---

39　李心峰主編：《藝術類型學》，文化藝術出版社 1998 年 2 月第 1 版，頁 477。

40　劉熙載：《藝概箋注》，王氣中箋注，貴州人民出版社 1986 年 6 月第 1 版，頁 496。

要兼顧藝術類型存在的現實性，同時又不可忽視各藝術類型彼此之間邏輯關聯、歷史因素和時代特徵。在尊重中華文化的歷史背景下，依據文化的結構類型去認識其藝術存在的類型，並以此考索中華藝術的審美精神。據前此文化分層，我們認為中國傳統藝術主要有下述類型：

A. 非物質（精神）藝術：音樂、舞蹈、戲劇（曲）、文學（文、詩、詞、曲、賦等）、書法等；

B. 物態藝術：繪畫、篆刻、雕塑（刻）等；

C. 未定型藝術：彩陶、百戲、皮影、說唱、儺戲、剪紙等民俗民間藝術；

D. 物化藝術：工藝美術、日常器物設計等。

E. 物質藝術：園林、建築等。

上述五種類型由下而上，其非物質性（精神）愈益增強。

# 第四章　審美與藝術

　　中國古琴文化隸屬於悠久的中華文明傳統，後者建基於上古時期「龍飛鳳舞」的巫文化餘緒，在長期歷史發展過程中逐漸形成了以音樂為中心、以詩歌和舞蹈為雙翼的學術系統，並適時涵融了「諸子百家」的思想文化資源與相關經典要素，從而極大地豐富了中華「禮樂文明」體系，最終以「琴棋書畫」的整體有機生態呈現出中國傳統文化的基本形態。

## 第一節　巫、無、舞

### 一、巫術說

　　人類藝術史上存在著關於最早藝術類型的爭論。亞當‧斯密（Adam Smith）認為舞蹈是孕育各門藝術胚胎階段的母體藝術。他發現，舞蹈總是可以在所有的野蠻部族裡發現，而且總是與音樂和詩歌聯繫在一起，如果沒有其他姐妹藝術（音樂、詩歌）相伴，舞蹈幾乎是不可想像的。據此，他斷定舞蹈具有原發性特徵，舞蹈的模仿力可由人體過渡到其他無生命的物質媒介，從而誕生了造型藝術（如雕塑和繪畫等）。從這種探索中，人們得到某種啟迪。

　　眾所周知，早期人類在步入理性的文明社會之前有過一個「原邏輯」

的思維時代，人們把這一時代稱為「原始思維」的時代，也即是「巫史」時代。

　　作為人類藝術起源的理論之一，「巫術說」引起了較大影響與爭議。美國當代學者弗洛姆（Erich Fromm）在其 1955 年出版的《健全社會》中說過一句頗為中肯的話：「人經過了幾十萬年才在進入人類生活方面邁出第一步，他經歷了一個從巫術無所不能的自我陶醉階段，經歷了圖騰崇拜和自然崇拜的階段，……在人類歷史的最後四千年中，他發展了充分成長的和完全覺醒的人的想像力，一種由埃及、中國、印度、巴勒斯坦、希臘和墨西哥人的偉大先驅者以沒有多大差別的方式表現出來的想像力。」[1]

　　巫術說率先由英國人類學家愛德華・泰勒（Eduard Tylor）在《原始文化》中提出，他認為原始藝術起源於原始巫術，而後者直接起源於原始人萬物有靈的世界觀。循此發展出原始人所奉行的交感巫術（sympathetic magic），英國人類學家弗雷澤在《金枝》中對這一觀點論之甚詳。該著引述了各地的宗教儀式、石刻銘文、古代史籍以及現代人種學家和傳教士們的報告，進而提出了各原始部落的風俗儀式和信仰無一例外均起源於交感巫術的理論。

　　法國學者薩洛蒙・賴納許（Salomon Reinach，1858–1932）在以前成果的基礎上，進一步研究了巫術與藝術起源的關係。他認為原始藝術起源於狩獵巫術，進而以此去揭示舊石器時代洞穴壁畫產生的原因。用巫術說去解釋藝術的起源比較接近人類早期生活實際，也能解開史前洞穴壁畫等藝術之謎。這一觀點對後世影響巨大，魯迅先生也對此認同，並說道：「畫在西班牙的亞勒泰米拉（Altamira）洞裡的野牛，是有名的原始人的遺跡，許多藝術史家說，這正是『為藝術的藝術』，原始人畫著玩玩的。但這解釋未免過於『摩登』，因為原始人沒有 19 世紀的文藝家那麼有閑，他的畫一隻牛，是有緣故的，為的是關於野牛，或者是獵取野牛，禁咒野牛的事。」[2]

---

1　引自朱狄：《藝術的起源》，中國社會科學出版社 1982 年 4 月第 1 版，頁 130–131。

2　《且介亭雜文・門外文談》。《魯迅全集》第六卷，人民文學出版社 1981 年版，頁 87。

　　英國著名人類學家馬林諾夫斯基（Bronislaw Malinnowski，1884–1942）
認為，新幾內亞東部地區原始部族的土人對其所能控制的現象絕不採取巫
術，而只對他們所無法控制的意外災難施以巫術加以招引或阻絕，這一點實
際上構成了對巫術說的某種補充。人類早期藝術品是超乎人類控制力之外的
副產品，而那些人類不需加以「呼風喚雨」等巫術手段即可問世的現象構成
了巫術手段之外的藝術系列。這正是恩格斯在《反杜林論》中所說明的，
「一切宗教都不過是支配著人們日常生活的外部力量在人們頭腦中的幻想的
反映，在這種反映中，人間的力量採取了超人間力量的形式。」[3]

　　巫術說在行為儀式上與藝術的表演性質和未知的形而上情緒有某種暗
合，在某種意義上說明其產生的淵源與藝術有著同一性。因為其形式化的手
段方式及其縱身投入其中迷狂的情感狀態與藝術創作之中積澱的某種形式和
情感狀態相似，雖然各自發端目的可能並不相同。可以說，藝術起源於對巫
術禮儀的外形式模仿和內形式積澱。換句話說，巫術禮儀的程式化操作方式
調動了個體的情感，激起個體的表現欲，為藝術的誕生起到了某種觸發作
用，但其本身與藝術並非一回事。此外，巫術禮儀的行為是集體的群體行
為，其目的是調動大眾的共同感知，起到的是聚合大眾，達到組織和凝聚團
體精神的作用。固然參與者不同，個體激情澎湃，它並不要求個體的創造
性，所以程式化和雷同性形式周而復始。而藝術則要求個體的獨創性及其風
格的鮮明性。如果說「哲學不應當從自身開始，而應當從它的反面，從非哲
學開始」具有真理性洞見的話，那麼中國傳統藝術的起源，就應該在「非藝
術」或者人類文化起源的地方。中國國家博物館中曾陳列著臺灣高山族象形
文字中三個相關的表意字：

　　Ⓠ（人）——Ⓧ（巫）——Ⓨ（鬼）

　　從上述三字的形義符號看，其間有著內在的關聯。雙足立地為「人」，
反之為「鬼」，兼有「人」、「鬼」之形者為「巫」。（全梁：《臺灣史料》
上冊，中國國家博物館藏抄本。）「巫」（稱為「胡求」）乃通「人」、
「鬼」二者之間的信使，它溝通了陰陽兩界相隔的資訊，在往返活動中身兼

---

3　《馬克思恩格斯選集》。第三卷，人民出版社 1975 年版，頁 354。

雙重身分，亦人亦鬼，非人非鬼的資訊混雜，頗富神秘感的人物，從某種程度上帶來了新資訊。

　　「巫祝」時代的思維邏輯曾經是一個「籠罩四野」的整體情緒，它無形中引領早期人類由混沌走向明晰，由「非藝術」走向「藝術」。在列維・布留爾看來，「『原始思維』一語是某個時期以來十分常用的術語。」[4]「我要說，在原始人思維的集體表像中，客體、存在物、現象能夠以我們不可思議的方式同時是它們自身，又是其他什麼東西。它們也以差不多同樣不可思議的方式發出和接受那些在它們之外被感覺的、繼續留在它們裡面的神秘的力量、能力、性質、作用。……因此，可以把原始人的思維叫做原邏輯的思維，這與叫它神秘的思維有同等權利。」[5]

　　與列維・布留爾不同，列維・斯特勞斯（Lévi-Strauss）則使用了一種類似而不同的「野性思維」來說明早期人類的思維方式。他說：「野性的思維是通過理解作用（l, entendement）而非通過感情作用（l, affectivité）來進行的。所借助的方法是區分和對立，而非混合和互滲。……所謂原始思維乃是一種量化的思維」[6]「野性的思維借助於形象的世界（imagines mundi）深化了自己的知識。它建立了各種與世界相象的心智系統，從而推進了對世界的理解。在這個意義上野性的思維可以說成是一種模擬式的（analogique）思維。然而也正是在這個意義上，野性的思維有別於那種包括歷史知識在內的『開化的』思維。」[7]「因而，如果我們承認，最現代化的科學精神會通過野性的思維本來能夠獨自預見到的兩種思維方式的交匯，有助於使野性思維的原則合法化並恢復其權利，那麼，我們仍然是忠實於野性思維的啟迪的。」[8] 從人類歷史看，圖騰崇拜（Totem）和「巫史」階段的出現對原始藝術的誕生起到了難以估量的催生作用，這些行為即是後世人們所認為的「藝術」載體形式及其內容的混合體。

---

4　列維・布留爾：《原始思維》，丁由譯，商務印書館 1981 年 1 月第 1 版，頁 1。

5　同上註，頁 69–71。

6　列維・斯特勞斯：《野性的思維》，李幼蒸譯，商務印書館 1987 年 5 月第 1 版，頁 307。

7　同上註 6，頁 301。

8　同上註 6，頁 309。

「巫術」是原始時代的精神文明象徵，起因於人們對「自然力」的盲目恐懼、無知和希冀控馭的一種願望。由於早期人類智力和知性因素尚未開化，便相信有一種莫名的神力在支撐和操控著他們所生活的一切。因此魔術的觀念（Magical Virtue）和神秘的力量（Magical Power）就成為某些內涵，這兩個要素以一定的科儀來理解和傳播未知世界資訊的手段就叫做「巫術」。巫術的執行人即「巫」。巫術與宗教和神話有著緊密的聯繫。英國人類學家馬林諾夫斯基說得好，「巫術公式充滿了神話的典據，而在宣講了以後，便發動了古來的權能，應用到現在的事物。」[9] 這也許就可以解釋為什麼在人類歷史的源頭，大量的文化創世傳說廣布於民間，且大多是半神半人形象，其實即有著這些無形力量的想像和支撐。中華民族在原始文化中積存有大量的巫術現象及民俗民間神話傳說等。

漢文中的「巫」字在《說文解字》中釋義為「祝」，即向神祈禱之人，「要能事無形，以舞降神者也」。這表明巫的特性即在於能夠通於「無形」，是通「靈」之人，專事於與「靈界」打交道。巫術在原始社會是自然形成的。秦漢間古醫書《素問・移精變氣論篇》第十三指出：

> （尚古之人）居禽獸之間，動作以避寒，陰居以避暑，內無眷慕之累，外無伸官之形，此恬澹之世，邪不能深入……，故可移精祝由而已。

「祝由」即巫，「巫」肩負著神聖而沉重的歷史使命。據考，世界上各民族最初的巫師均為女性，稱「巫」，後來才有了男性巫師，為「覡」。這是以母系氏族社會向父系氏族社會過渡的主體轉換。中國傳統對巫師的稱謂甚夥，主要有「廝乩」（又稱「廝占」）、「端公」、「巫尪」、「巫祝」、「巫女」（五代劉蛻〈憫禱辭〉云：「彼巫女兮鼉鼓坎坎，風笛搖空兮舞袂衫」）、「靈保」、「神保」（宋朱熹《詩集傳》卷十三云：「神保」，蓋尸之嘉號。楚辭所謂靈保，亦以巫降神之稱也）、「祝」（又稱廟祝，《詩經・小雅・楚茨》云：「工祝致告，徂賚孝孫。」）、「日者」等。國外一

---

9　馬林諾夫斯基：《巫術科學宗教與神話》，李安宅編譯，上海文藝出版社 1987 年 12 月影印本，頁 103。

般稱「巫」為巫師（wizard）、女巫（witch）、禁厭師（sorcerer）、巫醫（medicine man）、薩滿（sāman）、僧侶（Priest）和術士（Magician）等。[10]

歷史學家范文瀾認為「巫」和「史」是中國文化發展到較高階段的產物，「巫」和「史」各司其職，共同為封建帝國服務。（范文瀾：《中國通史簡編》，修訂本·第一編，人民出版社 1964 年版，第 121 頁。）范說主要解釋了中國自周以後的「巫」的作用，而沒有考慮到如下兩個因素：其一，周以前（甚至更為遠古）時期的「巫」的身分，其二，廣布於民間的「巫」師形象及其承載的使命。錢鍾書先生對「巫」的分析較為周全，他在《管錐編》五七「楚茨」一節中說解甚詳：

> 「先祖是皇，神保是饗」；《傳》：「保、安也」；《箋》：「鬼神又安而享其祭祀。」按毛、鄭皆誤；「神保」者，降神之巫也。《楚辭·九歌·東君》：「思靈保兮賢姱」，洪興祖註：「說者曰：『靈保、神巫也』」；俞玉《書齋夜話》卷一申其說曰：「今之巫者，言神附其體，蓋猶古之『尸』；故南方俚俗稱巫為『太保』，又呼為『師人』，『師』字亦即是『尸』字」。「神保」正是「靈保」。本篇下文又曰：「神保是格，報以介福」，「神嗜飲食，卜爾百福」；「神具醉止，皇尸載起，鼓鐘送尸，神保聿歸」，「神嗜飲食，使君壽考」。「神保」、「神」、「尸」一指而三名，一身而二任。「神保是格」，「鼓鐘送歸」，可參稽《尚書·舜典》：「夔典樂，神人以和，祖考來格。」樂與舞相連，讀《文選》傅毅〈舞賦〉便知，不須遠徵。《說文》：「巫：祝也。女能事無形，以舞降神者也」，而《墨子·非樂》上論「為樂非也」，乃引：「湯之〈官刑〉有曰：『其恒舞於宮，是謂巫風。』」蓋樂必有舞為之容，舞必有樂為之節，二事相輔，所以降神。《詩》中「神」與「神保」是一是二，猶〈九歌〉中「靈」與「靈保」亦彼亦此。後世有「跳神」之稱，西方民俗學著述均言各地巫祝皆以舞蹈致神之格思，其作法時，儼然是神，且舞且成神（der Tanzer ist der Gott, wird zum Gott）。聊舉正史、俗諺、稗說各一則，為之佐證。《漢書·武五子傳》廣陵王胥「迎女巫李女須，使下神祝詛。女須泣曰：『孝武帝下我』。左右皆伏。言：『吾必令胥為天子』！」；

---

10　參見《中國巫術史》。高國藩，上海三聯書店 1999 年 11 月第 1 版，頁 6–9、35–46。

前「我」、巫也，後「吾」、武帝也，而同為女須一人之身。元曲〈對玉梳〉第一句：「俺娘自做師婆自跳神」……；師婆、鬼神，「自做」、「又做」，一身二任。《聊齋志異》卷六〈跳神〉乃蒲松齡心摹手追《帝京景物略》筆致之篇，寫閨中神卜，始曰：「婦刺刺瑣絮，似歌又似祝」，繼曰：「神已知，便指某：『姍笑我，大不敬！』」；夫所謂「神」，即「婦」也，而「婦」，正所謂「神」也，「我」者，元稹〈華之巫〉詩所謂：「神不自言寄余口。」反而求之〈楚茨〉、〈九歌〉，於「神」，「靈」與「神」、「神保」二一一二之故，不中不遠矣。[11]

錢鍾書先生又在「九歌（一）」篇中悉加解說：「〈楚茨〉以『神』與『神保』通稱，〈九歌〉則『靈』兼巫與神二義；《毛詩》卷論〈楚茨〉已說其理，所謂『又做師婆又做鬼』。……巫與神又或作當局之對語，或為旁觀之指目。……**一身兩任，雙簧獨演，**後世小說記言亦有之……。」[12]

上述考析中予人以啟發的地方在於：一是「巫」的身分不是單一的，而是「一身二任」；二是「巫」慣常以音樂歌舞的方式來行事。恩格斯在談到印第安人的崇拜儀式時說：「各部落各有其正規的節日和一定的崇拜形式，即舞蹈和競技；舞蹈尤其是一切宗教祭典的主要組成部分。」（恩格斯：《家庭、私有制和國家的起源》，人民出版社 1972 年版，第 89–90 頁。）人們不禁要問，為何是歌舞而非其他藝術？從前此所進行的藝術分類來看，不論是物態藝術、物化藝術、未定型藝術、非物質藝術，抑或物質藝術，都是並且必須憑藉外在的物質材料來作為傳達意念和信仰的載體，而音樂和舞蹈（包括戲劇）卻不同，它們不必借助於他者即可直接宣示出來，這一點是其他任何藝術手段都無法比擬的。更重要的是「互滲律」的原則和「一身二任」的「巫」只有是自己又不是自己才能確保他（她）存在的超常性存在，才能借此建立其自身的「神性」地位和超越時空的特異性。

一般而言，將人神分開的最簡潔途徑不應是有意進行外觀劃界，恰恰應該就在普通人（分不出彼此）身上慣有的同一性上賦加上非人性的東西才有

---

11　錢鍾書：《管錐編》，第一冊，中華書局 1986 年 6 月第 2 版，頁 156–158。原注略。
12　同上註 11，頁 599–600。

可能使他人信服彼此的不同，也只有這樣，才能真正喚起崇奉者的虔誠和全身心的祭拜。如此即可明瞭歌舞何以成為「巫」的伴隨物而不可須臾去身，其根本原因即在於它所憑藉的武器是以人體天然器官（如「發聲器」和四肢）為表達的媒介。既然如此，考察一下巫術與歌舞之間的關係就是非常必要的。

## 二、祭禮歌舞

《漢書・藝文志》視《山海經》為「形法家」之首，清《四庫全書總目提要》則將其稱為「小說最大者爾」。後人大多視其為神話學寶庫加以研究。魯迅先生在其《中國小說史略》中稱《山海經》「蓋古之巫書」，「根柢在巫。」現代學者袁珂先生認為《山海經》所據古圖乃巫師行法術時使用的鬼神圖畫，聊備一說。雖然對於《山海經》一書的定性至今尚無定論，但作為一種史傳的野史典籍，其間透射出遠古歷史的印痕則當無異議。

有學者經過仔細分析、研究，發現在早期圖騰祭祀中最早出現的祭禮歌舞，大多是模仿圖騰動物叫聲的儀式性叫喊和模仿圖騰動物姿態的祭物及其他相關聲響。這些聲響的發喊與姿態的舞動不是偶然的，據分析，「這種儀式性叫喊的原發場合，是在神聖祭典最富於宗教激情的時刻。由於這個原因，一些原始群體的首領有意識地將這種叫喊方式固定化，並且將這種特定的叫喊方式制度化地使用於儀式之外的戰爭等群體活動的場合。這樣，便可以將人們在祭祀儀式中的宗教激情有效地轉移到戰爭等儀式外的群體活動場合，以此克服參戰者的怯懦，並激發其聖戰性質的勇氣。……比較多見的儀式性叫喊，大致有以下幾種類型：一、模仿圖騰動物的叫聲，即仿物之鳴，如『其音如鵲』，『其音如牛』等。二、張口而出的呼喊，即『啊』、『喔』一類的聲音，如『其鳴自叫』、『其鳴如呼』等。三、模仿嬰兒哭聲的尖聲叫喊，人們在儀式中呼之以嬰兒之音，其目的是為祈求圖騰祖先的悲憫與庇護，也就是『父兮母兮，畜我不卒（《詩經・日月》）』的意思，如『其音如嬰兒之音』、『其音如嬰兒』等。此外，也出現了在儀式內外禮制性使用祭祀樂歌的現象，即祭歌之音，如『其音如吟、其音如謠』等。再有就是響器類禮器的使用，也就是響器之音；此類禮器在儀式中多用於節奏祭祀的歌

舞，在儀式之外則用於戰爭等群體活動中的鼓眾與率眾的禮制性號令。最為原始的響器類禮器是木製的響板、空心木鼓、蒙有獸皮的鼓以及石製的各種響器，如『其音如判木』、『其音如擊石』、『其音如鼓』、『其音如鼓柝』、『音如磬石之聲』、『其音如磬』等；根據『其音如欽』、『其音如錄』，再參照『神耆童』的『其音常如鐘磬』和『神櫆』的『其音如欽』等句，可知在當時已出現了一定數量的銅器類的響器。」[13]

除上述原因外，上述「自體性」原因也應該是其更內在的因素，因為它同下面所要分析的「自性機制」有內在關聯。打開《山海經》即可發現「自鳴」、「自歌」、「自舞」、「自呼」等比比皆是。據有關學者統計，在有鳴音內容的98種鳥獸魚蟲中，除鳳皇的「自歌自舞」外，關於「鳴（名）」的內容多達34次，關於「音」的內容多達66次，其中對「鳴（名）」與「音」有雙重內容者，為鴞和軨軨兩種。[14]

又，據《莊子・盜跖》記載：「神農之世……，民知其母，不知其父。」《繹史》卷四曾引《神農求雨書》中有巫祝以舞帶領眾人求雨的記載，其文作：

> 春夏雨日而不雨，甲乙命為青龍，又為火龍，東方小童舞之；丙丁不雨，命為赤龍，南方壯者舞之；戊己不雨，命為黃龍，壯者舞之；庚辛不雨，命為白龍，又為火龍，西方老人舞之。壬癸不雨，命為黑龍，北方老人舞之。如此不雨，潛處闔南門，置水其外，開北門取人骨埋之。如此不雨，命巫祝而暴之；如此不雨，神仙積薪擊鼓而焚之。

上文可注意者有五：其一，舞與酷烈是同具體行為理念聯繫在一起的，而不是孤立的；其二，已經出現有明確的時間觀念和空間觀念（如天干地支之甲乙丙丁和春夏季候以及東西南北的方位）；其三，有了明顯的色彩和方位的對應感（如青龍—東方小童；赤龍—南方壯者；黃龍—壯者；白龍—西方老人；黑龍—北方老人等）；其四，已經出現有系統的組織行為，儼然有一套規整的程式和操作流程；其五，在頻頻「舞之」的過程中出現有樂器

---

13　張岩：《〈山海經〉與古代社會》，文化藝術出版社 1999 年 6 月第 1 版，頁 65–66。
14　同上註 13，頁 67–72。

（「鼓」舞）。（關於「鼓」，可參閱嚴昌洪、蒲享強《中國鼓文化研究》，廣西教育出版社 1997 年 1 月版。）拋開前四點暫且不論，第五點「樂器」的出現預示早期人類已經自覺地開發外物而為自身服務，這一點無疑具有歷史性。

此外，尚有諸多例子可以引證說明。

如，《論衡·雷虛篇》：「圖畫之工，圖雷之狀，累累如連鼓之形，又圖一人若力士之容，謂之雷公。使之左手引連鼓，右手推椎若擊之狀，其意以為雷聲隆隆者，連鼓相扣擊之意也。」

《呂氏春秋·古樂》：「昔古朱襄氏之治天下也，多風而陽氣畜積，萬物散解，果實不成，故士達作為五弦瑟，以來陰氣，以定群生。昔葛天氏之樂，三人操牛尾，投足以歌八闋：一曰〈載民〉，二曰〈玄鳥〉，三曰〈遂草木〉，四曰〈奮五穀〉，五曰〈敬天常〉，六曰〈達帝功〉，七曰〈依地德〉，八曰〈總禽獸之極〉。昔陶唐氏之始，陰多滯伏而湛積，水道壅塞，不行其原，民氣鬱閼而滯著，筋骨瑟縮不達，故作為舞以宣導之。」

《尚書·益稷》：「〈簫韶〉九成，鳳皇來儀。」

《淮南子·覽冥訓》：「鳳皇之翔至德也，雷霆不作，風雨不興，川谷不澹，草木不搖。」

可見，上引古史傳說中巫舞一體現象與人類生命同感共吸，巫舞的傳統留傳下來，如《尚書·伊訓》：「恆舞于宮，酣歌于室，時謂巫風。」

直至唐代仍餘緒不滅，如詩人王維〈魚山神女祠歌·迎神曲〉即留下了很可回味的一幕：

> 坎坎擊鼓，魚山之下。吹洞簫，望極浦。女巫進，紛屢舞。陳瑤席，湛清酤。風淒淒兮夜雨。神之來兮不來？使我心兮苦復苦！

關於巫術與舞的關係問題確實是一個看似自然卻頗含歷史意味的現象，因為作為專門司事「絕地天通」職事的巫覡正是掌握著「絕地天通」之神技的專家，借溝通「天人之際」以傳達「無」的資訊。饒宗頤先生曾對此論說

道：「在神道設教的古代蒙昧時期，『絕地天通』便是要使民與神分清楚他們的業務，所謂『神民異業』，劃分神屬天而民屬地的兩個不同的層次，復置官以統治之，使各就其序。」[15] 由此或可理解為何殷商卜辭中出現太多的「舞」字，從「絕地天通」使各就其序來看，「禮樂文明」之興自然順理成章了。

　　劉師培（申叔）先生〈舞法起于祀神考〉（1907 年）一文和陳夢家先生〈商代的神話與巫術・巫術〉（1936 年）或可作為最好的歸納。他分析說道：

　　《說文》巫字下云：巫，祝也，女能事無形，以舞降神者也。象人兩手舞形，與工同意。案，舞從無聲，巫、無疊韵，古重聲訓，疑巫字從舞得形，即從舞得義，故巫字並象舞形。蓋古代之舞，以樂舞為最先，《呂氏春秋》言葛天氏之樂，三人操牛尾，投足而歌八闋。又言陰康氏作為樂舞，以宣導其民。此其證也。而古代樂宮大抵以巫官兼攝。《虞書》言舜命夔典樂，八音克諧，神人以和。又，夔言憂擊鳴球，搏拊琴瑟以詠，祖考來格。又言，簫韶九成，鳳凰來儀。則掌樂之官即降神之官，而簫韶又為樂舞之一。蓋《周官》瞽矇、司巫二職，古代合為一官。樂舞之用，雖曰宣導其民，實則仍以降神為主也。《墨子・非樂》篇引湯之官刑曰，「其恒舞于宮」，是為巫風。恒舞即指樂舞言，足證樂舞之職，古代專屬於巫。蓋顓頊以降，絕地天通，而樂舞則為降神之用。[16]

　　陳夢家先生繼續探討了巫術與舞蹈起源的關係，他在〈商代的神話與巫術〉（1936 年）長文裡寫道：

　　《墨子・明鬼》引湯之官刑曰：「其恒舞于宮，謂之巫風。」巫風者舞風也。古書凡言好巫必有歌舞之盛，蓋所謂舞者乃巫者所擅長，而巫字實即舞字。

15　見饒宗頤：New Light on 巫 巫，另參閱：〈「巫」的新認識〉，見《釋中國》第三卷，頁 1641–1669。

16　劉師培：〈舞法起於祀神考〉，原載《國粹學報》第 27 期，1907 年 4 月 2 日。引自劉夢溪主編《中國現代學術經典：黃侃、劉師培卷》，河北教育出版社 1996 年版，頁 786。

《說文》曰：「巫，巫祝也，女能事無形以舞降神者也，像人兩褎舞形，與工同意，古者巫咸初作巫。」案許氏既言像人兩袖象形，則其字必像人形無疑，實乃卜辭之舞字。卜辭舞字作 ，像人兩袖秉旌而舞，訛變而為小篆之巫：……其所從之舞飾 ↑↑ 訛而為 人人，其所從之大訛而變為工，金文舞字所從之大出頭一點常與兩臂平交，而兩腳由銳角而鈍角幾至於平角，如〈陳公子甗〉無字，故至《說文》時代巫字已由從大而為從工。許氏為彌補從工之意，故於工字下曰「巧飾也，像人有規榘，與巫同意。」案舞巫所從之「大」本有規模義，《說文》林部「無，豐也，從林 ，或說規模字」， 即卜辭之 ，段為保母之母，亦即卜辭舞巫所從之大。舞巫既同出一形，故古音亦相同，義亦相合，金文舞無一字，《說文》舞無巫三字分隸三部，其於卜辭則一也。[17]

王國維曾有過聞名遐邇的類似論斷：

歌舞之興，其始于古之巫乎？巫之興也，蓋在上古之世。……巫之事神，必用歌舞，《說文解字》（五）：「巫，祝也。女能事無形以舞降神者也。象人兩褎舞形，與工同意。」……鄭氏《詩譜》亦云。是古代之巫，實以歌舞為職，以樂神人者也。商人好鬼，故伊尹獨有巫風之戒。及周公制禮，禮秩百神，而定其祀典。官有常職，禮有常數，樂有常節，古之巫風稍殺。然其餘習，猶有存者：……周禮既廢，巫風大興；楚越之間，其風尤盛。王逸《楚辭章句》謂：「楚國南部之邑，沅湘之間，其俗信鬼而好祠，其祠必作歌樂鼓舞，以樂諸神。屈原見俗人祭祀之禮，歌舞之樂，其詞鄙俚，因為作〈九歌〉之曲。」……至於浴蘭沐芳，華衣若英，衣服之麗也；緩節安歌，竽瑟浩倡，歌舞之盛也；乘風載雲之詞，生別新知之語，荒淫之意也。是則靈之為職，或偃蹇以象神，或婆娑以樂神，蓋後世戲劇之萌芽，已有存焉者矣。巫覡之興，雖在上皇之世，然俳優則遠在其後。……後世戲劇，當自巫、優二者出；而此二者，固未可以後世戲劇視之也。[18]

靜安先生別具慧眼，一語中的。「古之巫」的確包孕了多種藝術類型的

17　陳夢家：〈商代的神話與巫術〉，《燕京學報》1936 年第 20 期，頁 536–537。

18　《王國維戲曲論文集》，中國戲劇出版社 1984 年 7 月新 1 版，頁 4–6。

萌芽，除了舞蹈、音樂、戲劇外，當有多種民間百戲。下面擬從古文字學和樂器產生兩個角度，對「巫」的藝術內蘊做一巡禮。

從古文字學角度看，郭沫若先生從甲骨文中考證出「巫」與「舞」本就是一體，「巫」──「夾」。夾，一雙手，持牛尾或鳥羽起舞的人。張士楚釋「巫」為「𤔲」即兩人相對翩翩起舞。「薩滿教」的「薩滿」（solmon）一詞在滿語（通古斯語）中意為「興奮而狂舞的人」。土家族「梯瑪」（巫師）意為領頭跳舞之人。此外，尚有「祭壇即是舞壇」，「巫師」乃「人類最初的舞蹈家」等說法。凡此種種，無不表明「巫」「舞」相通的指向性。

龐樸先生認為，在華夏原始宗教發生期，「巫」是主體，「無」是對象，而「舞」則是溝通人（主體）與神（無形──對象）的仲介手段。[19] 可見「巫」、「無」、「舞」三者最初是「三位一體」，即音形義同源的文化共通符號。這一解釋延續並彌補了許慎《說文解字》中釋「巫」為「祝也。女能事無形，象人兩褎舞形」這樣一種兼具原始宗教與原始音樂舞蹈乃至戲曲藝術的思路。

甲骨文中「舞」字的寫法細部有微小差別，但其主體「夾」（夾）卻昭示著最基本的舞蹈動態，而這一姿勢的產生不僅是人體運動自然扭轉曲折的造型，勢必與產生它的更為深層的文化和生活、生產背景有關，必須放在這裡面去理解。誠如《說文解字》釋「巫」所言，「夾」是「象人兩褎舞形」，「褎」乃古「袖」字，我們從古人造字「象其形，指其事」的功能來觀察，已大略可以想見其「衣」中裹「采」之義。巧的是，「褎」恰又是古「穗」字，其形乃以「手」「采」「禾」之象，這說明許慎認為「舞」（夾）源於農耕文化。有人據此分析認為，「舞」確切地說起源於稻作文化。[20] 之所以確認為是稻作文化，依據在於出土甲骨卜辭的殷商部族，確有種植水稻的歷史。[21] 因為，「殷人源出吳人」，包括吳文化在內的百越文化，水稻種植是其典型文化表徵。循此，有學者作出了合乎邏輯的大膽推論：「由稻

---

19　龐樸：《稂莠集・說「無」》，上海人民出版社 1988 年 3 月版，頁 326。

20　于平：《中國古典舞與雅士文化》，吉林教育出版社 1992 年 6 月第 1 版，頁 23。

21　周國榮：《古吳族初探》，載《民族研究》1989 年第 1 期。

作文化所促成的這種人體運動的動力
定型對中國舞蹈產生了深遠的影響，
這主要是確立了中國舞蹈『長袖善
舞』的傳統。……由上述這一特徵，
對中國舞蹈又產生了另外兩個重要的
影響。其一，是由於手持道具而舞，
舞者和舞者之間就無法把手成圍（西
南一些少數民族另當別論）或攜手而
舞，這使得中國舞蹈沒有產生像芭蕾
那樣以扶立、托舉為主體的雙人舞；
其二，是由於手持道具而舞，舞蹈表
演的虛擬性和象徵性得到強調。」[22] 如

圖 1 彩陶盆繪舞蹈紋，新石器時代

果單純強調稻作文化的背景，似乎很難解釋眾所周知的青海省大通縣上孫家
寨出土的那只「彩陶盆繪舞蹈紋」中把手成圈且連臂踏騰的舞形。

　　我們從古文化中找到另一合理的解釋做一說明。高亨先生在《周易古經
今注》中考證：「无者，奇字無也。即古舞字，篆文作𣥠，從大，像人雙
手執舞具舞形；『无』亦古舞字，篆文作『𣠗』，像人戴冠伸臂、曲脛而
舞之形。𣥠、無皆借為有無之義。」（高亨：《周易古經今注》，中華書局
1984 年版，第 163 頁。）可見，巫、舞、無三個字，既讀音相同，字形一
致，義亦相近，在卜辭中原本就是一個字，從中多少透露出舞蹈與巫術之間
的密切關係。

　　據查，許慎《說文解字》無此類似之說。高亨此說所據何典我們尚不得
而知。不過，若依高注，即認為「無」通「𣠗」也是一古舞字，那麼上述
問題當迎刃而解，暫姑用其說。據此而言，「𣥠」作為稻作文化的結晶，
影響了中原華夏文化的舞蹈，「𣠗」則作為遊牧文化的產品，從而廣泛影
響了華夏民族中遊牧文化支脈的舞蹈傳統。

　　我們在此之所以認同高注是因為其間自有一番內在的邏輯。這一突破口

即是古「充」字。我們從西北內蒙古之陰山岩畫到西南廣西的花山岩畫都能得到這種「蛙形舞姿」的舞人形象。前幾年學界研討正烈的納西族東巴舞譜正好提供了索解的門徑。因為在古老的東巴舞譜中，「充」另作「充」（cuo），恰是古舞字「充」的有力證據。（參見和雲彩講述：《神壽歲與東巴舞譜》，雲南省社科院東巴文化研究室油印。）一般研究者均認為「充」為「蛙形舞姿」，而「蛙」也正好是納西古文化中一個長盛不衰的主題。

　　據研究者探訪的結果，「『金色大蛙』是納西族神話中生出雌雄五行八卦的神異動物，『蛙』於是成為納西族崇拜的動物之一。納西先民相信，舞蹈來源於對『金色大蛙』蹦跳的模仿，於是《金色神蛙舞》成了東巴舞蹈中具有代表性的舞蹈，東巴經師在做祭祀請神時要跳《金色神蛙舞》。由於對『蛙』的崇拜，納西族服飾上有『蛙』的痕跡，據說，納西族婦女背上披的羊皮披肩來自『蛙』的造型，披肩上圓型裝飾物據說象徵『蛙』的眼睛。『蛙』與『蛇』又是納西族稱之為大自然精靈的『署』的主要象徵物，『署』管轄著所有的野生動物，象形文字的『署』的形象是一個蛙頭、蛇尾、人身的精靈。觀賞《金色神蛙舞》，只見裝扮成原始人模樣的青年男子，身披蓑衣，赤腳穿著草鞋，隨著『咚——咚——咚——』有力而緩慢的鼓點，極有節奏感地模仿『蛙』的蹦跳。」[23]「縱觀東巴文化發展的漫長歷史，它不僅繼承了納西族原始文化，還吸收了大量古代中原文化的營養。納西先民南遷定居滇西北後，又吸收了白、彝、傈僳、普米、藏等民族的各種文化因素。自唐宋之後，又吸收了古印度文化、波斯文化乃至埃及和希臘文化，致使東巴文化的內容越來越豐富，形成一個博大精深的民族文化寶庫。在這樣一個趨於成熟的文化基礎上，東巴教的東巴們憑藉熟悉的象形文字，創造了東巴舞譜。古老的舞譜被稱作『蹉模』，在納西語中『蹉』即跳之意，『模』即跳舞的古規古譜，合意為東巴跳舞規程的來歷。舞類很多，有動物舞、神舞、戰爭舞、法杖舞、驅鬼舞等等，各類舞蹈又分多種。」[24] 顯現的事實是，「蹉模」正是「cuō」的音譯。據瞭解，與古代羌人語言相同

---

23　楊雲慧：〈東巴舞譜——人類現存最古老的象形文字舞譜〉，載《中國教育報》1999 年 10 月 19 日第 5 版。

24　同上註 23。

或相近的西南許多少數民族語言（如彝、藏、普米、納西等）均把「舞」喚作「cuō」，這樣，古老的「東巴舞譜」不僅從形「尭」（尭）上留下了佐證，而且從音（cuō）與義（「舞」）上也留下了證據。

據考訂，「東巴舞蹈」只是泛稱，源於兩本經典，《蹉模》和《蹉擺蹉曆》是納西族東巴經中的兩本舞蹈經典。東巴經是納西族唯一用本民族古文字寫成的古文獻。納西古文字有兩種：一種是納西象形文字，也有人認為是圖畫文字，通常叫做東巴文；另一種是納西表音文字，也叫哥巴文，使用不及東巴文廣泛。現在發現的這兩本舞蹈經典，基本上都是東巴文，只混雜有少數哥巴文。不論是東巴文還是哥巴文，只有東巴教的巫師們，也就是東巴們，才能讀、能解釋、翻譯和研究東巴經，難就難在這裡，也是《蹉模》和《蹉擺蹉曆》未能被及早發現的一個原因。東巴經卷帙浩瀚，內容不盡相同的經典共約一千四百多本、一千多萬字，是一部集納西族古代文化之大成的宗教經典。天文、曆法、地理、歷史、人文、醫藥、動物、植物、武器、衣飾、飲食、生活、風土人情、家庭形態、宗教信仰、民族關係、狩獵、畜牧、農業生產以及文學、音樂、繪畫、舞蹈等等，應有盡有，無所不包，是瞭解和認識納西族古代社會的『百科全書』。東巴經是納西族東巴教的經典。這種東巴教保留著相當濃厚的原始巫教色彩，信奉多神，崇拜自然。它的巫師也即東巴，大都集巫、歌、舞於一身，東巴經中之所以有舞蹈經典，與東巴這個特點分不開的。」[25]

上述現象有力說明，中華文化是融合多民族「多元一體」的文化共同體，中原文化與周邊少數民族文化共同構成了中華文化傳統，且相互影響的歷史本相。關於「cuō」音，古代典籍中多有發現，如《詩經‧東門之枌》中多有「市也婆娑」，「婆娑其下」之句。《說文解字》中亦有「娑，舞也」。《爾雅‧釋名》中亦稱「娑，舞名也」。出現有上述多種文化流轉而凝定的文化符號當不會僅僅是一種巧合。[26]

---

25　林向肖：〈納西族舞譜《蹉模》和《蹉擺蹉曆》的初步研究〉，載《舞蹈藝術叢刊》第5輯，1983年6月版，頁155–156。

26　關於東巴文化中的音樂舞蹈材料，主要參考文獻有：《祭舞神樂》（周凱模，雲南人民出版社1992年10月第1版）、《美與智慧的化身》（楊德，雲南人民出版社1993年5月第1版）、《凝結在納西古老圖畫象形文字裡的音樂》（楊德）、《東巴神系與東巴

上文主要對「巫」字作了一些文獻結合實證的考證，下面再從「舞」字的角度作一論證。

據有關學者研究的成果，「舞」作為語言符號最早見於甲骨文：「王舞，允雨。」（《京都大學人文科學研究所藏甲骨文字》第 3085 片）「舞」甲文刻為「夾」，即今「舞」字。「舞」，金文刻為「爽」。其符號造形和內涵同於甲骨文，再到秦篆，其符號造形和內涵發生了蛻變。

《說文》：「舞，樂也。用足相背，從舛，無聲。」在漢文字符號演變的過程中，甲骨、金文「無」從表意符號退居為聲符。「舛」越居為意符，從而結構成秦篆「舞」，增「舛」為表意符號以突出「足之蹈之」之意。此時，秦篆「舞」已經退出了原始巫術的宗教空間，進入了藝術的審美領域。「舞」自此由巫術真正從表號上走向了藝術。今人不勝驚異的是，許慎將「舞」又釋義為「樂」，他在《說文解字》中說道：「樂五聲八音總名。象鼓鞞」。

在中華音樂文化發展史上，「樂」指五聲八音，其緣起已晚。從甲骨、金、篆文樂的符號造形觀察，樂是指置放於木架上的打擊樂器，即鼓和鞞。段玉裁注樂：「象鼓鞞，謂絉也。鼓大鞞小。中象鼓，兩旁象鞞。」由此可見，華夏遠古之樂更多地是指打擊樂器所敲擊奏出的節奏。在「通神」這一點上，「琴」與「鼓」是一致的，所不同者，琴與舞是直接服務於「神」，而「鼓」則是助威壯勢而強化「舞」之氣氛的，音樂、歌舞統一起來了，共同為人類早期的行為「通神」之巫而服務。許慎釋「舞」為「樂」，實際上更強調了舞蹈主體的下肢律動所帶來的情感等效應。有人以為，「在遠古巫無的祈雨儀式中已封存著華夏舞蹈的樂、舞、歌、詩、服飾合一的綜合藝術原型。」[27] 應當說這一判斷是具有一定歷史眼光的。《說文》「工，巧飾也。象人有規榘，與巫同意。」「工」即指「規矩」。段玉裁注「工」：「直，中繩；二平，中準。是規榘。」又：「巧飾者……惟熟於規榘乃能如是。……巫事無形，也有規榘，而 ⅓ 象其兩褎。」「巫」即是祈

舞譜》（戈阿干，雲南人民出版社 1992 年 9 月版）、《東巴文化真籍》（戈阿干，雲南美術出版社 2001 年 9 月版）、《東巴舞譜錄影記事》（戈阿干）等。

27　楊乃喬：〈巫舞：華夏舞蹈的濫觴〉，載《舞蹈藝術》1993 年第 2 輯。

雨主體有規則的動態行為的記錄符號，可見，華夏舞蹈的律動規則早在遠古「巫舞」中已有原型。段玉裁訓「無，舞蹈與巫疊韻。」聯繫到「舞」和「樂」的關係，不無道理。

一部中國審美文化發展史，有關「舞」字的詞彙太多了，如「頌字族」、「龠字族」、「舞字族」、「羽字族」等。從中，人們會更加清晰地發現一部原始樂舞觀念史的發展線索。[28]

### 三、巫與「琴」

從前述可知，巫」與「琴」有著密切關係，下面擬從「巫」與樂器源流關係上作一梳理，以期對此論題加以推進（詳見下篇第一章第一節）。

## 第二節　龍飛、鳳舞

### 一、圖騰

「龍」「鳳」是圖騰，是公認的；「龍」「鳳」是華夏文化的圖騰，也無異議。問題在於：其一，「龍」「鳳」作為「圖騰」，是哪些部族的徽號？其二，「龍」「鳳」作為圖騰，始於何時？又是如何融合在一起的？其三，「龍」「鳳」作為圖騰，同華夏先民們有著一種怎樣的血緣和情感上的關聯，它們與「原始藝術」有否內在的邏輯聯繫？對以上幾個問題的解答或可解釋中華文化與藝術之根的問題，對於探索中國傳統文化與藝術的審美精神至為重要。下文，我們將以上述問題為線索來稍作檢視。

圖騰（Totem）一詞，源自北美印第安人阿爾岡金部落的奧傑瓦語的方言「奧圖特曼」（ototeman）。佛洛伊德（Sigmund Freud，1856–1939）認為，「圖騰觀被認為是所有社會文化發展過程中的一種必經階段時，要求解釋和瞭解其本質的努力愈見強烈。」[29] 從人類歷史的發生、發展階段來看，

---

28　臧克和：《漢字單位觀念史考述》，學林出版社 1998 年 11 月第 1 版，頁 48–86，頁 140–157。

29　佛洛伊德：《圖騰與禁忌》，中國民間文藝出版社 1986 年 5 月第 1 版，頁 138。

圖騰信仰的產生正是人類走出自然界而「人化自然」的過程中出現的文化信號。雖然這種信號還是粗樸和混沌的，大多源於自發而非自覺的人類部族的自我保護功能，但它確實達到了人類在進化過程中的應有作用。恩格斯也認為人類在狩獵時代，由於身處的環境因素，必須求得其他實體的支援，而在當時，所求者除了自己只有低級動物，在這樣一種背景之下，調動和利用一切為我所用藉以保護自己和其他動物的特徵不僅是一種自然的萌動，也是人類走向強大和自信的必然結局。圖騰崇拜是一個較高級的階段，因為此時已經形成了部落之間的群族集團，有著共同的精神權威。由考古學證據可知，圖騰至少在 25 萬–20 萬年前已經產生，也即是說在早期智人那裡已經有了氏族標誌，也就有了精神和意志的象徵。有學者認為，在關於圖騰觀念與巫術觀念的歷史次序這個與藝術起源直接相關的問題上，巫術觀念發生在圖騰觀念之後。例如說，「圖騰崇拜應該是第一階段，是最早的史前宗教，隨後才是巫術魔法的形式。由於圖騰崇拜也有一定的巫術禮儀，人才與巫術發生內在的聯繫，它們可以在一定的歷史時期相伴共存。……如果我們承認藝術起源於原始宗教，那麼，圖騰觀念很可能就是最早的藝術之『蛹』。」[30] 這一推論是合乎歷史事實的，使人們把藝術發生的上限向前推進，如此或可瞥見到人類藝術（包括中華藝術）之光。

泰勒認為，圖騰信仰源於原始人的祖先崇拜，是「祖先的靈魂給圖騰動物或植物賦予了生命，所以這些動物或植物對後輩人是神聖的。」我們認為，關於圖騰信仰有多種形式，彼此之間有著先後或同時並存的混合形式，在此我們無意於糾纏這些細節（固然也很重要），更重要的是弄清「圖騰」的本質及其與藝術發生的關係問題，這才是關鍵所在。圖騰觀念作為較進化的人類意識的結晶，其根本在於它要表達一種史前人類對氏族、氏族成員或自我的同一性認識。這樣一種原初性的認識是指「在屬於同一個部落圖騰下的所有男人和婦人都有深信自己係源自於相同的祖先並且具有共同的血緣，他們之間由於一種共同的義務和對圖騰的共同信仰而緊密地結合在一起。」[31] 也就是說，在一個共同的「旗幟」之下，同一氏族部落的人員必須恪守一些

---

30　鄭元者：《圖騰美學與現代人類》，學林出版社 1992 年 3 月第 1 版，頁 53。

31　佛洛伊德：《圖騰與禁忌》，中國民間文藝出版社 1986 年 5 月第 1 版，頁 133。

約定，例如採用某同種動植物為名稱，對之加以崇敬而不得毀損，他們以之為同一信仰，並奉行外婚制等。這種在共同信仰之下號召起來的部族成為後期國家的雛形。這種圖騰制在人類歷史上是普泛的歷史現象，並不分地域。中華文化的發祥也不例外，最早也是在此基礎上繁衍、壯大起來的。

　　余英時先生說，「我曾寫過一篇英文長文，專門提出中國的『軸心突破』是以禮樂傳統為其背景的，而禮樂之中原含有『巫』的成分。儒墨道三家都克服了『巫』的早期影響力，而同時又把『巫』的神妙功能收歸到每一個人『心』中。」[32] 著名歷史學家夏鼐在《中國文明的起源》一文中認為，確定商代殷墟文化是一個燦爛的文明，具有都市、文字和青銅器三個要素。但他繼而推測，我們也不可忽視那些與中國文明起源問題關係密切的史前文化。[33] 一代考古學宗師蘇秉琦先生給中國歷史的基本國情概括了四句話：「超百萬年的文化根系，上萬年的文明起步，五千年的古國，兩千年的中華一統實體。」[34]「上萬年的文明起步」包含有太多供人發思古之幽情的想像天地，不禁令人遙想：在幽邃的歷史盡頭，是什麼在牽引著中華文明逐步走向成熟和輝煌呢？有識之士們在史籍中求索，在歷史那幽深的巷道中摸索著前進。文明的標準到底是實體的存在還是觀念的存在？還是僅僅依史料的傳說？很顯然，上述三種形式任何一種孤立起來都難以考索到中華文明的源頭，也難以把握到華夏文明的蹤跡。這三者缺一不可，「文明」的出現不僅要形成某種思維觀念並恆定下來作為一統部族的信仰中心，從而建立起後來的國家，同時也有一系列的典章制度、規範來維繫它的生存，而其間物質財富作為充實人生的器物勢必不可或缺。著名考古學家張光直先生談及文明與國家的起源話題時，引起了學者們的關注：

　　其一，財富的累積和相對集中，其代表是青銅器，「因為在巫教環境之內，中國古代青銅器是獲取和維持政治權力的主要工具。」

　　其二，天人合一的宇宙觀，因為「天人合一的宇宙觀是從史前繼續下來的，是供給中國古代財富積累與集中的重要工具。這便牽涉到中國古代青銅

---

32　《余英時訪談錄》，中華書局 2012，頁 59。

33　王元化主編：《釋中國》第三卷，上海文藝出版社 1998 年 3 月第 1 版，頁 1562–1585。

34　蘇秉琦：《中國文明起源新探》，三聯書店 1999 年 6 月第 1 版，頁 176。

器的問題。」

其三，中國古代的巫教問題，包括祭祀用器、飲食、舞樂等，因為「飲食、舞樂與巫師進入迷魂狀態有密切的關係，也是研究中國古代文藝的重要線索。……從這個觀點來看，中國古代的藝術品就是巫師的法器。這樣巫教、巫師與政權的關係就很清楚了。據有中國古代藝術品的人就擁有了溝通天地的手段，也就是掌握了古代政權的工具。」[35]

## 二、龍、鳳

聞一多先生在〈龍鳳〉篇中說：「就最早的意義說，龍與鳳代表著我們古代民族中最基本的兩個單元——夏民族與殷民族，因為在『鯀死，……化為黃龍，是用出禹』和『天命玄鳥（即鳳），降而生商』兩個神話中，我們依稀看出，龍是原始夏人的圖騰，鳳是原始殷人的圖騰（我說原始夏人和原始殷人，因為歷史上夏殷兩個朝代，已經離開圖騰文化時期很遠，而所謂圖騰者，乃是遠在夏代和殷代以前的夏人和殷人的一種制度兼信仰。）因之把龍鳳當作我們民族發祥和文化肇端的象徵，可說是再恰當沒有了。」[36]

### （一）龍

民以食為天。中國傳統歷來是一個農業大國，「龍」的地位之所以至高無上由此可見。《說文解字》謂：「龍，鱗蟲之長，能幽能明，能大能小，能短能長，春分而登天，秋分而入淵。」據有關研究，「龍」至少不遲於原始種植農業文化時期已經誕生，其出入與農令季候息息相關。「龍」可以說是以各種水族為主體而輔之以鳥獸局部複合而成的圖騰徽識。

從古文獻記載來看，如《山海經・南山經・南次三經》記載：「禱過之山，水出焉，而南流注於海。其中有虎蛟，其狀魚身而蛇尾。」郭璞注：「蛟似蛇，四足，龍屬。」又《山海經・大荒東經》：「東海中有流波山，

---

35　張光直：《中國青銅時代》，三聯書店 1999 年 9 月第 1 版，頁 480、475、479 頁。另參閱《中國天文考古學》，馮時，社會科學文獻出版社 2001 年 11 月版，頁 51–69。

36　聞一多：《神話與詩》，華東師範大學出版社 1997 年版，頁 70–71。另參閱王東《中國龍的新發現》，北京大學出版社 2000 年 1 月版，頁 158；及《中國文物世界》。臺灣 2000 年 3 月第 175 號，頁 113。

入海七千里。其上有獸，狀如牛，蒼身而無角，一足，出入水，必風雨，其光如日月，其聲如雷，其名曰夔。」酈道元《水經注》亦有類似記載，「漢水……東入沔水，謂之疏口也。水中有物，如三、四歲小兒，鱗甲如鯪鯉（穿山甲），射之不可入。七、八月，好在磧上自曝，其頭似虎，掌爪常沒水中，出其頭。小兒不知，欲取弄戲，便殺人。……名曰『水虎』者也。」

在漢水流域的屈家嶺文化（距今約 5300–4600 年前）的陶盤上，人們可發現上面即繪有揚子鱷頭，頗類於唐以後的龍頭，而在仰韶文化（距今約 5500 年前）廟底溝類型的陶器殘片上亦可發現類鱷的龍形。

甲骨文中關於「龍」字的寫法有三十餘種，大體可分為幾類，但其共同特徵在於：都具有扭動的蟲形身軀。傳說中的夏人姒姓，「以」在古文字中便是「龍」（蛇）的象形。史籍稱「禹」為「句龍」，有學者釋「禹」字實「從蟲從九」，而《天問》所謂「雄虺九首」正是禹字古文之本義。[37]「九」實言其多，亦源於夏代立法以「九」為紀，周人言「九」乃數之終極，故稱「九」。現在我們從現存的商周青銅器上也可清晰發現龍形的大體形貌，即鱷頭、巨口、突目、魚鬚、雙耳、雙角、鱷身、脊棘、二足或四爪。而以「蟲」為部首的字在《說文解字》中多達一百九十餘個，其屬於龍族的主要動物中也率多由「蟲」部而出，即使由「蛇」的象形而轉義的「它」、「也」亦源出於此。

圖 2〈雲龍圖軸〉，南宋陳榮，絹本墨筆，廣東省博物館藏

「龍」形多種，大體定型的形象為：牛頭（或其他如馬頭、揚子鱷頭、魚象混合頭、鱷虎混合頭、蛇頭等）、象鼻、鹿角、馬鬣、蛇幹、鱗身、鱷棘、魚尾、鷹爪、鼉足等。它能陸上行、雲中飛、水中游，既能呼風喚雨，亦能行雲播霧，還能司掌旱澇。

---

37　參見丁山：《中國古代宗教與神話考》，龍門聯合書店 1956 年版，頁 419–491。

在「龍」的家族中，有鱗曰蛟龍、有翼曰應龍、有角曰虯龍，無角曰螭龍、一足為夔龍、龍頭魚身為魚龍、首尾各一頭者為並逢龍、無翅而飛者為螣、一頭雙身是肥遺龍，尚有竊曲龍、枳首龍、象鼻龍、饕餮龍、玄武龍、天黿龍、燭龍、馬龍、草龍、鳳尾龍、返祖龍等等。

## （二）鳳

「鳳」，古稱「鳳凰，火之精，生丹穴」，「出於東方君子之國，翱翔于四海之外。」距今約七千年前的河姆渡一期文化遺址中的「鳳鳴朝陽圖」當是目前最早的「丹鳳朝陽」無疑。《毛詩》曰：「鳳凰鳴矣，于彼高岡，梧桐生矣，于彼朝陽」亦作了文獻上的證明。

鳳鳥，始無雌雄之別，據《山海經》載稱：「有五彩鳥三名：一曰皇鳥，一曰鸞鳥，一曰鳳鳥。」「鸞鳳和鳴」出於此，亦未可知。可知的是，「皇鳥」居長，並非後世「鳳」之配偶的「凰」，想必出於母系氏族社會之故。至於此後作為「龍」之配偶之「鳳」（已與「凰」合二為一）則更反映了父系氏族社會來臨的訊號。《山海經》所記皇鳥多出在黃帝族裔地區。

在「鳳」的家族中，多達 50 餘種，如「多赤者鳳、多青者鸞、多黃者鵷雛、多紫者鷟鷟、多白者鵠」見《藝文類聚》引《決疑注》，又見《小學紺珠》等。此外還有天翟、重睛鳥、鯤鵬、馬頭鳳、鷫、發明、焦明、幽倡、玄鳥、駿鳥、皇鳥、孟鳥、滅蒙鳥、天雞、鸛鳥、翳鳥、鳶、鴞、精衛鳥、鶬鳥、青鳥等。由於家族龐大，免不了魚龍混雜，在古人心目中一般只有丹鳳才是正宗，典出《山海經・南山經・南次山經》：「丹穴之山……，有鳥焉，其狀如雞，五采而文，名曰鳳皇，首文曰德，翼文曰義，背文曰禮，膺文曰仁，腹文曰信。是鳥也，飲食自然，自歌自舞，見則天下安寧。」這種以赤色為主的五彩鳳鳥是為奉為圖騰的族徽，因其首戴德、頸揭義、背負仁、心入信、翼挾義、足履正、尾繫武，自歌自舞，見則天下祥瑞，是為「仁鳥」。從「鳳凰」形象大體定型情況看，一般為鴻前後、蛇頸魚尾、鸛顙鴛思、燕頷雞喙、人目鴞耳、鶴足鷹足、龍文龜身等，參見《山海經》、《春秋演禮圖》、《韓詩外傳》、《說文解字》等文獻。

### 三、伏羲與女媧

中國古代典籍中多有「三皇五帝」的文獻記載。有人視為神話傳說，有人視為荒誕不經的囈語，也有人從疑古出發，多作實證的比勘研究。

對於歷史文獻，我們既要懷著對歷史負責的科學態度去認真對待，同時還應報以溫情。即使面對的是一些互有出入、漏洞百出的浩瀚史料，也應作出合乎實際的理性分析。美國史學家大衛‧利明說得好，「許多神話事件顯然是以歷史為依據的。」因為「神話和歷史之間有著密切的聯繫。一般地說，神話的確有助於人們解釋古人的習俗、信仰、制度、自然現象、歷史名稱、地點以及各種事件。」[38] 而且中國上古歷史中的帝王身為天神地祇也是學界公認的事實。[39] 如下述文獻史料：

《莊子‧繕性》篇：「……伏羲始為天下，是故順而不一。德又下衰，及神農、黃帝始為天下，是故安而不順。」

《淮南子‧原道訓》：「泰古二皇（高誘注：伏羲、神農也），得道之炳，立於中央；神與化遊，以撫四方。」

《風俗通‧三皇》引《春秋運鬥樞》稱：「伏羲、女媧、神農，三皇也。」

《白虎通》：「三皇者，何謂也？謂伏羲、神農、燧人也。或曰伏羲、神農、祝融也。」

《淮南子‧氾論訓》：「夫神農、伏羲，不施賞而民不為非……」

由上述史料可知，史傳「三皇」內涵多有不同。有時指伏羲、女媧、神農、燧人，有時作伏羲、神農、黃帝。女媧因是伏羲一脈而黃帝在伏羲之後，且因善戰驍勇而得天下（如敗炎帝、殺蚩尤等）頗不合古人雅韻的浪漫氣息。中華文明初祖極有可能是以伏羲和神農為代表的早期漁獵文化和農耕文化，也可以由此擴展為伏羲（女媧）—神農（上推至燧人氏）。由他們所

---

38　大衛‧利明等：《神話學》，頁 86–87、91。

39　見丁山：《古代神話與民族》，商務印書館 2005 年版；陸思賢：《神話考古》，文物出版社 1995 年版。

代表的部落群體正是中國早期漁獵畜牧文明與農耕文明的先驅，這樣就形成了以黃河中游的仰紹文化區（燧人氏—神龍氏）和長江下游及淮水流域的河姆渡文化、良渚文化、大汶口文化區（伏羲、女媧少昊文化區）。這兩大文化區釀成了華夏文明的搖籃，創造了輝煌的刻符文字和彩陶文化遺存。

據《竹書紀年·前編》、皇甫謐《帝王世紀》以及《元豐九域志》等史料，均提及「太昊伏羲都宛陽」，「作網罟，興漁獵」，促進了早期文明的發展。伏羲的興盛引起諸多氏族的靠近，莫不賓服，而「伏羲氏族的壯大，吸引了中原諸多部族與之融合。作為精神信仰反映的圖騰觀念，自然產生複合現象。……特別在淮陽、西華一帶，突出表現為與以蛇圖騰為標誌的女媧族融合……這就是華夏始祖龍圖騰形象的來源。」[40]建都宛丘（淮陽）以後，伏羲氏便將中原各部落的圖騰如龜、蛇、蟲、魚、牛、馬、鹿等，複合為龍的形象，以之為華夏族徽，世代相傳。伏羲氏還「以龍紀官」，「為龍師而龍名」，此後龍圖騰的氏族不斷發展壯大，組成了「龍的傳人」之龐大支系。這一逐漸演化的過程到了黃帝時期，基本統一穩定下來，由是進入到新的歷史時期，「龍圖騰終於成了華夏族的族徽。」[41]「龍」圖騰既然是後起的複合百獸之形象集成，伏羲究屬於什麼圖騰呢？據下述史料可見：

〈補三皇本紀〉

> 庖犧氏，風姓，代燧人氏繼天而王。母曰華胥，履大人迹於雷澤，而生庖犧於成紀，蛇身人首，有聖德。仰則觀象於天，俯則觀法於地；旁觀鳥獸之文與地之宜，近取諸身，遠取諸物，始畫八卦，以通神明之德，以類萬物之情。造書契以代結繩之政。於是始制嫁娶，以儷皮為禮。結網罟以教佃漁，故曰宓犧氏。養犧牲以庖廚，故曰庖犧。有龍瑞，以龍紀官，號曰龍師。作三十五絃之瑟，木德王，注春令。故《易》稱帝出乎震，《月令》：「孟春，其地太皞」是也。都於陳，東封泰山，立一十一年崩。

---

40 張振犁、陳江風等：《東方文明的曙光》，東方出版中心 1999 年 2 月版，頁 78–79。

41 參見王紀友、梁廣慶：〈尋根問祖話淮陽〉，見《龍都淮陽》，淮陽縣文化局編印，1991 年。

《拾遺記》

> 春皇者，庖犧氏之別號，所都之國有華胥之洲，神母遊其上，有青虹繞神母，久而方滅，即覺有娠。歷十二年而生庖犧，長頭脩目，龜齒龍唇，眉有白毫，鬢垂委地。或又曰歲星，十二年一周天。今叶以天時，且聞聖人生，皆有祥瑞。昔者，人皇虵身九首，筆自開闢。於時日月重輪，山明海靜。自爾以來，為陵成谷，世歷推移，難可計算。比於聖德，有踰前皇。禮義文物，於茲始作。去巢穴之居，變茹腥之食。主禮教以導文，造干戈以飾武。絲桑為瑟，均土為塤，禮樂於是興矣。調和八風，以畫八卦，分六位以正六宗。於時未有書契，規天為圖，矩地取法。視五星之文，分晷景之變。使鬼神以致群祠，審地勢以定山川。始嫁娶以修人道。庖者包也，言包含萬象。以犧牲登薦於百神。民服其聖，故曰庖犧，亦謂之伏羲。變混沌之質，文宓其教，故曰宓犧布至德於天下。元元之類，莫不尊焉。以木德稱王，故曰春皇。其明叡照於八區，是謂太昊。昊者明也。位居東方，以含養蠢化，叶於木德，其音附角，號曰木皇。

從上述引文看，足可引人注意者四：其一，伏羲，又稱伏犧，或稱庖犧，風姓；其二，其母華胥，蛇身人首，感聖迹而娠；其三，人文肇始，化萬物之祥瑞；其四，「禮樂於是興矣」。

據史載，太昊風姓，其苗裔後族至春秋時代尚有任、宿、須句、顓臾等風姓國。風與鳳古文本同，是知太昊族為鳳族即鳳夷之裔，以其風姓論之，太昊族亦母系下傳時代所誕生，因此，其母華胥族當以鳳為圖騰無疑。再者，據有關學者研究，太昊、少昊均以太陽為圖騰，「昊字在古書裡常寫作皞，音同通用」，「昊字本來作吳，像正面人形而頭上是太陽。古代把天叫做昊天，是以太陽為主的。那麼，太昊少昊之所以稱昊，是代表太陽神。」[42] 從吳、昊、皞三字音同通用可見，均源自大汶口文化古義，其形（「☼」「☀」）正是一個人形與太陽複合而成的圖騰徽號從而被意象化和符號化而成的文字。這樣，「太昊父系龍圖騰，母系鳳圖騰，太昊誕生於母

---

42 見《大汶口文化討論文集》，齊魯書社 1981 年版，頁 136。

系下傳時代故風姓，曾以鳳、龍、虎、牛為圖騰。」便順理成章了。[43]

　　中華文明的人文初祖是伏羲氏，由於他自身即是龍（父系）鳳（母系）圖騰文化交合的產物。因此，以「龍鳳」為圖騰的氏族在其後人「風以動之，教以化之」的感召下，逐漸走向了民族大融合，中華民族的大團結自此打下了第一塊基石。由於古史傳說多有附會和點竄的成分，所以伏羲當不是一人，而是多個神話傳說中英雄聖迹的整合，由此而揭開了中國傳統藝術「龍飛鳳舞」的歷史新篇章。此後的中國藝術（包括龍鳳藝術本身）均從此出發，在「龍鳳」文化整體和諧的（「太極」的先聲？）理想背景下，以「龍飛鳳舞」的激揚節律暢現出來，「通過『三波九折』、『三停九象』，點、線、面的曲直剛柔，勾連並置、收放疏密、空間分割、賓從互襯、開合呼應等等藝術手段的辯證處理，使之處在一個激越跳動的態勢之中。」[44]

　　綜上所述，古文典籍中的「百獸率舞」即是早期「龍飛鳳舞」的藝術場景。這一場景所喚起的激越情緒伴同著中華文化的人文洪流盡情揮灑到後起的各種藝術之中，從而成為其他藝術精神之根。正如李澤厚先生所言，「之所以說『龍飛鳳舞』，正因為它們作為圖騰所標記、所代表的，是一種狂熱的巫術禮儀活動。後世的歌、舞、劇、畫、神話、咒語……，在遠古是完全揉合在這個未分化的巫術禮儀活動的混沌統一體之中的，如火如湯，如醉如狂，虔誠而蠻野，熱烈而謹嚴。你不能藐視那已成陳迹的、僵硬了的圖像輪廓，你不要以為那只是荒誕不經的神話故事，你不要小看那似乎非常冷靜的陰陽八卦……，想當年，它們都是火一般熾熱虔信的巫術禮儀的組成部門或符號標記。它們是具有神力魔法的舞蹈、歌唱、咒語的凝凍化了的代表。它們濃縮著、積澱著原始人們強烈的情感、思想、信仰和期望。」[45]

　　這種「龍飛鳳舞」的藝術精神，在以後的國家文化形態中被有效地加以利用，成為「樂教」和「詩教」，化為與禮相輔而行的「樂」，從而打上了「載道」的烙印，並無形中上升為國家意識形態的某種法具，而當人們從「樂」中找到原始的藝術本真精神時卻無意識地難以卸去某些沉重的因襲。

---

43　王大有：《龍鳳文化源流》，北京工藝美術出版社 1988 年 1 月版，頁 31。

44　同上註 43，頁 163。

45　李澤厚：《美的歷程》，中國社會科學出版社 1984 年 7 月新 1 版，頁 14。

如果說，「圖騰歌舞、巫術禮儀是人類最早的精神文明和符號生產」，[46] 那麼，它們在日後仍然無形中引導著中華兒女（「龍鳳傳人」）們進行審美的自由創造。

## 第三節　詩、樂、舞

### 一、詩學

#### (一)語言、文字

據美國考古學家丹尼爾的研究，屬於「獨立起源的文明」或第一代文明的，全世界共有九個，分別是古埃及、兩河流域、中國、印度、愛琴—米洛斯、南俄、美洲的奧爾梅克、瑪雅、查文。九個文明的歷史命運很不相同。古埃及的文化現已後繼無人，美洲的奧爾梅克、瑪雅、查文沒有能經受住歐洲殖民主義浪潮的衝擊，已經瀕於滅絕。兩河流域、愛琴—米洛斯、印度文明經過多次的民族入侵，深深疊壓在後起文明世代的底層，已基本上成了考古學研究的對象，而唯有中國文明得到了最為連貫的繼承和發展。這方面最為雄辯的證據即文字。

據研究，漢字歷史可以追溯到西元前 2500 年至 2000 年的大汶口文化晚期。甚至有學者提出雖然文字的出現較語言要晚得多，但不遲於五千年前即已產生。出土於山東大汶口文化遺址的陶器上刻有不同形體的複雜圖形符號和刻符，這些刻符和圖形符號同後人總結的漢字組字規律「六書」有著內在聯繫。由於漢字由圖畫文字發展而來，漢字的發展改變史又是圖畫文字的象形、象意特徵漸次退化的歷史，所以特定的文化形態雖然經歷了一個不斷符號化、線條化、輪廓化、抽象化過程，但是該文字借其形而表其意的文化功能色彩卻延續了下來。

從文字的歷史繼承性看，在世界各大語言體系中，漢語有其獨特的民族風貌與典型特徵，其結構特點同世界上其他文字尤其是占世界文化主流的西方語言文字相比，存在明顯區別。據研究，漢字主要表現為如下特點：

---

46　李澤厚：《華夏美學》，中外文化出版公司 1989 年 2 月第 1 版，頁 7。

　　第一，組織方式的靈活性。漢民族由於很早即受《周易》文化的影響，仰觀天文，俯察地理，遠取諸物，近取自身，培養了一種尚簡的精神。《周易》曰：「易簡而天下之理得矣。」中華民族的漢人祖先很早即知道從簡易入手，誠所謂「一陰一陽之謂道」，並以這種哲學精神去統馭大千世界、萬事萬物、萬理萬情。因此，表現在漢語的詞彙單位上，其大小和性質往往靈動性較強，可塑性較大，語詞的彈性較強。各語素單位往往無一定科學規範，在具體的語言環境中，完全可以隨意由主體任意組合，隨不同語氣和意象情緒自由表現，由此形成強烈的語意空間。這種詞義功能的發散性特徵使得漢語句式呈現出「以一統多」，「多寓於一」的根本特徵。這樣既便於學習，又能提供廣大的創造空間，從作者方面來說可以「造境」，提供了展示想像力的空間；從讀者方面來說，可以說啟發出無盡的「聯想」，為自由的感知提供了打通其他心理因素的契機。對此，人們從漢語造字法「六書」以及傳統詩文中經常發現耐人尋味的妙境，即是漢字這一特點的具體體現。

　　第二，語詞意義的互換性。漢語語詞的意義往往是可以虛實互換的。漢語的虛詞有相當一部分是從發聲詞、收聲詞和語間助詞轉化而來的。隨作者聲氣緩急強弱之不同，其詞語的虛實之間可以交互轉換。古人曰：「上虛字要沉實不浮，用實字要轉移流動。」（《雅論》）「下虛字難在有力，下實字難在無跡。」（《詩筏》）強烈地表達出古人對漢字虛實轉用的實際意義，至今仍有「實字虛用」、「死字活說」之法。虛實相生，唯在可用。謝鼎卿在《虛字闡義》中說：「字之虛實有分而無分，本實字而止取其神，即為虛字；本虛字而特重按其理，即如實字。」所以，漢語語詞意義的虛實互換又帶來了表達意義的虛擬性和表達功能的陌生化效果。

　　第三，漢語節奏的音韻性。由於漢字基本是單音詞，一字一音，雙音字甚少（破音字更是鳳毛麟角），所以在語意表達和語句鋪排上面十分著重詞彙的意義選擇，語法和修辭的功能性要求倒還在其次。而在詞彙的音義選擇上面，音韻上的協調平穩才是至要。不論是中正平和，抑或是異軍突起，鏗鏘有力，一切都將取決於語音的節奏感。《論文偶記》云：「一句之中或多一字或少一字，……則音節迥異。」尤其是在詩詞的創作中，主體情緒的

自由抒發，其節奏的抑揚卷舒就不僅促成了創作之初對音義相諧漢字的取音而舍義，更帶來了重音而味義的人文情調。漢語中多有利用諧音而達到雙關效果的語言現象。「音」是訴諸於聽覺這一生理感覺器官的，而「義」卻是訴諸於人們意識理念的，需要人們調動內省力和豐富的想像力，才能達到目的。「音」是取悅耳目的方式和手段，而真正達到語言文字意義溝通的功能，其目的還在於借助於「音」的諧和之美來喚起對「意義」的認同。正因為如此，中國歷史文人中才有相當多的人去苦吟，在「推敲」的音韻背景下去「推敲」詞彙背後的意義。

　　第四，漢語語法的重意輕言。漢語固然有一定的語法規範，有自成系統的程式化手段，然而，真正的漢語精神是向來不拘於語法和句法的，往往倒是那些獨出機杼、恍若天成的打破程式的表達方式，才常常是神來之筆，方為上品。古人屬文講究「文以意為主」，「意在筆先」，「以意役法」，所謂「無法之法乃為至法」，「從心所欲不逾矩」之說。可見，「法無定法」，以自然造化為師，暢心盡意的表達，即為「法」境。而那些往往侷限於具體程式化、公式化、公文化文章，因缺乏靈性，常為文人雅士所垢病。即使是以策論為典型屬文的八股取士，也強調「以神統形」，「以言得意」。肇端於《周易》的「言意」之辯最鮮明不過地說明了漢語重神而輕形、重意而輕言的文化取向。《莊子·外物篇》筌蹄之言道出了「言者所以在意，得意而忘言」之論。《周易》闡發了「言不盡意，故立象以盡意」的見解，王弼以老莊解《周易》，得出「得意在忘象，得象在忘言」，進而達到一種「象生於意而存象焉，則所存者乃非真象也；言生於象存言焉，則所存乃非真言也」的超越言／器之技與象之形進而通達「意／道」之「神而明之」鵠的。與此相應，中國古典文藝即與古典審美文化精神達到了統一，在諸如文論、詩論、樂論、劇（曲）論、畫論、造園論中出現了「言授於意」的表達。（劉勰：《文心雕龍》）以及「繫於意，不繫於文。」（白居易：《新樂府序》）、「詠物固不可不似，尤忌刻意太似；取形不如取神，用事不若用意。」（《遠志齋詞衷》）、「須得書意，轉深點畫之間皆有意，自有言所不盡得其妙者，事事皆然」（王羲之語）。

　　漢字的形意特徵及其獨特的功能性使它在時間上得以延續外，更在空間

意義上波及、傳播到相鄰的國度，如日本文字、朝鮮文字、越南文字、泰國文字均不約而同地受到了中國漢字的影響，日本文字甚至至今尚保留有大量漢字。中國書法之由實用的功能性手段而成為一門藝術，也與漢字的書畫同源性有關。脫卻了原初象形特徵的現代漢字，自然一脈相承地承緒著中國獨有的審美文化精神，有人認為，中國書法甚至成為解讀中國文化的鎖鑰。如果說，西方藝術之謎在於對建築之科技理性的理解，那麼中國藝術之精魂卻集中於積澱內化了「樂舞精神」之書法。我們可以自豪地說，世界上尚沒有哪一種文字能像中國文字這樣足以稱得上是民族的文明象徵。

世稱中國為詩的國度。相傳黃帝時的《彈歌》，就已經出現了對生活的寫照和生命的情感禮贊，如：「斷竹，續竹；飛土，逐宍（肉）。」有人認為，《彈歌》描述的是古代樂舞場面，而非單純的狩獵行為。（參見《彈歌：祭神樂舞文化》）甲骨文上記載的某些卜辭卦語亦多含歌謠的味道。

劉師培先生在《論文雜記》中論「詩」：「上古之時，先有語言，後有文字。有聲音，然後有點畫；有謠諺，然後有詩歌。謠諺二體，皆為韻語。『謠』，訓『徒歌』，歌者，永言之謂也。『諺』，訓『傳言』，言者，直言之謂也。蓋古人作詩，循天籟之自然，有音無字，故起源亦甚古。」[47]他在《原戲》中亦說：「《詩大序》云，『頌者，美盛德之形容，以其成功告於神明者也。』蓋上古之時，最崇祀祖之典，欲尊祖敬宗，不得不追溯往跡，故周頌三十一篇所載之詩，上自郊社、明堂，下至藉田、祈穀，傍及岳瀆、星辰之祀，悉與祭禮相同，是為頌也者，祭禮之樂章也，非惟用之樂歌，亦且用之樂舞。」[48]

國人論「詩」之起源常常將「詩」與早期的「樂舞」結合起來思考，而「樂舞」的最初痕跡是與圖騰、巫術儀規緊密相關的。問題的癥結在於：「詩」作為人類文化的理性自覺，要傳達出某種本能之外的情緒，這種「自律」性規律何在？從歷史的邏輯發展軌跡看，理性自覺的努力必然晚於本性的率意表達，也即是說，「凡為詩者，必先有所感觸，《樂記》所謂『凡音

---

47　陳良運：《中國詩學批評史》，江西人民出版社 1995 年 7 月第 1 版，頁 17。
48　劉夢溪主編：《中國現代學術經典・黃侃、劉師培卷》，河北教育出版社 1996 年 8 月版，頁 792–793。原注略。

之動，由人心生』也。感於物而動，故形於聲。」（《毛詩說》曾運乾，嶽麓書社 1990 年 5 月版，第 1 頁。）傳統國人多有將詩、樂相比附的例子，如管世銘〈讀雪山房唐詩序例〉曰：「五言古詩，琴聲也，醇至澹泊，如空山之獨往。七言歌行，鼓聲也，屈潘頓挫，若漁洋之怒撾。五言律詩，笙聲也，雲霞縹緲，疑鶴背之初傳。七言律詩，鐘聲也，震越渾鍠，作蒲牢之乍吼。五言絕句，磬聲也，清深、促數，想羈館之朝擊。七言絕句，笛聲也，曲折繚亮，類羌城之暮吹。」至於文學與音樂的內在相關性更是自不待言，直至現代白話文亦復如此，不可小覷。作家汪曾祺先生曾說：「聲音美是語言美的很主要的因素。一個有文學修養的人，對文字訓練有素的人，是會直接從字上看出它的聲音的。中國語言因為有『調』，即『四聲』，所以特別富於音樂性。……寫小說不比寫詩詞，不能有那樣嚴的格律，但不能不追求語言的聲音美，要訓練自己的耳朵。」[49]

### （二）「詩言志」與「詩緣情」

相傳漢代〈詩大序〉最為系統地揭示了「詩」的本質。（三詩以「毛詩」為著，對於〈詩大序〉的研究及傳承詳情，可參閱上注之《毛詩說》，第 1–8 頁。）其文作：

〈關雎〉，后妃之德也，風之始也，所以風天下而正夫婦也。故用之鄉人焉，用之邦國焉。風，風也，教也；風以動之，教以化之。

詩者，志之所之也，在心為志，發言為詩。情動於中而形於言，言之不足故嗟歎之，嗟歎之不足故永歌之，永歌之不足，不知手之舞之，足之蹈之也。

情發於聲，聲成文謂之音。治世之音安以樂，其政和；亂世之音怨以怒，其政乖；亡國之音哀以思，其民困。故正得失，動天地，感鬼神，莫近於詩。先王以是經夫婦，成孝敬，厚人倫，美教化，移風俗。

故詩有六義焉：一曰風，二曰賦，三曰比，四曰興，五曰雅，六曰頌。上以風化下，下以風刺上，主文而譎諫，言之者無罪，聞之者足

---

49　見汪曾祺：〈「揉麵」──談語言〉，《汪曾祺文集・文論卷》，江蘇文藝出版社 1993 年版，頁 10–11。

以戒，故曰風。至于王道衰，禮義廢，政教失，國異政，家殊俗，而變風、變雅作矣。國史明乎得失之迹，傷人倫之廢，哀刑政之苛，吟詠情性，以風其上，達於事變而懷其舊俗者也。故變風發乎情，止乎禮義。發乎情，民之性也；止乎禮義，先王之澤也。是以一國之事，繫一人之本，謂之風；言天下之事，形四方之風，謂之雅。雅者，正也，言王政之所由廢興也。政有小大，故有小雅焉，有大雅焉。頌者，美盛德之形容，以其成功告於神明者也。是謂四始，詩之至也。[50]

　　詩與樂、舞的「三位一體」關係實際上共同源於對「志」—「心」—「情」的理解。通過研究，我們可以發現其間存在這樣一個自然的運轉過程：

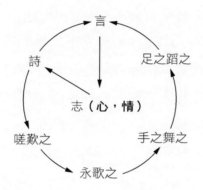

　　因「言」之不足而成就了其他姐妹藝術。從發生階段看，「言」是第一層級的手段，為了追尋和達至「詩」的本體（志、心、情），必須借助於「言」，而「言」之不足只能借助於「嗟歎之」、「永歌之」、「手之舞之」、「足之蹈之」從而在「言」之上分為幾個層級。從實質意義上看，後續幾個階段的行為（由「嗟歎之」到「足之蹈之」）又正是一個欲回歸本然的舉動。也即是說，「言」其後的幾個階段都與「心」有著天然的親和力，因為「發乎情」的自然動態節律調動起「人」自身的官能伸張適足以彌補「言」之不足。自然天機與理性文化的適度有機融和成為由心而發「情‧志」的表現，這即是「詩」。從「詩」的意義上去理解，自然天機的「情」有其自然的現實合理性，不應壓抑，而「情」之欲發若一味順其本性而無理性的順導則又不合於「人」倫，與一般動物何異？這即是《樂記》之所謂

50　《中國美學史資料選編》，上，中華書局 1980 年 9 月版，頁 130–131。

「是故知聲而不知音者，禽獸 是也」。因此，從遠古即已發端的「樂、舞」與「詩」在成「人」與文明進化的途程中找到了共振點，這也正是本文前述「人」（生為情—本體）與「文化」（發為志—衍義）相伴而生的內在機緣。

　　中國文化歷來講究統緒，從某種意義上說，中華文明傳統的系統性既是其文化發展的結晶，也是造成這一傳統的根本因由。從「詩、樂、舞」的關係上，人們就很清晰地看到這一癥結所在，其根源即在於對「人」的本質理解。而「禮樂文明」的興盛和「祭禮樂舞」的形成規模效應正延續了人文之始的進化腳步。「禮別異，樂和同」是以成為中華禮樂文明的基本思路。循此軌跡，就合乎邏輯地發展出有關「樂」的理論和「詩」的教育。「禮樂文明」的思想是一以貫之的，即使在中國文化的軸心時代——諸子百家爭鳴時期，「禮樂」的本質命義與其功能性效應也是在總體上居於主導地位。如，《淮南子・本經訓》：「凡人之性，心和欲得則樂，樂斯動，動斯蹈，蹈斯蕩，蕩斯歌，歌斯舞。歌舞〔無〕節則禽獸跳矣。……故鐘鼓管簫，干戚羽旄，所以飾喜也。……必有其質，乃為之文。」[51]

　　從「詩、樂、舞」之間的關係看，「詩」之心借助於「歌」之情和「舞」之動來傳達詩人之「志」。

　　其一，為何「言之不足故長言之」呢？因為「長言」形成了時間性和運動的節奏感，而節奏感又不是孤立的，是需要通過「嗟歎之」、「手之舞之」、「足之蹈之」來深化其時間性中的空間性效應，要在「言」之沉靜中加注遞進的動律效果，要在「言」之理性的抽象概念中灌注靈動的生命情感，如此適足以以其「情」通其「心」，以其「心」言其「志」。這樣，文化了的「人」不僅以「言」為其存在的意義表層，更是以其靈動的生命韻律顯現著「人」之豐富內蘊。

　　其二，因為「詩」是以「以人為本」為主題，以「情」來「言」其「心」「志」，於是，打上人類創造性烙印的理性文明便自覺地承載起「人文教化」和「文以載道」的神聖使命，這不啻是「詩教」占據主流文化廟堂

---

51　楊堅點校：《呂氏春秋・淮南子》，嶽麓書社 1989 年 3 月版，頁 83。

而長盛不衰的內在原因。

其三，如果說，早期的「樂」表現為「詩、樂、舞」作為「三位一體」的話，那麼，成就「詩」之成立的原因則是另外一種形式的「樂」，即後來單獨發展成為純藝術的「音樂」在其中起到了畫龍點睛的關鍵作用。因為「樂」通向「情」是發乎人之本心而又得其快樂的主要形式，「樂者，樂（lè）也。」「生民之道，樂為大焉。」這種以「樂」（lè）為起點的「樂」即起因於「音」，「凡音之起，由人心生也。人心之動，物使之然也。感於物而動，故形於聲。聲相應，故生變，變成方，謂之音。比音而樂之，及干戚羽旄，謂之樂。」[52] 此時的「樂」亦不復為原初的「樂」（lè），也不是自然的「聲音」，而是有其自身規律的（合目的性與合規律性的統一）「樂」，「是故審音以知樂，審樂以知政」而治道備矣。……知樂則幾於禮矣。」「知樂則幾於禮矣」就形成「樂教」基礎而與「詩教」相輔而行，遂成為「禮樂文明」之「樂」文化的雙璧。

其四，「詩」之教化這一功能性意義由於與理性規範和概念相聯甚緊的緣故，從而打上了更多的他律性色彩而走向「禮」的祭台；而「樂」由於「發乎情」，雖然最終經過了「聲」、「音」、「樂」的三階段，而「樂者，通於倫理者也。」但畢竟從「情」出發且更具「樂」（lè）的感受直觀性特徵，因此相對於「詩」的他律而言而有更強的自律性特徵。這樣，因其「樂」（lè）而走向了「詩」，又因其「樂」（yuè）而走向了「詩教」的同一性軌跡。不管是因其自然本性還是人為的文化社會性，「樂」（yuè）都更加接近「人」本身，不僅傳達了「人」的心志而寫就了「詩」，且因其本性的情感抒發帶動了「舞」，同時因為形成了「樂教」而帶動了「詩教」。「樂」於是也就成為「詩、樂、舞」三位一體的中心和代表。在現實生活中，一提起「樂」，人們不僅立即想到了音樂，而且很快便會聯想起「詩歌」和「舞蹈」，繼而想起「樂」的複合概念。但若提起其他任何一種藝術，當不會有這種感覺，這即是中華傳統禮樂文明長期積澱下來的精神結晶，同時又是以「樂」為本體所產生的本體文化效應。

---

52　《中國美學史資料選編》，上，中華書局 1980 年 9 月版，頁 58。

### (三)六藝、六經、六義

中國歷來重「樂教」和「詩教」傳統，這與以儒家文化為主流的理論主張密切相關。由於始終占據中國文化的主導地位，尤其是漢武帝「罷黜百家，獨尊儒術」以後，儒家文化逐漸由意識形態領域某種文化的一部分上升為國家的政治哲學範疇，這種文化政治化現象與儒家文化本身強調和宣導的精神結合起來便以「修身—齊家—治國—平天下」這樣一條路線來表現。換言之，它借助於與政治權利話語的高度同構而占據了中國文化與知識體系的核心地位，而集人文知識分子與政治官僚雙重身分於一身的儒家士人們則借助於其與政治話語中心的緊密關係而鞏固其在中國知識群體中的盟主地位。其中，「六藝」與「六經」乃重要手段。

「六藝」。朱自清先生在《詩言志辨》一書中認為，「六藝」本是禮、樂、射、御、書、數，出典於《周官·保氏》和〈大司徒〉，即是漢儒所謂「六學」，六藝各有所以為教，互有得失，而其旨歸則一，即「教」。那麼，「六藝」與「六經」的關係為何？

「藝」，《說文》作「埶」，甲骨文本義亦作種植、技藝講，引申為技術、才能等。《論語·子罕》中「吾不試，故藝」之「藝」即此。由此可以引申出「六義」之另一義，即禮、樂、射、御、書、數。這「六藝」均為國民修身致用的六種基本才具。這「六藝」之義據《周禮·地官·大司徒》：「以鄉三物教，萬民……三曰六藝：禮、樂、射、御、書、數。」從這六種技能所涉及到的學科範圍看，既有文化知識又有修身體道之行，似兼有當今教育方針德、智、體、美等方面內容。從孔子對其子「不學詩，無以言」的訓示看，實為個體成人的必經之途。

從《周禮》看，「藝」也確乎為學童的基本功課，如《大戴禮·保傳篇》說：「古者八歲而就外舍，學小藝焉，履小節焉，束髮而就大學，學大藝焉，履大節焉。」「小藝」、「小節」或是孩童的必修科目，而「大藝」、「大節」則是束髮而冠之後的「大學」科目。這種根據不同年齡而因人施教的方法自然要在「六藝」上有所體現。孔子所處的正是「禮崩樂壞」的時代，「六藝」作為恢復周禮功課是一個必經的過程，而對於「大學」中的人

則不僅要有所訓示，更要有教材，做到「因材施教」，所以孔子出於耳提面命的需要，通過搜集和整理周、宋、杞等國文獻，形成略對應於「六藝」的不同教本，如：《易》、《書》、《詩》、《禮》、《樂》等。[53] 由於《詩》、《書》這兩部文獻在孔子之前已經有彙編成冊行世，《易經》亦早已成書，而「春秋」作為延周而下的各國史書也多存於世，唯獨《樂》經是否實有乃一大疑問。可以認為，孔子借用現成的《詩》、《書》、《周易》而傳教，以自己手編、校訂的《春秋》為藍本較為可信。至於《禮》、《樂》則是他從《書》和《詩》中採集、整理而來，形成後世的《禮記》、《樂記》等文獻則比較符合歷史真實。[54]

「六經」。中國古典文獻中常有「六藝」、「六經」之稱，對於「六藝」、「六經」實際何指需要分析。一般認為，所謂「六經」乃「儒家六部經典」，而這六部經典（詩、書、禮、樂、易、春秋）是否與「六藝」相關？後世之「五經」何所指？談論中華禮樂文明的背景，弄清楚這個問題是有必要的。學界固然對「六藝」、「六經」之間的關係尚無定論，但對「六經」和「六藝」的重要性還是認同的。清代國學大師章學誠先生說過：「『三代』以前，《詩》教未嘗不廣也。」[55]「自古聖王以禮樂治天下，三代文質，出於一也。……情志和於聲詩，樂之文也。」[56] 章氏將「詩教」與「六藝」的關係作了強調，他說：「周衰文弊，六藝道息，而諸子爭鳴。……其源皆出於六藝，人不知也。後世之文，其體皆備于戰國，人不知；其源多出於《詩》教，人愈不知也。知文體備于戰國，而始可與論後世之文。知諸家本於六藝，而後可與論戰國之文，知戰國多出於《詩》教，而後可與論六藝之文；可與論六藝之文，而後可與離文而見道；可與離文而見道，而後可與奉道而折諸家之文也。」[57] 那麼，「六藝」究竟為何，就值得

53　周予同：〈六經與孔子的關係〉，見《周予同經學史論著選集》，上海人民出版社 1983 年版。

54　鄧安生：《論「六藝」與「六經」》，見《南開學報》2000 年第 2 期。又參閱《民族藝術》2001 年第 1 期，頁 41–42。

55　章學誠：《文史通義校注》，上卷，中華書局 1994 年 3 月版，頁 78。

56　同上註 55。

57　同上註 55，60 頁。

學界認真探究。關於「樂經」，學界尚存不同看法，不可不辯。本文思路如
下，以就正於方家：

其一，《論語》中沒有提及和稱引「禮書」和「樂書」，而《論語·
八佾》倒有這樣的記載：「子曰：『夏禮，吾能言之，杞不足徵也；殷禮，
吾能言之，宋不足徵也。文獻不足故也。足，則吾能徵之矣。」從孔子自己
「不足徵」的遺憾之情足以想見其時史料的匱乏以及此前有跡象表明其曾經
行於世間耳。

其二，《史記·孔子世家》說：「孔子之時，周室微而禮樂廢，《詩》、
《書》缺。追迹三代之禮，序《書傳》……故《書》傳、《禮》記自孔
氏。」「三百五篇孔子皆弦歌之，以求合〈韶〉、〈武〉、〈雅〉、〈頌〉
之音。禮樂自此可得而述，以備王道，成六藝。」可見，以孔子的道德文
章，手編自訂「禮」、「樂」，自此補足「六藝」完全可信。

其三，馬一浮先生曰：「六經唯《易》、《詩》、《春秋》是完書；
《尚書》今文不完，古文是依託，《儀禮》僅存《士禮》；《周禮》亦缺
《冬官》；樂經本無其書……。六藝之旨，散在《論語》……」既然「六藝
之旨，散在《論語》」，據上文徵引，散見的主要是「樂」，而非其他。[58]

其四，史傳公孫尼子的《樂記》和先秦史書與諸子乃至秦漢之際的學者
無一提及《樂經》，足證「六藝」乃《詩經》、《尚書》、《周易》、《儀
禮》、《春秋》五經以及孔門「詩教」之中衍發而伴禮的「樂」。如陸賈所
撰《新語》十二篇俱存，獨未提及《樂經》，在其〈道基篇〉中卻有「後
聖定五經，明六藝」的句子，且賈誼著《新書》，其〈六術篇〉但稱詩、
書、易、春秋、禮、樂為「六藝」而非「六經」，進一步證實了「樂」作為
「藝」的存在，而非「經」的行世事實。若待他日「樂經」橫空出世（出
土、出水等），當額手稱慶。

通過上文分析可知，「六藝」由六種技藝而成為培訓此「六藝」的六
門經籍科目，經孔子編定而為後世儒門弟子傳習，直至儒家文化廣被華夏，

---

58　馬一浮：〈論六藝該攝一切學術〉，見《釋中國》第二卷，上海文藝出版社1998年3月版，
　　頁895。

登上中國正統文化的廟堂而被尊稱為「六經」。「六經」之「經」，取諸經緯、經紀之義。據考，「六經」之稱，迄今最為可信的文獻當推《史記・太史公自序》云：「為《太史公書》，序略，以拾遺補藝，成一家之言，厥協六經異傳，整齊百家雜語，藏之名山，副在京師，俟後世聖人君子。」由此可見，「六藝」即「六經」，即由禮、樂、射、御、書、數之轉化而成文並上升為《詩》、《書》、《禮》、《樂》、《易》、《春秋》。這一點亦可從古籍中尋求其蹤跡，如《說文》：「經，織從絲也。」段注為：「織之從絲謂之經，必先有經而後有緯，是故三綱、五常、六藝謂之天地之常經。」[59] 再如，《白虎通・五經》：「經所以有五者何？經，常也，有五常之道，故曰五經：樂仁、書義、禮禮、易智、詩信也。」《禮記・經解》正義引鄭玄曰：「名曰『經解』者，以其記六義（藝）政教之得失也。」

《漢書・藝文志》總論六藝云：「六藝之文，樂以和神，仁之表也；詩以正言，義之用也；禮以明體，明者著見，故無訓也；書以廣聽知之術也；春秋以斷事，信之符也。王者，蓋五常之道，相須而備，而易為源……古之學者耕且養，三年而通一藝，存其大體，玩經文而已，是以用日少而畜德多，三十而五經立也。」

中華文化傳統與藝術具有一種內在親和關係，作為傳統未曾中斷的中華文明遠紹「巫文化」，誠所謂「人或有不畏法律者，而未有不畏鬼神者也。」正如李澤厚先生在《美的歷程》中所說的那樣，「之所以說『龍飛鳳舞』，正因為它們作為圖騰所標記、所代表的，是一種狂熱的巫術禮儀活動。後世的歌、舞、劇、畫、神話、咒語……，在遠古是完全揉合在這個未分化的巫術禮儀活動的混沌 統一體之中的，如火如湯，如醉如狂，虔誠而蠻野，熱烈而謹嚴，你不能藐視那已成陳跡的、僵硬了的圖像輪廓，你不要以為那只是荒誕不經的神話故事，你不要小看那似乎非常冷靜的陰陽八卦……，想當年，它們都是火一般熾熱虔信的巫術禮儀的組成部門或符號標記。它們是具有神力魔法的舞蹈、歌唱、咒語的凝凍化了的代表。它們濃縮著、積澱著原始人們強烈的情感、思想、信仰和期望。」而這種「龍飛鳳舞」的藝術精神，在以後的國家文

---

59　《說文解字注》，上海古籍出版社 1986 年版，頁 644。

化形態中被有效地加以利用，成爲「樂教」和「詩教」，化爲與禮相輔而行的「樂」，從而打上了「載道」的烙印，並無形中上升爲某種國家意識形態的神聖法具。如果說，「圖騰歌舞、巫術禮儀是人類最早的精神文明和符號生產」，那麼，我們還要補充說，它們在日後仍然無形中引導著華夏兒女們進行審美的自由創造。因此，中國傳統文化總體上是一種審美文化，而在這一審美文化的系統中，藝術居於其中心，而在藝術中，以音樂爲本體所形成的「樂舞精神」又貫通於整個中華藝術各種不同的類型之中。因此，作爲「龍飛鳳舞」精神濫觴之原生地，「百獸率舞」成爲其他藝術精神之根，從而以古琴爲代表的非物質文化爲主牽引著中華文化走向未來。

綜上所述，我們似可初步得出如下結論：「六經」爲「六藝」之衍化的尊稱，「五經」則爲「樂」之外的其他五經，而「樂經」之所以被摒棄在外，一來「樂經」文獻不存（待考），二來「樂」乃修性之大德，是活性生存方式從而成爲儒家宗經而體道的顯現，這或許卽是「禮樂」並稱，「樂」具有經義之奧秘。

「六義」。《周禮·春官》很早就稱「六義」為「六詩」，本文採用「六義」說。具體分析文本採用《詩大序》（「詩有六義焉：一曰風，二曰賦，三曰比，四曰興，五曰雅，六曰頌。」）對於「六義」，文史界注釋甚夥，孔穎達先生對《毛詩正義》的釋讀極具啟發，他說道：

> 風、雅、頌者，《詩》篇之異體；賦、比、興者，《詩》文之異辭耳。大小不同，而並為六義者，賦、比、興是《詩》之所用，風、雅、頌是《詩》之成形。用彼三事，成此三事，是故同稱為義。

「異體」即不同體裁，「異辭」乃不同修辭之法。對於孔說，今人殊有異議。章太炎先生在《檢論·六詩說》中即認為「世儒復疑風、雅、頌為異體，比、賦、興為異辭。」（見劉夢溪主編：《中國現代學術經典·章太炎卷》，河北教育出版社 1996 年，第 178 頁。下同）「「比」、「賦」、「興」雖依情志，而復廣博多華，不宜聲樂。」（第 179 頁。）此外，章太炎先生又在《國故論衡·辨詩》中分析說道：「〈春官〉瞽矇，掌九德六詩之歌，然則詩非獨六義也，猶有九歌。」（第 81 頁。）「要之，本情性限辭語，

則詩盛；遠情性憙雜書，則詩衰。」（第 85–86 頁。）在章太炎先生看來，僅從「詩」之「六義」之分教來看「詩」，把握不住「詩」之全部，因為「情志」「情性」乃詩之本心。「詩」首先是人的一種感情體驗與傳達，人之存在是否有意義也非取決於「風教」之外在規範，而是以「樂」導情，以「舞」宣情，感情完滿的人適足以詩性化的存在確認自身，「樂」的整合性與潤滑性功能是以彌補「禮」之不足。因此才有墨子記載「誦《詩》三百，弦《詩》三百，歌《詩》三百，舞《詩》三百」之傳承。

以疑古著稱於世的顧頡剛先生經過仔細考證，論證了《詩經》所錄全為樂歌這一觀點。（劉夢溪主編：《中國現代學術經典・顧頡剛卷》，河北教育出版社 1996 年，第 183–228 頁。）他的結論是：「《詩經》中一大部分是為奏樂而創作的樂歌，一小部分是由徒歌變成的樂歌。」[60] 因為「徒歌是民眾為了發洩內心的情緒而作的；他並不為聽眾計，所以沒有一定的形式。他如因情緒的不得已而再三詠歎以至有復沓的章句時，也沒有極整齊的格調。樂歌是樂工為了職業而編製的，他看樂譜的規律比內心的情緒更重要；他為聽者計，所以需要整齊的歌詞而奏復沓的樂調。他的復沓並不是他的內心情緒必要他再三詠歎，乃是出於奏樂時的不得已。」[61] 正因為《詩經》這種全為樂歌的特點才決定了兩種共存的評價原則：其一，後人大都激烈抨擊「〈關雎〉，后妃之德也」這一極端的「教以化之」的推衍；其二，《詩》又成為「經」，成為後世「教以化之」的不朽典範，成為「五經」之一，高居中國文化廟堂之上。這二者看似矛盾，實則相通，因為「詩」之成為「經」不能脫離開成「人」的原點──「情」（志）的抒發。而對此表達的手段再也沒有什麼比「樂」更恰當的了。因此，人們一方面因「詩」之「教化」功能而成為經典講章，另一方面又以「樂歌」形式使其不致成為某種單純「時代精神的傳聲筒」，從而悖離「樂」之本性而披上抽象說理的正統話語。而介於這二者之間又不脫略於形跡的「詩」是以成為中國文化的某種代表。

錢鍾書先生對此分析甚切，他說：

---

60　劉夢溪主編：《中國現代學術經典・顧頡剛卷》，河北教育出版社 1996 年，頁 196。
61　同上註 60

「風」字可雙關風謠與風教兩義，《正義》所謂病與藥，蓋背出分訓之同時合訓也。是故言其作用（purpose and function），「風者」，風諫也，風教也。言其本源（origin and provenance），「風」者，土風也、風謠也（《漢書‧五行志》下之上：『夫天子省風以作樂』，應劭註：「風」，土地風俗也），今語所謂地方民歌也。言其體制（mode of existence and medium of expression），「風」者，風詠也、風誦也，係乎喉舌唇吻（《論衡‧明雩篇》：「風乎舞雩」；「風」，歌也；仲長統《樂志論》：『諷於舞雩之下』），今語所謂口頭歌唱文學也；《漢書‧藝文志》不云乎：「風三百五篇，遭秦而全者，以其諷誦，不獨在竹帛故也。」「風」之一字而於《詩》之淵源體用包舉囊括，又並行分訓之同時合訓矣。」[62]

錢說旁徵博引，僅以「風」字之訓，即說明了「六義」之精義。關於「六義」風、雅、頌、賦、比、興的詳細研究情況，學術界已蔚為大觀。[63]

需要注意的是，「賦」、「比」、「興」這組範疇之所以越出了詩學範圍而具有更多的藝術學整體意義，即在於它們不僅強調了「情志」的感興功能，從而貼合審美創造與鑒賞的實際情形。更重要的還在於，它們是對源自《周易》而提出的「立象以盡意」這一命題的進一步揭示和規定，從而具有了方法論的意義。這樣，本體論的揭示與敞開和方法論的應用較好地結合了起來，從而具有了新的理論意義和實踐價值。

從「六義」中「詩」的特性分析可以使人們更進一步地理解「詩‧樂‧舞」的關係問題。德國藝術史學家格羅塞曾經說過：「每一個原始的抒情詩人，同時也是一個曲調的作者，每一首原始的詩，不僅是詩的作品，也是音樂的作品。……就是最低級文明的抒情詩，其主要的性質是音樂，詩的意義只不過占次要地位而已。」[64]原因不在於聲音的自然性早於詩歌的（語詞）理性因素，主要還在於詩的本體意義要傳達感性激情，理性意義的傳輸是依憑「興」的方式來傳達的，所以只有借助樂、舞的內（情）外（動）融合來

---

62　錢鍾書：《管錐編》第一冊，中華書局 1979 年 8 月版，頁 58–59。

63　〈詩六義原始〉，王昆吾，見《中國早期藝術與宗教》，東方出版社 1998 年 6 月第 1 版，頁 213–309。

64　格羅塞：《藝術的起源》，蔡慕暉譯，商務印書館 1984 年 10 月第 2 版，頁 188–189。

發揮其強大的感性因素，從而「寓教於樂」。而在這中間，「興」起到了決定性作用，所以，「興」不僅是詩的傳達手段，實際上是內化了樂舞精神而深駐於「詩」之中的「修辭」方式而直接通向內心的感情需求。[65] 一部中國文學史即是一部廣義的中華音樂流變史。故此，中國文學史從某種意義上說具有兩個基本特性不可忽視：其一，逐漸自上而下、由雅而俗並日益走向大眾平民化的過程；其二，音樂本體性因素逐漸削弱乃至消息的過程，例如詩經、漢賦、樂府、唐詩、宋詞、元曲，直至明清小說、現當代散文。

關於「詩」與「樂」二者之間的關係，國人大多沉浸於「詩」的國度而較少注意到「樂」的本體因素，可謂是一個誤區。因為中國詩性文化是體用不二的存在方式，正是「樂」之「情本體」帶來了中華文化的詩性特徵（審美文化）。雖然西方文明早期亦走過了「詩、樂、舞」三位一體的階段，如古希臘的詩歌、音樂、舞蹈三種藝術都起源於酒神（Dionysus）祭典頌。朱光潛先生在其頗具影響的《詩論》中說：「詩歌、音樂、舞蹈原來是混合的。它們的共同命運是節奏。在原始時代，詩歌可以沒有意義，音樂可以沒有『和諧』（harmony），舞蹈可以不問姿態，但是都必有節奏。後來三種藝術分化，每種均仍保存節奏，但於節奏之外，音樂儘量向『和諧』方面發展，舞蹈儘量向姿態方面發展，詩歌儘量向文字意義方面發展，於是彼此距離遂日漸其遠了。」[66]

朱先生的分析是頗中肯綮的，我們在此要加以補充說明：其一，源自古希臘的詩歌、音樂、舞蹈三種藝術雖均起源於酒神（Dionysus）祭典頌，後來分途，而未走上「詩、樂、舞「三位一體」的文化現象與他們對自然界的認知方式有關，其早期數學、天文、物理等科技理性精神的發達，標誌著人與自然二分主題凸顯，德爾菲神廟上「認識你自己」無疑象徵著「二元論」的哲學理念；其二，中華文化對「天人合一」與「知行合一」的深沉感會和會心的淺吟低唱使華夏藝術的「詩、樂、舞」三位一體現象在日漸分化、各自成熟時仍然打上了「樂」文化的本體性烙印，體現在詩歌的節奏、動律和

65　趙沛霖：《興的源起──歷史積澱與詩歌藝術》，中國社會科學出版社，1987 年版。

66　朱光潛：《詩論》，《朱光潛美學文集》第二卷，上海文藝出版社 1982 年 9 月版，頁 16。

音韻上。同理，「樂」仍然 出現在舞蹈的造型、旋律與騰越上。不獨詩歌、舞蹈如此，華夏文化的其他藝術類 型同樣體現了「樂」的特性：韻律、節奏與飛動。

### (四)「樂舞」與詩學

中國詩歌文化傳統在以「詩、樂、舞」為特徵、以「龍飛鳳舞」為背景、以「天人合一」為思維的條件下得以發展壯大。這一發展方向是與西方文化不同的。德國美學家黑格爾認為，詩作為語言藝術，具有繪畫和音樂兩種藝術類型的雙重特性，既能像音樂那樣表現主體的內心情感，又能展示客觀世界的具體事物，因而詩是西方藝術發展的高峰，因為它是抽象普遍性和具體形象性的統一，所以才發展了敘事詩。他說道：

> 詩，語言的藝術，是第三種藝術，是把造型藝術和音樂這兩個極端，在一個更高的階段上，在精神內在領域本身裡，結合於它本身所形成的統一整體。一方面詩和音樂一樣，也根據把內心生活作為內心生活來領會的原則，而這個原則卻是建築、雕刻和繪畫都無須遵守的。另一方面從內心的觀照和情感領域伸展到一種客觀世界，既不完全喪失雕刻和繪畫的明確性，而又能比任何其它藝術都更完滿地展示一個事件的全貌，一系列事件的先後承續，心情活動，情緒和思想的轉變以及一種動作情節的完整過程。[67]

適成鮮明對比的是，中國的詩歌甚為發達，而留傳至今的經典詩篇絕大部分是抒情詩，少有敘事詩，而長篇敘事詩更為罕見。中華民族作為多民族統一體，如蒙古族的《江格爾》、藏民族的《格薩爾王》，還有柯爾克孜族的《瑪納斯》等幸有長篇史詩留傳。據傳，在中國鄂西北神農架地區曾發現有中國漢民族自己的長篇敘事詩，目前尚處於整理階段。但華夏文化流域廣為流播的即是充斥著浪漫主義情懷和理想主義色彩的「四大民間傳說」，如《天仙配》、《梁山伯與祝英臺》、《白蛇傳》與《孟姜女》，且這幾部均非現實主義之作，如《天仙配》係人仙之戀，《梁山伯與祝英臺》為陰陽相戀，《白蛇傳》是人妖之戀，《孟姜女》則更其渲染了一個極端誇張的主

---

67　黑格爾：《美學》，朱光潛譯，第三卷下冊，商務印書館 1981 年 7 月版，頁 4–5。

題。在中國美學史上堪與古希臘史詩相映襯的是中國《詩經》，與亞里斯多德的《詩學》相比肩的理論著作為《樂記》。朱光潛先生稱《樂記》為「中國美學的開山祖。」[68]

從中國詩學文化系統看，關於詩歌的理論層出不窮，自先秦開始，「樂」（歌）與「詩」即相並而行。與此相應，「詩言志」說與「詩緣情」說形式上殊途而實質上同歸。因為肯定詩歌抒情的本質特徵是一致的，自陸機、劉勰、鍾嶸、司空圖而後，唐孔穎達和李善可謂典型代表。孔穎達在談到「唯樂不可以為偽」這一命題時，在《毛詩正義》中分析了詩與樂的關係問題。如下：

> 詩是樂之心，樂為詩之聲，故詩、樂同其功也。初作樂者，準詩而為聲；聲既成形，須依聲而作詩。故後之作詩者，皆主應於樂文也。……設有言而非志，謂之矯情；情見於聲，矯亦可識。若夫取彼素絲，織為綺縠，或色美而材薄，或文惡而質良，惟善賈者別之；取彼歌謠，播為音樂，或辭是而意非，或言邪而志正，唯達樂者曉之。

「詩是樂之心，樂為詩之聲」一句源出於劉勰《文心雕龍・樂府第七》之「故知詩為樂心，聲為樂體：樂體在聲，瞽師務調其器；樂心在詩，君子宜正其文。」[69] 在我們看來，作為「詩・樂・舞」三位一體的「樂」有廣狹之義：一是廣義的「樂」（ㄌㄜˋ），另一個是與「詩」、「舞」並列，居於同一層次的「樂」（ㄩㄝˋ），因發其本心，真情而表現「聲」，聲成文為之音，而音又有二義，一為通倫理之「樂」，一為類樂之「音」。劉勰所指稱之「樂」，實為「音」而非「樂」，因為「樂」是建基於「心（情）」之上「通倫理」之「（志）道」而非「瞽師務調其器」之「聲」，從這一意義上講，當然「詩」為「樂」（「聲」之「音」的演奏）心，因為「樂心」通於「詩心」。從上劉勰引文來看，也證明了這一推論是符合前面「樂為中心」這一觀點的。他說：「夫樂本心術，故響浹肌髓，先王慎焉，

---

68　朱光潛：《〈樂記〉與中國美學》，載《中國古代美學藝術論文集》，蔣孔陽主編，上海古籍出版社 1981 年 3 月版。李學勤：〈郭店簡與〈樂記〉〉一文，載《重寫學術史》，河北教育出版社 2002 年版，頁 260–266。

69　劉勰：《文心雕龍注釋》，周振甫注，人民文學出版社 1981 年 11 月版，頁 65。

務塞淫濫。敷訓胄子，必歌九德；故能情感七始，化動八風。」[70] 由此即可明白，孔穎達這段話（「詩是樂之心，樂為詩之聲」）實即再一次強調了「詩」「樂」在「心」上的同一性，從中依稀可見「樂」的多重意蘊。同理，唐李善在注釋陸機〈文賦〉中「詩緣情而綺靡」這一命題時說道：「詩以言志，故曰緣情。」這句話再明白不過地點明了「詩樂」二者相通的主旨。

北宋以降，「志」「情」合一時見端倪，重「風味」、道「起興」、強「氣韻」、追「神韻」，直至意境深遠，綿藐難圖，尤其是「以禪喻詩」、「以禪入詩」更是點亮了詩學的燈塔，照亮了中國詩路的航程。詩雖不逮唐宋，亦一瀉千里，直追太古筆意，到了明王世貞和胡應麟手裡上了一個新臺階。經過李贄、湯顯祖之暢達心性的搖鼓吶喊，袁氏三兄弟的推波助瀾，陸時雍的風雲際會，到了清初錢謙益、黃宗羲、王夫之、葉燮、王士禎、沈德潛、袁枚、翁方綱、賀貽孫、李重華、潘德輿等走向了龔自珍的「尊情」說的詩學高峰，終至黃遵憲、梁啟超的「詩界革命」，而由王國維另闢一「境界」圖說「詩義」，從而以「意境」與「境界」的相通將中華之詩及其詩學推上了歷史的新高峰。

## 二、樂學

宋代哲學家張載先生說道：「今人求古樂太深，始以古樂為不可知。」黃翔鵬先生說得好，「傳統是一條河流」，「古樂實即存活於今樂之中。」現代學術研究講求「多重證據法」，即：文獻史料、考古發掘證據、遺存民間的活化石及前三者的合理推論。為了認識「樂」的原初形態和先民的精神文化狀態，檢索一下音樂的起源，也有利於考察中國的「樂」文化內涵。國際學術界一般有如下幾種觀點：

**神賜說**。中西方均有，意即音樂源於神秘不可知的世界。如《山海經‧大荒西經》：「西南海之外，赤水之南，流沙之西，有人珥兩青蛇，乘兩龍，名曰夏后開。開上三嬪于天，得〈九辯〉與〈九歌〉以下。此天穆之野，高二千仞，開焉得始歌〈九招〉。」又有，「顓頊生老童，老童生祝

---

70　同上註69，頁64。

融，祝融生太子長琴，是處榣山，始作樂風。」

**模擬說**。中西方均有，認為音樂源於模仿自然音響和鳥類鳴叫聲。如《呂氏春秋·古樂》：「昔黃帝令伶倫作為律。伶倫自大夏之西，乃之阮隃之陰，取竹於嶰谿之谷，以生空竅厚鈞者，斷兩節間，其長三寸九分，而吹之，以為黃鍾之宮，吹曰「舍少」；次制十二筩，以之阮隃之下，聽鳳皇之鳴，以別十二律。其雄鳴為六，雌鳴亦六，以比黃鍾之宮，適合。黃鍾之宮，皆可以生之。故曰黃鍾之宮，律呂之本。黃帝又命伶倫與榮將，鑄十二鐘，以和五音，以施〈英韶〉；以仲春之月，乙卯之日，日在奎，始奏之，命曰〈咸池〉。……帝堯立，乃命質為樂。質乃效山林谿谷之音以歌，乃以麋輅置缶而鼓之，乃 拊石擊石，以象上帝玉磬之音，以（致）舞百獸。瞽叟乃拌五弦之瑟，（作）以為十五弦之瑟。命之曰〈大章〉，以祭上帝。」[71]

**數理說**。中西方均有，它認為音樂源於某種數的比例和觀念。如《呂氏春秋·大樂》：「（音）樂之所由來者遠矣，生於度量，本於太一。太一出兩儀，兩儀出陰陽。陰陽變化，一上一下，合而成章。……萬物所出，造於太一，化於陰陽。……形體有處，莫不有聲。聲出於和，和出於適。（和適）先王定樂，由此而生。」

**性愛說**。中西方兼有，將音樂的起源納入到社會生活中來。如：達爾文（C. R. Darwin，1809–1882）認為動物（尤其是禽類，如鳥鳴）的發聲具有樂音或節奏感，故而聲音是語言以前的音樂，成為異性相吸的手段。

**需要說**。中西方均有，認為音樂起源於某種情感交流或社會的需要而產生。如《呂氏春秋·古樂篇》：「昔古朱襄氏之治天下也，多風而陽氣畜積，萬物散解，果實不成，故士達作為五弦瑟，以來陰氣，以定群生。……昔陶唐氏之始，陰多滯伏而湛積，水道壅塞，不行其原，民氣鬱閼而滯著，筋骨瑟縮不達，故作為舞以宣導之。」[72]

**勞動說**。中西方均有，見《呂氏春秋·淫辭》：「今舉大木者，前呼輿諤，後亦應之，此其於舉大木者善矣，豈無鄭、衛之音哉？然不若此其宜

---

71　楊堅點校：《呂氏春秋·淮南子》，嶽麓書社1989年3月版，頁34。
72　同註71，頁33–34。

也。夫國亦木之大者也。」[73] 又見，《淮南子·道應訓》：「翟煎對曰：「今夫舉大木者，前呼邪許，後亦應之，此舉重勸力之歌也。豈無鄭衛激楚之音哉？然而不用者，不若此其宜也。……」[74]

**娛樂說**。該說認為音樂源於表達情感和娛樂的需要，如《呂氏春秋·音初》：「有娀氏有二佚女，為之九成之臺，飲食必以鼓。帝令燕往視之，鳴若隘隘。二女愛而爭搏之，覆以玉筐，少選，發而視之，燕遺二卵，北飛，遂不反。二女作歌一終，曰：「燕燕往飛」，實始作為北音。……凡音者，產乎人心者也。感於心則蕩乎音，音成於外而化乎內，是故聞其聲而知其風，察其風而知其志，觀其志而知其德。盛衰、賢不肖、君子小人皆形於樂，不可隱匿，故曰：樂之為觀也，深矣。」[75]

**語言說**。該說中西方均有，它認為音樂與語言有著某種共生的關係。如《尚書·堯典》：「帝曰：『夔！命汝典樂，教冑子，直而溫，寬而栗，剛而無虐，簡而無傲。詩言志，歌永言，聲依永，律和聲。八音克諧，無相奪倫，神人以和。』」「夔曰：『於！予擊石拊石，百獸率舞。』」又如，《樂記》：「故歌之為言也，長言之也。說之故言之，言之不足故長言之，長言之不足故嗟歎之，嗟歎之不足，故不知手之舞之，足之蹈之也。」

**同源說**。見於《中國大百科全書·音樂舞蹈卷》前言：在人類的有嚴格語義的語言逐步形成之前，必然有一個運用情感性呼號的階段，近人在對黑猩猩的觀察中已記錄到類似的現象。這種情感性的呼號，既是語言的前身，也是音樂的萌芽。在音樂的萌芽中，有伴以手舞足蹈的節奏敲擊，有或高或低或長或短的呼號，在帶有各種滑音的音調中出現的確定的音律為數不多；這些音樂萌芽的形態雖然簡單，卻是原始人類群體之間交流願望與情感，表達要求與意志，協同進行勞動或戰鬥所不可缺少的重要手段。

從考古發掘實物看，由於「音」不可能在現世原真復現，我們可以從三個方面入手去探索「樂」的質素，即現存古樂器、發掘之樂（舞）譜的復

---

73　同註 71，頁 616。

74　同註 71，頁 134。

75　同註 71，頁 39。

原（如《敦煌琵琶譜》、《敦煌舞譜》等）和樂（舞）圖像學的資料。例如，1987 年河南省舞陽縣賈湖村的裴李崗文化遺址出土的 16 支用鶴類尺骨製成的多孔音笛（「賈湖骨笛」）乃八千餘年前新石器時代的產物，人們圍繞著它展開了多種研究和探索，形成了不同看法，如有學者認為：「無論是史料研究、實器考證，還是文字訓釋、邏輯推理，均可推證：1987 年在河南舞陽賈湖出土的距今八千年的無吹孔骨質斜吹樂管，既不是骨笛也並非骨籥，而實實在在就是華夏吹器之鼻祖——骨龠。」[76] 據考古分析，骨龠的應用與原始巫術禮儀相關，它可能是一種具有禮器功能的樂器。[77] 黃翔鵬先生認為「中國最早的樂器是節奏性打擊樂器。這些樂器是：鼉鼓、木鼓、搏拊等。」[78]

在此，本文從文獻史料、考古發掘和理論分析等方面予以說明。

其一，古文獻史料可資佐證，如《詩經・靈臺》有：「鼉鼓逢逢。」《呂氏春秋・古樂篇》記載說：「帝顓頊生自若水，實處空桑，乃登為帝。惟天之合，正風乃行，其音若熙熙淒淒鏘鏘。帝顓頊好其音，乃令飛龍作樂效八風之音，命之曰〈承雲〉，以祭上帝。乃令鱓先為樂倡，鱓乃偃寢，以其尾鼓其腹，其音英英。」[79]

其二，從考古發掘實物看。黃翔鵬先生本人曾親眼見到過 1982 年山西襄汾陶寺出土的一塊塊鱷魚皮，據認定即是鼉鼓。[80]「鼉」即是鱷魚，鼉鼓即用鱷魚皮做的鼓。《山海經・中次九經》郭璞注曰：鼉「似蜥蜴，大者長二丈，有鱗彩，皮可以冒鼓。」汪紱注云：「四足，能橫飛，不能直騰；能作霧，不能為雨。善崩岸，健啖魚，善睡，夜鳴應更漏，皮可冒鼓。」

其三，從理論上分析，「樂」最著的莫過於「節奏」，這是先民最明確感知到的情感事實。德國哲學家謝林說：「古人執著於賦予節奏以無與倫比

76　劉正國：〈笛乎、籥乎、龠乎——為賈湖遺址出土的骨質斜吹管樂器考名〉，見《音樂研究》1996 年第 3 期。

77　張居中：〈考古新發現——賈湖骨笛〉，載《音樂研究》，1988 年第 4 期。

78　見黃翔鵬：《樂問》，中央音樂學院學報社 2000 年 7 月版，頁 148 頁。

79　楊堅點校：《呂氏春秋・淮南子》，嶽麓書社 1989 年 3 月版，頁 34 頁。

80　見黃翔鵬：《樂問》，中央音樂學院學報社 2000 年 7 月版，頁 148 頁。

的美感之力；未必有誰否認：在音樂或舞蹈（等等）領域，一切當之無愧的
真正美好者，實則來自節奏。」[81]「節奏是音樂中之音樂。須知，音樂的特
殊性在於：它是單一之呈現為複多。既然節奏無非是音樂中這一呈現本身，
它也就是音樂中之音樂，並因這一藝術的特性而在其中居於主導地位。」[82]

中國遠古樂器中鐘、磬、塤、骨笛和鼉鼓、搏拊、柷、敔等線索有一些
至今保存在相關文獻中。所謂「搏拊」即是在皮口袋中裝上稻糠以拍打敲擊
節奏，這正是早期人類擊鼓達志、樂以宣情的生動寫照。《禮記・明堂位》
鄭注曰：「拊搏，以韋為之，充之以糠，形如小鼓。」人們在「百獸率舞」
中亦可以發現這種「樂」的歡樂場面，如：

《尚書・益稷》：

> 帝曰：「……予欲聞六律、五聲、八音在治忽，以出納五言。汝
> 聽……」。
> 夔曰：「戛擊鳴球、搏拊琴瑟以詠，祖考來格，虞賓在位，群后德讓。
> 下管鼗鼓，合止柷敔，笙鏞以間，鳥獸蹌蹌。《簫韶》九成，鳳凰來
> 儀。」夔曰：「於！予擊石拊石，百獸率舞，庶尹允諧。」

又據《白虎通・禮樂二》記載：

> 降神之樂在上何？為鬼神舉也。故《書》曰：「戛擊鳴球，搏拊琴瑟
> 以詠，祖考來格」。所以用鳴球搏拊者何？鬼神清虛，貴淨賤鏗鏘也。
> 故《尚書大傳》曰：『搏拊鼓裝以糠，琴瑟練絲徽絃鳴者，貴玉聲
> 也。」

## (一)「聲、音、樂」

從「樂」的生成過程來分析，早期的「樂」是「詩、樂、舞」三位一體
的，誠如前述，「詩、樂、舞」「以『樂』為中心，樂之心寫就了詩，樂之
身帶動了舞」。「樂」之所以能夠成為三者的「中心」尚需在此作進一步論
證，下面，試從古文字學與文獻學入手。

---

81　謝林：《藝術哲學》，魏慶征譯，上冊，中國社會出版社 1996 年 5 月版，頁 161。
82　同註 81，頁 163。

古「樂」字為絲拊木上之形，為原始絃樂器之象形。

甲骨文作：

金文作：

古文作：

篆文作：

對於「樂」字原義的理解，主要有兩種代表性觀點。其一，近人羅振玉在研究殷墟卜辭之後提出，「樂」字「从絲拊木上，琴瑟之象也。或增『』以象調弦之器，猶今彈琵琶阮咸者之有撥矣。」「許君（許慎——引者注）謂『象鼓鞞，木，』虞者，誤也。」（《增訂殷虛書契考釋》中40葉上，羅振玉。）由此認定「樂」乃琴瑟類彈絃樂器的象形文字。其二，為羅氏曾批駁過的東漢許慎《說文解字》中對「樂」的說解，「五聲八音總名。象鼓鞞。木，虞也。」視「樂」若木架上置鼓的象形。二說以前說為顯，郭沫若氏亦從其說。有研究者跳出了前二類單從「樂」字象形去理會「樂」字的作法，而代之以追索「樂」字更早的字形（楽）並結合漢民族的文化土壤去解釋，認為「即可以將它作為成熟了的穀類植物莊稼的象形文字來看。」[83] 繼而從「樂」的讀音解決其古今衍化問題，「據清朱駿聲《說文通訓定聲》，『樂』之古音為『yao』聲，同『藥』。這可能是『樂』字最早的讀音。後世讀『樂』為『yuè』聲，當是其轉音，這也說明『樂』字在讀音上的歷史延續性。」[84] 如果說上述分析只解決了「樂」的初義和讀音問題的話，那麼，「樂」的社會性內涵還得借助於中國音樂文獻來說明，從中可以發現「樂」的社會內涵發展線索，如：

《樂記‧樂本篇》

> 凡音之起，由人心生也。人心之動，物使之然也。感於物而動，故形於聲；聲相應，故生變，變成方，謂之音；比音而樂之，及干、戚、羽、旄，謂之樂。

---

83　修海林：《古樂的沉浮》，山東文藝出版社1989年1月版，頁140。

84　同註83，頁141。

凡音者，生人心者也。情動於中，故形於聲，聲成文謂之音。是故治世之音安以樂，其政和；亂世之音怨以怒，其政乖；亡國之音哀以思，其民困。聲音之道與政通矣。……凡音者，生於人心者也；樂者，通倫理者也。是故知聲而不知音者，禽獸是也；知音而不知樂者，眾庶是也。唯君子為能知樂。是故審聲以知音，審音以知樂，審樂以知政，而治道備矣；是故不知聲者不可與言音，不知音者不可與言樂，知樂則幾於禮矣。禮樂皆得謂之有德，德者得也。

《樂記‧樂象篇》

故曰：「樂者，樂也。」君子樂得其道，小人樂得其欲。以道制欲，則樂而不亂；以欲忘道，則惑而不樂。是故君子反情以和其志，廣樂以成其教，樂行而民鄉方，可以觀德矣。德者，性之端也；樂者，德之華也；金、石、絲、竹，樂之器也。詩，言其志也；歌，詠其聲也；舞，動其容也；三者本於心，然後樂器從之。是故情深而文明，氣盛而化神，和順積中而英華發外，唯樂不可以為偽。

樂者，心之動也；聲者，樂之象也；文采節奏，聲之飾也。君子動其本，樂其象，然後治其飾。是故先鼓以警戒，三步以見方，再始以著往，復亂以飭歸，奮疾而不拔，極幽而不隱。獨樂其志，不厭其道；備舉其道，不私其欲。是故情見而義立，樂終而德尊，君子以好善，小人以聽過。故曰：「生民之道，樂為大焉。」

樂也者，聖人之所樂也，而可以善民心。其感人深，其移風易俗，故先王著其教焉。

《樂記‧樂論篇》

樂由中出，禮自外作。樂由中出，故靜；禮自外作，故文。大樂必易，大禮必簡。樂至則無怨，禮至則不爭。揖讓而治天下者，禮樂之謂也。

樂者，天地之和也；禮者，天地之序也。和，故百物皆化；序，故群物皆別。樂由天作，禮以地制。過制則亂，過作則暴。明於天地，然後能興禮樂也。

從徵引的文獻本身來分析，可以清晰地發現「聲」、「音」、「樂」的層層推進。可見，中國先秦時期業已形成相對穩定且臻成系統的「樂」學體系。

所謂「聲」，東漢許慎《說文解字》訓：「聲，音也。从耳。」所謂「音」，許訓「音，聲也。生於心有節於外謂之音。」許慎將「聲」「音」互訓反映了漢代「聲」「音」混亂的現狀。據傳成書於戰國時期的《樂記》在「樂」的體系內已然分辨得涇渭分明，中國樂學的發達再一次得到了有力證明。[85]

所謂「聲」，是指外感於物而形於聲的自然物理聲響，泛指所有類似的現象，尚處於原初的狀態，可以為「人籟」、「地籟」和「天籟」，其尚未經歷過「自然的人化」過程，是「情」動而外感的自然結果。因此，知「聲」是動物的一種本能，沒能從社會意義層面上將其與他者分開，故而「是故知聲而不知音者，禽獸是也」。這是「樂」的第一層級。

所謂「音」則在「聲」的基礎上進化了一層，它是「聲成文」的結果，亦即是經過人工創造性轉換的物態化產品。這種「成文」之聲音打上了「人化」的烙印，從而具有了社會性，成為文明中表達觀念的一種手段和標幟與利器。由於它源於自然和早期巫術禮儀行為，與「禮樂文明」有著天然的親和力，所以，自然的親和性和人化的社會性就高度整合在一起，為華夏禮樂文明起到一種人文教化的作用。故而不同的「音」承載著不同含義，如「治世之音安以樂，其政和；亂世之音怨以怒，其政乖；亡國之音哀以思，其民困。聲音之道與政通矣。」對「音」的認知置放到人類社會文化的環境中加以認識，「知音而不知樂者，眾庶是也。」

如果說，知「聲」是將人與動物分離出來的基礎，那麼「知音」則是將人從社會等級層次地位上作了一定劃界，「唯君子為能知樂。」基於此，「樂」文化的體現就日臻完善了：

---

85 關於「音」與「聲」之間關係問題。可參閱田耀龍：《「音」、「聲」之辨》，載《中央音樂學院學報》1997 年第 1 期；另參閱〈中國音樂學的「樂」、「音」、「聲」三分〉。王小盾，載《中國學術・季刊》，2001 年第 3 期，商務印書館。

　　其一，「比音而樂之，及干、戚、羽、旄，謂之樂」，這裡提及到了「樂」的演奏喚起的形式之美和心理效應的統一，社會化的程式在形式自然化的表現上得到了呼應。

　　其二，「樂者，樂也。君子樂得其道，小人樂得其欲。以道制欲，則樂而不亂；以欲忘道，則惑而不樂。是故君子反情以和其志，廣樂以成其教，樂行而民鄉方，可以觀德矣。」「樂」之「樂」（ㄌㄜ　ˋ）帶來悅樂和主體心性的內在充盈與滿足，但這是基礎，從中必須「觀德」才可以稱為「樂」。

　　其三，「德者，性之端也；樂者，德之華也」，「詩」、「歌」、「舞」本於心然後以樂器從之使其「和」順積中而英華發外，呈現一種沛然的和諧景觀，頗類於「人的本質力量的感性顯現」，從而「唯樂不可以為偽。」這種「不可以為偽」實為真，「和順積中」為「善」，「英華發外」為「美」，「樂」實質上指向一種「真善美」合一的「美的規律」。

　　其四，因其真善美的統一，故「樂也者，聖人之所樂也，而可以善民心。」因其「感人深」，所以「其移風易俗易，故先王著其教焉。」原來，「樂教」的實施建立在如許一個邏輯謹嚴的系統之上，而絕非一時即興之作，自有其深層的社會根源。

　　其五，「樂由中出，禮自外作。」禮樂文明，一靜一動，張弛相輔，內外相交，個人的身心修煉也就達到了有機的合成境界，「天人合一」的運作結果建立在「明於天地」基礎之上，「然後能興禮樂也。」

　　其六，「是故不知聲者不可與言音，不知音者不可與言樂，知樂則幾於禮矣。」

　　總之：「樂」是由「聲」、「音」、「樂」層層邏輯推進而建立的一個有機系統，每一個境界的上升均不可脫離於對其前一階段的持存與超越，這其間有自然的內在規律，不可輕意僭越，否則，即會失序，「樂」則不「樂」矣。另外，「知樂則幾於禮矣」明白無誤地告訴人們，「禮樂」雖則二分，實則統一，二者是一體兩面的和諧規範，不可須臾去之，合則

雙美，離則兩傷。因為，「樂者，天地之和也」。對「樂」的追求，必然「大樂必易，大禮必簡」，這種極「樂」之境，即是「揖讓而治天下者，禮樂之謂。」走了一圈，最後又走向了一個更高形式的原點——「和」。由人神之和、天人之合走向了人人之和，這種「和」即是「樂」所欲追索的終極目標。

### (二)和諧：禮樂文明

「和」的追求源自華夏先民「龍飛鳳舞」的深層原因：從「神人以和」到「人人以和」的整體「和」文化觀。從「樂」與「禮」的形象顯現與辯證關係看，這種「樂」與「禮」的內在統一不僅達到了「人—自然—社會」總體諧調，同時編織了現實與理想的存在之網，從而構築了「聲和—音和—心和—人和—政和」的「禮樂文明」體系。這種「政通人和」之理想現實的預設正是借助於激勵、調動個體參與者的身（生理筋肉的運動）心（對求知的冥想與渴念）投入而架構起來的理想社會。而這種「和」的追尋建立在「天人合一」整體和諧宇宙觀之上，這種「由聽覺心理之『和』而至社會心理之『和』、由審美快樂之『和』而達到神、人、政、民之『和』，這正是古代『天人合一』宇宙觀、哲學觀在具體實踐性的音樂審美諧和論中的反映。」[86]

由於「樂」是一個寓含「詩、歌、舞」的有機整合概念，「樂」一方面寓含「聲」、「音」、「樂」這三級「音樂」質素，同時高度整合了「詩、歌、舞」這三種「藝術」類型。因此，「樂」的本體性特徵也就在某種程度上代替了「詩、樂、舞」三者合一的藝術狀貌，而「樂」的層級在不同程度上分化與發展必定牽動其他兩種形式的變化。所以，只有當「樂」是在「合」的文化背景上才能一方面內在地強化了「聲」、「音」之「樂」的有機和諧，從而顯化為深沉的人文厚度。在這一點上應該補充說明的是，中國音樂中的最高境界不是「樂」（ㄌㄜˋ），而是「樂」（ㄩㄝˋ），即「和」的文化意義，其表現形式為通向人生的況味和深層的宇宙意識和歷史感。所以，「悲」音歷來占據相當重要的地位。這是一種並非偶然的現象。從這個意義上說，中國音樂文化中反映出來的審美精神才是真正達觀、知命

---

86　修海林、羅小平：《音樂美學通論》，上海音樂出版社 1999 年 4 月版，頁 58。

的「向美而生」之浩然氣概，似乎超越了西方文化精神土壤上發展起來的「背負十字架而前行」的宗教意識；另一方面借助「詩心」和「舞身」去暢達宇宙人生的「大樂」境界，從而去勉力完成人生的終極圓滿，這就不經意形成了中華文化之「天下大勢分久必合，合久必分」的整體文化觀。因為「中華民族」是「和」「合」的結晶，其文化哲學具有「和」「合」的內在張力。因此，同樣是在關注「數」的基礎上，中華文化將它作為「樂」的基質加以創造性發展推及其餘，而西方文化卻因「天人之分」的二元對立僅將「和諧」鎖定在「自然」音樂上便再也停滯不前了。如西元前六─四世紀的畢達哥拉斯學派（Pythagorasian School）認為數的比例構成音樂的和諧。而音的高度則依琴弦的長短而定，同時聲音的高低琴弦的長度成反比例而變化，由是得出了 1：1.618 的「黃金分割律」。而構成中國樂學基礎的律學在與「曆」相通的條件下卻一方面服務於國計民生（為原始種植經濟服務，如，顓頊「令飛龍作樂，效八風之音，命之曰〈承雲〉」以感召風雲，興雲布雨，以利於農作物生長），另一方面將「樂」的基礎連接起自然與社會，從而找到合理的生成依據和理想的發展歸宿。所有這一切都似乎使人認知到這樣一個事實：宇宙的生成是有規律的，恰如「樂」的和諧，而這種「和諧」不僅使個體身心得到了自然調諧與滿足，同時還可以為我們提供生存的基質（農耕文化所提供的食物）和生命活動的有序發展（人類社會的潤行）。在這樣一種文化心理背景下，「樂」為「舞」之體，「舞」為「樂」之用實在是再自然不過的一件事情。

值得注意的是，「縱觀中國文化史，律曆融通的觀念流布於思想界。」[87]「如果說，《禮記》『月令』、《呂氏春秋》『十二紀』開其端，《史記‧律書》振其緒，那麼《漢書‧律曆志》揚其波，公開地打出『律曆』一體的旗幟而將『律』與『曆』融通於同一篇『律曆志』了。此後，《後漢書》、《晉書》、《隋書》以及《宋書》等均循此例。」[88]

中國律學的發達實即源出於中國農耕文化的「觀風」以知「曆」，同時亦與同樣服務於農業文明的「五行」說和「陰陽」說等宇宙生成論相關。從

---

87　韓林德：《境生象外》，三聯書店 1995 年 4 月版，頁 195。
88　同註 87，頁 196。

前者說，中國樂律學史上幾大高峰均與農業時令相關。[89] 如「三分損益律」的發現即如此。約成書於春秋時期的《管子・地員》篇並非古代研究音律計算問題的專著，但它論述的「三分損益法」卻首開我國最早論述音律理論的先河。「員」作「物」與「數」解，它以「三分損益」比喻地下泉水距地面的深度與地面植物分布的情況，論述了土壤與植物的關係，故而以〈地員〉名之，其文曰：凡將起五音，凡首，先主一而三之，四開以合九九；以是生黃鍾小素之首，以成宮。三分而益之以一，為百有八，為徵。不無有三分而去其乘，適足，以是生商。有三分而復於其所，以是成羽。有三分去其乘，適足，以是成角。[90]

又如漢代探求新律，出現了司馬遷《史記・樂書》，明確提出了「律曆融通」觀，約同期成書的《淮南子》亦持同論，從而將中國律學推上一個新階段。據《漢書・律曆志》載：

> 聲者，宮、商、角、徵、羽也。所以作樂（者），諧八音，蕩滌人之邪意，全其正性，移風易俗也。八音：土曰塤，匏曰笙，皮曰鼓，竹曰管，絲曰絃，石曰磬，金曰鐘，木曰柷。五聲和，八音諧而樂成。
>
> 商之為言章也，物成孰可章度也。角，觸也，物觸地而出，戴芒角也。宮，中也，居中央，暢四方，唱始施生，為四聲綱也。徵，祉也，物盛大而躲祉也。羽，宇也，物聚臧宇覆之也。夫聲者，中於宮，觸於角，祉於徵，章於商，宇於羽，故四聲為宮紀也。協之五行，則角為木。五常為仁，五事為貌。商為金，為義，為言。徵為火，為禮，為視。羽為水，為智，為聽。宮為土，為信，為思。以君、臣、民、事、物言之，則宮為君，商為臣，角為民，徵為事，羽為物。唱和有象，故言君臣位事之體也。[91]

司馬遷除了繼續發揮《樂記》的某些觀點外，又為「樂」找到了「律曆融通」的現實基礎，從而為「樂」與「禮」的實施提供了更多的理論依據，

---

89　繆天瑞：《律學》，第三次修訂版，人民音樂出版社 1996 年 1 月第 3 版，頁 101–166。

90　《諸子集成》，5，上海書店影印出版 1986 年 7 月版，頁 311–312。

91　丘瓊蓀校釋：《歷代樂志律志校釋》，第一分冊，人民音樂出版社 1999 年 9 月版，頁 142–143。原注略。

他在《史記‧樂書》中說道：

> 天高地下，萬物散殊，而禮制行也。流而不息，合同而化，而樂興也。春作夏長，仁也；秋斂冬藏，義也；仁近於樂，義近於禮。
>
> 樂者，敦和率神而從天；禮者，辨宜居鬼而從地；故聖人作樂以應天，作禮以配地，禮樂明備，天地官矣。
>
> 天尊地卑，君臣定矣；高卑已陳，貴賤位矣；動靜有常，小大殊矣；方以類聚，物以群分，則性命不同矣。
>
> 在天成象，在地成形，如此，則禮者，天地之別也。
>
> 地氣上隮，天氣下降；陰陽相摩，天地相蕩；鼓之以靁霆，奮之以風雨，動之以四時，煖之以日月，而百物化興焉：如此，則樂者天地之和也。……
>
> 是故，清明象天，廣大象地，終始象四時，周旋象風雨。五色成文而不亂，八風從律而不姦，百度得數而有常，小大相成，終始相生，倡和清濁，代相為經。故樂行而倫清，耳目聰明，血氣和平，移風易俗，天下皆寧。
>
> 故曰：「樂者，樂也」，君子樂得其道，小人樂得其欲。以道制欲，則樂而不亂；以欲忘道，則惑而不樂。是故，君子反情以和其志，廣樂以成其教；樂行而民鄉方，可以觀德矣。
>
> 德者，性之端也；樂者，德之華也；金石絲竹，樂之器也。詩，言其志也；歌，詠其聲也；舞，動其容也：三者本乎心，然後樂氣從之。[92]

　　中國律學發展的第三階段，即明代樂學大師朱載堉完成了準確的「十二平均律」，將中國樂學推上一個新的高峰。他在《律曆融通‧序》中如是寫道：《周髀》曰：「冬至夏至，觀律之數，聽鍾之音，知寒暑之極，明代序之化。」是知律者曆之本也，曆者律之宗也，其數可相倚而不可相違。故曰「律曆融通」，此之謂也。由此可見，「在朱載堉看來，音樂是宇宙化的，宇宙是音樂化的，音樂（律）與宇宙（曆、時間）是融為一體的。」[93] 正因為服從於「自然的道德律令」，「樂」才整體上代表了「詩」和「舞」的

---

92　同上，頁 27–58。原注略。

93　韓林德：《境生象外》，三聯書店 1995 年 4 月版，頁 200。

「載道」精神,「大樂與天地同和,大禮與天地同節」實即「文以載道」的根本。

　　質言之,中華文化中的禮樂文明其實均是「和」(實質上是「樂」)的直觀表述。因此「樂」不是一個簡單的「聲」「音」及其演奏問題,而在於表現「大道存一」之「和」,我們稱「樂」為「和」文化的整體觀一點也不為過。因為正是**這種兼「聲」並「音」和「三和」(神人之和、天人之和、人人之和)完整地表達了中華禮樂文明乃至中華整體文化的人生觀、歷史觀和宇宙觀**。從這一點來理解,「樂教」之實施確乎是一種再自然不過的事情,「詩教」也正是在這一背景和前提之下才得以推廣和昌盛起來,因為具有了「樂」之「和」才會有「樂」之「教」,而只有形成「樂教」的理論也才可能成就「詩教」的運作。換言之,我們可以視「詩教」為「樂教」的一種互補性,而「文以載道」則點明了「詩教」的本質,無疑也啟明了「樂教」的真諦。

## 三、舞學

　　舞蹈作為人類生命體量與情感的激發,最典型地傳達出自我認同的審美價值。美國當代著名美學家蘇珊·朗格(Susanne K. Langer,1895–1985)指出:每一種藝術形象,都是對外部世界某些個別方面的選擇和簡化,都要經受內部世界運動規律的制約和限定,當外部世界中的各個方面被人類逐一選擇和注意到的時候,藝術便產生了。每一種藝術都有自己獨特的再現外部現實的形象,然而這些形象都是為了將內在現實即主觀經驗和情感的對象化而服務的。……在一個由各種神秘的力量控制的國土裡,創造出來的第一種形象必然是這樣一種動態的舞蹈形象,對人類本質所作的首次對象化也必然是舞蹈形象。因此,舞蹈可以說是人類創造出來的第一種真正的藝術。[94] 雖然作者對舞蹈作了一些哲學性推衍,看似玄妙,實則道出了藝術發生的歷史真相及其內在機制。中國傳統藝術之所以具有這種特徵,離不開對歷史的尋根,而對「舞」作一本體分析則構成了該命題的邏輯前提和基礎:「中國傳統藝術以『樂舞精神』為旨歸」。

---

94　蘇珊·朗格:《藝術問題》,中國社會科學出版社 1983 年 6 月版,頁 11。

　　人們不禁要問：為何中國傳統的舞蹈文化一方面緊緊依附於「樂」而起到有限的作用（在以宮廷樂舞文化為代表的氛圍中起到「歌舞昇平」而粉飾太平作用的同時廣布民間），另一方面，又為人所反覆提倡，以挽救「舞學」衰落的頹勢？實際上，中國「舞學」從來也沒有真正興盛起來過，即或有所高揚的天機，也大多不是出現在世俗化饗宴的流程中，就是掖藏在「樂學」的羽翼下而成為其中的一部分，難以自持。這樣，作為號稱人類藝術之母的「舞蹈」在華夏中國卻處於一個十分尷尬的境地，即使偉大如朱載堉者亦難以力挽救其「舞學」的衰傾頹勢。

　　他曾專門撰文發出過呼籲，無奈中國傳統「樂」文化的超穩定性結構與「和」的整體社會功能制約了「舞」的發展和「舞學」的興盛。如他在〈論舞學不可廢第八之上〉中說道：

　　　　凡人之動而有節者，莫若舞。肆舞，所以動陽氣而導萬物也。夫樂之在耳曰聲，在目曰容。聲應乎耳可以聽知，容藏於心難以貌覩。故聖人假干戚羽籥以表其容，蹈屬揖讓以見其意，聲容選和則大樂備矣。〈詩序〉曰：「詠歌之不足，不知手之舞之，足之蹈之。」蓋樂心內發，感物而動，不覺手足自運，歡之至也。此舞之所由起也。黃帝之舞曰〈雲門〉，堯曰〈大咸〉，舜曰〈大韶〉，禹曰〈大夏〉，湯曰〈大濩〉，周曰〈大武〉，此其名也。歷代易名，示不相襲，其實未嘗易也。考其大端，不過武舞文舞二種而已。世俗所謂粗舞細舞是其遺法也。粗舞者，雄壯之舞也；細舞者，柔善之舞也。二種之外，更無餘蘊。萬舞雖多，一言可蔽，此之謂歟！是故武舞則朱干玉戚，所以表其功也；文舞則夏翟葦籥，所以昭其德也。此二舞之器不同也。武舞則發揚蹈屬，所以示其勇也；文舞則謙恭揖讓，所以著其仁也。此二舞之容不同也。其綱領之要不過如此。至若佾列有多寡，綴兆有修短，變態有離合，進退有疾徐，周旋中規，折旋中矩，俯仰屈伸整齊嚴肅，舉止動作皆應節奏，此則二舞之所同也。其節目之詳，又不過如此。太常雅舞，立定不移，微示手足之容，而無進退周旋、離合變態，故使觀者不能興起感物。此後世失其傳耳，非古人之本意也。有樂而無舞，似瞽者知音而不能見；有舞而無樂，如瘂者會意而不能言。樂舞合節謂之中和。致中和，天地位焉，萬物育焉，必使觀者聽

者感發其善心，懲創其逸志，而各得其性情之正。至於不取雛禽，不殺孕獸，是以胎生者不殰，卵生者不殈，夫然後鳳凰來儀而百獸率舞，斯則樂之效也。〈虞書〉曰：「夔！命汝典樂，教胄子。」「詩言志，歌永言，聲依永，律和聲。八音克諧，無相奪倫，神人以和。」又曰：「舞干羽于兩階。七旬，有苗格。」如是之樂，如是之舞，所謂盡美盡善者也。[95]

當然，如果華夏藝術中的「舞」僅僅具有依附於「樂」的他律性功能，「舞」也不至成為「學」，或許早已消融殆盡，失去其自身的規定性了。這說明「舞」尚有其自身存在的合理性。中國文化的重生性特徵帶來了強烈的生命意識，這種特徵一方面要求再現和表達生命的情感，另一方面又汲汲於追索即感性而超感性的形上意味。前者要求「動」，後者籲求「靜」；前者追求「實」，後者導向「虛」；前者是「時間中的空間」，後者是「空間中的時間」；前者表現為「言」，後者體現為「意」；前者是「詩」，後者是「樂」（yuè）……。諸般矛盾都要統一在「和」文化體系中，即：「舞」以其「容」、其「象」充當了「詩」與「樂」的仲介，這一仲介的利器則是節奏。

美國現代舞理論之父約翰・馬丁（John Martin，1893–1985）說過：「舞蹈先於所有其他藝術形式，因為它採用的不是什麼器具，而是每個人永遠隨之攜有的，說到底是所有器具中最有力的和最敏感的身體本身。」[96]舉世還有什麼能比人類身體本身更接近「生命」形式呢？在人類迄今為止所有的藝術類型中，似乎只有舞蹈藝術最接近生命的本真，但也恰恰就是這種用「身體」塑造的身體藝術又最讓人激動卻又最令人費解。問題倒不僅僅在於舞蹈藝術的「三位一體」（舞蹈者、舞蹈載體和舞蹈作品）特性讓人們突破「第四面牆」（即跨越演員、表演技巧和塑造的藝術品）而認知其背後傳輸的意義，而在於要透過其「象」（舞蹈作品的意象美）去尋繹出生命動律之中那「樂」的象徵。因為這一特徵，不同個體類型的身體扭轉、飛騰只是構成了形式美的要素，問題在於要用身體的動律表現出生命的「意義」，成為一種

---

95 朱載堉：《律呂精義》，馮文慈點注，人民音樂出版社 1998 年 7 月版，頁 1132–1133。
96 約翰・馬丁：《生命的律動》，歐建平譯，文化藝術出版社 1994 年 7 月版，頁 2。

「有意味的形式」（克萊夫‧貝爾語）。也即是說，「（身體動作）是人類生命中最為基本的肉體經驗。它不僅能在脈搏跳動這種維持生命的功能性動作中找到，不僅能在整個身體保持其活力的過程中找到，而且還能夠在表現一切感情經驗的過程中找到……身體是各種思想的鏡子。」[97]

「道」成肉身的艱難託付給了真正的肉身——人類的軀體。從舞者自身和觀者的情緒激發（包括「內模仿」，這裡姑且借用谷魯斯的名詞）來看，它的確不僅起到了「樂和同」的作用，也使他們於釋放感情而放鬆筋肉之時消解了生命的強度，從而達到了身心放鬆，進而「還供獻一種從舞蹈裡流露出來的熱烈的感情來洗滌和排解心神，這種 Katharsis 就是亞里斯多德（Aristotle）所謂悲劇的最高和最大的效果。」[98] 雖然認為「跳舞者實際上是在『跳音樂』」[99]這種看法太過於籠統，但對於舞者的節奏感來說，「舞蹈本質上就是音樂」。[100]這一觀點力透紙背。而且從華夏舞蹈藝術從屬於「樂」來看，更是如此，因為，「舞」還承載上「樂」的社會化內涵。所以，不僅「節奏是舞蹈最重要的性質」，[101]而且「沒有其他一種原始藝術像舞蹈那樣有高度的實際的和文化的意義。」[102] 所以，「節奏是舞蹈表演藝術中的生命，也是舞蹈藝術中所要求的形式美的一個主要部分。……舞蹈表情所以能起伏和轉變，完全依靠著節奏的作用。」[103]

雖然原始藝術中的舞蹈與當今的舞蹈已相去甚遠，但節奏的重要功能卻絲毫沒有改變，反而更加強化了節奏是舞蹈傳達音樂本質以表現人類生命情感動律這一論點；雖然原始舞蹈中的內涵與當今社會生活不盡相同，但同樣的是，節奏仍然充當著激發生命本質的作用——「適我無非新」（王羲之）。用聞一多先生的話來說便是：「舞是生命情調最直接，最實質，

---

97　同上，頁 291。

98　格羅塞：《藝術的起源》，蔡慕暉譯，商務印書館 1984 年 10 月第 2 版，頁 167。

99　蘇珊‧朗格：《情感與形式》，劉大基等譯，中國社會科學出版社 1986 年 8 月版，頁 194。

100　同上，頁 193。

101　格羅塞：《藝術的起源》，蔡慕暉譯，商務印書館 1984 年 10 月第 2 版，頁 166。

102　同上，頁 169–170。

103　吳曉邦：《舞蹈新論》，上海文藝出版社 1985 年 10 月版，頁 11。

最強烈，最尖銳，最單純而又最充足的表現。生命的機能是動，而舞便是節奏的動，或更準確點，有節奏的移易地點的動，所以它直是生命機能的表演。……總之，原始舞是一種劇烈的，緊張的，疲勞性的動，因為只有這樣他們才體會到最高限度的生命情調。」[104]

　　在中國文化中，這種濃厚的生命情調，像無孔不入的空氣，彌散、滲透於中華文化的方方面面。由於「生氣」貫注的原因，流動的軌跡和追求時間性的音樂特性就構成華夏舞蹈的典型特徵。這種特徵化入到中國書畫藝術中，就成為「線的藝術」，因此「翩若驚鴻，婉若游龍」（魏・曹植）、「翩如蘭苕翠，婉如游龍舉。……唯愁捉不住，飛去逐驚鴻」（唐・李群玉）、「其始興也，若俯若仰，若來若往。……羅衣從風……拉踏鴻驚……虛轉飄忽。體如游龍，袖如素霓。」（漢・傅毅）就不僅是對舞的描述，同時亦是對書法的真切說明。至於「以歌舞演故事」（王國維）的戲曲和「撫琴動操，欲令眾山皆響」（南朝・宗炳）的山水畫，還有那「如跂斯翼，如矢斯棘，如鳥斯革，如翬斯飛」的中國建築，難道不「都是運用虛實相生的審美原則來處理，而表現出飛舞生動的氣韻嗎？」[105]

　　為何如此？因為舞蹈的「目的總不外乎下列四點：（一） 以綜合性的形態動員生命，（二） 以律動性的本質表現生命，（三） 以實用性的意義強調生命，（四） 以社會性的功能保障生命。」[106] 早期的原始舞蹈尚且如此，更遑論源自於「龍飛鳳舞」而形成「樂生文化」形態的華夏藝術呢？筆者多年來（見《中國審美文化》上海人民出版社 2001 年版）一直呼籲將「太極圖」作為中國美學與藝術的圖徽標幟，蓋因其象不僅絕妙傳達了宇宙生成精神，且與傳統華夏民族「龍飛鳳舞」的藝術審美精神息息相通，同臻其妙！！

---

104　〈說舞〉，見《聞一多文集・時代的鼓手》卷，海南國際新聞出版中心 1997 年 1 月版，頁 302–304。

105　宗白華：《藝境》，北京大學出版社 1987 年 6 月版，頁 272。

106　〈說舞〉，見《聞一多文集・時代的鼓手》卷，海南國際新聞出版中心 1997 年 1 月版，頁 301–302。

## 第四節　言、象、意

　　《易傳・繫辭上》云：「聖人有以見天下之賾，而擬諸其形容，象其物宜，是故謂之象。」又說，「易有聖人之道四焉，以言者尚其辭，以動者尚其變，以制器者尚其象，以卜筮者尚其占。……參伍以變，錯綜其數，通其變，遂成天下之文，極其數，遂定天下之象。」古代「聖人」仰觀天象物理，俯察地理風神，發現和把握世事萬物常態及變化規律，通過細察身邊萬物之形，透觀外界才情貌色，加以歸納、總結和提煉出一定的法則來，說明天下萬物，以通神明之德，以類萬物之情而形成了「象」。「象」分八卦，以八卦之象來類萬物之情。可見，該「象」亦非具體模擬之「象」，其「形象」也定非「象」其「形」。

　　《周易》中的八種基本圖形。由代表陽的符號「━」和代表陰的符號「━━」組成。八卦的名稱是乾（☰，天）、坤（☷，地）、震（☳，雷）、巽（☴，風）、坎（☵，火）、離（☲，澤）、艮（☶，水）、兌（☱，山），其分別用來象徵八種自然現象，基本上包羅了與人類發生關係情形。八卦中的每卦自相重疊，或者與其他任何卦象重疊，由此可以推演出六十四卦，這每一種卦象都可從中傳達出某種資訊，它既可由「象」辭上發示出一定自然現象及其不同的自然現象之間的關係，更主要地是可以從中解析出與社會人事相關的意義，由「象」而譯解出的資訊是確定的，同時又是不明確的；既是具體的，同時又是抽象的；既是單一的，同時又是多義的；既是自然的，同時又是社會的……這種複雜而涵義豐富的卦象正要求人們不可拘於形跡，但同時又不可脫略於「形」。取義之道在於對「象」的觀察，更在於不止於「象」的參透，這完全是一種整體的取象觀，這是一種將形象思維與抽象思維交相互融的直觀思維、整體思維，絕不單純是形象思維，也不僅僅是抽象思維。如下述文獻所示：

　　　　子曰：書不盡言，言不盡意。然則，聖人之意，其不可見乎？子曰：
　　　　聖人立象以盡意，設卦以盡情偽，繫辭焉以盡其言，變而通之以盡
　　　　利，鼓之舞之以盡神。……是故形而上者謂之道，形而下者謂之器，

化而裁之謂之變，推而行之謂之通，舉而錯之天下之民謂之事業。[107]

在此，似乎有必要提出兩個問題加以討論，以揭示中國古琴文化關於「道—器」關係的理解問題，因為琴界對此尚有不同意見，故不可不辨。

第一個問題：既然「言」、「動」、「器」、「卜筮」為聖人之四道，以此四道而解「象」「通其變，遂成天下之文」，何故這裡又發生了「道」、「器」之間明顯的重心遷移？尤其「形而上者謂之道，形而下者謂之器」的論斷讓後人圍繞著「道」、「器」之爭引發了很多爭議。這個論斷可謂開啟了中國早期哲學思想重義理輕形式，重研究輕操作的思維慣性，其具有一定的消極性無可諱言；但也同時告訴後人戰略性大格局與戰術性手段的關係問題，影響甚深。有人據此推測，中國科學技術後來的滯後與工藝事業的難登藝術大雅之堂也源於這一思想的影響，這不能說沒有一定的道理。然而換一個角度來看，我們未嘗不認為這是一種新的思維方式的覺醒，而且重「道」輕「器」是《周易》哲學思想的邏輯自然延伸。

聖人仰觀天、俯察地，遠取諸物、近取諸身而設定八個基本卦「象」來「類萬物之情」，然則世界萬物遠非八個卦象能說得明白，其關鍵在於聖人以「四道」來通達對萬物的理解，「言」者以其文辭而闡發，「動」者以其「變」而通其神，「制器」者以「象」定其形，「卜筮」者以偶發的天機不測來預測事象的過程。這四者彼此交叉進行，往復運動，於是「天下之象」就自然見微知著。「象」有兩個涵義，「制器」者之「象」乃「形制之象」，亦即是人類模擬和表現「天下之象」的方法和手段；而「天下之象」則是聖人先是以其目測靜觀之後，經過一番認識、瞭解、加工、改造所重新認識的「象」，這一「象」經過了往復分析，認識之後而創製的文化符號之「象」，以人文之「象」來解「自然之象」，其中參之以「四道」最終來接近人與自然合一之「象」，不僅追求外在形制上的「象」，更重在整體上的「象」，這種「象」即是「天下之象」。換言之，即以人文之「象」來通自然之「象」之「神明之德」「以類萬物之情」。可見，「形而上者謂之道，形而下者謂之器」之說在後人看來可能一直產生著錯覺，從而引發了誤解：

107　《中國美學史資料選編》，上，中華書局 1980 年版，頁 44。

誤以為「道」「器」是一相反而不相和的概念。實際上，它所反對的恰恰是不「類萬物之情」，不通「神明之德」的盲目化現象模仿，這種「器」是單一僵死而沒有生命力的。「道」則借助於「言」、「動」、「制器」之「象」和「卜筮」漸次通達了人類「萬物之情」。

第二個問題：「言」、「象」與「意」之間的關係作何理解？

在中國文化史上，「言」與「志」和「言」與「文」的關係問題早在春秋時期即提了出來，到了戰國時期，老子討論了「言」的「美」與「信」的關係，孟子和莊子也先後探討了「言」和「意」的問題，《周易》又首次明確地提到了「言」、「象」、「意」三者之間的關係問題，為前此問題的解決向前推進和深化了一步。

所謂「言不盡意」，「言」乃人造的語義符號，它的意義本身不是明顯的，它主要起到了一種「場」的距離消解作用，在所指和能指之間是一段未定的區域，其間尚需要人們借助經驗性的「形」之「象」去對照、比附、體驗和調動想像才可接近「言」之「意」。語言是概念化的邏輯符號，具有判斷、推理和邏輯思維形式。「聖人」見到的自然萬物具有非人文化色彩，要以「人化」的眼光去認識、理解、表達、總結和表現自然之理，必定要經過「言」這一文化手段，然而「語言」又是一般的非確定性的，具有非具象性意味，所以單純依靠邏輯的語言手段勢必達不到聖人類「萬物之情」之「意味」。而「意」則包括一般與個別，一般的語言自然不能完全進入個別的世界，反之亦然。況且，人的思想感情異常複雜，具有不可捉摸的瞬間感受和不可思議、妙不可言的意象性思維，「言不盡意」便在所難免。如唐代書論家張懷瓘在其《文字論》中有「深識書者，唯觀神采」之論。又如，即便如宋代科學家沈括亦云：「書畫之妙，當以神會。」（《夢溪筆談》）清代學者劉大櫆更宣導「意會」之體悟的直覺手段，其影響廣被四方，引為妙論。他曾在〈論文偶記〉中如是說：「凡行文，多寡短長，抑揚高下，無一定之律而有一定之妙，可以意會，而不可以言傳。」清代學者章學誠先生在《文史通義》中說道，「學術文章，有神妙之境焉。末學膚受，泥迹以求之；其真知者，以謂中有神妙，可以意會，而不可以言傳者也。」因此「言不盡

意」乃合情合理，自古皆然。

　　《周易》不僅為此創製了一套符號表意系統，而且找到了解決問題的妙方，即：「立象以盡意」。「易者，象也。象也者，像也。」（《周易・繫辭下》）唐代經學家孔穎達在《周易正義》中注曰：「《易》卦者，寫萬物之形象，故《易》者象也。象也者，像也，謂卦為萬物象者，法像萬物，……以物象而明人事，若《詩》之比喻也。」此說甚確。首先，「象」是對現實事物的模擬、反映；其次，《易》卦以「象」來說明萬物之義理，而「制器」之象等造物藝術或文學語言之構成形象亦可以其「象」而明人事，表情達意，這樣人倫之情「意」世界即可通過「象」的架設而過渡，最終通達聖人之「意」。「子曰：『夫易何為者也？夫易開物成務，冒天下之道，如斯而已者也，是故聖人以通天下之志，以定天下之業，以斷天下之疑。」（《周易・繫辭上》）。拋開占卜、去惑的早期神秘因素不論，所謂「聖人之意」之「象」實即君子建功立業的弘志，聖人道德人格的完善和達到天下和諧、安寧的世界，這一「意」「象」之終極根源正在於此。這種以泛邏輯的語言所完成的「聖人之意」仍然是極富實踐理性精神的。它不僅深化了「道」的主題，而且增添了更多的思想啟迪，在中國哲學、美學與文藝批評理論史上，留下了深刻烙印。「立象以盡意」的直覺思維方式給讀者提供的不是一種簡單的是非判斷，而是或此或彼，或是或非的既感性又理性的完整認知模式。如，陸機的〈文賦〉論藝術構思時所作的描述，其文作：「收視反聽，耽思傍訊，精鶩八極，心游萬仞」，「觀古今於須臾，撫四海於一瞬」；以及劉勰《文心雕龍・神思篇》中「形在江海之上，心存魏闕之下；神思之謂也。文之思也，其神遠矣。故寂然凝慮，思接千載；悄焉動容，視通萬里；吟詠之間，吐納珠玉之聲；眉睫之前，卷舒風雲之色，其思理之致乎。故思理為妙，神與物遊。」至於「道」則直接與道家的「真人」說表現在整體思維方式上的特點密切相關。

　　道家思想的終極目標在於「體道」而臻「至人」之境。「道」乃天地人間萬物之本源。「道」的特點表現為幾個方面：其一，「原始混沌」。「有物混成，先天地生。寂兮寥兮，獨立而不改，周行而不殆，可以為天下

母。」（《老子》第二十五章）；其二，「無」和「有」的辯證統一。「天下之物生於『有』，『有』生於『無』。」（《老子》第四十章）；其三，作為「天地之始」而言，「道」「迎之，不見其首；隨之，不見其後。」（《老子》第十四章）；其四，「道」體現出來的「道」沒有具體感性形象，即是「無狀之狀，無物之象。」（《老子》第十四章）看似有限而無限性，貌似具有規定性，實則以浩茫的無限性和無規定性的形式而存在，「吾不知其名，字之曰『道』，強為之名曰『大』。」（《老子》第二十五章）故曰「大音希聲」，「大象無形」等。悟「道」之法是一種直覺的了悟過程。《老子》第十章中說：「滌除玄覽，能無疵乎？」提供了認識門徑。「滌除」即是洗去塵垢，將蒙塵之心還原得清澈透明，在悟「道」之先，需排除或汰洗掉駐留在人心中的各種先入之見，歧義之見。「玄」即「道」，宋・蘇轍《老子解》云：「凡遠而無所望至極者，其色必玄，故老子常以玄寄極也」。老子自己也視「玄」為「道」之門，他在《老子》第一章即說：「道，可道，非常『道』；名，可名，非常『名』。無，名天地之始；有，名萬物之母。故常無，欲以觀其妙；常有，欲以觀其徼。此兩者，同出而異名，同謂之玄。玄之又玄，眾妙之門。」老子以「無」觀「道」的結果是得其「妙」，以「有」觀「道」的結果是得其「徼」，所以「妙」之無限廣遠的非量度性與「徼」的有邊際可測度性結合起來，共同構成「道」的兩面，同謂之「玄」，即「玄之又玄，眾妙之門」。「玄妙」即道之形態，是索解「道」的鎖鑰，正所謂「古之善為道者，微妙玄通，深不可識」。寓涵非常之「道」之「名」的「琴」作為載道之器化為「玄妙」的「大音希聲」。

同理，寓涵大雅之音的「琴」因其載道之器而化為「大象無形」。緊隨上句話之後，老子又提出了「象」。他說：「夫唯不可識，故強為之容：豫兮若冬涉川，猶兮若畏四鄰，儼兮其若容，渙兮其若凌冰將釋，敦兮其若樸，曠兮其若谷，混兮其若濁。」（《老子》第十五章）這種對「道」不可識的勉力形容之「象」的本身不也正介乎「有」「無」之間嗎？所以，與其說此「為道者」之「象」所具有的慎重、警覺、端莊、融和、諄厚、空闊、混沌諸特點是對體道之形貌和心態的勾勒，倒不如說視其為「悟道」之士滌除塵滓之後的虛靜，而這虛靜正是「觀道」所需要的，「致虛極，守靜篤。

萬物並作，吾以觀其復。」（《老子》第十六章。）

　　老子對「道」的本體展衍，強調直覺的思維方法，在《莊子》中得到進一步發展。《莊子・知北遊》中有段話是對老子「道」的最好注釋。他說：「天地有大美而不言，四時有明法而不議，萬物有成理而不說。聖人者，原天地之美而達萬物之理，是故聖人無為，大聖不作，觀於天地之謂也。」聖人（即「真人」、「至人」）體道之法乃「無為」、「不作」，靜觀天地之「美」。對「道」的觀照，對「道」之美的體察是最大的歡樂。在《莊子・田子方》中又繼續說明快樂的原因在於「吾遊心於物之初」，「夫得是，至美至樂也。得至美而游乎至樂，謂之至人」。「至人」的人格理想的完成，即「遊心於物之初」，也即是遊心於「道」。在莊子這裡，將觀照「道」的過程解剖成幾個階段細化了。如莊子在〈大宗師〉中寫了南伯子葵和女偊的一段對話即一步步地走向「道」的修煉過程，如是漸次登達「至人無己，神人無功，聖人無名」的境界（《莊子・逍遙遊》）。這種不斷攀升的精神狀態，莊子稱之為「心齋」或「坐忘」。「心齋」見於《莊子・人間世》中「一若志，無聽之以耳而聽之以心；無聽之以心而聽之以氣。……氣也者，虛而待物者也。唯道集虛。虛者，心齋也。」只有超越外在生理感覺而純然以靈虛的「心」、「氣」直觀，才能「悟」道。「坐忘」一詞源於《莊子・大宗師》中「墮肢體，黜聰明，離形去知，同於大通，此謂坐忘」。這便詳盡地提供了「心齋」的辦法，即我們不僅要從先天自然的生理欲望中解脫出來，還要從後天認知是非中擺脫出來，達到真正的「無己」、「坐忘」的境界，才能得「道」而遊乎「至美至樂」的人生最高境界，這正是一種「物我兩忘」、「天人合一」的自由之境，一種人生價值實現的至高境界。

　　作為中華禮樂文明「樂教」「詩教」系統之有機成分的中華古琴文化，以其兩個「三位一體」（「詩、樂、舞」與「聲、音、樂」等）特色融進了中華文化的主流傳統，借鑑了《周易》由「天文」而「地理」繼而構建「人文」的大千世界，融涵了「言：器、技；象：曲、藝；意：學、道」的完整體系，遂藉琴以「通其變，遂成天下之文」。這種「人文」既包含「天人合一」等自然觀與人文學思想，也包括社會倫理關係、典章制度、法律規範

等，從而以「道成肉身」的方式「月映萬川」，以包納物質文化和非物質文化在內的整體氣度，達到了「觀乎人文以化成天下」的清涼世界。

# 下篇：古琴文化研究

長隨書與棊，貧亦久藏之。

碧玉琢為軫，黃金拍作徽。

典多因待客，彈少為求知。

近日童奴惡，須防煮鶴時。

——宋代哲學家邵雍〈古琴吟〉

# 緒 論：琴、棋、書、畫

　　人，生活在文化之中，是文化鍛造了人類存世的感覺。文化，只有相對於鮮活的生命，才具有情感意義，也才不是死寂的。正因為有了人類生命對它的深度挖潛，她才不斷顯現出充盈的生命力，昇華出萬物之靈長的光華。因此，文化的意義和終極價值就在於啟動現實生命個體的情感因素，現世有很多未知的困惑實際上有可能就在逝去的，或那些行將失落的文明中找到答案，往往是那些雪泥鴻爪、吉光片羽的歷史印痕可能為我們理解某些窘迫的現實困境鑿開一扇混沌的天窗。中國古琴文化在某種程度上就起到了這樣一種穿針引線的作用，化成天光一洩的智慧精靈，引領人們進入中國審美文化之門。

　　中國古琴文化源遠流長，其內涵博大精深。「樂先禮生，亦先禮壞。禮樂既亡，紀綱斯敗。秦火燼餘，樂惟琴在。」琴人李靜〈祭九嶷先生〉這幾句詩可謂意味深遠，發人深省。

　　「琴、棋、書、畫」是中國傳統士人們的一種不經意的自然生活狀態，同時也是一種將生活方式藝術化、藝術行為生活場景化的真實寫照。其時的人們，彈琴、吟詩、下棋、作畫等在今天看來，似乎如此具有詩意，不啻就是將藝術生活化行為，可在當時卻是出於一種自然，作為他們日常生活的一部分，絕非附庸風雅。。因為源自早期的文化積澱使其內化為一種自覺行為。

這種「以文教化」的觀念最終以一種「寓教於樂」而符合人性的實踐理性方式來達成「禮樂文明」的理想預設。換言之，在遊戲中注入精神淨化因素，防止「畸趣」（Kitsch）現象發生。當代人文主義精神的高揚，通過「鼓琴」行為可望達成，且早已施行了數千年，蜚聲世界的「禮儀之邦」以其「琴棋書畫」的文化有機生態接續了中華文化的優秀道統。

「焚琴煮鶴」是一種「惡俗」，在時人看來，實在就是「俗不可耐」的敗興之舉。可見，將傳統文化中的某些「雅趣」融入到生活和生存方式之中，引導大眾的文化趣味邁向一個健全方向並通過感同身受來體味一種對主流價值觀念的認同，感會生命的意義和價值，成為一種行之有效的教育方式。這種寓涵有「禮樂文明」的傳統文化強調現實人生情感體驗，並由此熔鑄思想感悟即是最好的人生美育。因為不是超驗地單純追求所謂「為審美而審美」的人生體驗，而是在珍視生命價值和注重生活品位中來體驗一種人生方式，在雪泥鴻爪的人生世象和吉光片羽的感悟體驗中鍛冶出審美的情感效應。

從「琴人」—「琴器」—「琴曲」—「琴藝」—「琴學」—「琴道」的整體軌跡看，人們發現一個現象：早在中國先秦時期，「藝」（「六藝」）已經成為中華民族文化實踐的重要組成部分，「琴、棋、書、畫」逐漸成為人們生活內容的有機組成部分，彼時的「琴」既是個體娛樂身心的樂器，也是個體修身養性的道器，同時寓涵著「興觀群怨」的「詩教」和「樂教」精神，從而有意無意地塑造了中華民族的群體意識與審美智慧。

首先，「古琴」本身固然是一門樂器，但卻是寓涵中華民族豐富精神內涵的的本土樂器，其間具有某種文化之道的轉換策略，具有某種「無用之大用」的本體特點，從屬於中華民族共同體的中國古琴文化在中華文化大傳統基本沒有斷流的情況下，以實踐理性精神來處理人生的態度實際上潛含著一種發端自遠古「樂舞精神」的審美意味。於是，華夏先民們自覺不自覺地形成了由「六藝」—「六義」—「六經」和「琴、棋、書、畫」而開始的「修身」之途，並勉力實現主流文化「齊家」—「治國」—「平天下」繼而走向「三不朽」的人生抱負。明乎此，就不能固著於琴器本身，而應該視之為一

個整體加以審視，更不能將中國古琴文化進行工具化、技術化、功利化等處理。不無遺憾的是，曾經活躍於中華兒女日常生活中的「琴」，現在卻成為「人類口頭和非物質文化遺產」的保護對象，這的確是一種遺憾和悲哀的現象。「遺產」一詞會讓人產生太多的聯想，「發思古之幽情」無異於說明：曾經如此優秀的傳統，業已在或自然（不可抗力）或人為的文化革命運動中遭到了毀滅性閹割，逐漸湮滅在歷史中。值此「非物質文化遺產」保護對象的今天，我們在此所作的一切正是一種有意識回歸和「正本清源」，試圖重新喚起中國傳統審美文化場景以接續上曾經的文化脈絡與思想精髓。

其次，「琴藝」是一種知行合一的實踐行為，無論是個體還是群體演奏，其完整軌跡是以激發與舒張人類情感為主要特色的，具有一種以文化性超越來印證人類生存的詩性特徵。例如，古人視彈琴、下棋、寫字、作畫為修身養性之道。唐人何延文的〈蘭亭記〉中就記載有「辯才博學工文，琴棋書畫皆得其妙」的說法。曹雪芹筆下的小說《紅樓夢》中也有「感秋聲撫琴悲往事」、「寄閒情淑女解琴書」等動人描寫。我們發現，無論是信史正籍，還是外傳野史；不論是筆記小說，抑或是說唱話本，「琴、棋、書、畫」都是古人生活中不可或缺的主題，而不僅僅是一種對生活的雅趣和點綴。這樣，唐代詩人王維的詩句「獨坐幽篁裡，彈琴復長嘯」中的詠琴，以及宋人趙師秀「有約不來過夜半，閑敲棋子落燈花」中的詠棋，宋陸游「淋漓醉墨，看龍蛇，飛落蠻箋」中的談書，清詩家袁枚的「春風開一樹，山人畫一枝」中的作畫，尤其魏晉之後，「琴・棋・書・畫」成為朝野共識並深透進生活方式之中。

再次，以表現中華傳統文化精神為內在質素的古琴文化也不應僅僅視為一種藝術活動，其實有著更為深刻的學理內涵。曾幾何時，「鼓琴」是人們生活方式的某種行為方式準則，誠所謂「眾器之中，琴德最優」（嵇康語）。這與傳統文化中「君子以玉比德」的早期審美觀念達到了高度一致，古琴由豐富的情感、精神領域出發，將個體的生命感受與人類直觀的生活世界互為交融。於是，「琴」就由「器」之「藝」，繼而走向具有學理意義的「琴學」途程。

中華禮樂文明作為一個完整系統，其「樂文化」精神要求有更多的主流

藝術來光大之,通過切近的形式和廣泛的傳播途徑來開拓新的市場以表達這一主旨,「周雖舊邦,其命維新」。賦有「舊邦新命」的「龍飛鳳舞」與「樂舞精神」使中國傳統書法藝術等正式登上了歷史舞臺。正是由於書法作品中貫通有一種「筆走龍蛇」的樂舞精神,華夏藝術才以其至誠本真的生命性、廣博深邃的時空性、氣象萬千的歷史性和辯證演進的涵融性將書法藝術帶到一個新天地,達到了「代表著中國人的宇宙意識」(宗白華語)高度。

從中國傳統藝術中滲透的「樂舞精神」看,其間的關係簡要作一表述(即:由內而外、由非物質而物態逐次向物質性的層級推進的關係)為:

音樂→舞蹈→戲曲→文字→書法→繪畫→雕塑→工藝→園林(建築)

「樂」帶動了「舞」融進了「曲」啟明了「字」拉動了「書」調動了「畫」嵌入了「塑」,影響並化入中國傳統園林建築等藝術化生活環境之中。中國傳統藝術類型之間所具有的相通性,終其極均導源於「龍飛鳳舞」之「樂舞精神」。書法藝術自身「飄若驚鴻,婉若游龍」的情感節奏與此合上了節拍,共同來完成「傳志意於君子,報款曲於人間」的歷史使命。因此,唐宋元時期的詩詞曲之大興與書畫藝術(元時的畫更加書意化、詩意化和精神化了)的並行不悖即再好不過地說明了這一點。「文人畫」的崛起則又從另一側面要求以新形式,表達老主題,走著一條同感共歌的精神之路。

「琴、棋、書、畫」四者何以並提且經久不衰,成為日常生活中的修身主題更是一個頗堪玩味的話題。我們認為,這四者都與生命的自由遊戲相關,與個體生命縱身投入的情感因素相關,與茫然大塊的生命體驗和超然物外的意向性追求相關。質言之,四者都具有某種「遺忘己象,乃能制眾物之形象」的藝術超驗化色彩。

譬如「棋」,不僅是一種遊戲而已,亞聖孟子就激賞其「專心致志」之意。南朝梁沈約在〈棊品序〉中甚至將「棋」引上了形而上的高妙境界。他說道:「弈之時義大矣哉!體希微之趣,含奇正之情,靜則合道,動必適變。若夫入神造極之靈,經武緯文之德,故可與和樂等妙,上藝齊工,支公以為手談,王生謂之坐隱。」君不見,「手談」與「坐隱」之稱所具有的文化味

道！更有甚者，其動中有靜，靜中寓動，「上有天地之象，次有帝王之治，中有五霸之權，下有戰國之事，覽其得失，古今略備。……外若無為，默而識淨泊，自守以道意，隱居放言，遠咎悔行，象虞仲，信可喜。」這種將「弈棋」之小技隱喻為某種治國方略，難道不正是一種「寓教於樂」的典型？明人張岱在〈五異人傳〉中曾說：「人無癖不可與交，以其無深情也；人無疵不可與交，以其無真氣也。」娛樂之道之技中竟然蘊含有「深情」與「真氣」，「琴棋書畫」之微言大義昭然。正因為「琴棋書畫」內寓「窮本極變」、「合天地之化」、「有天地方圓之象，有陰陽動靜之理，有星辰分布之序，有風雷變化之機，有春秋生殺之權，有山河表裡之勢。世道之升降，人事之盛衰，莫不寓是」大功能，所以才會由娛樂身心之小技而一躍上升為人生創化的境界階梯。

最後，琴高居「琴棋書畫」之首，主要不僅在於其與人類生命的根本聯繫，且與中華禮樂文明內在血脈相通。「琴藝」發展為「琴學」，更因為其在中華歷史演進中融進了中華主流文化，不僅具有「載道」功能且自身即是「道」的一部分，既包含儒家文化之道，同時包含道家和佛禪智慧等。鑒於「儒道互補」、「三教相激」的歷史現實，「琴道」從不同維度與多個層次找到了舒展的舞臺，才由此在主流文化傳統中得到其應有的歷史地位，而不同於其他樂器或藝術類型。總體而言，中華文化主幹是儒家文化，「和諧」就成為「琴道」的核心，如清人汪紱在《立雪齋琴譜·小引》中曾說：

> 士無故不徹琴瑟，所以養性怡情。先王之樂，惟淡以和。淡，故欲心平；和，故躁心釋。「由之瑟，奚為於丘之門」，蓋以其不足於中和之致也。

引「琴」以致中和，從而達到中正平和、心平德和，修身正己就成為「道」的主脈。作為中國傳統音樂文化的代表，「琴」還具有其他藝術手段所代替不了的功用，如琴人祝鳳喈在《與古齋琴譜》中所說的那樣，樂曲是以音傳神的，猶如詩文以字明意。然而字義之繁，累之萬千，樂音則僅此五正（宮、商、角、徵、羽）二變（變宮、變徵）之音而已，七音籠攝人事萬物，無所不備。而音出於天籟，生於人心。所以，凡人之七情六欲，如和

平、愛慕、悲怨、憂憤,都有感於心,發於聲,正可借此而抒發。音組合成樂,用樂以宣情。這樣,大凡國家政事之興廢,人身之禍福,雷風之震颯,雲雨之施行,山水之巍峨洋溢,草木之幽芳榮謝,甚至鳥獸昆蟲之飛鳴翔舞,一切情狀,都可借樂得以發抒,並以琴聲傳其神而會其意。聽風聽水,可作霓裳;雞唱鶯啼,都成曲調。由於琴具備十二音律之全,內聯清濁之應,抑揚高下,更便於傳達事物之微妙。通過演奏琴曲,更能夠感人心而動物情。這便抓住了琴的本性。古人說,「琴者,禁也」。對此,我們認為恰當表述為:,「**琴者,情也。**」**傳情以達志,借情以言性**。通過「琴」不僅可以觀風教,也足以正人倫,調心志,諧倫理,平陰陽,諸般個體生命的感念**都可借琴來傳達,琴也就自然成為人生藝術化的一種必備之具。**

人們常說,生活要有詩意,就是要把某種「詩意」的人文精神移入到我們的日常生活中去。提倡藝術與生活的統一絕不意味著泯滅或消解二者之間的界限,正是要從藝術審美活動那超現實、超利害、超越官能欲望的精神意緒中汲取意義。這種精神活動源於人類感性實踐的生命活動,展示出一種高級的人生境界,一種高於物質利欲生活的情感世界。由此出發,才可能理解當代文化現象中的某些問題,也才有可能逐漸領會到一種文化的「審美意義」。「人生意義」往往是一個太大的命題,人,作為一個有意識的生命個體,或許終生都難以索解到生命存在的終極價值,但並不妨礙人們於日常生活中去享受和領略高雅的人生。人們需要於生活的俗常中來體驗一種富有底蘊的文化世界,於個體的感性生命空間中追求一種「天下大同」的理想境界。從本質上說,文化就是審美化人生的存在。只有這樣,我們才能更好地體驗生命、感受生活、把握過程。這不是什麼消極的人生態度,而是一種積極向上的人生觀,是一種樂觀進取、認真把握現實、體驗當下的「樂生」精神,接續了遠古中華優秀文化傳統。也因此,每一個體驗到的瞬間都可能化成生命情感的意義永恆。

中國傳統文化為何具有如此強大的生命力?原因即在於人們對生活的藝術化審美處理。正是由於人們不甘於輕易地拋擲生命,才將自己的有限生命形式打上了更多的情感意味。這種人生的遊戲是健康的,它體現了個體生命圓融的一種審美化手段,有著現代人類學的豐富內涵,誠如德國詩人席勒

所說的，只有當人在充分意義上是人的時候，他才遊戲，只有當人遊戲的時候，他才是完整的人。「遊戲」這一個人類日常生活內容就包容了藝術和審美的意義，也就從一個日常的話語詞彙轉換成為一個具有哲學意義的形而上詞彙和行為策略。因此，中國古琴文化才以「人」為本，借助於「器」並整合其他，漸次上升為「藝」—「學」—「道」的完整軌跡。

# 第一章　古琴文化史蹟

　　中國古琴文化源遠流長，既往史料大都將琴史上溯至傳說中的伏羲與「三皇五帝」。作為現代學術研究對象，對其既往做一整理與考證、研究是將傳統中國古琴文化進行現代學術轉換與推進的題中應有之義。

## 第一節　古琴傳說：五音六律十三徽，龍吟鶴想思包羲

　　琴，即「七絃琴」，自宋以降，俗稱「古琴」，大凡提到琴，往往即指此，古人以其指稱所有的樂器，正是由於古琴代表了中國古代樂器乃至音樂的緣故。聯繫到創製、用材及典故等，別稱「舜琴」、「瑤琴」、「玉琴」、「雅琴」、「枯琴」、「素琴」、「幽琴」、「寶琴」、「綠綺」、「焦尾」、「絲桐」、「焦桐」、「老桐」、「孤桐」、「爨桐」等。為以示區別，其他的琴則在前面冠以限定詞，如「奚琴」、「胡琴」等。

鑿 鏊 𤦡 𤨏 珡 珡 琴

圖 3 「琴」字古今字型演變

　　從歷史上看，華夏先民們很早就發明了「琴」這種樂器。由於歷史悠久且神奇美妙，美麗的傳說也層出不窮。神話傳說在口頭文化時代，代繼相傳

本身就是歷史的一部分，依稀保存有過去歲月的部分真相，積澱有形成後世文化傳統的深厚底蘊。從遠古走向今天的「琴」也正是伴隨著中華文明的腳步出現於人世間。

據記載，漢代學者王充在《論衡・感虛篇》中提到「瓠芭」鼓瑟的神奇傳說。由於樂音悅耳美妙無比，結果吸引了深淵中的大魚浮上水面，側耳傾聽。更其神奇的是，古代有位著名樂師，名叫師曠，他在鼓琴時，能夠引來六匹龍馬仰秣傾聽。當師曠在演奏古老的琴曲〈清角〉時，天上不斷有聖蹟出現。例如，當演奏第一拍時，有玄鶴二八翩翩自南方飛來，紛紛雲集於廊門之高巔；在演奏第二拍時，這些傳說中的神鳥們自覺地排列成行，儼然受閱的儀仗隊；在演奏第三拍時，列位仙鳥們伸長了脖頸，不約而同地發出動聽的啼鳴聲，彷彿是在表達牠們的感情，而且還輕輕煽動著翅膀，舒翼而舞。在歌舞昇平的樂舞氣氛中，和諧的樂曲宮商有序，其聲上達雲天，譜出了一曲天地陰陽合一的交響曲。在耳聞目睹到這些場面後，在座的君王（平公）大喜過望，滿坐皆驚。對於這種傳說，王充評價說道：「《尚書》曰：『擊石拊石，百獸率舞。』此雖奇怪，然尚可信。」為什麼「可信」呢？因為在他看來，雖然人與動物不同類，但是，鳥、獸也同樣是自然的造化，有著擬人的特性，有生命形式，對外界刺激會發生相應的反映，它們也長著耳朵，人耳會聽，它們亦會聽；見到人們吃東西，便也想進食，這是一種自然的生理或信號系統反射。既然如此，當聽到了人們為之而感動的樂曲時，它們為何不會同樣表達相應的情緒，從而歡欣鼓舞呢？這正是前述「聲」的反應層次。「百獸率舞」不僅是圖騰形式場面，誰又能說不曾是真實的歷史場景呢？王充作為反對虛妄主義的學者，認為「此雖奇怪，然尚可信」這一點在今天看來，也是有一定道理在。因為音聲之起有其一定生命體感的自然影響因素，這與「子在齊聞〈韶〉，三月不知肉味，曰『不圖為樂之至於斯也。』」[1] 具有某種異曲同工之處。王充在〈講瑞篇〉中還說道：

　　……歌曲彌妙，和者彌寡。行操益清，交者益鮮。鳥獸亦然，必以附
　　從效鳳皇，是用和多為妙曲也。……

---

1　楊伯峻譯注：《論語譯注》，中華書局 2007 年第一版。

　　既然如此，看似「虛妄」的「巫術」也必定有其合理之處。誠如上篇所述，從漢文中的「巫」字來看，《說文解字》釋為「祝」，就是向神祈禱之人。這表明巫的特性是通「靈」，專事於與「靈界」打交道，身上肩負著神聖而沉重的歷史使命。「巫」的身分不是單一的，它日常素以音樂歌舞的方式來行法事。一般而言，它們大多是模仿圖騰動物的叫喊和模仿其姿態並伴以器物聲響，造成一種神聖的祭典肅穆效應，掀起一種宗教般的激情投入，日後漸漸有意識地將其固定化、儀式化、制度化地運用於類似場合，結果「其音如吟、其音如謠」的響器類禮器就用於群體活動中的鼓眾與率眾，達到那種禮制性號令作用。最為原始的響器類禮器是木製的響板、空心木鼓、蒙有獸皮的鼓以及石製的各種響器等競相出現，它們發出的聲響如「其音如判木」、「其音如擊石」、「其音如鼓」、「其音如鼓枹」、「音如磬石之聲」、「其音如磬」等就不奇怪了。漢代琴家桓譚在《新論·琴道》中說：

> 昔神農氏繼宓羲而王天下，上觀法於天，下取法於地，近取諸身，遠取諸物，於是始削桐為琴，繩絲為絃，以通神明之德，合天地之和焉。

　　桓譚認為「琴」最早萌芽於「伏義」帝。通過仰觀天文，俯察地理，擷取標誌，創製符號，絞絲為絃，鋸木為琴，由是創發了中華古琴文化。而作為早期禮樂文化之先聲的「琴」從一開始就承擔著重要的使命。因為在「通神」這一點上，琴與舞是直接服務於「神」的，她為人類早期的行為「通神」之巫服務。如，《呂氏春秋·古樂》：

> 昔葛天氏之樂，三人操牛尾，投足以歌八闋：一曰〈載民〉，二曰〈玄鳥〉，三曰〈遂草木〉，四曰〈奮五穀〉，五曰〈敬天常〉，六曰〈達帝功〉，七曰〈依地德〉，八曰〈總禽獸之極〉。

　　從當時「絕地天通」的情況看，「琴」與後世的「禮」「樂」文明之興起有著千絲萬縷的聯繫。因為「巫」與樂器緊密相關，文字學告訴我們，「巫」意同「工」。《說文解字》說：「工，巧飾也。象人有規榘，與巫同意。」「工」就是「規矩」。　有學者通過對甲骨文和籀文進行考證，認為

「工」字在甲骨文中是指一種絃樂器，上古稱琴師為「工」，也即是演奏絃樂器者。而「巫」字則是兩件絃樂器「工」相交叉——「<img>」，也是指絃樂器演奏者。可見，二者之間的聯繫絕非偶然。而且，由於「巫」因為能夠奏樂而成為人神之間的溝通，所以「琴」、「瑟」、「弄」等字不應「從玉」而應「從工」。遠在周公「制禮作樂」之前，「琴」奏出的就已經不僅僅是音樂之「聲」、「音」或音樂之「樂」了，而有著更為豐富的文化意義符號，這其實即是古代往往用「琴」來指代「音樂」的癥結所在，後來的「音樂」起始並不單純是「美的藝術」，而是借助於弦樂之音來表達一種文化誕生之初的資訊，而是中華古老文化一個表號。「巫」在當時的地位可謂至高無上，儼然是眾生的精神領袖，或者說是人類文化最早覺悟者。由牠所發出的指令具有無可挑剔的權威性，而為了營造氣氛，鼓舞奏樂是一種當然的必須。因此，「琴」直接與「巫、舞、無」結為一體。當代著名琴家葛翰聰先生也認為「巫」與「琴」相關，他並且提出了「琴與巫的一體化」觀點。他說，琴與巫存在著直接而神秘的血緣關係，琴在初創之時，實際上是以一種巫術的神聖力量而創造的，這除了巫術在琴中注入了無邊的神力之外，是沒有什麼其他意義足以充分解釋的。所以，琴歌屬於巫歌，自然也是不言而喻的事實了。我們認為，該推論深有道理。

在人類發展史上，「琴」的出現是較晚近的事情，或許早在「人猿相揖別」的洪荒時期就隨著人類社會擺脫自然界、脫離自然界而誕生。例如，中國的《山海經‧海內經》曾記載說，「帝俊生晏龍，晏龍是為琴瑟。帝俊有子八人，是始為歌舞。」中國古代典籍中有很多關於「三皇五帝」的記載，對於歷史文獻，我們本著對歷史負責的科學態度去認真地分析對待，許多神話事件顯然是以歷史事件為依據的，因為神話和歷史之間有著密切的聯繫。一般來說，神話的確有助於幫助人們理解古人的習俗、信仰、制度、自然、歷史以及其他看似偶然的事件等。人類在步入文明社會之前曾經有過一個現在叫做「原邏輯」的時代，人們稱其為「原始思維」（或「野性思維」）的時代，這就是我們習慣上稱呼的「巫史」時代。原始思維借助於形象化的方式來深化自己對自身以及外在世界的認識，並由此建立起各種與世界相應的認知系統，通過這種方式來進行的理解活動雖然有別於後期逐漸成

型的那種包括歷史認識在內的「開化」性思維，但人類畢竟走出了邁向理性的第一步。

在歷史幽深隧道的盡頭，人們的生死不定、莫名焦慮往往無形中起到某種「看不見的手」的掣肘作用，未知的恐懼與預知的渴望促使人們返觀自身，去努力尋找自己的方向，這就是文化意識的起源。而由於自己身處孤立無援、險象環生的可怕環境，早期人類必須求得其他外力的支持，然而，環顧四周，除了自身以外，只有其他低級動物。那麼，在這樣一種情況下，調動和利用一切來為「我」所用，藉以保護自己，就不僅僅是一種自然的文化萌動，也是人類走向自信的自然之途，「圖騰」與「巫術」於是就成為人類文化的起點。如果承認文化源於非文化的話，那麼，圖騰觀念成為人類最早藝術文化之「蛹」這一看法應該是可以接受的。同理，藝術源於非藝術，也是顛撲不破的真理。從人類歷史進程看，圖騰崇拜和「巫史」階段的出現對於原始藝術確實起到了某種難以估量的催生作用，甚至這些行為本身就是後世人們所認為的「藝術」，或者是其載體形式及其內容的混合體。

魔術的觀念（Magical Virtue）和神秘的力量（Magical Power）就成為其中的主要內涵，具備這兩種要素的法術通過一定的科儀形式來理解和傳播未知世界資訊的手段就叫做巫術，巫術的執行人就是「巫」。這種名為「巫」的東西，是原始時代的精神文明象徵，它起因於人們對「自然力」的盲目恐懼、無知和希冀控馭的一種願望，並通過展示內心世界而外化的一種代用品，是早期人類的異化形式。從廣布民間的大量文化創世資訊看，這些人大多是半神半人的形象，其實就靠著這些想像去支撐，無形中就在文化的創製上附加上一些驚世駭俗的傳

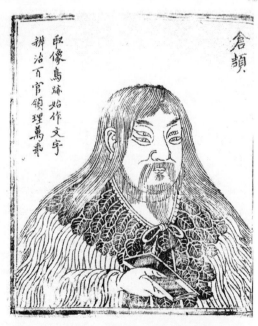

圖4〈歷代古人像贊〉，明弘治十一年（西元 1498 年）刊本，版畫

聞，例如傳說倉頡造漢字時，就出現有所謂的「天雨粟，鬼夜哭」等現象。

　　日本著名學者林謙三先生說過，「中國早在周朝時代，已經在『八音』的名目之下創始了樂器的分類。就是將所有的樂器，分為金、石、絲、竹、匏、土、革、木八類。……如果改用新的樂器學用語來說，這八音中的土，兼涉及於體鳴樂器和氣樂器；金石木大抵都屬體鳴樂器，革屬皮樂器，竹匏屬氣樂器，絲屬絃樂器。」[2]若言華夏古樂源遠流長，且很早就自成系統，則大體不差。其實中國的樂器遠在周朝之前，就已經與原始樂舞糾纏在了一起，二者實不相離。

　　中國音樂史家牛龍菲先生說：「今日所說的『音樂』，音就是『言』，就是簫。原始樂舞，以言簫為巫具，行宗教之儀式。言簫之語詞意義擴大，是為音樂之音。『樂』（即『**樂**』），就是琴，初讀若『虧』（Kaom）、若『空』（Kam），也是琴之語詞意義的擴大，是為音樂之樂。古代說『音樂』，就和今天說『管弦』一樣。後來『**樂**』也和『**弓**』一樣，隨『雩』改讀作 yu，又聲訛為 yue。至此『音樂』不復再存弦樂之上古字音，而僅存管樂之上古字音。此『**樂**』字的聲訛，和『**弓**』字的轉讀，是可以互訓互證的。」[3]

　　考索一下「琴」的起源是必要的。琴，習稱七絃琴，因其乃尚古之遺存，宋季始稱古琴。關於古琴創製的年代，眾說紛紜，一般有下列幾種說法：

　　**其一，伏羲說。**蔡邕《琴操》云：「昔伏羲氏作琴，所以禦邪僻，防心淫，以修身理性，反其天真也。」馬融〈長笛賦〉云：「昔庖羲作琴；神農造瑟。」李善注：「庖羲即伏羲也。」

　　**其二，神農說。**桓譚《新論‧琴道》：「昔神農氏繼宓羲而王天下，上觀法於天，下取法於地，近取諸身，遠取諸物。於是始削桐為琴，繩絲為絃，以通神明之德，合天地之和焉。」傅毅〈琴賦〉：「遂雕琢而成器，揆神農之初制。盡聲變之奧妙，抒心志之鬱滯。」應劭《風俗通義‧聲音》：「謹按《世本》，神農作琴。」

　2　林謙三：《東亞樂器考》，人民音樂出版社 1962 年 2 月第 1 版，頁 11。

　3　牛龍菲：《古樂發隱》，甘肅人民出版社 1985 年 3 月第 1 版，頁 20–21。

其三，炎帝說。《呂氏春秋・古樂》：「昔古朱襄氏之治天下也，多風而陽氣蓄積，萬物散解，果實不成，故士達作為五弦瑟，以來陰氣，以定群生。」高誘注：「朱襄氏古天子炎帝之別號」，「士達，朱襄氏之臣。」《事林廣記》：「《帝王世紀》曰：『炎帝作五絃之琴。』」

其四，黃帝說。《新刊太音大全集・歷代琴式》：「梁元帝《纂要》曰：『古琴有清角者，黃帝之琴也。』」

其五，堯說。元泰定本《事林廣記》文藝門引《禮儀纂》：「堯使毋句作琴。五絃。」

其六，舜說。《禮記・樂記》：「昔者舜作五弦之琴，以歌〈南風〉，夔始制樂，以賞諸侯。」《文選・琴賦序》李善注：「《尸子》：『舜作五弦之琴，以歌〈南風〉，南風之薰兮，以解吾人之慍。』是舜歌也。」

近世學者們則有不同看法，如：楊蔭瀏先生在《中國古代音樂史稿》原始時代的樂器一節中說：「關於這一時期是否已有琴、瑟等絃樂器，目前我們還沒有達到可以明確說明的地步。這裡存在著這樣的矛盾，我們有著不少關於琴、瑟等絃樂器的傳說，可是還沒有發現考古學的、甚至文字學或語言學的證明，鄭重一些，我們目前還只能暫取存疑的態度。」[4] 吳釗先生說道：「琴是我國古老而富有特色的彈絃樂器。傳說原始時代有個發明農耕的叫神農氏的氏族，曾經削桐為琴，繩絲為絃，創造了最初的琴。」[5] 張世彬則取伏羲說：「伏羲已懂得畫八卦。神農已知結繩示意。到了黃帝時代，倉頡便開始創造文字，加以自古相傳，黃帝之妃嫘祖開始利用蠶絲，那末，以絲作絃，彈之得音，以至木上張弦而成絃樂器，並因而獲得樂的概念。這些事情的確是有，可能在黃帝時出現。」[6] 琴史家許健則認為：「琴是我國歷史久遠的一種樂器。關於它的最早期的情況，現在只有一些傳說，例如它的創製者，在古籍記載中有：神農、伏羲、堯、舜等。雖不可信，但很早就產生了琴，這一點卻是無可懷疑的。」[7] 孫繼南等學者認為，「至於彈奏樂器，據

4　楊蔭瀏：《中國古代音樂史稿》，上冊，人民音樂出版社 1981 年 2 月第 1 版，頁 13。
5　吳釗：《中國音樂史略》，人民音樂出版社 1983 年 3 月第 1 版，頁 66。
6　張世彬：《中國音樂史論述稿》，香港九龍友聯出版社 1975 年版，頁 11。
7　許健：《琴史新編》，中華書局 2012 年 6 月第一版，頁 003。

有關文獻及西周時期琴、瑟使用的情況推斷，商代可能已有琴、瑟的雛形，但因尚無考古的實證，只能存疑。」[8]

上述幾種看法都將「琴」的發明歸之為上古傳說中的「三皇五帝」們。鑒於這關係到「琴史」的發端，所以我們必須謹慎地加以對待。「琴」的歷史雖然甚為久遠，對其的歷史意義可以上溯至伏羲，但作為一種後世的器具之「琴」史，卻應該從具有基本形制的時候寫起，這是一種比較妥當的做法，也經得起歷史本身的檢驗。我們認為，至今具有說服力的還是舜帝時期的「夔」說，依據較多也比較可信。

首先，從史料上看，令人欣喜的是，國家「九五」計畫重點科技攻關項目「夏、商、周斷代工程」的通過鑒定與對外發布，將中華文明史向前推進到接近虞舜時代。根據大量考古發掘的成果與文獻檢索發現：虞舜在中華民族歷史上實有其人。他實際上就是古代華夏部落的大巫，也是當時部族集團的政治領袖。古史文獻上雖然也有不少關於伏羲、神農、炎黃等創始古琴的零星記載，但大多語焉不詳，似乎都缺乏進一步的具體說明。而關於虞舜與琴的關係則大有不同。如，相關材料：

《論語·顏淵》：「舜有天下，選於眾，舉皋陶，不仁者遠矣。」

《論語·泰伯》：「舜有臣五人而天下治。」

《論語·雍也》：「子貢曰：『如有博施於民而能濟眾，何如？可謂仁乎？』子曰：『何事於仁！必也聖乎！堯舜其猶病諸！夫仁者，己欲立而立人，己欲達而達人。能近取譬，可謂仁之方也已。』」

《禮記·樂記》云：「武王克殷反商，……而封……帝舜之後於陳……」

《史記·陳杞世家》：「舜之後，周武王封之陳，至楚惠王滅之，有世家言。……。」太史公曰：舜之德可謂至矣！禪位於夏，而後世血食者歷三代。及楚滅陳，而田常得政於齊，卒為建國，百世不絕，苗裔茲茲，有土者不乏焉。」

《禮記·明堂位》曰：「大琴、大瑟、中琴、中瑟，四代之樂器也。」

---

8　孫繼南等主編：《中國音樂通史簡編》，山東教育出版社 1993 年 5 月第 1 版，頁 9。

鄭玄注曰：「四代，虞、夏、殷、周也。」通過多種歷史線索的爬梳，虞舜世系的來龍去脈，有案可稽大體可以斷定虞舜是實有其人的古代政治領袖，而《禮記・樂記》、《史記・樂記》等多種古代典籍又都認可虞舜是「琴」的創始人。虞舜時代創始中國古琴的史實，幾成定案。觀他文可作旁證：

《史記・五帝本紀》曰：「堯乃賜舜絺衣與琴，為築倉廩，予牛羊。」又「舜妻堯二女，與琴，象取之。」先秦文獻沒有講堯以琴與舜的事，司馬遷亦略述堯舜事，顯見取材於《孟子》。《孟子・盡心章句下》云：「舜之飯糗茹草也，若將終身焉；及其為天子也，被袗（絺）衣，鼓琴，二女果，若固有之。」

《禮記・樂記》云：「昔者舜作五弦之琴，以歌〈南風〉。」《尸子》和《孔子家語》也記載了〈南風歌〉的歌辭。辭曰：「南風之薰兮，可以解吾民之慍兮。南風之時兮，可以阜吾民之財兮。」清人沈德潛輯錄唐以前歷代詩歌的《古詩源》，亦收錄這首〈南風歌〉。《孟子》書中也時見類似記載。

其次，從歷史背景和現實情況看，《尚書》、《國語》等文獻曾記載說，虞舜時代已經有祭祀、禮聘等等較為頻繁的社交活動。虞舜時代無疑具有產生古琴的土壤。琴家張世彬在談到「舜作五弦琴」的可信度時說：「《禮記・樂記》云：『舜作五弦琴。』自漢以來，我國人大抵都相信。今按本稿第一篇已指出商代樂器上已有十一律供實用。所欠一律不致不能求得，故十二律事實上已經發明，而這未必是殷人始創，可能更早已有承傳。再看《尚書》中有〈舜典〉一篇，記載舜的話說：『余欲聞六律、五聲、八音』。從商代發展來推算，舜時已有六律是可能的。那末，音階上已有五聲，也是不足為奇的。於是依五聲定弦的五弦琴，說是由舜始創，豈不是極為合情合理而可信的嗎？」[9]

「琴」乃虞舜時代的傑作，在虞舜時代與造琴有瓜葛的莫過於舜的典樂官「夔」。因此，「夔」有可能即是虞舜時代創造古琴之人。例如：

《尚書・堯典》曰：「帝曰，『夔！命汝典樂，教冑子。』」

---

9　張世彬：《中國音樂史論述稿》，香港九龍友聯出版社 1975 年版，頁 424。

《禮記‧樂記》曰：「夔始制樂，以賞諸侯。」

《漢書‧百官公卿表上》：「夔典樂，和神人。」應劭注曰：「夔，臣名也。」

《莊子‧達生》曰：「丘有，山有夔。」成玄英疏：「大如牛，狀如鼓，一足行也。」

《莊子‧秋水》：「夔謂曰：吾以一足踔而行。」

《山海經‧大荒東經》曰：「東海中有流波山，入海千里。其上有獸，狀如牛，蒼身而無角，一足，出入水必風雨，其光如日月，其聲如雷，其名曰夔。黃帝得之，以其皮為鼓，橛以雷獸之骨，聲聞五百里，以威天下。」

王充《論衡‧書虛》說：「今夔一足，無因趨步，坐調音樂，可也。」

再次，還有一件至關重要的線索就是，中國人大約於虞舜時代開始養蠶，由於蠶絲的堅韌等特性，琴弦大多用它來製成，以表現一種圓潤倉古的韻味。

最後，從歷史和考古發掘的實物來證實，也足以證明這個問題。據湖北省隨縣曾侯乙墓出土的「十絃琴」和湖北荊門楚墓出土的「七絃琴」說明，即「無徽，一足。」

又，根據湖南長沙馬王堆出土的另一「七絃琴」說明，也是「一個琴足」。

可見，「一足」（「獨腳琴」）絕非偶然。據此，「夔」極可能是當時的「巫」。古琴家謝孝苹先生在提交《中國古琴學術國際研討會》的論文中得出的結論也提供了較為有力的證據。謝先生說道：「1973 年長沙馬王堆三號漢墓中發掘到一床形體像琴的樂器。沒有琴徽，僅有一足，琴尾部分是實木，嶽山很低，絃距狹窄。如果這件隨葬品就是古琴，仍然不清楚是西漢時製作的琴呢？還是更早時期的琴。按照常理推測，無論今人或古人，對古琴的欣賞皆厚古而薄今，這不僅有心理上原因，更多的是音響，即對音色，音質要求上的原因，隨葬品又多選用死者生前喜愛的寶物。因此馬王堆漢墓隨葬之琴，更大的可能性不是西漢時製作的，而是先

秦時代製作的古琴。1978 年 5 月考古家們又在湖北隨縣擂鼓墩曾侯乙墓發掘到五絃琴，十絃琴各一床。從同時發現的楚王贈鎛銘文『唯王五十又六祀返自西陽』十一個字推斷，隨葬品鎛應是楚惠王五十六年，即西元前 433年所贈，曾侯之死，在西元前 433 年之後，其時已是戰國初期，那麼曾侯乙墓隨葬之琴，至少是戰國初期的琴或更早，這當然是今天人們所能見到的最早的古琴實物形象了。曾侯乙墓的兩床琴和宋陳暘《樂書》所區分的小琴和中琴的形制規格，基本上相符。五絃琴嶽山也很低，絃距也狹窄，不適宜指彈，很可能使用一種輔助工具，像『鳳尾龍香撥』的『撥』之類。十絃琴的琴面不平，作波浪起伏狀，如按照現在的按彈指法，左手引絃上下，根本不可能。古人如何手揮五絃，目送飛鴻的呢？實在難以想像。我懷疑這張埋葬地下二千餘年的琴，雖在恆溫條件下，但不知由於什麼迄今尚無法得知的原因，它還來不及回到地面，已經在地下變形了。人們從長沙馬王堆和隨縣擂鼓墩的新發現，增長了不少新的知識，但人們很少注意兩處發掘帶給我們一個非常有價值的重要啟示：兩處發現的戰國古琴，用以支撐琴體的都是一個足，現在能夠見到的古琴或傳世較早的唐代的古琴，用以支撐琴體的都是雙足，琴書上叫做『雁足』。今雖一足之差，卻把作者的聯翩浮想，牽引到創始古琴的虞舜時代。」[10]

「獨腳琴」的出土發現絕非偶然，它必定與虞舜時代的樂正夔有著必然聯繫。「琴」較早一定與巫風（舞鳳）有關，是原始樂舞時代的遺存和仿續，這樣「古琴」歷史就不止「三千年」，還可上推。說「巫」即說「舞」，其實也是說「樂」的時代，「樂舞」是一而二，二合一的事情。「詩、樂、舞」「三位一體」的說法在此基礎上得以發展而來，因為「舞」就內含於「樂」。也即是說，早期的「樂」與「舞」是同一概念，此時的「樂」包含了後來的「音樂」、「舞蹈」和「詩」乃至戲劇等。原始時期「巫祝時代」與後來所稱的藝術類型——樂舞——的確具有千絲萬縷的聯繫。所以，虞舜時代無疑完全具備產生古琴的土壤和條件。作為一種歷史悠久的傳統文化，其根溯至伏羲並沒有錯，而作為一種具有禮樂文明清晰理路的「琴器」和「琴樂」的出現，從邏輯上說，不可能出自歷史的最早原點。

10 謝孝苹：《雷巢文存》下，中國文聯出版社 1999 年 4 月第 1 版，頁 796–797。

道理很明顯，任何一種文化形態既要有其漫生的土壤，更需要一定的文化積累，這是不言而喻的事實。我們還注意到，凡是持「虞舜說」者大多為歷史學家、琴學家等學者，而「伏羲說」、「黃帝說」者一般都僅憑傳說，語焉不詳，邏輯上難以自洽。

　　根據上述線索，我們僅此推論：「琴」是原始「工」匠們在虞舜時代的傑作，由於中華人文初祖（伏羲）創製了最早的文化，在歷史記載不全的條件下，加之當時的口頭文化傳播的不確定性，尤其是人們具有一種將現實加以神幻化的普遍心理，為的是將確有豐富內蘊的「琴」比附祖先意圖以明聖德。這樣，出現在虞舜時代與造琴有瓜葛的典樂官「夔」（巫）就不僅自身神聖化了，他的發明權也就被人們順理成章地給置換了。凡此，為「古琴」的現世做好了歷史性鋪墊，「琴」於是呼之欲出。

　　在古琴文化傳說中，大凡技藝超絕的琴師，大多都為盲人（「瞽師」），這或許就與「琴師」淵源於「巫」有關？是否「聽覺藝術」因視覺感官的關如從而在藝術的感受和表達上愈加敏銳無比？有關「琴」創製於虞舜時代資訊在相關琴文（詩、賦、詞、贊等）上有大量湧現及其自然表達，如：

範仲淹〈蘇舜欽學琴〉
絲桐徽黃金，本是太古器。在昔重正聲，阜民一氣志。
夫維不去身，寧為蹈淫事。有虞絃南風，孝德互天地。
子期意流水，彼此心一致。陰陽易條昌，率舞格異類。
聖賢無不能，制作矗深意。惜哉未俗傳，沾滯失其粹。
發指務新切，操弄貴可喜。鄭衛及桑濮，哇咬輒我貳。
襄曠死已久，誰能救已墜。空餘器與名，天律卒憔悴。
有如東遷至，所存但虛位。余雖學操縵，豈不識真偽。
安得周太師，大音教我肄。盡革世所尚，追復和之至。
匪獨血氣平，諧調厚政治。輟曲雅琴歌，感慨非自異。

丁湜〈舜琴歌南風〉
大舜臨民日，彈琴奏雅歌。薰風方在禦，膻行正無頗。

吹棘知情爽，開冥表至和。阜財思不淺，解慍惠尤多。

五岳期巡狩，三苗已倒戈。吾皇今秉籙，聖政掩南訛。

一句「舜彈五弦之琴，歌南風之詩，而天下治」，就使「琴」與中華禮樂文明的創生達到了高度同構的地步。正如宋人朱長文在《琴史・敘史》中所闡發的那樣：

夫琴者，閑邪復性，樂道忘憂之器也。三代之賢，自天子至于士，莫不好之。

世界上無論哪個民族都必有其誕生的溫床，而「巫術」就是早期的文化根源，「巫術」也是其藝術孳生的土壤。「巫」就不僅是「巫」，因為在文明人看來是「野蠻」，而在當時的「野蠻」條件下，「野蠻」的「巫」無疑即是文明的領袖。「三皇五帝」們總是以神龍見首不見尾的形象而出現，不就是當時的「巫」嗎？以今天的眼光觀之，「巫」就是「政治家」，是「史」家，還是「藝術家」的原始雛形。

如果說從非藝術跨越到藝術只有一步之遙的話，那麼，這一過渡卻是一次質的飛躍。「巫」舞同源也好，「巫」史同源也罷，「巫」即是人類早期的文化場景。從生成角度看，「巫」成為藝術最早形成的土壤；從形象角度看，「巫」一身而三任，不僅是「巫」而且是「史」，同時還是「藝」人；從發抒情志和滿足情感、節奏角度看，「巫」已然是藝術的雛形。原始藝術與非藝術的分界何在？非藝術與藝術的跨越仲介就在此，人類藝術的曙光就透射在人類意識觀念的轉移上面，就恆定在把握視角的轉化上面，一旦人們以非功利的、審美的眼光去觀賞，人類藝術就此獲得了誕生！原始藝術與非藝術的分界在哪裡？其實就應該在這裡，它就在人類藝術的曙光透射於人類意識觀念的轉移上面，就恆定在人們所把握視角的轉化上面。一旦人們以非功利、審美的眼光去觀賞，人類藝術就此獲得了誕生，被後世所認可的「琴器—琴藝—琴學—琴道」（不管是精神文明的載體抑或是物質文明的琴器工藝）同樣由此而濫觴，這正是至今仍裹纏在「琴」上具有不解之秘的重要原因。

## 第二節　古琴的軼史：「柱上雕蟲對書字，槽中瘦馬仰聽琴」

　　誠如前述，伏羲為中華人文初祖，「以龍紀官」、「為龍師而龍名」，在長期的民族文化大融合中，華夏氏族及其後人在「龍飛鳳舞」的旗幟感召下，逐漸走向了中華民族大融合。虞舜時期的巫──「夔」──乃創造古琴之人，「琴」與中華文化具有高度同構的血緣關係，自然也就與中華民族的文化圖騰──「龍」「鳳」──有著非同一般的因緣。「琴」與「龍」「鳳」的結緣可謂「合則雙美」。任何民族的文化發端都不可能是單一的線形發展，古史傳說由於文化融合的豐富與口傳因素不確定性，「伏羲」是多個神話傳說中英雄聖跡的整合。於是，在龍鳳文化整體和諧的背景下，發源於巫文化的「琴」就有了很多「龍」「鳳」的痕跡、特徵與稱謂。例如，我們至今對琴的不同部位還仍然沿用「龍池」、「鳳沼」等稱呼，有一些琴曲名乾脆就用「龍」「鳳」來命名，如常見的「龍翔操」、「龍鶴操」、「鳳翔千仞」等。此外，對琴樂的意境描繪也往往有「龍翔」、「鸞鳳和鳴」等修飾詞語，它們頻頻出現在中國歷代的琴文、琴賦、琴贊、琴詩和琴銘中。例如：

　　　　李白〈遊泰山六首〉
　　　　朝飲王母池，暝投天門關。獨抱綠綺琴，夜行清山間。
　　　　山明月露白，夜靜松風歇。仙人遊碧峰，處處笙歌發。
　　　　寂靜娛清輝，玉真連翠微。想像鸞鳳舞，飄颻龍虎衣。
　　　　捫天摘匏瓜，恍惚不憶歸。舉手弄清淺，誤攀織女機。
　　　　明晨坐相失，但見五雲飛。

　　　　王績〈古意六首〉之一（彈琴）
　　　　幽人在何所，紫巖有仙躅。明月橫寶琴，此外將安欲。
　　　　材抽嶧山幹，徽點崑丘玉。漆抱蛟龍脣，絲纏鳳凰足。
　　　　前彈廣陵散，後以明光續。百金買一聲，千金傳一曲。
　　　　世無鍾子期，誰知心所屬。

韋應物〈擬古〉（詠琴）

有客天一方，寄我孤桐琴。迢迢萬里隔，託此傳幽音。

冰霜中自結，龍鳳相與吟。絃以明直道，漆以固交深。

白居易〈對琴酒〉

泠泠秋泉韻，貯在龍鳳池。油油春雲心，一栖可致之。

自古有琴酒，得此味者稀。祇因康與籍，及我三心知。

釋彪〈寶琴〉

吾有一寶琴，價重雙南金。刻作龍鳳象，彈為山水音。

星從徽裏發，風來弦上吟。鍾期不可遇，誰辨曲中心。

曹勛〈寶腹琴贊〉

嶧陽之奇，就樸不遷。外規清辨，內合自然。

霜廷肅珮，玉潤幽泉。若鐘若磬。沖澹兼焉。

偉茲瑤器，任以天成。中堅外靜，心虛乃清。

鸑龍擬象，金石和聲。奏我南風，太古之情。

〈琴贊〉

鳴鳳秀翰，太古遺音。冷風脩然，以寫我心。

　　「三代」之後，自然就由周代接續上了遠古的「文化」傳統，傳說中的周公「制禮作樂」其實是延續傳統文化的「舊邦新命」，此時的「樂教」更加嚴謹且系統化了，「琴」自然也就成為其中的重要內容，此後，琴的面目便日漸清晰，以後的琴史也便順理成章的延續下來，愈加可信了。「琴」於是正式登上了中華文化歷史舞臺，雖然尚未完全褪去其象徵意義，例如，琴一般長 3 尺 6 寸 5（約 120–128 公分），象徵著 1 年 365 天（或者象徵著一周天 365 度）；「龍池鳳沼」象徵著上山下澤、天圓地方等；琴面上的十三徽象徵著 1 年 12 月加上 1 個潤月；7 根琴弦象徵著宮、商、角、徵、羽的

「五音」和「文武」之道；還有 7 弦上起承露部分，經岳山、龍齦以及琴底的一對雁足等象徵 7 星北斗等。

春秋戰國時期，世風已經釀成了「士無故不徹琴瑟」的繁盛局面，雖然社會從總體形式上已經呈現一種「禮崩樂壞」的無奈局面，但由於中華琴文化傳統早已深入人心，因此，不僅醉心於「克己復禮」的孔子曾有過向師襄學〈文王操〉的真實記錄，他本人還親自參與創作了〈龜山操〉、〈將歸操〉、〈猗蘭操〉等琴歌曲。據傳道家巨擘莊子也有以彈琴的方式來追悼亡妻的不驚人之舉。至於「俞伯牙摔琴謝知音」的故事更是成為千古佳話。詩文中不斷出現大量以此為題的描寫，如「借問人間愁寂意，伯牙弦絕已無聲。」（薛濤〈寄張元夫〉）「七條弦上五音寒，此藝知音自古難。」（崔珏〈席間詠琴客〉）「惆悵鍾期來海畔，斷琴彈落一天霜。」（袁枚〈題沈凡民蘭亭巷子〉）「莊周高論伯牙琴，閒夜思量淚滿襟。」（羅隱〈重過隨州故兵部李侍郎恩知因抒長句〉）等。

漢代，古琴的形制基本走向了定型，由不定弦基本定為七弦，同時還出現了較為完善的共鳴箱和標誌音位的琴徽，文人們紛紛參與古琴的創製、琴曲（歌）的創作等，並寫下了大量的琴賦、琴贊、琴論等。當時主要有揚雄的〈琴清英〉、桓譚的〈琴道〉、馬融的〈琴賦〉、傅毅的〈琴賦〉、蔡邕的〈彈琴賦〉、《琴操》等。此時，劉向已經明確地將「琴學」納入傳統的「樂教」系統。

東漢末年，有位名家蔡邕素以博學多文、精通音律而蜚聲世間，尤其擅長彈琴，這一點博得喜愛音樂的漢章帝劉志的衷愛，被召入京，專事彈琴。鑒於人事冗雜，江湖險惡，政局無望，蔡邕告病還鄉。一天，驕陽似火，在歸來路過吳郡（今江蘇蘇州）的路上，蔡邕路過一戶人家門口，偶然見到主人正用一根上好的桐木往燒飯的灶膛裡放，見此情景，他急忙上前抽出已經燃著的桐木，可惜一端已經燒掉了一段，他不禁連歎「可惜，可惜。」主人見此，不解地問道：「一段柴木，先生為何如此歎氣？」蔡邕若有所思的回答說：「你有所不知，方才所燒壞的這段桐木，乃是做琴的絕佳用料啊！可惜，可惜！好在燒的不多，或許還可以用，亦未可知。」聽到這

一席話，主人慷慨地說道：「既然如此，那就送予先生吧！」日後，蔡邕就用這段從火中救出的桐材製成了名琴，起名「焦尾」，與周代名琴「號鐘」、楚莊王名琴「繞梁」和司馬相如的名琴「綠綺」並稱為我國古代四大名琴。蔡邕在世時，曾經創作了後來號稱「蔡氏五弄」（〈遊春〉、〈淥水〉、〈幽居〉、〈坐愁〉、〈秋思〉）的琴曲，流芳後世，經久不衰。他的女兒蔡琰（文姬）也承其衣缽，曾以親身經歷譜寫出〈胡笳十八拍〉的傳世琴歌，成為千古絕唱。

圖 5 古琴減字譜

魏晉南北朝之際，很多人能琴善樂，有一大批在中華琴史上可圈可點的人物，例如：杜夔、荀勖、傅玄、阮籍、阮咸、嵇康、劉琨、何琦、董景道、成公綏、孫登、戴逵、陶弘景、陶淵明、宗炳、柳惲、柳諧等。尤其是嵇康，以〈琴賦〉和琴曲「嵇氏四弄」（〈長清〉、〈短清〉、〈長側〉、〈短側〉）而著名，更以演奏琴曲〈廣陵散〉而知名後世。這時，也出現了迄今世界上留存最早記錄古琴曲《碣石調‧幽蘭》的文字譜，原譜為唐人手

寫卷子。琴樂文字譜的產生有著重大作用，它保存了歷史，擺脫了代際口述的單一格局，大大推動了琴曲創作繁盛的局面，為以後古琴減字譜的誕生奠定了良好基礎。

隋唐時期，由於建立了強大的國家政權，尤其是「貞觀之治」以後，「政通人和」的大好局面帶來了琴學發展的大好時期。從古琴的斷製工藝上說，出現了以蜀人雷威為代表的一大批斷琴名家，其代表作為現存故宮博物院的「九霄環佩」與「大聖遺音」。

古琴記譜法也出現了由曹柔發明的「減字譜」以代替繁冗的文字譜，從而大大推動了古琴曲的創作、發展與保護。

在琴曲創作、整理與演奏方面也呈現出一派繁榮景象，僅從形式體裁而言，就有小調、操弄、雜曲和琴歌等多種，它們突破了傳統的「暢」（美暢其道）、「操」（堅守節操）、「引」（進德修業）、「弄」（抒情寫意）的固有格局。這時候，琴人很多，可以說是不勝枚舉，如：李疑（「連珠先生」）、賀若弼、王通（「文中子」）、王績（「東皋子」）、趙耶利（「趙師」）、董庭蘭（「董大」）、薛易簡、陳康士、陳拙等。至於文人與琴的關係更密，幾乎所有詩人騷客均寄情於琴，或弄琴，或歌琴、贊琴、吟琴、聽琴等，極大地豐富了唐詩題材，影響澤被後世。有一點往往為正史琴家所忽視的是，樂伎與琴樂的關係。唐代樂伎中最著名的有薛濤和李冶（「李季蘭」）。李季蘭善彈琴，曾一度徵召入宮為操琴樂伎，其詩作〈從蕭叔子聽彈琴賦得三峽流泉歌〉證實唐代就有〈流水〉琴曲的誕生。

由於琴學的全面勃興，唐代還形成了明確的琴派之分，如唐開元、天寶年間，琴壇主要盛行的是兩大琴派——「沈家聲」與「祝家聲」，如琴家董庭蘭即由師從「沈」「祝」二聲而最終自立門派，別創新聲。雖然琴派自古就有，如《左傳》就說：「晉侯觀於軍府，見鐘儀，問其族。曰：伶人也。與之琴，操南音。」但具體分清琴派風格卻始於唐代琴人趙耶利，據朱長文《琴史》記載：「趙耶利……每云：吳聲清婉，若長江廣流，綿延徐逝，有國士之風；蜀聲躁急，若激浪奔雷，亦一時之俊。」琴派的產生與公認乃歷史的產物，由於交通不便於傳播的需要，尤其是古琴打譜、記譜、傳譜的多

義等原因，同一首琴曲往往出現多種表達形式及內容的衍生等。隨著時代發展、文明進步、人際交流的頻繁，以及琴樂風格的多元互補，尤其是隨著人們對傳統文化認知的逐漸加深，琴學的發展勢必帶來共生互進，取長補短的局面，而非獨自為限，畫地為牢。因此，琴派是彼此借鑑的風格基礎，而非「藩鎮割據」似的「華山論劍」，只有如此，「琴學」才有可能繁盛，「琴道」也才行將風行。

　　宋代政治、軍事贏弱，而經濟、文化繁盛。琴學上出現了第一部琴史，作者朱長文，字伯原，號樂圃，家學淵源，精研子史，於「廣覽而博求」中編寫出《琴史》六卷，收錄自先秦至宋初琴人一百五十六人，並從〈瑩律〉、〈釋絃〉、〈明度〉、〈擬象〉、〈論音〉、〈審調〉、〈聲歌〉、〈廣制〉、〈盡美〉、〈志言〉、〈敘史〉等多方面從琴學上做了系統的理論總結，提出了自己的一定見解，至今還具有不可取代的重要價值。

　　宋代的著名琴派還有廣陵派、虞山派等。這時的琴學理論著述也高潮迭起，除了朱長文的《琴史》以外，還有多種琴學著述，成為繼隋唐之後而起的又一琴學高峰。北宋時期在諸琴派之外還形成了一個琴僧系統，自朱文濟（宮廷琴師，太平興國時「古琴為天下第一」）以下都是僧人，他的弟子慧日大師夷中及再傳弟子知白、義海都是有名的琴僧，而義海的弟子則全和尚及其再傳弟子照曠以彈奏〈廣陵散〉「音節殊妙」而著稱，這一琴僧系統構成中華傳統琴學的一大奇觀。

　　南宋末年，因風格迥異，琴派日趨殊名的主要有三大琴派，即：浙派（其傳譜為「浙譜」），活動於臨安（今浙江省杭州市）一帶，以郭楚望成就最大，代表作為〈瀟湘水雲〉、〈步月〉、〈春雨〉、〈秋雨〉、〈飛鳴吟〉、〈泛滄浪〉、〈秋鴻〉等。郭楚望的弟子劉志方繼承了乃師衣缽，創作有〈忘機曲〉（〈鷗鷺忘機〉母本），並傳授給楊瓚門客徐天民、毛敏仲，影響沿至明清，以至當代。另一個琴派是為京師派，也稱「官派」，所用的琴譜叫「閣譜」。還有就是採用「江西譜」的「民間琴派」，俗稱「江西派」。琴家成玉礀在《琴論》中將這三派作了比較，他說：

　　京師、兩浙、江西，能琴者極多，然指法各有不同。京師過於剛勁，

　　江西失於輕浮，惟兩浙質而不野，文而不史。此法人多不知，惟三人
對彈，可較優劣。

　　宋代內廷還專設「琴待詔」一職，一時釀成了「名卿名相盡知音，遇酒
遇琴無間隔」的繁盛局面。宋太宗趙匡義於至道元年（西元 995）甚至「增
作九弦琴、五弦阮，別造新譜三十七卷」，乃至相繼影響到後世皇帝仿造出
一弦琴、二弦琴……九弦琴等荒唐的地步。徽宗皇帝趙佶「搜羅南北名琴絕
品」專闢「萬琴堂」以玩賞，大臣以及文人騷客、僧人、山鄉士卒等莫不鍾
情於琴。宋季金元時期，有金世宗、金章宗「嗜琴如命」，耶律楚材琴歌多
種和苗秀實的《琴辨》、徐理《琴統》、《外篇》及《奧音玉譜》、元吳澄
《琴言十則》等琴學著作。據饒宗頤先生研究認為，元代琴人主要有阿榮、
赤盞、鐵柱和由宋入元的趙孟頫著《琴原》、倪瓚、倪驥、張雨、薩天錫、
蕭性淵等。

　　明清時期，琴學有新的大發展，約略十七世紀，「琴學」這一專稱得以
確立。出現了歷史上第一部古琴曲專集──《神奇秘譜》，編者朱權，成書
於明初洪熙元年（西元 1425）。全書共分三卷，上卷稱〈太古神品〉，中
下卷稱〈霞外神品〉。所謂「霞外」，意味著編著者希冀接續宋代浙派《紫
霞洞琴譜》之流脈的意思。

　　明朝嘉靖年間，琴家汪芝輯《西麓堂琴統》，收錄一百七十首琴曲。
此外，尚有明萬曆四十二年的琴家嚴澂主持編選刊印的《松絃館琴譜》、明
成祖敕撰《永樂琴書集成》二十卷、徐琪的《五知齋琴譜》，以及祝鳳喈
《與古齋琴譜》等。可以說，此時的琴論著述如雨後春筍，如冷謙《琴聲
十六法》、徐上瀛《谿山琴況》、蔣克謙編著《琴書大全》等。此時，琴派
林立，明代最突出的是江、浙兩派。有人認為，「江」就是當時松江劉鴻創
立的「松江派」，後期因黃龍山、楊表正、楊掄等琴人多活動於江左、南京
一帶，亦稱「江派」，這一看法尚需作進一步研究。但是，浙派繼承了南宋
徐天民一脈卻是歷史的事實，其代表者主要有編著《梧岡琴譜》的黃獻以及
「徐門正傳」見稱的《杏莊太音補遺》編者肖鸞。還有影響後世極為廣遠
的廣陵派和虞山派（「琴川社」），虞山派代表人物即嚴澂和徐上瀛（名

「礽」，號青山）。總起來說，這一時期琴壇甚為活躍，琴派紛呈，尤其是
乾嘉時期，出現了所謂「金陵之頓挫，中浙之綢繆，常熟之和靜，三吳之含

圖 6 古琴減字譜《神奇秘譜》

蓄，西蜀之古勁，八閩之激昂」等一時繁盛的景象。

　　據傳，明清之際還有因避世亂而遠赴日本的蔣興儔（西元 1639–1696）在日本創立的日本琴社，日人尊稱他為東皋禪師，現存《和文注琴譜》、《東皋琴譜》，或許就是根據他所傳的琴曲輯錄而成。明代斷琴工藝也有一定的成績，至今尚有存見的「潞王琴」就是當時的傑作。明清的琴曲傳播對後世也有一定影響，例如：〈秋鴻〉、〈平沙落雁〉、〈漁樵問答〉、〈良宵引〉、〈圯橋進履〉、〈伯牙弔子期〉、〈水仙操〉、〈鷗鷺忘機〉、〈龍翔操〉、〈梧葉舞秋風〉等。

　　中華民國時期，琴學研究主要有琴人楊宗稷編著的《琴學叢書》四十三卷（1911）等和周慶雲（夢坡）刊編的《琴史補》、《琴史續》和《琴書存目》等。此外，以查阜西為代表的今虞琴社同仁編印的《今虞琴刊》（1937）影響極大，直至當世。

　　中華人民共和國成立以來，琴壇曾一度昌盛，出現了全國各地琴派並起、「四雄並立」（琴壇領袖查阜西、琴學宗師管平湖、著名琴家張子謙、學院琴家吳景略）的大好局勢。

圖 7 張子謙先生

圖 8 劉少椿先生

同時，還有劉少椿、顧梅羹、彭祉卿、楊新倫等著名琴家活躍於祖國琴壇。可惜後來因為一系列政治運動和「文化大革命」的干擾而中輟，尤其是在「破四舊」中，琴界飽受衝擊，元氣大傷，「琴」（「人」—「器」—「曲」—「藝」—「學」—「道」）逐漸不為後人所知，日漸凋敝，直至2003年有幸入選「人類口頭與非物質文化遺產」（第二屆）的保護名錄，方撥雲見日，迎來重生。

國內圍繞著「琴」學展開了一系列活動，使中國傳統古琴文化藝術事業重新煥發了生機，相關學術研究成果亦不斷推出，傳統琴學譜集與學術研究有所推進，尤其是繼1995年《查阜西琴學文萃》出版之後，出版社相繼推出查阜西先生編纂的《存見古琴曲譜輯覽》及主編《琴曲集成》全集等代表性成果。其他具有代表性意義的成果主要有：《中國古琴珍萃》、《故宮古琴》、《蠡測偶錄集・古琴鑒定及其他》、《弦歌雅韻》、《琴學備要》、《操縵瑣記》、《今虞琴刊》、《劉少椿古琴演奏法》、《絕世清音》、《古琴演奏法》、《琴聲十三象——唐代古琴演奏美學》、《秋籟居琴課》、《虞山吳氏琴譜》、《神奇秘譜樂詮》、《古琴指法譜字集成》、《琴史新編》、《中國古琴藝術》、《琴道》、《宋代古琴音樂研究》、《中國古琴樂譜》、《中國古琴音樂文集》、《陳長林古琴譜集》、《琴學薈萃：古琴國際研討會論文集》、《琴曲歌辭研究》、《古琴美學思想研究》、《上海圖書館藏古琴文獻珍萃・稿鈔校本》、《現代琴學叢刊》、《古琴新說——臥箜篌　古琴考》、《琴藪》、《弦外之音：當代古琴文化傳承實錄》、《琴學六十年論文集》等。

總之，中華古琴文化這一「極美麗花朵」（陳毅語）前景一定沛然可觀。

# 第二章　古琴文化本論

　　作為中華傳統禮樂文明的重要內容，對中國古琴文化（琴人—琴器—琴曲—琴藝—琴學—琴道）做一研究，將使我們更進一步貼近祖國跳動的心音。

## 第一節　古琴的斲製：「七弦妙製饒仙品，三尺量材稱道情」

　　漢代及其前後，琴制並不完全一致，從體量上說，有大琴、中琴、小琴之分。自宋代以後，琴才逐漸由大趨小。從式樣的整體造型而言，自漢代基本定型以後，趨於穩定，造型優美，於穩靜中透飄逸，華美中顯樸衲。南宋田芝翁所輯的《太古遺音》是我國最早載有古琴樣式的琴學專著，上面共繪有琴式三十八圖。另外在《太音大全集》、《新刊太音大全集》、《風宣玄品》等琴學專集中，也刊有類似的各種琴式。近幾年，中國大陸出版了《中國古琴珍萃》，臺灣出版了《古琴紀事圖錄》等出版物收集了兩岸三地的一些公私庋藏的名琴多張。

　　一般而言，最常見的琴式主要有：伏羲式、靈機式、神農式、響泉式、鳳勢式、連珠式、仲尼式（「夫子式」）、列子式、伶官式、師曠式、亞額式、落霞式、蕉葉式、鶴鳴秋月式等。在這些彼此大同小異的式樣中，往往追求一種不變之變，類似於梅蘭芳先生關於京劇改革的觀點，即：「移步不

換形」，原則不變，但風格自顯，區別大多反映在頸（項）部和腰部內收的弧度大小，以及個別斲琴家對聲學與物理學規律的悉心探索等方面，風格自顯，尚有待歷史檢驗。

傳統手工製琴的歷史悠久，從理論上加以總結的著述也有多種，流傳最廣的有：唐李勉的《琴記》、北宋石汝礪的《碧落子斲琴法》、《僧居月斲琴法》、南宋田紫芝《太古遺音》和《琴苑要錄》等。它們大多從施材配料、面底厚薄、髹漆工藝、琴體尺寸、槽腹納音、龍池鳳沼的開挖布局、比例配置上有一定的規範要求，甚至形成所謂「秘訣要旨」等，秘不示人。

總體來說，無論從製作，還是從彈奏角度看，最首要的還是落腳在琴音的品質上，其次才是琴面的髹漆工藝，以及琴體比例、弦軫安置等技術性操作，當然，後者若處理不當，也勢必是會影響琴的發聲效果。因此，斲琴是一項系統工程，不僅需要具備一定的科學工藝水準，同時也要求斲製者必須是精通琴藝之人，還必須是一位具有科學聲學素養與出色的古琴工匠鑒賞家。當人們說琴是一件樂器藝術品，首先即是從器物和物性基礎上的工藝製作而言。

琴的斲製在設計、起稿與具體製作工藝流程中基本賦予了整體思路，一俟製作完畢，隨即便進入下一階段，伴隨著內化的科學合理要素與形式美感，從而整體上進入到活的文化系統中，不僅是供人把玩的器具，也進入到鼓琴演奏活動之中，作為物質性的樂器開始邁入活態文化之中，結合琴曲琴歌演奏，進入到樂藝的整體情態。而那些庋藏於公私密室之中，套上琴囊，懸於壁間，僅供摩挲的所謂珍玩，並不算真正的琴，僅止於物性的器具卻並沒有呈現「琴」的藝術氛圍與審美價值。道理很簡單，「琴」首先不是用來觀賞而是用來演奏的音樂文化。換言之，只有通過琴器的精心製作與精心保養，並通過鼓琴演奏而訴諸於創作者與受眾，方顯出琴藝的文化功能。可見，審美心理的聽覺效果遠甚於琴器的視覺觀賞價值。除非歷史上流傳有序且珍貴密不示人而因其歷史價值而收藏，有的琴因毀損嚴重僅具備文物價值而實難用以實際演奏等，聽覺的藝術審美價值才得以讓位於視覺或文物價質等。就此而言，該琴已經變化了身分，外在視覺效果和文化內涵也才可能逐

漸居於聽覺要求之上。所以，從個體和實際情形看，琴必須首先是一件具有非物質性（精神性）藝術品、其次才是兼具精神與物質因素的樂器工藝品，以及一件歷史文物；而從整體與文化價值言，琴首先是一件歷史文化在場的見證者，其次才是工藝品（樂器）和藝術品（藝），並最終成為中華禮樂文明的文化載體（學—道）。宋代琴史家朱長文在《琴史·盡美》中相關論述可資借鑑：

> 琴有四美：一曰良質，二曰善斲，三曰妙指，四曰正心。四美既備，則為天下之善琴，而可以感格幽冥，充被萬物，況於人乎？況於己乎？

從古琴斲製而言，選擇材質居首，其次是工藝，然後是演奏，最後是對傳播主體的要求；而從古琴文化的重要性而言，這一順序剛好顛倒過來，即：正心、妙指、善斲、良質。

就選擇材質而言，北宋科學家沈括在《夢溪筆談·樂律一·琴材》中說，琴材要輕、鬆、脆、滑，為之四善。琴最好選用桐木，但也必須經過多年，待木性盡失之後，才合適採用。因為這樣，琴材的發聲開始清亮。他曾經講了一個親歷的事情，具體談到了挑選琴材的經驗。他說自己曾見過唐初的路氏琴，其木皆枯朽不堪，幾乎難以演奏，好在聲音清越。他還見過越人陶道真珍藏的一張越琴，據說是用古墳中的破敗棺杉木所製成，聲音極為勁挺。他聽說吳僧智和也有一琴，瑟瑟徽碧，紋石為軫，制度音韻都極妙。據說，琴的腹部有唐李陽冰篆書數十字，所題篆文古勁十足，上刻銘文：「南滇島上得一木，名伽陀羅，紋如銀屑，其堅如石，命工斲為此琴。」因此，歷代斲琴者對琴材的選擇都極為重視。其主要標準是面桐（梧桐，屬陽）底梓（梓木，屬陰），即「陰陽材」。假如面、底都用桐木所製，就叫做「純陽琴」。除了「桐」、「梓」以外，通常也可選用松、杉、楊、柳、楸、椴、桑、柏等作琴的材料。不論用哪一種材質，但都必須以木質年久為佳，例如古宅、老房上拆換下來的舊材或蛀材，甚至老墳中的破敗棺木，因為木質已經乾透，音質共鳴效果就很好，發音鬆透，其聲清越。由於選材多樣，不同材質的古琴就發聲各異，一般較好的取音有：鬆透、清亮、古樸、渾厚、蒼勁、宏大、凝重、靈透、幽奇、清潤、甜美等。鑒於古琴音色往往多

決定於材質，加上善斲，以妙指發之，天作之合，一琴一音，絕少重複，真可謂達到了「天人合一」的幽邃境界，似乎堪與「雨過天晴」的瓷器窯變相媲美。

傳統斲琴名家主要有唐代的四川雷氏家族，如雷霄、雷威、雷玨、雷迅、雷文、雷盛、雷儼、雷紹、雷震、雷煥、雷會等；還有張鉞、郭諒、沈鐐、馮昭、李勉等名家，他們的製琴工藝在當時傳為佳話，例如唐雷霄所製的「九霄環佩」、雷威的「大聖遺音」、「鶴鳴秋月」、「枯木龍吟」、「春雷」等名琴，無論在哪個方面都達到了歷史上手工製作古琴工藝的高峰。後來歷朝歷代斲琴者甚多，但都似乎難以超越他們所創下的高峰，後世琴人也都以收藏為幸，至今仍是斲琴者們研究、效法的典範。此前的隋朝，隋文帝的兒子楊秀，被封為蜀王也好琴如命，據說他曾經造琴千張散落人間，應該對當時斲琴之風尚有一定影響。宋代製琴名家主要有朱仁濟、道士衛中正、金道、陳亨道、馬希先、馬希仁、施牧州、龔老、梅四官人和林杲等。

宋琴與唐琴不同，區別主要表現在：第一，唐琴多是私家作坊製作，風格雅美，而宋琴大多由官辦造琴局製作（「官琴」），有統一的定制，重點以仿唐代雷、張為主，否則就是「野斲」，如蔡睿、趙仁濟、金公路、金淵、陳亨道、嚴樽和馬大夫等人作品。第二，唐琴面底皆呈拱形，琴體渾圓飽滿，宋琴僅面呈拱形且幅度趨扁，後人總結為「唐圓宋扁」。

元代製琴名手有嚴古清、施溪雲、谷雲等。明朝著名斲琴名家有祝公望（海鶴）、張敬修、施彥昭、嚴調御、吳拭、方隆、惠祥等，明宗室的寧王、益王、潞王皆為一時斲琴名家，嘉靖年間的斲琴能手有馮朝陽、涂桂等。清代以降，雖有一些製琴名匠，但流傳至今的好琴不多，缺乏可與前代媲美的良琴而已。

中華民國時期，有琴人楊時百、徐元白仿唐新造之琴。中華人民共和國成立後，尤其是 2003 年以來，當代中國大陸或琴人集體或個人致力於斲琴事業，不斷湧現製琴新人，勇於創新。雖然大家都在一定的傳承意義上進行借鑑和思考，但畢竟由於歷史上曾經出現過斷層，加之斲琴技藝絕非一蹴而就，在整體製琴隊伍上顯得良莠不齊，尚待時間與歷史的檢驗。

　　古琴斲製是一種複雜的技藝，加之特意精選的木質，而且還要考慮到一系列因素，如：音色、形制、漆色、款識、琴銘，以及歷史形成的斷紋等各個方面，這使得琴器本身就具有相當的藝術觀賞價值，正如元代文人汪克寬在〈題道士張湛然彈琴詩卷〉中所說的那樣：

　　　嶧陽白桐千年枝，金星燦爛蛇蚹皮。
　　　文光七軫藍田玉，冰絃細繞吳蠶絲。

　　一般來說，對琴的鑒賞主要有以下幾點：

　　一看材質。古琴界俗曰「古材最難得，過於精金美玉。」不同的材質，發聲有別。桐木年久，其聲清越；杉木亦佳，聲極勁挺；楠木音韻清逸鬆勁，其聲遠逸；槐木音韻爽心透亮；桑木似桐而空透。楷木（黃梨香）則「清越而長，超桐梓而上之。」（嚴澂〈楷琴記〉）實際上遠不止這幾種，一般只要木質「蒼、鬆、脆、亮」，就是製琴佳品。而區分舊琴與新琴，則可以通過聽聲來判斷，所謂「新材錚錚作響，古材枯枯而鳴」（王生香語）。

　　二看工藝。要求工藝精良，膠合緻密，弧度平正，漆色雅致，器身滑亮，琴軫一致，琴絃合度，整體和諧等。

　　三聽發音。《太古遺音》記載說，琴有「九德」，就是要求琴具備「奇」、「古」、「透」、「靜」、「潤」、「圓」、「清」、「勻」、「芳」之音。一般而言，琴達到音響純淨，高音清晰，低音渾厚，共鳴性強，音色優美等就是不錯的好琴。

　　四看斷紋。傳統說法，琴不經五百年，其紋不斷。「斷紋」就成為古琴年代久遠的標誌，這也是中國眾多民族樂器中的唯一特徵。宋代以來，人們孜孜以求對斷紋的賞鑒，如《潛確類書》就云：「古琴以斷紋為證，不歷數百年不斷。有梅花斷，其紋如梅花，此為最古；有牛毛斷，其紋如髮千百條者；有蛇腹斷，其紋橫截琴面，或一寸，或半寸許；有龍紋斷，其紋圓大；有龜紋，冰裂紋。」古琴以龜紋斷最為名貴，琴家常有「千金難買龜背斷」之說。其次則為梅花紋，然後是蛇腹斷（又分為「大小蛇腹斷」）和流水斷

（又分為「大小流水斷」）等。當代琴家鄭珉中先生認為「蛇腹斷的確是最古的一種斷紋，是不容輕易否定的。」據集古家趙汝珍先生所說，「宋以上之漆器，未必皆有斷紋，而琴則必有之。益他器安閒，而琴受有弦之激震故也。」可謂不刊之論。

　　五看款識與銘文。傳統斷琴者一般都會在琴的槽腹或納音兩側題寫製琴人名、製琴時間及地點等。有的琴家，或古琴鑒藏家們或自己或請人題寫琴名並押印等。有人根據琴的來歷有感而發，題寫琴銘，或題詩，或鑴上小品文等，顯得頗有情致。例如，現存北京故宮博物院所藏唐琴中，一張上刻款識「大聖遺音」，琴銘是「巨壑迎秋，寒江印月。萬籟悠悠，孤桐颯裂。」一張為「飛泉」，琴銘是「高山玉溜，空谷金聲。至人珍玩，哲士親情。達舒蘊志，窮適幽情。天地中和，萬物咸亨。」

　　傳說，宋朝時期秀州（今浙江省嘉興市）有位人稱智和的住持僧人，就藏有一張唐代流傳下來的名琴，上鑴唐代書法大家李陽冰的篆書三十九字，這一逸話在沈括的《夢溪筆談》、朱長文的《琴史》中均有記載，據《唐書・李勉傳》記載，此乃唐朝宰相李勉親製的「響泉」琴。宋代還有一張雋文「冰清」的唐琴，流傳到錢塘（今浙江省杭州市）人沈振手裡，琴腹即有署名為晉陵子的銘文：

> 卓載斯器，樂惟至正。音清韻古，月澄風勁。三餘神爽，泛絕機靜。
> 雪夜敲冰，霜天擊磬。陰陽潛感，否臧前鏡。人其審之，豈獨知政。

　　清代詩人陳豪〈題雲泉琴〉的琴銘是：「碧軫金徽鋼作弦，聲洪韻美味新鮮。嫦娥若解此琴藝，應悔吹簫上九天。」

　　總之，古琴題款，一般可作為古琴器物鑒賞的文化內容，其內含的神機妙趣，令人於靜觀中體味一段生命歷史，玩味其內蘊的大千世界。古琴乃古雅之器，因此，便成為琴界、文博與古董界同好們競相追捧的良器與賞心樂事。

## 第二節　古琴與鑒賞：「音律之外求七情，萬變悉從心上起」

### 一、打譜

1956 年，查阜西先生帶隊對全國琴界作了一個較為全面的調查。經整理，共得琴曲譜集達一百五十餘種，標題不同的琴曲近七百首，而曲名同而譜本異的琴曲竟高達三千餘首，目前能夠用來演奏的琴曲不過數百首而已。

琴自創製以來，與之相關的琴曲承傳基本上依賴於口傳身授，早期沒有條件留下音像音響資源等，傳譜與傳授比較受限。自漢魏開始，開始出現了一些記錄彈奏指法技巧的符號，琴家稱之為「指法」。南北朝時期，會心的琴家們為不同琴曲所用不同的定弦定下名稱，稱為「琴調」。俟後，又用文字扼要地記下較為具體的左手指法、右手指法、調名、徽位、弦數等，這就是今天所說的「文字譜」。迄今為止，現存最早的文字譜是南朝末年丘明所傳的《碣石調・幽蘭》琴譜。自北魏至隋，因「文字譜」過於繁瑣，往往一個指法需要用上較多的文字來說明，琴人們不憚其繁，便想方設法另謀新路。據說，有琴家受到梵文的啟示，從實際出發，自行設計出一種相對簡單的琴譜符號用來記譜，是為「符號譜」。據《太音大全集》記載，在唐代有一個叫曹柔（存疑）的琴家根據漢字的書寫特徵，從一個字的四角定位，各取漢字的減筆來確定左手指法、徽位、弦位、右手指法的運用技巧，並將它們結合為一個「字」，這即是目前通用的古琴「減字譜」。雖然這種記譜方式相對於文字譜而言簡單多了，但琴外人仍然對這些「怪字」難以釋讀，難怪《紅樓夢》裡的賈寶玉說「林妹妹看天書」了。這一記譜方法沿用至宋代，基本定型並確定下來，且沿用至今。

「減字譜」固然要比以前先進許多，但琴人若要深入領會並技巧嫻熟、完整地彈奏一曲，並非易事，因為琴譜上面並沒有明確地標明具體的速度、強弱、節奏等內容。如此一來，古琴曲譜的記譜法式既成了短處，同時又成為其優點。就此而言，可謂世上任何一種記譜法都難以望其項背的「特點」。因為古琴藝術的文化韻味與藝術意境正由此而來。其關鍵便在於「打譜」。通過打譜，將原譜上的符號化成富有生命的旋律記載下來，將譜中暫時凝定的符號意味呼喚出來，用妙指觸碰出來，悉心感會。現在有琴家試圖

用現代通用的音樂「簡譜」或「五線譜」標示出來，雖則達到了現代普及的作用，但也無形中削弱了傳統「打譜」之妙，該嘗試尚需時間和實踐等多重檢驗。傳統既需要整理與推陳出新，同時也要注意不能一切「唯現代是瞻」或者考慮到傳播問題，用現代西方來改造傳統，動機固然不錯，但效果未必理想。我們認為，梅蘭芳先生關於京劇改革的看法是有道理的，做到「移步不換形」，不然改頭換面就失去了「原真性」，古琴也便不再是原初意義上隸屬於中華禮樂文明的古琴文化了。既然如此，對於傳統保留下來的文化精華應該站在歷史和現實的立場來審視，汲取精華，剔其糟粕，古為今用，尊重傳統，並尊重規律，按照當代學術規範，「修舊如舊」般融現代意識於傳統之中。

既然打譜自身存在某種悖謬，人們有可能陷入另一種爭論，即有人指責它缺乏統一規範，其實這正是古琴音樂具有內在魅力的緣故。同理，有人指責它太過於自由，也是因不瞭解其中奧妙所在。通過打譜，可以重新煥發傳統琴曲的生命力，但由於打譜者條件自身的原因，如個人文化修養不同、琴藝修養有別、想像力敏銳與否、情感狀態各異等多方面原因等，同一首琴曲通過不同打譜者的演繹，可顯現出不同的琴曲風格。於是，打譜者的個性特徵、文化修為、藝術修養與思想境界的高低構成了琴曲打譜有機部分，這便要求打譜者一身而多任，其必須既是嚴謹的學者（不僅限於是音樂考古意義層面），同時也是富於創造力的作曲家，還應當是充滿激情和富有想像力的演奏家等。由於打譜者境界不同，傳譜及演奏各有風韻，這無疑是一種極富創造性的藝術實踐。如果要革新，將其轉化為現代譜式，無形中就會自覺不自覺地剝奪這一藝術魅力的再生性特徵。

中國古典小說《紅樓夢》第八十六回（〈寄閒情淑女解琴書〉），關於學琴有番對話，頗有興味：

> 寶玉也不答言，低著頭，一徑走到瀟湘館來。只見黛玉靠在桌上看書。寶玉走到跟前，笑說道：「妹妹早回來了？」黛玉也笑道：「你不理我，我還在那裡作什麼！」寶玉一面笑說：「他們人多說話，我插不下嘴去，所以沒有和你說話。」一面瞧著黛玉看的那本書，書上

的字一個也不認得。有的象「芍」字；有的像「茫」字，也有一個「大」字旁邊「九」字加上一勾，中間又添個「五」字，也有上頭「五」字「六」字又添一個「木」字，底下又是一個「五」字，看著又奇怪，又納悶，便說：「妹妹近日愈發長進了，看起天書來了。」黛玉嗤的一聲笑道：「好個念書的人，連個琴譜都沒有見過。」寶玉道：「琴譜怎麼不知道，為什麼上頭的字一個也不認得。妹妹，你認得麼？」

黛玉道：「不認得瞧他做什麼？」寶玉道：「我不信，從沒有聽見你會撫琴。我們書房裡掛著好幾張，前年來了一個清客先生叫做什麼嵇好古，老爺煩他撫了一曲。他取下琴來說，他使不得，還說：『老先生若高興，改日攜琴來請教。』想是我們老爺也不懂，他便不來了。怎麼你有本事藏著？」黛玉道：「我何嘗真會呢？前日身上略覺舒服，在大書架上翻書，看著有一套琴譜，甚有雅趣，上頭講的琴理甚通，手法說的也明白，真是古人靜心養性的工夫。我在揚州也聽得講究過，也曾學過，只是不弄了，就沒有了。這果真是『三日不彈，手生荊棘』。前日看這幾篇沒有曲文，只有操名。我又到別處找了一本有曲文的來看著，才有意思。究竟怎麼彈得好，實在也難。書上說的師曠鼓琴能來風雷龍鳳。孔聖人尚學琴于師襄，一操便知其為文王，高山流水，得遇知音。」說到這裡，眼皮兒微微一動，慢慢的低下頭去。

寶玉正聽得高興，便道：「好妹妹，你才說得實在有趣！只是我才見上頭的字，都不認得，你教我幾個呢。」黛玉道：「不用教的，一說便可以知道的。」寶玉道：「我是個糊塗人，得教我那個『大』字加一勾，中間一個『五』字的。」黛玉笑道：「這『大』字『九』字是用左手大拇指按琴上的『九徽』，這一勾加『五』字是右手鉤『五弦』，並不是一個字，乃是一聲，是極容易的。還有吟、揉、綽、注、撞、走、飛、推等法，是講究手法的。」

寶玉樂得手舞足蹈的說：「好妹妹，你既明琴理，我們何不學起來。」黛玉道：「琴者，禁也。古人制下，原以治身，涵養性情，抑其淫蕩，去其奢侈。若要撫琴，必擇靜室高齋，或在層樓的上頭，在林石的裡面，或是山巔上，或是水涯上。再遇著那天地清和的時候，風情月朗，焚香靜坐，心不外想，氣血和平，才能與神合靈，與道合妙。所以古人說：『知音難遇。』若無知音，寧可獨對著那清風明月，蒼

松怪石，野猿老鶴，撫弄一番，以寄興趣，方為不負了這琴。還有一層，又要指法好，取音好。若必要撫琴，先須衣冠整齊，或鶴氅，或深衣，要如古人的像表，那才能稱聖人之器。然後盥了手，焚上香，方才將身就在榻邊，把琴放在案上，坐在第五徽的地方兒，對著自己的當心，兩手方從容抬起：這才心身俱正。還要知道輕重疾徐、卷舒自若、體態尊重方好。」寶玉道：「我們學著玩，若這麼講究起來，那就難了。」

## 二、琴歌

古琴的演奏方式主要有獨奏、群奏、琴簫合奏、琴歌等不同形式。一般而言，除「群奏」較少，「琴歌」接近失傳以外，其他兩種形式較為普遍。考慮到本論題，這裡探究一下琴歌。「琴歌」也稱「弦歌」。

「琴歌」也稱「弦歌」。「弦歌」一詞，據查，最早約見於西漢司馬遷《史記・孔子世家》之記載孔子皆「弦歌之（詩三百），以求合〈韶〉、〈武〉、〈雅〉、〈頌〉之音。禮樂自此可得而述，以備王道，成六藝」。較早的則有《墨子・公孟》中「誦詩三百，弦詩三百，歌詩三百，舞詩三百」，「弦」「歌」二分。查諸《中國大百科全書・音樂舞蹈卷》和《中國音樂詞典》該詞條解說不詳。

眾所周知，《詩經》所收錄的都是樂歌，也就是可以用琴、瑟等樂器來演唱的。因為琴歌多為民間采風和文人自娛之作，可以用來抒發自娛自樂的情感，所以自古就受到了社會的普遍歡迎。漢代琴家蔡邕〈琴操〉中收錄的〈鹿鳴〉、〈伐檀〉、〈騶虞〉、〈鵲巢〉、〈白駒〉五首曲目就見之於《詩經》的琴歌記載。宋代郭茂倩編訂的《樂府詩集》輯錄了漢、唐等時期的琴歌多達一百四十餘首，專列《琴曲歌辭》四卷。南宋詞人姜夔創作的〈古怨〉是至今流傳下來的最早琴歌。在元代，琴歌還與獨奏等形式並存。明代中期開始有不同的看法，但也並未廢去，而且還出現了輯錄有刊印琴歌的琴譜。例如，龔經編釋的明刊本《浙音釋字琴譜》（約成書於 1491 年前）、謝琳編撰的《太古遺音》（成書於 1511 年）、徐時祺編撰的《綠綺新聲》（1597 年刊行）、孫傑顯撰寫的《琴適》（1611 年）、張廷玉手編的《理

性元雅》（1618 年）等。清代，由於獨創較少等多種原因，以及琴壇大多受到虞山派那種重彈奏而輕歌唱的影響，也加劇了琴歌的逐漸衰落，雖然仍時常有人自彈自唱，卻已逐漸被琴壇主流視為「江湖藝人」而受到一定程度上的輕視與排斥。民國初年，寧波籍商人周慶雲編撰刊印的《琴操存目》收有琴歌計二百餘首。1958 年由查阜西編撰出版的《存見古琴曲譜輯覽》輯錄琴歌也有三百餘首。古代文獻記載中「弦歌」不絕足以證明中國傳統樂教曾經是大傳統的時代主旋律。由於這一原因，唐詩人王維的詩〈送元二使安西〉（「渭城曲」）不僅成為「歌詩」的主題，更成為後世「弦歌」的代表作而譜成一吟三歎的古琴曲。在廟堂和文人雅集的場所，「歌詩」與「弦詩」成為雅興的唱和，在民間俚巷，「歌詩」同樣盛行，其名目改為「唱和—對唱—幫腔」等形式而得到了廣泛流傳。

　　琴歌的分類大體有暢、操、引、散、曲、弄等多種。漢末傾向於古今之分，如蔡邕將操、引列為古類。自北宋開始，主要分為操、弄（大型琴曲，時長）和調、引（小型琴曲，時短）。在宋僧居月編著的《琴曲譜錄》中，將漢以前（上古）琴曲稱為「操」，漢末魏晉（中古）琴曲稱為「引」、「吟」，而南北朝至唐（下古），琴曲增加了「拍」。琴歌結合語言歌詞，糅聲樂與器樂於一體，在自由表達感情上更為豐富多彩，為中華傳統音樂文化傳統的進一步發展做出了巨大貢獻。「弦歌」的發展帶來了「詩學」與「琴學」的同時並進。關於「弦詩」，歷史上少見記載，大約以琴（兼及其他弦樂類，如瑟、築、琵琶等）誦「詩」的形式，「歌詩」即詩歌演唱之義，對此歷史上是有明確記載的。

　　「歌詩」一詞，最早見於《左傳・襄公十六年》「歌詩必類」，即詩歌演唱之義。而《墨子・公孟篇》中「誦詩三百，弦詩三百，歌詩三百，舞詩三百」之「歌詩」亦指「唱歌」（唱詩）而言。在《漢書・藝文志》中「歌詩」已經成為「詩賦五類」中的一種了。到了唐代，「歌詩」走向了繁盛，出現了一大批「歌（詩）者」，僅據段安節《樂府雜錄》中記載，就主要有許和子、韋青、元和、張紅紅、李貞信、陳彥輝、田順郎、朱嘉榮、陳幼寄、何戡、羅寵、楊瓊以及薛華、多美、金吾枝、金吾雲、張歌人、劉安、盛小叢、都子等。而宋代王灼《碧雞漫志》亦載有何滿子、郝三寶、李可

及、高玲瓏、長孫元忠、李龜年、柳恭、陳念奴、張好好、金谷里葉、唐有熊、李山奴、洞雲、和樊素等人。

詩之「弦」是為「琴歌」，詩之「歌」是為「歌詩」亦為「聲歌」，實際是對「詩」的不同分類，前者是伴之以器樂的「歌」，後者則是「聲樂」的前身。唐詩之所以發達，不僅與「歌詩」大興有關，且與中國傳統的「凡詩皆可入樂」以詠之的傳統有關，同時中國自古尚「真」，追求「聲」的自然本情，所以較早發展了關於「聲歌」的理論。據《樂府雜錄》記載：「歌者，樂之聲也，故絲不如竹，竹不如肉，迴居諸樂之上。古之能者即有韓娥、李延年、莫愁。善歌者必先調其氣，氤氳自臍間出，至喉乃噫其詞即分抗墜之音，既得其術，即可致遏雲響谷之妙也。」為何「歌」遠超諸樂之上？因為「漸近自然也。」世傳唐代歌者何滿子「一曲四調歌八疊，從頭便是斷腸聲。」「一聲何滿子，雙淚落君前」不僅是對歌者何滿子的追頌，更是對「歌詩」這一形式的禮贊。這一重聲的傳統即發端於早期的「龍飛鳳舞」之精神意緒，狂歌勁舞的先民們「這時情緒真緊張到極點，舞人們在自己的噪呼聲中，不要命地頓著腳跳躍，婦女們也發狂似的打著拍子引吭高歌。」（〈說舞〉，見《聞一多文集・時代的鼓手》卷，海南國際新聞出版中心 1997 年 1 月版，第 301 頁。）情緒的極端表露就訴諸於「聲」和「舞」，這即是〈詩大序〉所謂「言之不足，故嗟歎之，嗟歎之不足，故不知手之舞之，足之蹈之也」的原始記錄。相對於「弦詩」而言的「歌詩」即如任二北先生所認為的那樣，「『歌詩』僅用於肉聲，不包含樂器之聲，其義較狹；『聲詩』云云，則兼賅樂與容二者之聲。」（任二北：《唐聲詩》，上編，上海古籍出版社 1982 年版，第 10 頁。）「歌詩」由是發揚光大，也帶來「詩」的大興，「歌詩」的繁榮和「歌詩者」的尊寵地位，從《詩經》、《楚辭》、樂府，再到唐詩、宋詞、元曲皆形之歌詠，個別詩作亦被之管弦。關於這一點，宋人沈括亦明言之，他在《夢溪筆談・樂律一・協律》中說道：

> 古詩皆詠之，然後以聲依詠，以成曲，謂之協律。其志安和，則以安和之聲詠之；其志怨思，則以怨思之聲詠之。故治世之音安以樂，則

詩與志、聲與曲，莫不安且樂；亂世之音怨以怒，則詩與志、聲與曲，莫不怨且怒。此所以審音而知政也。

詩之外又有和聲，則所謂曲也。古樂府皆有聲有詞，連屬書之。如曰賀賀賀、何何何之類，皆和聲也。今管弦之中纏聲，亦其遺法也。唐人乃以詞填入曲中，不復用和聲。此格雖云自王涯始，然貞元、元和之間，為之者已多，亦有在涯之前者。

又，小曲有「咸陽沽酒寶釵空」之句，云是李白所製，然李白集中有〈清平樂〉詞四首，獨欠是詩；而《花間集》所載「咸陽沽酒寶釵空」，乃云是張泌所為。莫知孰是也。今聲詞相從，唯里巷間歌謠及〈陽關〉、〈搗練〉之類，稍類舊俗。然唐人填曲，多詠其曲名，所以哀樂與聲尚相諧會。今人則不復知有聲矣，哀聲而歌樂詞；樂聲而歌怨詞，故語雖切而不能感動人情，由聲與意不相諧故也。

（沈括：《夢溪筆談》，巴蜀書社 1996 年 9 月版，第 70 頁。）

誠如上述，「弦歌」的發展亦帶來了「詩學」與「琴學」的同時並進。「弦歌」之不絕，適足以證明中國樂教並非如宗白華先生想像的那樣，「樂教衰落了，詩人不能弦歌。」一個時代有該時代的主旋律，「文以載道」之極度膨脹，尤其是宋明理學的抑壓人倫的正常情感，確乎起到了衝擊「樂教」的作用，面對這種頹勢，明人朱載堉曾專門撰文予以糾偏，他在〈論弦歌二者不可廢第七〉中曾大聲疾呼：

序曰：歌以弦為體，弦以歌為用，弦歌二者不可偏廢。故論之。

書名《弦歌要旨》者，臣父恭王之所傳，而臣之所受者也。其旨有四，曰：總條理以安節，致中和以安律，始操縵以安弦，終博依以安詩。四者，所謂弦歌之要旨也。原夫為書之意，蓋慮世儒習歌詠者則有矣，鼓琴瑟者或鮮焉，故先之以琴瑟；又慮學琴瑟者則有矣，通律呂者或鮮焉，故先之以律呂；又慮講律呂者則有矣，明節奏者或鮮焉，故先之以節奏。觀其次序先後，察其本末始終，無非微顯闡幽之意。謂之《要旨》，不亦宜乎！謹錄如左。

## 弦歌要旨序

夫歌詠所以養其性情，舞蹈所以養其血脈，故曰：「禮樂不可斯須去身。」孔門禮樂之教，自興於詩始。《論語》曰：「取瑟而歌。」又曰：「子於是日哭，則不歌。」其非病非哭之日，蓋無日不弦不歌。由是而觀，則知弦歌乃素日常事。所謂「不可斯須去身」，信矣。至若子游子路曾晳之徒，皆以弦詠相尚。伯魚未學〈周南〉〈召南〉，則以面牆之喻規之。其諄諄誘以詩樂而無間也。宋朝道學之興，老師宿儒痛正音之寂寥，嘗擇取二〈南〉〈小雅〉十數篇，寓之塤箎，使學者朝夕歌詠。近世行鄉飲，亦不廢歌詩。儒生往往習此，雖不以為異事，然而徒歌無弦，歌又不能造夫精妙之地，使人聽之而惟恐臥，實有以致臥也。臣父南還，得秘傳操縵譜以授臣，曰：「徒弦徒歌，非所謂弦歌也。欲學弦歌，慎毋忽此。」臣對曰：「唯。」遂習而傳之。

因僭為之序曰：「操縵安弦，其來尚矣。今琴家定弦所彈操縵譜，即古操縵之遺音也。口耳相傳不記文字，詞旨淺俗，學者輕之。殊不思禮失求諸野，樂失亦然，殆未可輕之也。按舊譜云：『定當達理定，達理定，定當達理定』，凡三句共計十三字。從頭再作，是為二章。合二章為一篇，名曰《古操縵引》。詳其詞旨，蓋謂定弦之人當達定弦之理，然後弦可定也。下文二句，嗟歎之耳。雖擬弦音而作，亦未必無謂也。別傳譜云：『風清月朗聲，月朗聲，風清月朗聲』，是亦有謂而作。蓋此五字而具四義，謂正、應、和、同也。正者，本律散音，『風月』二字是也。應者，本律實音，『清』字是也。和者，相生之音，『朗』字是也。同者，齊撮之音，『聲』字是也。風清二聲為同，月朗二聲為和。凡律為陽而呂為陰，以律應律、以呂應呂曰應；以律和呂、以呂和律曰和。以陽配陽，以陰配陰，謂之同而不和；以陽召陰，以陰召陽，謂之和而不同。琴瑟譜中皆有正、應、和、同四義。具此四義，謂之操縵，否則《左傳》所謂『專壹』是也。故《學記》曰：『不學操縵，不能安弦；不學博依，不能安詩。』安，樂也。安弦，樂於弦也；安詩，樂於詩也。操者，持也；縵者，緩也。持於弦聲則歌聲緩，所謂『歌永言』也。博者，多也；依者，倚也。倚於歌聲則弦聲多，所謂『聲依永』也。歌彼一字，弦此二段；二段既盡，一字方終。勿令歌聲先盡而弦聲未盡，勿令弦聲先終而歌聲未

終。弦與歌、歌與弦交相操持，互相依倚，不知歌之為弦、弦之為歌，物我兩忘而與俱化，養性情致中和，由乎此也。前段第一聲擊金鐘為節，後段第一聲擊玉磬為節，所謂『始終條理』者也。無鐘磬則以缶為節，趙王鼓瑟，秦王擊缶是也。弦聲數十，擊節止二，此所謂『繁文簡節』之音也。初學琴瑟，必先學此。雖然，嘗繹思之。舊譜一篇分作二章，每章三句，象『道生一，一生二，二生三』也。首句五字，象五聲也。次則八字，象八音也。共十三字，象琴十三徽也。一篇之間，總節有二，象兩儀也。一章之間，細節有八，象八卦也。弦聲十三，象十二月及閏月也。其旨深奧，非聖人不能作。然昔人所傳譜，詞涉鄙俚，故好事者頗潤色之。或借『風清月朗』字義，或采古人見成語言，用擬弦音，猶樂家所謂填詞也，不過識音律、明節奏、開示初學而已。若夫魚兔既得，筌蹄宜棄，弦聲添減，存乎其人，不必拘於十三聲也。惟總節二與細節八，則不敢添減耳。故操縵譜有十三字者，有十六字者，弦聲多寡，大同而小異也。今列數種於左，庶後世學者知所變通云。」

（朱載堉：《律呂精義》，人民音樂出版社 1998 年 7 月版，第 1052–1053 頁。）

也許正是出於上述原因，唐詩人王維的詩〈渭城曲〉不僅成為「歌詩」的主題，更成為後世「弦歌」的代表作而譜成一吟三歎的古琴曲（〈陽關三疊〉）。在廟堂和文人雅集的場所，「歌詩」與「弦詩」成為雅興的唱和，在民間俚巷，「歌詩」同樣盛行，其名目改為唱和——對唱——幫腔等形式而得到廣泛流傳。

明代文人馮夢龍曾深有感觸地在其手編的《山歌·敘山歌》中說道：「書契以來，代有歌謠。太史所陳，並稱風雅，尚矣。自楚騷唐律，爭研競暢，而民間性情之響，遂不得列于詩壇，於是別之曰山歌，言田夫野豎矢口寄興之所為，薦紳學士家不道也。唯詩壇不列，薦紳學士不道，而歌之權愈輕，歌者之心亦愈淺，今所盛行者，皆私情譜耳。雖然，桑間濮上，〈國風〉刺之，尼父錄焉，以是為情真而不可廢也。山歌雖俚甚矣，獨非〈鄭〉、〈衛〉之遺歟？且今雖季世，而但有假詩文，無假山歌，則以山歌不與詩文爭名，故不屑假。苟其不屑假，而吾藉以存真，不亦可乎？抑今人

想見上古之陳於太史者如彼，而近代之留於民間者如此，倘亦論世之林云爾。若夫借男女之真情，發名教之偽藥，其功於《掛枝兒》等，故錄《掛枝詞》，而次及《山歌》。」（馮夢龍：《山歌》，江蘇古籍出版社 2000 年 8 月版，序。）這種繁盛於廟堂與鄉野的「歌詩」與「弦詩」並非因衰落而導致書法大興。毋寧相反，三者各有其發展的成熟期和高潮期。作為「歌詩」一路至清代漸入詩歌和戲曲，因為此時的社會變遷，小說因此而被推上了歷史文化的前臺。「詩」雖然沒有消亡，但已不居主導地位了。

「弦歌」在早期以琴瑟等樂器伴唱，隋唐以後，只用琴伴唱，亦稱「琴歌」，由「弦歌」而「琴歌」導致「琴」的命運與「弦歌」的內在關聯，因「琴」的特性，所謂「琴者，禁也」以及白居易〈廢琴詩〉「絲桐合為琴，中有太古聲，古聲淡無味，不稱今人情」的世態巨變，人世滄桑的更易導致新聲迭起，故而出現「琴中雅曲，古人歌之，近代以來，此聲頓絕」的某種頹勢。琴之雅高難和，其韻之通道難體，這種「陽春白雪」之作難和眾調，終至「曲高和寡」，成為高雅之士賞玩的尤物，未嘗不是其衰落的原因之一。朱長文在《琴史》中曾說：「昔聖人之作琴也，天地萬物之聲皆在乎其中矣。有天地萬物之聲，非妙指亦無以發，故為之參彈復徽，攫、援、摽、拂，盡其和以窮其變，汲之而愈清，味之而無厭，非天下之敏手，孰能盡雅琴之所蘊乎？」「妙」則「妙」矣，怎奈時代的節奏加快，妙音難圖，大勢已去的弦歌雖未中輟，但已不復往昔之風光。朱長文《琴史·聲歌》一文可見其端緒。文曰：

> 古之絃歌，有鼓弦以合歌者，有作歌以配絃者，其歸一揆也。蓋古人歌則必絃之，弦則必歌之。情發於中，聲發於指，表裏均也。《周禮》太師教六詩，以六德為之本，以六律為之音。夫以六詩協六律，此鼓絃以合歌也。古之所傳「十操」、「九引」之類，皆出於感憤之志。形之於言，言之不足，故永歌之，永歌之不足，於是援琴而鼓，此作歌以配絃也。《舜典》曰：「詩言志，歌永言，聲依永，律和聲。」此典樂教人之敘也。以聲依永，則節奏曲折之不失也。以律和聲，則清濁高下之必正也。惟達樂者為能絃歌耳。孔子之刪詩也，皆絃歌之，取其合於〈韶〉、〈夏〉，凡三百篇，皆可以為琴曲也。至漢世，

遺音尚存者，惟〈鹿鳴〉、〈騶虞〉、〈鵲巢〉、〈伐檀〉、〈白駒〉而已，其餘則亡。獨文中子嘗閔時之亂，泫然鼓〈蕩之什〉，世所不傳，而能鼓之，可謂知樂也已。近世琴家所謂「操弄」者，皆無歌辭，而繁聲以為美；其細調瑣曲，雖有辭，多近鄙俚，適足以助歡欣耳。稽諸事，作〈聲歌〉。

## 三、鑒賞

著名美學家朱光潛先生曾引用蘇軾〈題沈君琴〉（〈琴詩〉）來說明自己的美學觀點，詩曰：

若言琴上有琴聲，放在匣中何不鳴？
若言聲在指頭上，何不於君指上聽？

朱先生原意是借用此詩去說明他「美在主客觀統一」的美學觀點，若結合到琴境中來，我們當悉心體會其微言大意。蘇東坡當時主要是借用這首詩來以琴談禪和引道入琴。佛教《楞嚴經》有言：「譬如琴瑟琵琶，雖有妙音無妙指，終不能發。」佛經以此作喻，主要在於引入佛理的緣起說。所謂「緣」，是「果」賴以生起的條件，無論是「弦」還是「指」都指向一種「緣」的際會，而所「起」之妙音端賴於「緣」之所發。可見，世上萬事萬物無不因其因而果其果，「緣」之「起」即「此有則彼有，此無則彼無，次生則彼生，此滅則彼滅」（《中阿含經》卷四七）。以「琴」之理來喻大千之「生生」正是他「以禪喻詩」的固有手法。若聯繫「琴道」（儒、釋、道、隱）深究下去，人們即會發現，其樞機還在於幾度回環的人生滋味讓人咀嚼不盡，猶如口中橄欖，有無限妙味。下面試通過幾首琴詩來加以簡要說明：

第一層：「彈琴」不是目的，這只是一種「緣」「起」後的行為，是「因」「緣」際會而「起」的結果，人文意義就此在胸中流轉、迴旋、化開。如，元滕玉霄〈聽袁子方彈琴〉：

七弦信手一時拂，金石錯落齊鏗鏘。

—

初疑聲在木，朽木無弦不自觸。

又疑聲在弦，無弦不鼓元寂然。

又疑聲在指，指之曲伸何所使。

第二層：「緣起」雖不執著，但終須有所「起」的觸媒引發「緣」起，此「起」自無所待而旁求。於是，追問的意義遂推進了一層。如，宋蘇舜欽〈聽演化琴〉：

雙塔老師古突兀，索我瑤琴一揮拂。

風吹仙籟下虛空，滿座沉沉悚毛骨。

按仰不知聲在指，指自不知心所起。

節奏可盡韻可盡，疏淡之中寄深意。

意深味薄我獨知，陶然直到羲皇世。

第三層，「琴」之「起」自然離不開「指」，但「指」無知，知之者不在自身，自然不能自「起」。「指」之「起」又因何而「起」呢？如，宋歐陽修〈贈無為軍彈琴李道士〉一詩所示：

無為道士三尺琴，中有萬古無窮音。

音如石上瀉流水，瀉之不竭由源深。

彈雖在指聲在意，聽不以耳而以心。

心意既得形骸忘，不覺天地愁雲陰。

第四層，「因」「指」而「起」音，音的超絕即源於「心」，「心」乃「萬變」之「因」。如，宋人方虛谷的〈聽孫煉師琴〉一詩：

五音本無根舌齒，六律發揮憑手指。

音律之外求七情，萬變悉從心上起。

第五層，「指」非「因」，「心」外固然無他，而「緣起」彼此互動和合。所以，「因」「指」而發之「音」則有取於他者，即「弦」的載體而共

鳴之，「因」「音」本「起」於「心」，故，「弦」又非「弦」。如，宋張伯雨〈老琴〉：

> 虞舜文王元氣合，周公孔子泰和傳。
> 莫道無弦有真趣，須於弦上悟無弦。

第六層，「因」「心」而「起」的「指」「弦」相應而出之「音」乃五音之表，「因」「心」之「變」「因」無從把握，難以從「音」自身認知，故，所得無實。見宋白玉蟾〈無題〉：

> （廬山杏溪吳唐英琴，弦指相忘，聲徽俱化，其若無弦者，作詩以美之）

> 十指生秋水，數聲彈夕陽。不知君此曲，曾斷幾人腸？
> 心造虛無外，弦鳴指甲間。夜來宮調罷，明月滿空山。
> 聲出五音表，彈超十指外。鳥啼花落處，曲罷對春風。

第七層，彈琴本出於「心」「意」，「指」「弦」原發於寂，而所出乃「有」，只能「意會」而不落言筌，惟有回歸本「起」自處，忘掉機曲，返歸本然。見宋黃庭堅〈聽崇德君鼓琴〉：

> 妙手不易得，善聽良獨難。
> 猶如優曇花，時一出世間。
> 兩忘琴意與己意，乃似不著十指彈。
> 禪心默默三淵靜，幽谷清風淡相應。
> 絲聲誰道不如竹，我已忘言得真性。
> 罷琴窗外月沉江，萬籟俱空七弦定。

第八層，既然「起」後已不「寂然」，「音會」之表會通於宇宙時空，其「音外」自有靈犀者感會這「希聲」，合成新一度共鳴，則「會心」處自不遠。如唐盧仝〈聽蕭君姬人彈琴〉：

　　彈琴人似膝上琴，聽琴人似匣中弦。

　　二物各一處，音韻何由傳。

　　無風質氣兩相感，萬般悲意方纏綿。

　　初時天山之外飛白雪，漸漸萬丈澗底生流泉。

　　第九層，「會心者」同樣會遇上類似彈琴者的「因」「緣」「起」「音」的「弦」「指」問題，繁複盤桓之餘，自然與自然交會，「心」與「心」碰撞，產生「元音」之所從出的感應溝通，方為知音。見，元貫酸齋〈對琴謠〉：

　　若以絲為聲，聞之必以琴。若以指為情，聞之必以心。

　　聞心不聞調，然後為知音。琴兮明琴兮，清春色拍天。

　　花不零心兮。淳心兮仁秋。聲滿耳山無雲，

　　吾知天地有元氣，倏爾百年專慕君。

　　有了上述幾番回合，緣起了「無弦琴」的賞會，大雅元音原不須要太多的掛礙。彈琴如此，聽琴亦然。元許恕〈題李子成石琴〉說得好：

　　誰將一片石，斲此無弦琴。石以礪高操，琴以閑素心。

　　中庭蘿月夜，擊之響球琳。李君有真樂，在趣不在音。

　　古往今來，關於「琴音」的賞會，拍案擊節者眾。一般而言，要想獲得藝術的審美效果，還有必要掌握一些相關知識，如古琴文化史、琴曲內涵、彈琴要旨等。宋人成玉磵說得好，操琴之法大都以得意為主，即使寢食不忘，操弄也不過一、二曲，要想窮其奧妙，必須「觀千曲而後曉聲」（劉勰語），反復操練無數，其意愈妙。這樣的曲中味，貴淡而有味，如食橄欖一般。善於發掘聲音之妙者，縱然曲子本來不甚佳妙，也自然美妙動聽，好比西施淡妝，其間自有不凡氣韻在。

　　當代琴家李祥霆教授在總結前人關於古琴彈奏的理論後，結合自己的實踐經驗和體會，提出了「得心」、「應手」、「成樂」的經驗之談，頗可借鑑。在他看來，所謂「得心」就是要對自己所彈奏的琴曲由外到內準確理解、認識和把握，即做到「四要」（要辨題，要正義，要知味，要識體）和

「兩需」（需入境，需傳神）；所謂「應手」，類似於鄭板橋的「手中之竹」，將心中的感會應之於手對七弦的撫弄，其中，還要注意「三則」（發聲如金玉，移韻若吟誦，運指似無心）、「八法」（輕重，疾徐，方圓，剛柔，濃淡，明暗，虛實，斷續）。所謂「成樂」，經過了「眼中之竹」—「胸中之竹」—「手中之竹」的有機融合，完整的琴曲就自然呼之欲出了，此時，要領悟「二和」（人與琴和，手與弦和）與「十三象」（雄、驟、急、亮、燦、奇、廣、切、清、淡、和、恬、慢）等。具備了這些基本知識，我們欣賞起來也就臻入妙境。誠如白居易的〈聽幽蘭〉，別有風趣：

> 琴中古曲是〈幽蘭〉，為我殷勤更弄看。
>
> 欲得身心俱靜好，自彈不及聽人彈。

這說明聽琴亦自有一番難得的妙處，古人曾留下大量聽琴詩，妙趣橫生，出人意表。如清人張梁寫有琴意詩十章，形象地傳達了聽琴的妙處，我們選擇其二來悉心賞會：

〈白雪〉

撫冰弦之皎潔，扣玉豸之玲瓏。歎曲高而和寡，溯遺音于郢中。恍飛雲之來下兮，忽煙靄之溟濛。乍迴旋兮，舞鸞鶴于仙島。俄散浸兮，屑瓊瑤于帝宮。沾璧檻，灑珠櫳，皎兮，若梨花之帶月；翩兮，似柳絮之因風。蕭蕭兮，疏竹；謖謖兮，勁松。喜清光兮，照眼；快顥氣兮，蟠胸。乃知聲音之微妙兮，移造化之功。顧茲曲之冷淡兮，琴每罷而座空。獨余情其愛悅，抱幽素兮，忡忡。

〈鶴舞洞天〉

高山峨峨，流水涓涓，長松之陰，有鶴翩躚。立蒼苔，啄白石，而飲清泉。顧風日之和美，忽長鳴兮戛然。修翎矯雪，逸翮翔煙。雌雄迭代，俯仰遷延。始鳳蹌兮煥爛，終龍躍兮蜿蜒。往來絡繹，交錯迴旋。節若應鼓，機如轉園。拂琪樹兮晃朗，落玉花兮聯翩。若有人兮，幅巾道服安坐調弦。想琴心兮三疊，致妙舞乎胎仙。

# 第三章　古琴文化審美

　　中國古琴文化源遠流長，內蘊豐富，氤氳於「天人合一」哲學理念背景下的傳統古琴文化中的人作為鼓琴活動主體，使得「人琴合一」的淒美傳說不僅生動地體現出琴人與自然環境之間的親和性關係，同時喚起了「吾與點也」（孔子語）與「向美而生」的生命情調，也無形中應和著道家哲學「莊周夢蝶」等審美效應，因而具有了現代生態文化的科學意涵。

## 第一節　環境審美：「碧山本岑寂，素琴何清幽」

　　中國古琴文化底蘊主要表現在兩個方面。從廣義上說，高度濃縮在「琴人—琴器—琴曲—琴藝—琴學—琴道」整體結構之中；從狹義上說，具體表現在任何一首琴曲的主題之中。這兩者不可分割，共同體現在鼓琴活動之中。每首琴曲各有主題內涵，如《神奇秘譜》解題：

　　〈玄默〉：「其曲之趣也，小天地而隘六合，與造化競奔，游神於沖虛之外，使物我兩忘，與道同化，有不能形容之趣焉。」

　　〈忘機〉：「列子海翁忘機，鷗鳥不飛之意。」

　　〈酒狂〉：「故忘世慮於形骸之外。」

　　〈山居吟〉：「其趣也，巢雲松於丘壑之士，澹然與世兩忘，不牽塵網，

乃以大山為屏,清流為帶,天地為之廬,草木為之衣,枕流漱石,徜徉其間。至若山月江風之趣,鳥啼花落之音,此皆取之無禁,用之無竭者也。」

〈泛滄浪〉:「志在駕扁舟於五湖,棄功名如遺芥;載風月而播弄雲水,渺世事之若浮漚,道弘今古,心合太虛,其趣也若是。」

〈莊周夢蝶〉:「與天地俱化,與太虛同体。」

主題既然如此鮮明,那麼,環境的選擇自然也就別居匠心。琴人們於清風朗月之夜,往往選擇在澗邊竹林,或高岩深谷,或幽泉別業,或琅苑仙池,或芭蕉蔭下,大凡如夜、月、岩、澗、水、泉、瀑、花(梅、蘭、竹、菊、蓮等)、草、鳥(鶴、鳳、雁等)等環境都成為琴人們以琴宣敘的良佳場所。

這種主體精神狀態與客觀環境的交融主要受到了中國「天人合一」觀念的深刻影響。方東美先生認為,「自然」是富有生命情調的宇宙萬物,為何中國人比較喜觀用「自然」二字呢?因為作為中華文化原典的《易經》說「成性存存,道義之門」。從自然可觀「天人合一」。此外,中國人天生就具有詩人般的氣質,經常會把自然加以擬人化,例如,老子就慣用母性的親情關係來比擬自然與人之間的關係,由此強化其內在血脈的親和力,自然的美妙境界可以使人與自然合成一個和諧的樂曲,並譜唱宇宙造化的美妙華章。

「天人合一」的思想在其歷史發展過程中既有豐富的內涵和合理性價值,其間也摻雜有需要辯證揚棄的內容,但作為影響和延續中國數千年之久的主流文化之有機部分,至今仍然包含不可抹煞的積極意義,這一點明顯地體現在中國古琴文化中,如清人黃奭所輯《樂緯·樂叶圖徵》中的一段話即明確透露出這一資訊:

> 夫聖人之作樂,不可以自娛也,所以觀得失之效者也。故聖人不取備於一人,必從八能之士。故撞鐘者當知鐘,擊鼓者當知鼓,吹管者當知管,吹竽者當知竽,擊磬者當知磬,鼓琴者當知琴。故八士或調陰陽,或調律曆,或調五音,或撞鐘以知法度,鼓琴者以知四海,擊磬者以知民事。……琴音調,主以德及四海八能之士,常以日冬至成天文,日夏至成地理,作陰樂以成天文,作陽樂以成地理。

可見，「律曆融通」的觀念再明顯不過地傳達了從「樂」上來體現「天人合一」的觀念。這是中國文化中人與自然、個體與社會、主體心靈與客觀事象的漸次整合觀。如果說，「文以載道」體現的是中國文化的社會倫理精神，「天人合一」則體現了更為內在的主體身心和諧觀，「自然」與「社會」遂成為人類文化精神的雙翼。

「自然」既然形成了客觀條件，作為行為主體來說，還要能夠極力忘掉塵俗的私心雜念，也就是要「忘機」，忘掉世間的煩憂，它們的存在使人們喪失了本真性靈，忘記心靈溝通萬物的機竅。通過「忘」「機」才能逐漸「忘言」而「得意」，最後「手與弦忘」、「心手相忘」，最後抵達心靈的平靜與沖融。如果忘掉機趣，自然就使人獲得一種人生的輕鬆與自由，情感方獲取一方無羈的性靈與真趣。就此而言，「鼓琴」可謂澡雪當代「精緻的利己主義者」之心靈塵垢的良器作為。

## 第二節 審美移情：「大音信希聲，餘美如甘蔗」

寓含「天人合一」的中國古琴文化與自然融為一體，「天籟」、「地籟」會通於「人籟」，於是獲得一種心靈的溝通，知會宇宙那浩然蒼茫的深沉博大，傾心感會著人世那境遇滄桑，油然從內心深處升騰一種精神淨化的情感洗禮，得到一種審美的移情效果。

據傳說，春秋戰國時期有一位著名琴家俞伯牙，年輕時候曾拜當時的著名琴師成連學琴。潛心學琴的俞伯牙，為之孜孜不倦，時間飛快流逝，不知不覺就過去了三年，天性聰穎的他由於得到名師的悉心指點，琴藝大進，技法嫻熟自如，所彈出的琴曲，琴音悠揚，悅耳動聽。然而，無論他怎麼用功，總也做不到神情專一，似乎總是達不到老師那麼一種天迥地闊的博大境界，隱隱缺乏一種難言的味道。為此，他經常苦惱不已。

一天，師徒二人推琴閒談，伯牙向老師傾訴了自己內心的苦惱，並小心地問道：「彈琴的佳境到底應該是什麼樣的呢？如何才能達到老師您那樣一種境界呢？」成連聽後，輕輕地回答說：是這樣。彈琴，看起來是一件閒

情逸致的小事兒，可實際上並非那麼簡單。彈琴，首要的是選擇一處幽靜的所在，或者清風習習、月上柳梢之時，在這種幽居的環境中，焚香靜坐，澡雪心胸，蕩滌塵念，心神安詳，用情專一，心中怡然，然後從容撥弦，手下自然流瀉出美妙樂曲。由於心神統一，融於自然，感念天地日月之精華，便手與弦和，弦與意和，心手一體，也就與天地同在，得意而忘形，自然就會用心專一，漸漸達此妙境，這種境界是可意會而難以言傳的，需要你自己慢慢去體驗！伯牙傾聽後說道：「弟子已經用心刻苦多年，也學會了老師教給學生的那些琴曲，技法上應該說已經是爛熟於心了，是不是還有什麼其他技法以外的訣竅而沒有領略到呢？」老師成連看著他，微笑地回答說：是呀，我已經將所有的技法都全部傳授於你了，可還有一些技法外的東西，也很重要，像琴音的領悟啊，體驗啊等等。雖然你很用心，已經掌握了彈奏的技法，還是需要認真修煉才是。這些，我也無法教你。這樣吧，我有一位老師，叫方子春，他是一代宗師，琴藝高妙，琴學修養超乎常人境界，他或許能夠幫你，轉移你的性情，使你用心專一。他現在隱居於東海蓬萊仙島，我帶你去向他老人家請教，如何？伯牙聽後，大喜過望，於是與老師一道，欣然前往。一路翻山越嶺，風餐露宿，遇河行舟，終於到達了目的地──蓬萊──大師的居住地。成連給伯牙找了一個住處，說道：「你就在這裡練琴吧，我去迎接我的師傅。」然後，飄然而去。過了多時，師傅也沒回來，伯牙四處張望，附近沒有任何他人的蹤跡。時光逝去了好久，老師還沒有回來，伯牙心中想著老師，耳中聽著波濤，只聽得海浪沖刷、拍打著峭巖，發出一陣陣崩崖裂谷的濤聲，天海暝寞，群鳥悲號，於是心中悲戚，愴然而歎，他突然猛醒了，自言自語地說：哎呀！原來師傅是要我體會這種天人交融、驚濤拍岸的雄渾景象，以此來轉移我的性情，苦練我的心志，開闊我的心胸，培養我的性靈啊！於是，他立刻口吟琴歌，操縵一曲。由於受到自然的陶染，心中不時激起波瀾，心境豁然開朗，感情尤其充沛，心中漸覺沖融，琴弦已化為心聲，琴曲中也飽含著自然的節操，優美的旋律，既像流宕的山泉淙淙而下，又像明月的流光緩緩下瀉，再也不似以前所彈的琴曲那樣，無形中多了一種迥然不同的味道。後來，師傅成連駕著一葉扁舟回來了，伯牙欣喜地迎了上去。老師先問道：「怎麼樣，你見到方大師了沒有？琴藝練的又當如

何呀？」伯牙聞言，笑而不答。二人於是撫掌大笑而回。從此以後，伯牙就成為天下的鼓琴妙手。

　　古琴演奏的環境會「移人性情」，用古希臘詩學術語表述就是「淨化」，大自然能夠陶冶心情，淨化性靈，使人用心專一，不至於為俗念所困繞，做到心如止水，內心朗徹。六朝時期的詩家陸機在〈豪士賦序〉中說「落葉俟微風以隕，而風之力蓋寡；孟嘗遭雍門以泣，而琴之感以末」這段話，也從某種角度上點出了古琴「移情」功能。

　　古琴文化內蘊豐富，除了掌握基本技法以外，尚需領會非技法性因素的存在。例如對「非物質」文化的理解、對琴曲的感受、人生的感悟、藝術的審美修養等等都極為重要。古琴不僅僅是一件日常的娛樂工具，其雖然也有一定的娛樂因素，但絕不止於此，而更多的是屬於中華文化傳統樂教的一部分，其中在琴器上熔鑄了大量源於早期文化的一些原典精神，這就是所謂的「琴道」。這種「道」深深地潛含在各種有關古琴文化的文獻之中，表露在一種琴聲的悠揚旋律的悟領之中。聽到「有意味的」琴聲即會感到身體似乎有一種穿透且沁入骨髓的意味，這種「弦外之音」引領人通向樂音之外、肉身之外、塵世之外而超凡脫俗。這種「味道」一旦進入一種無可名狀的無言之美，無法用任何一種方式來描述，且歸於一種「絢爛之極而歸於平淡」的「無味」之境。從美學上說，這種無言之美的味道看似「無味」，實際上是一種大味、至味，正如同「大音希聲」一樣，它是一種最高的品評境界。這時的「味」不是吃東西的味道，也不是「聽人說話（言語）的味道」，它其實就是一種對「道」（老子「道可道，非常道」）的另一種不得已而為之的描述。這種「無味」是一種至高品味，一種審美的「平淡」趣味，一種王弼所說的「以恬淡為味」，也就是老子所說的「恬淡為上，勝而不美。」此後，中華文化史上有著一大串追求恬淡趣味的文人、藝術家，最典型代表莫過於晉陶潛、唐王維、司空圖、宋梅堯臣、蘇軾等。可以說，從滋味觀念出發，逐漸分離出具有中華藝術獨特味道的審美風格和美學範疇：「滋味」。

　　明代著名琴家徐上瀛在《谿山琴況》中曾經專門論「淡」時說道：世間高人韻士，都捨艷而相遇於淡。要瞭解淡並充分說明其妙並不容易，淡，

可以洗去鉛華，袪邪而存正，黜俗而歸雅，捨媚而還淳，不著意於淡而淡之妙自然具備矣。因為琴之本性（大雅元音）即源自無音（雅淡），經過人為製之為操，文情就沖和了自然天趣。通過對曲調的淡味把握，既合乎古趣，也符合自然的天性，沒有必要迎合眾人喜好繁麗的趣味。每當山居深靜，林木扶疏，清風入弦，絕去塵囂之時，悉心體驗其中的韻味，就可以發現弦之所發俱皆世間妙音，所得皆為人間真趣。於是，人們不禁怡然自得，吟哦賞懷，便終日痛寐於淡之中而怡然自樂矣！這種恬淡的心境直接引發了「恬」的琴音效果，因為其他聲音淡則無味，惟有琴聲淡則韻味十足。為何如此？因為「恬」從淡味出。味從氣出，故恬。要想達到「恬」的境界並不容易，蓋因「淡」並不易得，只有彈到「妙」不可言的地步才談得上「淡」，「淡」到極至則生「恬」，「恬」到絕妙之處則愈「淡」而不厭。所以，調動感情而不放縱，逸氣沖然而不自豪，情到而不自擾，意到而不自濃。待到下指，方顯出君子之質，無形中自然有一股充沛的道德修養，絕非意氣爭風、徒炫技法、盡顯媚態之舉。只有通過「無目的的目的性」，這種並非為追求「味」而表達「味」的操縵之道，方可謂水中之乳泉；不為追求馥郁而馥郁，當為蕊中之馨蘭；也只有參透了這般理趣，才算是「恬味得矣」。

追求「恬淡」趣味直接聯繫到演奏技法等，如「細」。所謂音有細微處，正在把握演奏的節奏間，開始起調應和緩，逐漸轉向幽微、毫芒，妙在絲毫之際，意存幽邃之中。下指不僅要縝密，音若抽繭，使人覺得意到而不可即。到了段落轉折時，萬萬不可草草掠過，一定要將一段情緒緩緩拈出，字字摹神，方知琴音中有無限滋味，玩之不竭，這就是曲之細也。

此外，明代著名琴家冷謙在《琴聲十六法》中也追求「淡」雅的趣味。他說，如果要想讓人喜歡聽，必作媚音，而這註定會傷害琴之大雅元音的趣味。關鍵在於不理解一個道理，那就是琴音本來就淡。只有明白淡之真趣，那麼，我們就會衷愛此情，不奢不競；衷愛此味，如雪如冰；衷愛此響，如愛松之風、竹之雨、澗之滴、波之濤。深通此道者，方可與之言「淡」。

為什麼「淡」在琴家眼裡顯得如此重要？這是個引人深入思考的問題。從美學上說，「淡」是中國傳統琴學中一個重要的審美範疇。嵇康早在〈琴

賦〉中就明白地說過「滋味有厭，而此不倦」的話，而一向以「越名教而任自然」自居的嵇康，其「滋味」觀念無疑受到了老子「為無味」美學觀念的影響。「味」的概念經常出現於中國傳統藝術的鑒賞中，由於發自遠古，便與「詩」有著十分相似的特性。

首先，詩與味一樣具有直感性和體驗性，通過「詩」可以借助「氣」來直接訴諸於人的感覺、知覺、聯覺、悟覺等身體性反應。

其次，對「詩」的涵詠也如同「味」的多義性一樣具有強烈的主體性特徵，有著鮮明的個性特色，「詩無達詁」恰好說明了「談到趣味無爭辯」這一西諺名言的真確。

再次，「詩」與「味」同樣趨向於一種高「品味」（品位）的追求，這種「高」無疑是脫略於形跡的無味之味、無詩之詩。既然「最高超之詩人不作詩」之不可能，那麼就只能通過漸次靠近其「至味」的「淡」才為當行，這正是鍾嶸提出「滋味說」的真正目的與動因所在。

「淡」並非空無寂寞之音，而是妙境的元氣流動之拙（「大巧若拙」）。「淡」是一種味中極至，喚起人們最原初的純樸感知，將後天理性程式壓抑到最低，排拒在矩度之外，從其本真之「況味」經過流動之「氣韻」而化為境外之意。所以，「淡」實乃動靜合一，目的與手段之統一，它借助其形式手段的古拙和荒疏藐遠的境外流動之氣，表達了藝術的最高境界，渾然統一在以「氣韻」為本體，以「意境」為旨歸的「淡」味之上。書畫家李日華說得好：「繪事必以微茫慘澹為妙境，非性靈闊徹者未易證入，所謂氣韻必在生知，正此虛淡中所含意多耳！其他精刻偪塞，縱極功力，於高流胸次間何關也。」

中國文化慣於以人品論藝品，反之亦然。中國古琴文化的基本精神，亦與人生境遇相關。所謂「人生況味」正是對個體生命的透視，「過盡千帆皆不是」的「至味」將藝術的境界與人生的蒼茫宇宙感、時間觀拉在了一起，從而走向了對現實與個體存在的超越，走向了不朽，進而走向了藝術與人生的巔峰狀態，這即是通向了哲理意蘊層。這是藝術作品最深層、最獨特，也最顯示創造能力的境界。它需要主體一步步地由審美感知、情感想像、理性

冥思、悟性通達，而直指其深層底蘊，進而超越語言——文本層面，跨越社會——歷史層面，浸潤在言外之意、味外之旨中去涵詠其超時空的永恆價值以及人生的宇宙情調。這就是至真、至善、至美的無上境界。在這一層，人們通脫了感知層，脫開了情感層，進入一種浩接天際的宇宙蒼茫感和生命的終極追問狀態之中，此時兩耳不聞身外事，唯有茫茫天際捎帶來的天籟直透心底。此際才會怦然發出一聲長嘯，呼出思接千載的「絕唱」，此刻的心鳴不需要任何解讀，正如「大樂與天地同和」的至高境界不需要解釋一樣。

王羲之的〈蘭亭集序〉中「固知一死生為虛誕，齊彭殤為妄作。後之視今，亦猶今之視昔」還需要解釋嗎？這種已然越過「小我」，通達「宇宙」的情懷此時又能用語言加以言說嗎？君不見，陳子昂的〈登幽州臺歌〉那「前不見古人，後不見來者，念天地之悠悠，獨愴然而涕下」的沉甸甸情感不已然說明了一切？即使你用生花的妙筆來解說難道不都顯得有些無力和故作矯情麼？《紅樓夢》中「一朝春盡紅顏老，花落人亡兩不知」的「冷月葬花魂」譜就的「千紅一窟（哭）」、「萬豔同杯（悲）」的生命交響曲不「恰便似遮不住的青山隱隱，流不斷的綠水悠悠」？此中傳達出的真意不正是莊子在〈知北遊〉中的「人生天地之間，若白駒之過隙，忽然而已。注然勃然，莫不出焉；油然謬然，莫不入焉。已化而生，又化而死，生物哀之，人類悲之」的人文情懷？這不正是在某種特定條件下，你突然感受到在這一瞬間似乎超越了一切時空、因果、過去、未來、現在，似乎溶在一起不可分辯？也不必去分辯，因為你已經不再知道自己身心在何處（時空）和所由來（因果），這當然也就超越了一切物我與人己之界限，與對象世界（例如與自然界）整合為一體，凝成為一種永恆的存在，於是就達成了所謂真正的本體自身的無上境界？正是在這一意義上，中國古琴文化的理論與實踐中貫通的「滋味」才時常發出並非無病呻吟的歷史「悲音」與「苦音」來。因此，無論是彈琴，抑或是聽琴，都遙想神思於外，所謂「會得五弦琴上意，水流雲在已多時。」

## 第三節　玉德品鑒：「孤高知勝鶴，清雅私聞情」

由於古琴強調中正平和，適宜修身養性，「琴德」也就與中國審美文化

史上對自然美的理解有頗多暗合之處，如「君子以玉比德」的觀念。「在此，琴」與「玉」在某種意義上也達到了高度一致。《禮記・玉藻》中記載：

> 古之君子必佩玉，右徵、角，左宮、羽，趨以《采齊》，行以《肆夏》。周還中規，折還中矩；進則揖之，退則揚之，然後玉鏘鳴也。故君子在車則聞鸞和之聲，行則鳴佩玉，是以非辟之心無自入也。

在中國美學史上，「比德說」早於「暢神說」，是與善相關的中國傳統美學早期思想觀念，來源於孔門理念。孔子從儒家角度，以擬人化語言闡述了「玉德」品格特徵。他說道：

> 夫昔者，君子比德于玉焉。溫潤而澤，仁也；縝密以栗，知也；廉而不劌，義也；垂之如隊，禮也；叩之其聲清越以長，其終詘然，樂也；瑕不掩瑜，瑜不掩瑕，忠也；孚尹旁達，信也；氣如白虹，天也；精神見於山川，地也；圭璋特達，德也；天下莫不貴者，道也。詩云：言念君子，溫其如玉，故君子貴之也。

孔子認為，君子之修身養性，堪「比德於玉」的特徵，即：仁、智、義、禮、樂、忠、信、天、地、德、道。「玉」由是成為高潔的象徵，具有超越性價值，這一觀念逐漸為世人所接受並日漸成為為人處世的修身準則與精神圖騰。正所謂「黃金有價玉無價」，也才造就了《紅樓夢》中「黛玉」─「寶玉」─「寶釵」之間關係的親和關係與等級暗碼。

在日常生活中，人們往往借自然物象起興而聯想到與人相類的「仁」德之義，旨在於發現人性之美，而非讚賞自然之美的表象。在儒者眼裡，仁德之聖人，其仁義廣被天下，澤被四海，「聖人」的「仁德」之光才使自然披上人格化的色彩，所以讚頌「聖人」之美，其實也即是讚頌自然界的美，所謂「君子以玉比德」就是「以德化玉」的結果。這也是「天人合一」說在儒家審美觀上的直接表現，它不僅具有深厚的歷史意義，也具有強烈的實踐理性色彩。假如人們對待自然界能以一種「仁德」之心的話，不僅淨化了自己，愛護了環境，也把自然之物看得如此地富有靈性和生命力，這不恰是一個「上下與天地同流」的和諧景觀嗎？

　　自然作為人類生長和繁衍的母體，一直作為人類生存的環境而存在，它是人類社會賴以生存的物質基礎和發展的生命源泉。沒有自然環境，人類社會無從誕生，其價值意義也無從談起：沒有客觀自然環境，人類社會的發展不僅步履維艱，其向何處發展都勢必成為未知數。在如何對待和處理人與自然的關係問題上，中、西方文化走的不是同一條路。中國文化重視人與自然的和諧，而西方文化則以征服自然、改造自然、戰勝自然為文明演進的根本動力。不同的文化觀導致社會發展呈現出迥然相異的文化面貌，這一點自然反應在「琴棋書畫」中。

　　中國古琴文化源於早期禮樂文明，它對於「德」的追求達到了「君子以玉比德」的高度。與此相關，「鶴」的高潔脫俗與「玉」的特徵具有驚人的一致性，「一琴一鶴」是為「琴德」的象徵，同時寓意品德高尚、長樂無憂的仁壽之人。歷史上不乏此類的記述。例如，據《宋史》記載，「趙抃字閱道，宋衢州西安人，為政清廉，不懼權貴，號『鐵面御史』，知成都以一琴一鶴自隨，匹馬入蜀。」

　　因為「樂」通於「禮」，「禮」通於「政」，而「樂教」的施行正著眼於「政」，故而「琴德」是為「樂教」的有力武器。這一形象性轉化實為「寓教於樂」的早期實踐。如劉向《說苑・修文》說，音樂中最可親密者，莫過於琴。君子以其可以修德，文人士大夫聽琴瑟之所以離不開琴，也為的是頤養正心而滅淫氣。應劭撰著的《風俗通・聲音》開篇即說，雅琴乃樂之首，並與八音並行。君子經常撫弄的樂器，只有琴最親密，不可須臾離於身，並非必須陳設於宗廟祭祀才用，即使在窮閭陋巷，深山幽谷，猶不離琴。正是因為琴含中和之音，足以和人意氣，感人善心。所以，古代的聖人君子以其自感而慎獨，閒居則從容以思慮民生，一旦遭遇窮困末路，仁道閉塞，而不得施行，以及有所通達而用事，就付之於琴，以抒其意，以警示後人。如若其仁道暢行和樂，就命其曲為「暢」，所謂「暢」，就是言其道之美暢，即使這樣也不敢自安，不驕不溢，恭敬具禮以暢其意；若遭遇窮困，憂愁而作，就名其曲為「操」，所謂「操」，就是說遇災遭害，困厄窮迫，雖怨恨失意，猶堅守道德禮義，不懼不懾，樂道而不失其操守。

再如，琴家祝鳳喈的《與古齋琴譜補義》之〈修養鼓琴〉一則，說得則更為明確。他說，鼓琴曲要想臻於出神入化之境，必在於養心。因為心為身之主，言語舉動，都由此而發。心若正，則言行就正；心若邪，則言行亦邪，這是人（仁）學之大端。游於藝，何嘗不是如此呢？唐代書法家顏真卿之所以能達到書法入神，皆由其忠誠正氣所致，其溢於字裡行間。自古以來名人所作詩文中，均可以見到他們的修養有素。琴雖為廟廊祭祀的大樂，其聲音感人至深，通過觀樂可以瞭解國家政治之盛衰，聞聲而得知高山流水之情志。這都是由於心之所發於聲者的原因。大凡操琴之人，都必得修養此道德正心，必須先行除去浮暴粗戾之氣，得其和平淡靜之性，逐漸淨化人心，拋棄惡陋，開其愚蒙，發其睿智，才有可能領會琴聲所發之為喜樂悲憤等情狀，從而得其趣味。如若不養此心，僅僅是一味地著眼於技法，即是捨本逐末、緣木求魚之舉，即使窮年皓首，終是劍走偏鋒，終身如此，也不可得其真傳！

不僅如此，歷代詠琴詩作中將「琴德」列為歌詠對象者不絕如縷，清王汝璧的〈百衲琴歌〉有「琴之德兮愔愔，琴之材兮百一而同心」詩句。宋人黃庭堅的〈十二琴銘・玉磬〉有「其清越以長者玉也，聽萬物之秋聲者磬也。」此外，陳子昂的「始願與金石，終古保堅貞。不意伶倫子，吹之學鳳鳴。遂偶雲和瑟，張樂奏天庭。妙曲方千遍，〈簫韶〉亦九成」詩句無一不說明了「琴德」與「玉德」的互通效應。這正是「樂通倫理」的具體例證。

## 第四節　意境旨歸：「傳聲千古後，得意一時間」

「意境」作為一個美學範疇，在琴學上如同其他藝術創作與欣賞，表現得十分突出。什麼是「意境」？清人王夫之在《古詩評選》卷五評謝靈運〈登上戍鼓山〉中有一段話，點透了「意境」的奧秘。他說：

> 言情則於往來動止縹渺有無之中，得靈蠁而執之有象；取景則于擊目經心絲分縷合之際，貌固有而言之不欺。而且情不虛情，情皆可景，景非滯景，景總含情。神理流於兩間，天地供其一目，大無外而細無垠，落筆之先，匠意之始，有不可知者存焉。

　　由上可見，「意境」是「情」與「景」的有機融合；「意境」是藝術的審美特徵，但「意境」又不止於藝術，它乃是藝術之「意境」表現的化機和生成、展示方式；「意境」強調真情實感的表達與意會；「意境」「通天盡人之懷」，具有玄妙、神虛的不可捉摸性；「意境」需要功夫的錘煉，而非一日之功；「意境」溝通過去與未來；「意境」通向「境外」而包納宇宙萬象；「意境」之產生與「神理流於兩間」有關，也就是與「氣」的流動相關；「意境」因其「不自道」，且「不可知者存焉」，故而與「道」的本體相關；「意境」的產生背景亦與佛教文化背景亦有一定關係。上述十點誠可謂道盡了「意境」的方方面面，它不僅是對「意境」的形態描述與生成機制、文化背景的解說，更有對「意境」本身的說明，尤其是最後一句，「神理流於兩間，天地共其一目，大無外而細無垠，落筆之先，匠意之始，有不可知者存焉」更是點明了藝術意境之誕生的深層背景。

　　中國文化史上最早談「意」的文字主要有《周易‧繫辭》，最早提出了「意」和「象」的問題。魏王弼在《周易略例‧明象》中說：「夫象者出意者也，言者明象者也。盡意莫若象，盡象莫若言。……故言者所以明象，得象而忘言；象者所以存意，得意而忘象。」這裡正式出現了「意象」概念。「意象」的產生和「言」、「象」、「意」三者之間的聯繫與區別是中國文化史上的大問題。癥結在於要求得「意」，而對「意」的理解又必須走近並借助於「象」，以求通過對「象」的整體認知和把握來解「意」，這樣，悟「象」實際上即成為得「意」之關鍵。《老子》的「象」與《周易》「立象以盡意」的觀點在總體上是一致的，所以王弼才以玄學的背景來解《易》，將莊子的「得意忘言」說發展為「得意忘象」說，從而不僅在「言」「象」「意」之辯上推進了一個層次，且無形中將道家文化、儒家文化和佛學聯繫在了一起，於解「意」之時做了一個文化融合的工作。因為他強調「意」而不可執著於「言」「象」，這種精神正與佛學家在言意問題上的見解互相表裡。如竺道生就認為，「象者理之所假，執象則迷理」，「忘筌取魚，始可與言道」即是要破執，越「言」超「象」，直抵悟「道」的本相。而對於「意」的追索因為是與「道」的體悟相關，即與「藝術整體」追問相關，「意境」在後來走向「境外」之前即在於對「意」的往復譯解之中，**「易」—「醫」—**

「藝」相通，自古皆然，中華文化奧秘即在於此，不可不察。

　　「藝」之「意」進乎「道」，「技」的超越乃「器」之成「道」之理。藝術創作主體不僅於此要突破意象的阻礙與滯著，更應該「洗心養身」而明心見性，庶幾始可通「藝」之道。明乎此，則六朝畫家宗炳的〈畫山水序〉所謂「聖人含道應物，賢者澄懷味象」的「象」是以賢者「澄懷」為前提的，而「澄懷」又是以「味」作為體「道」的手段，「味」已然有脫略了形式上的原初意味，進入到審美的精神境地，從體「道」意義上言，它與「澄懷觀道」是同質的審美過程。二者的分界在於：「味」把握的是「道」之「象」，而「觀」則直透「道」的本相，也即是說，如果「立象以盡意」是對「道」的理解，那麼，「味」尚處於較外層階段，這一點與「味」的階段恰相吻合，也正因為是「味象」，所以才「餘味無窮」，引發人們更多的自由想像。由於「觀」是對「道」的直接把握，雖然難以直透「道」的本相（因為「道」的無限性），但這一階段卻畢竟引人走入了思索的領地。從這種「異質同構」的思維方式上看，「澄懷味象」更是藝術的、審美的，而「澄懷觀道」更是科學的、思維的；「澄懷味象」更是體悟的、想像的，而「澄懷觀道」更是感知的、理解的；「澄懷味象」更是身心合一的、富有生命機趣的，而「澄懷觀道」則是用心的、抽象的。

　　總之，宗炳將「意」「象」的關係提高到美的境界上來體會，尤其是結合「味」這種融生理於心理的體驗式感會而將「道」（老子的「味無味」）發展到一個新的階段，直接啟發了「意境」說的「外」視維度。有了這種思想的積澱，宗炳才可能直接提出「理絕於中古之上者，可意求於千載之下；旨微於言之外者，可心取於書策之內」的觀點。聯繫到謝赫《古畫品錄》中提出的「若拘於體物，則未見精粹，若取之象外，方厭膏腴」之說，二者有驚人的相似之處，這一點是有歷史必然性的。或許從這裡即可找到唐代「象外」之說的現實依據。因為唐劉禹錫的「境生於象外」、唐皎然的「采奇於象外」、晚唐司空圖的「象外之象，景外之景」與上述觀點一致。可見，從「意」的線索出發，它逐漸走出了一條由 W1（「言」、「象」）而向 W2（言外、象外）的途徑。而這種「彷徨乎塵垢之外」而「吾將上下而求索」正是對「道」的觀照和「象」的「味」感而得到的意義理解，這恰是生命的縱身

投入和「天道」與「人道」二者相通的最好說明，這亦是對莊子「故通於天地者，德也；行於萬物者，道也；上治人者，事也；能有所藝者，技也。技兼於事，常兼於義，義兼於德，德兼於道，道兼於天」的最好說明。用這種方式來創作，則深化了「意」而表達了「道」從而通向了「象外」進而逼近了「道」，這種「道」即是「味無味」、「韻」、「意境」的邏輯聯繫和層層推進。由此，「弦外」之音往往就成為中國文人紛紛追索的話題。從琴學上來說，無疑是其恰當的表述。如果說，藝術之意境就是「藝境」的話，那麼，作為藝術文化之「琴」的意境就是「琴境」。臺灣古琴家張清治先生在〈琴境圖說〉一文中說得好：

> 道境無聲，道人廢弦，是為弦外音。「弦外音」是哲學音樂（philosophical music），妙在絲弦之外。哲學音樂，非關音樂也。琴樂之為道，是為琴道。琴之為樂，樂在音樂之外，是為樂外樂（music beyond music）。樂外樂，其樂趣之得，得之於趣外、樂外。……其始也藝境，其終也道境（哲學）。

明代琴家徐上瀛的《谿山琴況》中有關論述真乃佳妙。

關於「和」。彈琴重在音從意轉，意在音先，而音亦隨乎意，然後才會產生諸多妙趣。因此，如果要想其意，必定得先練好音；練好了音，而後才能論意。也即是說，練音是基礎，得意是關鍵，只有打好了基本功，加之內有充實的修養，才能得其妙意。紆回曲折，疏而實密，抑揚起伏，斷而復聯，盡皆洞悉音之精義然後自然應乎音之意趣深微。如此反覆再三，於恍兮惚兮、虛無縹緲之間有得於弦外之音，結果就與山相映，儼然有巍巍景觀呈現；與水相涵濡，似乎有濫觴之水流奔湧之態。這種因緣於技，觸發於意，相通於外，得山水之靈性的和諧貫通就體現了琴音的和諧，深得內外涵融之妙境。而得「意」又是琴音「清」的樞要。

關於清。「清」乃元音大雅之本，為聲音之主宰。所以，選擇彈琴的環境就顯得十分重要。例如，地要偏清幽之地，否則不清；琴不實則不清；弦不潔則不清；心不靜則不清；氣不肅則不清等，這些都是得「清」之至要，而最關鍵者，是用指之清。如此一來，再悉心聽之，則心中朗現一片澄澈秋

潭，皎然寒月，湝然山濤，幽然谷應，此時突然感會到，原來弦上還有如許一番妙境，真是令人心骨俱冷，體氣欲仙，翩然物外，直入化境。這種彷彿身接物外的靈境感通於「遠」氣神行，以至於神遊氣化，從而顯得意之所到玄之又玄。一會兒，萬籟俱寂，天地為之而岑寂，一會兒又若遊峨嵋之雪，身心為之心旌搖動；一會兒，似乎隨著流水遠逝，若洞庭之波，一會兒又潺潺湲湲，倏緩倏速，這些都無不盡含遠之微致。所以，音至乎遠，其境就漸入希夷，似乎不可聞，這番妙趣只有精通音義之妙者才能體驗得出其中妙處，不為外人所能體驗。正所謂「求之弦中如不足，得之弦外則有餘也。」由「清」而「亮」即游神於無聲之表，其音亦悠悠而自存也。結果是弦聲斷而意不斷，正在無聲之妙，而用「亮」又不能說盡其間的妙處。這又與與琴的文化內涵相關了。古代的琴家往往以為琴能涵養人的情性，因為內有太和之氣，故而命其聲曰「希聲」。未按弦時，必當先肅其氣，澄其心，緩其度，遠其神，從萬籟俱寂中冷然音生，疏如寥廓，窅若太古，優遊弦上，等待時機，時機一到便從容下指，有如以叶厥律，這就是「希聲」之始。演奏中，或章句舒徐，或緩急相間，或斷而復續，或幽而致遠，因候制宜，調古聲淡，漸入淵源，而心志悠然不已，就是希聲之呈示和展開；然後再觀察其趣，直到心中會通於天地之間，如山靜秋鳴，月高林表，松風遠拂，石澗流寒，而晝不知晡，夜不覺曙時，即算進入了「希聲」之境，全身心地投入到自然，終至「天人合一」之境。

同理，戴源等在《春草堂琴譜・鼓琴八則》中強調說，琴雖為器，但是具有天地之元音，她能養中和之德性，寓含琴道之精微。所以，操琴之人必須心超物外，那麼就會音合自然，而其間若有一種微妙難言之處，就正是其別有會心之處。亦即是說，彈琴包容了世間一切規律，由它們可以幽微神明，進而通於琴道。若想成為知音，必定要默契於弦徽之外。可見，鼓琴之音聲會通於域外之境，不僅要精於指法，更要理解其博大的文化內涵，音與意和、指與弦和、心與弦徽之外和，方可得其彷彿。要瞭解這點，對「境」的理解比較關鍵。

「境」字最早約見於《商君書・墾令》：「王民者不生於境內，則草必墾矣。」「境」意謂地域空間，也泛指疆土範圍。「境界」二字連用見於劉

向《新序·雜文》「守封疆,謹境界。」「境」通「竟」,如《莊子·齊物論》「和之以天倪,因之以曼衍,所以窮年也。忘年忘義,振於無竟,故遇諸無竟」中「無竟」即「無境」,也就是指「無止境」之義。

成書於西漢的《淮南子·修務訓》中出現了「無外之境」一詞。「境」打上了「外」的色彩,具有某種形而上的意義。魏晉之際的《世說新語·排調》裡有一段記載,亦莊亦偕,「顧長康啖甘蔗,食尾。人問所以,云:『漸至佳境』。」此時之「境」又有了品味之意。從以上「境」字的記載來看,「境」已經由原初的疆界的本義延伸至「味」的感覺,再與「外」有著某種關係。因為「漸至佳境」絕非簡單的「味覺」品評,而是審美心境的某種代稱和延伸。

在佛學看來,「境」或「境界」是常用的術語,尤其隋唐以降,佛學大盛,大批文人用功於佛學,「境」與「境界」逐漸進入詩學領域。在這種文化背景下,求「境」以化「景」的做法是必然趨勢。例如清人金聖歎在評詩聖杜甫〈遊龍門奉先寺〉一詩中「已從招提遊,更宿招提境。陰壑生虛籟,月林散清影」時評說到:「『境』字與『景』字不同,『景』字鬧,『境』字靜;『景』字近,『境』字遠;『景』字在淺人面前,『境』字在深人眼底。如此十字,正不知是響是寂、是明是黑、是風是月、是怕是喜,但覺心頭眼際有境如此。」金氏的評論為了悟唐詩(乃至彈琴)的意趣提供了一種可行的索解方式。由此出發,人們便得以發現唐詩那遠紹道家「無外之境」,近啟佛家「境」心之說,從而開啟了唐代「意境」說之先河。

早於王昌齡《詩格》之前的唐人張說在他的〈洛州張司馬集序〉中就說:「夫言者志之所之,文者物之相雜。然則心不可蘊,故發揮以形容;辭不可陋,故錯綜以潤色。萬象鼓舞,入有名之地;五音繁雜,出無聲之境。非窮神體妙,其孰能與於此乎?」此處的「無聲之境」即是相對於「有名之地」的非境象之境——一種繁難有雜而萬象在旁的秘響。有人以為這可視為王昌齡「詩有三境」說的雛形,這一看法是符合實際的。因為在如許氤氳下的「詩論」必不可免地要打上濃重的「境外」色彩。

唐詩人劉禹錫在〈董氏武陵集記〉中給「境」作了一個質的規定性:

「境生於象外。」這是對「境」的明確界定。這一界定與南朝謝赫在《古畫品錄》中所說的「若取之象外，方厭膏腴，可謂微妙也」的「象外」同理，都指向突破孤立物象而進入無限，由此來達到生成宇宙本體和生命之「道」（「氣」）的境地，而這就直接影響到了後世鼓琴操縵的意趣。例如，宋代科學家沈括曾經在《夢溪筆談‧補筆談卷一》的「樂律」中論「意韻得於聲外」時說道：

> 興國中，琴待詔朱文濟鼓琴為天下第一。京師僧慧日大師夷中盡得其法，以授越僧義海。海盡夷中之藝，乃入越州法華山習之，謝絕過從，積十年不下山，晝夜手不釋弦，遂窮其妙。天下從海學琴者輻輳，無有臻其奧。海今老矣，指法於此遂絕。海讀書，能為文，士大夫多與之遊，然獨以能琴知名。海之藝不在於聲，其意韻蕭然，得於聲外，此眾人所不及也。

這種所謂「聲外」通於「境」的融通是在司空圖手上完成的。司空圖崇尚老子哲學，曾自稱「取訓於老氏」，這一點從他的《二十四詩品》中亦可以看出來。他在對二十四種詩歌意境的不同類型劃分和品評中始終貫注著老子道家哲學精神，因此特別強調詩的意境應該是同一的，應該表現宇宙的本體和生命，即他對「雄渾」的概括評定：「超以象外，得其環中。」正是這種「道」的氣化圓融境界所造成的審美之「境」才成為詩人和其他藝術創造者們心中的繆斯，「所以中國藝術意境的創成，既須得屈原的纏綿悱惻，又須得莊子的超曠空靈。纏綿悱惻，才能一往情深，深入萬物的核心，所謂『得其環中』。超曠空靈，才能如鏡中花，水中月，羚羊掛角，無跡可尋，所謂『超以象外』。色即是空，空即是色，色不異空，空不異色，這不但是盛唐人的詩境，也是宋元人的畫境。」（宗白華語）

有了這種「境」，舉凡「技」和「藝」進乎「學」和「道」的境界表達了宇宙生成和流動之極至，這是「意境」，同時也是「藝境」，表現在琴學上就是「琴境」。在這種「技」進乎「道」的「藝境」中，即使「庖丁解牛」也一樣傳達了生命不息的韻律，音樂的節奏是它們的本體，這生生的節奏是中國藝術境界的最後源泉，中華琴學的精神脈絡亦由此而獲取了新的悟解，

從而走上了既循於自身又脫略於既有範式的途程。明乎此，則中國古代大量琴詩所包含的意境也就可以領會其中之妙了，如唐人王昌齡的〈琴〉詩：

孤桐秘虛鳴，樸素傳幽真。
彷彿弦指外，遂見初古人。
意遠風雪苦，時來江山春。
高宴未終曲，誰能辯經綸。

又如，唐詩僧皎然的〈奉和裴使君清春夜南堂聽陳山人彈白雪〉：

春宵凝麗思，閑坐開南圍。郢客彈白雪，紛綸發金徽。
散從天上至，集向瓊臺飛。弦上凝颯颯，虛中想霏霏。
通幽鬼神駭，合道精鑒稀。變態風更入，含情月初歸。
方知阮太守，一聽識其微。

唐詩人隱巒的〈琴〉：

七條絃上寄深意，澗水松風生十指。
自乃知音猶尚稀，欲教更入何人耳。

# 第四章 古琴文化內涵

中華禮樂文明源遠流長，臻成系統，很早就有了「先王樂教」。「樂教」與「詩教」交響，逐漸成為影響中國文化與塑造理想人格的重要因素，並在理論與實踐上對圍繞君子的人格培養從多角度展開了闡發，具體從鼓琴行為中體現其儒、釋、道的文化內涵以及隱逸文化特性。

## 第一節 儒家文化：「從此靜窗聞細韻，琴聲長伴讀書人」

「中國古琴文化」終成氣候在很大程度上與儒家文化的「樂教」、「詩教」的偉大傳統有關，同時，與居於社會上層地位的知識分子——儒士們的踴躍參與和積極推廣緊密相關。由於古居中華文化的主流廟堂地位，所以，自漢武帝「罷黜百家，獨尊儒術」以後，儒家文化即逐漸由意識形態領域的一部分上升為國家機器的御用政治工具，儒家文化遂結合其優勢立場來維護並推廣「格物—致知—誠意—正心—修身—齊家—治國—平天下」的總體文化修為這一理念。該文化理念在日臻體系化與理論化的同時，也愈加規範化、程式化了，並成為範導中華兒女們施行知行合一、體用不二的標誌。由於儒士們圍繞著「三綱五常」的「文化鋼印」為中心，結果「文以載道」就成了「以樂傳教」的方式，「琴」與「樂教」的內在血脈遂得以貫通，這是理解中國古琴文化的重要前提，也是古琴這門樂器最終打上「道器」色彩的

根本原因。

　　據史料記載，周代即有了周公「制禮作樂」，應該說，這是一種對前此以「巫」文化圖騰歌舞為基礎的「龍飛鳳舞」所積澱下來禮樂文明之先聲的系統化「政府行為」，並納入其臻成規模的制度文化之中，使其更加理性化地進入到人們的行為規範之中，達到一種有機的整合作用。這種禮樂教化不僅是一種單純的文化娛樂和傳承手段，更是在中國長期的政治、倫理關係中起著極為重要的作用。

　　從儒家文化膜拜的早期前賢們以禮、樂設教的初衷看，「禮」旨在「別異」而立「德」，而「樂」訴諸「合同」以歸「仁」，二者的結合為了一個共同目的，那就是「崇德」以「致中和」。作為中國音樂文化精髓的「琴」即始終以此為中心。例如，朱熹在〈琴律說〉中即十分明確地說道，琴之七弦既有散弦所取五聲之位，又有按徽所取五聲之位，二者錯綜，互為經緯。且由上而下依次自上弦（一弦）遞降一級。自左至右，終始循環，或先或後，每到上弦之宮而齊。所謂散聲，屬陽，盡為全聲，無所屬命而聽命於自然天籟；准上七徽，屬陰，乃全律之半聲，受之於人而因此顯貴。而從全聲自然無形等情形來看，現在的人並不了然，反而以中徽為重，卻不知以散聲為尊。真讓人不禁感慨係之！至於三宮之位，則左陽而右陰，陽大而陰小，陽一而陰二，所以取左以象徵君王，取右以象徵臣子。即使二臣之分，也分左右。左者陽明，所以為君子而近君德；右為陰濁，故為小人而遠之。故以一君而御二臣，能親賢臣、遠小人，如此以來，就順理成章地達到了國家興隆（修身—齊家—治國—平天下）之目的。

　　又如，真德秀在其〈問禮樂〉篇也頗含深意地論述道：恭敬從事，乃禮之本；制度威儀，為禮之文。中正和諧，乃樂之本；鐘鼓管磬，為樂之文。禮樂二者，互為表裡，缺一不可。再如《樂記》：「樂由陽來，禮由陰作。天高地下，萬物散殊，而禮制行焉；流而不息，合同而化，而樂興焉。」禮屬陰，樂屬陽。禮樂之不可或缺，猶如陰陽之不可偏勝。偏禮則乖，因為太過於僵化、謹嚴而不通人情，乖則難以達到和諧；而如果偏於樂，則流於淫逸，因為太重於享樂、無所約束，就會因放任流蕩而忘形。因此，有禮必

有樂，有樂同樣必須以禮相成。禮、樂二者從性情上分析，本自一體，原無二分之理。如此一來，禮中有樂，樂中有禮，正如朱熹所說的那樣：「嚴而泰，和而節。」如此，自然之人便人文社會化了，由此得以充實而圓融：「文質彬彬，然後君子」。

　　「仁學」由此不僅成為儒學的理論基礎，也是其追求的最高理想，這一理想鵠的即是「審美」。它以審美的完成為「仁學」的終極實現。孔子儒學的最高境界也就是在「藝」中「遊」而獲致一種自由的審美人生。孔門授徒講學的「六藝」之「樂」即以「琴」為主，孔子習琴儼然就是一幅謹嚴完整的人生修煉圖。

圖 9 東家雜記插圖，北宋衢州刊本版画（南宋補版）

據韓嬰《韓詩外傳》記載，儒家祖師孔子隨師襄學琴的故事對後人頗多啟發，《韓詩外傳》載：

> 孔子學鼓琴於師襄子，而不進。
>
> 師襄子曰：「夫子可以進矣！」
>
> 孔子曰：「丘已得其曲矣，未得其數也。」
>
> 有間，曰：「夫子可以進矣！」
>
> 曰：「丘已得其數矣，未得其意也。」
>
> 有間，復曰：「夫子可以進矣！」
>
> 曰：「丘已得其意矣，未得其人也。」
>
> 有間，復曰：「夫子可以進矣！」
>
> 曰：「丘已得其人矣，未得其類也。」
>
> 有間，曰：「邈然遠望，洋洋乎！翼翼乎！必作此樂也！黯然而黑，幾然而長，以王天下，以朝諸侯者，其惟文王乎？」
>
> 師襄子避席再拜曰：「善，師以為文王之操也。」
>
> 故孔子持文王之聲，知文王之為人。

可見，孔子從琴「曲」（曲調）－「數」（理－曲式結構）－「意」（意蘊）－「人」（為人）－「類」（總貌），通過「游於藝」來達成其所宣導的「志於道，據於德，依于仁，游於藝」這一理想之境。這種自由的人生遊戲，即是與其「吾與點也」人生觀念相呼應的，糅情感於遊戲之中的行為，這不啻是珍視人類生命價值的操作策略，通過學藝（其主流是「六藝」之「樂」）常行為來領會人類文化多層意蘊，進而悟道人性深處。「琴、棋、書、畫」融藝術修養於日常生活之中不失為一種恰當的藝術化生存策略，這對於當代審美文化與「日常生活實踐美學」無疑具有著深厚的歷史啟發意義。

當代著名美學家宗白華先生曾經說過，中國樂教失傳，詩人不能弦歌，於是將心靈的情韻表現於書法、畫法，書法尤其是代替音樂的抽象藝術。其實，一部中華文化敞開史告訴我們：發源於上古時期而來的中國禮樂文明

傳統，無論是作為大傳統出現了「禮崩樂壞」，還是「禮失求諸野」，遺落消融於「琴棋書畫」的日常生活審美化，其實早已薰染了「樂教」傳統而形成了其影響不亞於大傳統的「小傳統」，均未喪失其「樂生」的「樂」文化傳統。中華傳統樂教及其影響並未消散殆盡，而是以一種不同的面貌，呈現出新的時代文化主題。如，由遠古的氏族樂舞到周公制禮作樂、由春秋時期的「心平德和」、「知行合一」到漢樂府的「以俗入雅」、由魏晉六朝的清商歌詠到隋唐燕樂及其漢番合融、由兩宋時期的雅俗共振到元明清的曲目和劇種的興盛等，都充分地說明了這一點。說明了「樂文化」傳統在中國歷史上有著鮮活的生命力。至於同異域文化的交流日趨頻仍，氣度非凡的中華文化適時兼容並蓄了外來文化色彩，正如中華民族共同體一樣，呈現出「多元一體」的特徵。作為塑型中華文化及其藝術精神的靈魂並未發生本質上的動搖，在傳統中國，因而其廣被社會各階層、各領域的「琴學」始終占有一席之地。不管是當朝天子（「宣宗懿宗調舜琴」），還是將相名臣（「名卿名相盡知音」）；無論是士夫儒子（「琴聲長伴讀書人」），抑或道士僧人（「道士抱琴松下行」、「禪思何妨在玉琴」）；甚至於游俠藝伎（「素琴孤劍尚閒遊」、「一曲豔歌琴嫋嫋」）。「琴」因其能夠啟動生命個體的情感空間，你方唱罷我登場，各色人等均不約而同地在中華禮樂文明的大舞臺上揮灑出審美智慧與生命情調。荀子在〈勸學〉篇中說得好：

> 夫聲樂之入人也深，其化人也速，故先王謹為之文。
> 君子以鐘鼓道志，以琴瑟樂心。動以干戚，飾以羽旄，從以磬管。故其清明象天，其廣大象地，其俯仰周旋有似於四時。故樂行而志清，禮修而行成，耳目聰明，血氣和平，移風易俗，天下皆寧，美善相樂。

「樂」不僅能使個體達到身心和諧，暢欲抒情，還能通過與「禮」相攜，使個體的情感自然流露與滿足的同時，受到「禮」的規範和制約，自然性情感與社會情緒和諧起來，使自然的人成為社會的人，使純感性的情感打上理性的烙印，從而消除二者之間的隔漠和對立，利用和調動審美情感的方法來填平鴻溝，消解對立，達到「美善相樂」。由於「樂」的審美功能可以達到「禮樂和同」的理念，無怪乎孔子擊節讚歎「周監於二代，鬱鬱乎文

哉！吾從周」。

　　中國哲學作為中國文化的根本基礎強調「體用不二」與「知行合一」
（第一層級）；中華文明主流傳統的「禮樂文明」也是「禮樂」一體（第二
層級）；構成「禮樂文明」基礎的「詩‧樂‧舞」也是三位一體的（第三層
級）；而「樂」本身也是「聲‧音‧樂」三位一體的（第四層級）。**多重意
義上的「多元共生」與「一體共進」宣敍出中華文化共同體的主旋律，奏響了
中華民族偉大復興的最強音**。這就從藝術審美意義上解答了中華民族共同體
常葆生命活力的原因，其樞機有四：其一，「以人為本」的「情文化本體」
觀念；其二，「多元共生」的文化開放胸襟；其三；「體用不二」與「知行
合一」的整體文化理念；其四，個體與家國統一的人文情懷等，這些均從某
種意義上說明了中華文化綿延不絕的內在邏輯。

　　結合本論題，這也是為什麼古代中國歷代君主們為何選擇以「音律」定
國運的內在原因。在他們看來，那些不「與政通」、不合「倫理」的「靡靡
之音」、「亡國之音」皆有損國運。漢代以後，該觀念沾染上了更加濃烈的
倫理與政治化色彩，例如：

　　揚雄〈琴清英〉：「昔神農造琴，以定神，禁淫嬖，去邪欲，反其真者
也。舜彈五絃琴而天下治。」

　　《白虎通》：「琴者，禁也，所以禁止淫邪，正人心也。禮樂者何謂
也，禮之為言履也，可履踐而行。樂者樂也，君子樂得其道，小人樂得其
欲。王者所以盛禮樂何？節文之喜怒。樂以象天，禮以法地。人無不含天地
之氣，有五常之性者，故樂所以蕩滌，反其邪惡也；禮所以防淫佚，節其佟
靡也。……故樂者天地之命，中和之紀，人情之所不能免焉也。」

　　將後天的人倫社會道德賦予先天之「情」，一方面暗示了人文步履的
實踐理性文化印記，另一方面又明顯強化了成人（仁）與社稷高度同構的一
體化目的。明乎此，也就可以明瞭「琴」何以稱作「素琴」，如同孔子被稱
為「素王」具有同等的文化意涵。據傳說，作為中華文化代表人物之一的陶
潛，自稱「羲皇上人，性不解音，而畜素琴一張，弦徽不具，每朋酒之會，
則撫而和之。」而且以其「但識琴中趣，何勞弦上聲」而逍遙並樂此不疲。

漢魏六朝乃至隋唐以降，出現了大批汲汲於「謬參西掖霑堯酒，願沐南薰解舜琴」賢人、聖君就可以理解了，文人們彈琴、製琴、藏琴、聽琴、詠琴等諸般行為自然就成為生活中的有機部分。

　　人們經常可以在過去的戲文、或小說中見到這樣一幕幕場景，進京趕考的書生們手揮摺扇，風流嫻雅地口唱小曲走在前面，他們的書童們則緊隨其後，肩上的擔子一頭挑著書箱雨傘，另一頭懸掛著古琴一張。由於古代文人的著意修飾，琴也就更加具有了誘人的色彩。傳說中，曾譜寫〈長門賦〉的漢代才子司馬相如一日作客於成都臨邛縣的富豪卓王孫家，席間因彈奏一曲〈鳳求凰〉，深得喜愛彈琴的卓文君芳心，由是引出了一段卓文君「紅拂夜奔」的千古風流佳話。歌中唱道：

> 鳳兮鳳兮歸故鄉，遨遊四海求其凰。
> 時未遇兮無所將，何悟今夕升此堂。
> 有豔淑女在閨房，室邇人遐毒我腸。
> 何緣交頸為鴛鴦，胡頡頏兮共翱翔。

　　東漢末年，未出茅廬便算定天下三分的諸葛孔明，亦是一位彈琴的妙手。他自幼聰慧，打小受叔父的教誨，四書五經，無一不精，吹拉彈唱，更是無一不曉，一生尤愛〈梁父吟〉。據說，他的美滿姻緣全拜此曲所賜，其夫人黃月英被他終生引為知音。因緣際會往往是歷史的奇異面目。其時，東吳恰好也有一位名喚周瑜的儒將酷愛「琴」。據傳，唐代著名詩人李端曾寫有一首詩，盛讚他的琴藝，詩曰：「鳴箏金粟柱，素手玉房前。欲得周郎顧，時時誤拂弦。」這也許便是盛傳「曲有誤，周郎顧」之風流佳話的出典之處。明代通俗小說《三國演義》中第五十七回中記述說，曹魏糾集八十萬大軍來襲，孫劉聯盟，聯手上演了一出「火燒聯營」，擊潰了強敵的好戲。俟後，周郎念念不忘收回暫借的荊州城，最後不幸喪生。在悉心的琴家知音看來，周郎可能正是含恨死於本可引為知音的諸葛亮，他臨終之前那句仰天長歎（「既生瑜，何生亮？」）不啻是一句發自琴心的「天問」。一齣「忠君」與「私誼」之間不可化解的矛盾遂譜就了一段千古遺恨。

　　鼓琴還屢屢被恰倒好處地用於千鈞一髮的戰爭場面，例如眾所周知的《三國演義》中第九十五回（〈武侯彈琴退仲達〉）上演的「空城計」，正是諸葛亮巧借司馬懿懂深諳七弦琴的心理，反其意而用之，從而上演了一場不亞於《孫子兵法》的以琴退敵心理戰法：

> 忽然十餘次飛馬報到，說司馬懿引大軍十五萬，望西城蜂擁而來。時孔明身邊並無大將，只有一班文官，所引五千軍，已分一半先運糧草去了，只剩二千五百軍在城中。眾官聽得這個消息，盡皆失色。孔明登城望之，果然塵土衝天，魏兵分兩路望西城殺來。孔明傳令，教「將旌旗盡皆藏匿；諸將各守城鋪，如有妄行出入，及高聲言語者，斬之！大開四門，每一門上用二十軍士，扮作百姓，灑掃街道。如魏兵到時，不可擅動。吾自有計。」孔明乃披鶴氅，戴綸巾，引二小童攜琴一張，於城上敵樓前，憑欄而坐，焚香操琴。
>
> 卻說司馬懿前軍哨到城下，見了如此模樣，皆不敢進，急報與司馬懿。懿笑而不信，遂止住三軍，自飛馬遠遠望之。果見孔明坐於城樓之上，笑容可掬，焚香操琴。左有一童子，手捧寶劍；右有一童子，手持塵尾。城門內外，有二十餘百姓，低頭灑掃，旁若無人。懿看畢大疑，便到中軍，教後軍作前軍，前軍作後軍，望北山路而退。

　　類似例子較多，又如，北宋時期的政治家寇准也同樣效法了一出類似的「空城計」以琴退敵；還有那句「廣陵散從此絕矣」而引頸法場的嵇康所引發的慷慨悲歌；而以譜唱〈滿江紅・怒髮衝冠〉之琴歌而感化刺客的岳飛等通琴之人，更是成為中華民族的脊梁和不朽楷模。

　　古代士人們的理想生活一如唐代文人劉禹錫在〈陋室銘〉中所描述的那樣：

> 斯是陋室，惟吾德馨。苔痕上階綠，草色入簾青。談笑有鴻儒，往來無白丁。可以調素琴，閱金經。無絲竹之亂耳，無案牘之勞形。南陽諸葛廬，西蜀子雲亭。

　　如果說，知「聲」是將人與動物分離出來的基礎，那麼「知音」則是將人從社會等級上作了明確劃界，因為「唯君子為能知樂。」「樂」要經過一

定的組織行為，即通過演奏喚起形式之美和心理效應的諸般統一，社會化的程式在形式自然化的表現上得到呼應。「樂」之「樂」（lè）帶來悅樂和主體心性的內在充盈與滿足，可以從中「觀德」。蓋因「德者，性之端也；樂者，德之華也」。「詩」、「歌」、「舞」本於心然後以樂器從之使其「和」順積中而英華發外，呈觀一種沛然的和諧景觀，由此表現出「人的本質力量的感性顯現」。而且，「唯樂不可以為偽」是求真，「和順積中」為善，「英華發外」為美。所以，「樂」即是一種「真善美」的統一。

「樂教」的實施建立在邏輯謹嚴的系統之上，絕非一時即興之作，而有著深層文化根源。從中國古琴文化的整體運轉過程說，琴由於濡化了「樂教」，就由人生藝術之場走向了「道器合一」的審美之維，凝聚成一個核心範疇──「中和」的典型話語。劉勰在《文心雕龍‧原道》中說道：「人文之元，肇自太極，幽贊神明，《易》象惟先。庖犧畫其始，仲尼翼其終。而乾坤兩位，獨制《文言》。言之文也，天地之心哉！」

將人文（包括藝術）之初推至「太極」不僅首開「言」「意」之辯的先河，而且直接啟動了琴樂意境的生成，從而為此後藝術（如「聲律」）的發展帶來了啟示，從藝術創作及人生的審美觀照帶來了圓融、和諧的獨特方式。嵇康（叔夜）的詩句（目送歸鴻，手揮五絃。俯仰自得，游心太玄。）如其琴一般，發人妙想深思：

「中和」的意義不僅在於理順了個體與社會的關係，更重要的是，將「樂」的源頭與自然有機地結合起來，繼而由重「生」、重「和」，走向了重「人倫之序」。

首先，重視生命節律的自然之序，強調一種內在生命力的「造血功能」。這種自我調諧的「自生」場景不僅帶來了中國文化的大一統認知的深層背景，而且帶來了「合久必分，分久必合」的文化哲學觀念，同時也對中國人的審美心理滿足積澱下了濃得化不開的人文背景。

其次，「生」是實現「和」的內在機制。西周的史伯曾經說過，「夫和實生物，同則不繼。以他平他謂之和，故能豐長而物歸之；若以同裨同，盡乃棄矣。故先王以土與金木水火雜，以成百物。是以和五味以調口，調四支

以衛體，和元律以聰耳，正七體以役心，⋯⋯聲一無聽，物一無文，味一無果，物一不講。」這種「和」而不「同」正是中國文化的辯證法。中國文化中的儒釋道等大都強調「和」，這是中華文化生命不息、源源不斷的原因，也是中華文化重中「和」而不走極端的深層根源。不僅孔子強調「溫柔敦厚」的「詩教」作用，老子也強調「萬物負陰而抱陽，沖氣以為和」，禪師們「智與理冥，境與神會」同樣是對「和」的某種率意表達。正如先秦晏嬰所說「聲亦如味」，強調「和與同異」，通過協調平衡以求「和」的境界對中國藝術（包括「琴」）的美學追求產生了重大影響。例如，琴史家朱長文在《琴史・盡美》中說道：

> 昔聖人之作琴也，天地萬物之聲皆在乎其中矣。有天地萬物之聲，非妙指亦無以發，故為之參彈復徽，攫、援、摽、拂，盡其和以窮其變，激之而愈清，味之而無厭，非天下之敏手，孰能盡雅琴之所蘊乎？

又如琴人徐上瀛在他的《谿山琴況》中論「和」時說道：

> 稽古至聖心通造化，德協神人，理一身之性情，以理天下人之性情，於是制之為琴。其所首重者，和也。和之始，先以正調品弦、循徽叶聲，辨之在指，審之在聽，此所謂以和感，以和應也。和也者，其眾音之窾會，而優柔平中之橐籥乎？

「和」不僅是琴「潤」的基礎，也是其目的所在。他認為，凡弦上取音惟有貴中和，而中和之妙有全部取決於「溫潤」來表現。假如手指一任浮躁，則繁響必雜，上下往來音節都難成曲調，也就不美了。欲若使弦上沒有雜沓等煞聲，只有求助於在指下求潤。而所謂「潤」，亦即純化、潤澤，即所以發純粹光澤之氣。如果一方面祛除干擾（荊棘），另一方面注意修甲用指（熔其暴甲），兩手應弦，則音聲自然純粹。此外，還應該力求注意上下往來之法，那麼，潤音就漸漸隨指而來。所以，其弦若滋，溫兮如玉，泠泠然滿弦皆生氣氤氳，無毗陽毗陰偏至之失，然後才知道潤之妙處，也才可以達其中和之音。古代的琴人多有以此命其琴者，例如「雲和」，「泠泉」等。在演奏過程中，「和」同時又構成了琴「趣」的關鍵，正所謂用力不輕

不重，方得中和之音。首先起調就應當以中和為主，而無論偏輕偏重都對此有所損益，這樣的話，指下其趣自生。至於取音之輕，屬於幽情，歸乎玄理，而體曲之意，洞悉曲情，有一種不期然輕而自輕的現象出現。所以，其間微妙玄通，音之輕處最難，工夫未到則浮而不實，晦而不明，雖輕也難臻於妙境。只有輕中不爽清實，且一絲一忽指到音綻，加之飄搖鮮朗，恰如落花流水，方幽趣無限。還有那一節一句之輕的情形，有間雜高下之輕的情狀，此間種種意趣都貴在清實中得之。要想輕而不浮，正是輕中之中和；要想重而不煞，乃重中之中和。故輕重之選擇，實乃中和變音之訣奧；而之所以強調輕重，正是因為中和之正音。這就正好傳達了琴「意」之妙的關鍵，因為古代的琴人都以琴來涵養情性，為的正是其中有太和之氣也，所以才將這種聲音稱之為「希聲」。

　　琴既然具有如此之「趣」之「潤」之「意」，那麼，琴學修身正性，愉悅身心的審美功能就呼之欲出。正如著名琴家冷謙在《琴聲十六法》中所說：

> 和為五音之本，無過不及之謂也。當調之在絃，審之在指，辨之在音。絃有性，順則協，逆則矯，往來鼓動，有如膠漆，則絃與指和。音有律，或在徽，或不在徽，具有分數，以位其音，要使婉婉成吟，絲絲叶韻，以得其曲之情，則指與音和。音有意，意動音隨，則眾妙歸。故重而不虛，輕而不浮，疾而不促，緩而不弛，若吟若猱，圓而不俗，以綽以注，正而不差，紆迴曲折，聯而無間，抑揚起伏，斷而復連，則音與意和。因之神閒氣逸，指與弦化，自得渾合無迹，吾是以知其太和。（〈十四曰和〉）

　　「和」是中國古琴文化的中心範疇，不僅是一種文化背景，同時也是衡量其藝術境界的尺規，同時也是闡發其功能意義的現實因由和審美理想。

　　「和」文化觀念濫觴於早期原始巫術之儀式，與原始藝術有著割捨不斷的血脈關聯。「樂」包含「詩、樂（音樂）、舞」，以「神人以和」為標誌，溝通人—神、可知—未知、現實—未來、陰—陽等兩極世界。「舞（無—巫）」以其精神（靈魂）的導引、物質（肉體）的扭動、祭獻（飲食

祭品）的崇敬與歌詩（咒符的話語）的狂吟等形成一種完整的「和諧」圖景。中國早期天文曆法的發達與規律發現，從根源上說即與早期華夏先民們的生存與生活方式有關。這就決定了中國樂律發展要早於其他藝術的自覺。「風調雨順」是眾民的祈望，而「金聲玉振」和「鸞鳳和鳴」無不出於對「風」聲的描述，由是生成了「五音」、「十二律」等。

關於這一特性，《唐樂要錄》說得好，道生氣，氣生形，形動氣徹，聲所由出。然而所謂形氣，乃聲之所從出之根本。因為聲有高下，就分為調，高下不同，不過十二。假使天地之氣入意而為風，速則聲上，徐則聲下，調則聲中，雖然眾調煩多，大體也不過十二而已。然而聲並非虛立，因器觸而見，所以古人就制律呂以紀名。所謂十二律，乃採制天地之氣，以成十二均之聲。

從上古傳說開始，「樂舞」即作為華夏傳統藝術的核心，此後這一特徵日趨明顯。經過儒、道諸家對音樂的功能和作用的系統性闡述，音樂的社會價值得到了前所未有的充分肯定，音樂創作進一步趨於繁榮，音樂為社會生活等方面的影響則進一步擴大。出現這樣一種情況並非偶然，因為自先秦開始就以「和」為至美。據郭沫若先生考釋，「和」本來就是一種樂器，以後發展成為「中和」的理性範疇和美學標準，即孟子所謂的「金聲玉振」效果：

> 集大成也者，金聲而玉振之也。金聲也者，始條理也，玉振之也者，終條理也。始條理者，智之事也，終條理者，聖之事也。（《孟子·萬章下》）

「金聲玉振」，「通倫理者也」。古人以「金聲玉振」來比喻君子之德，「君子之為德也，有與始也，無與終也，金聲而玉振之，有德者也。」君子以「音」比德與「君子以玉比德」達到了高度統一。從「樂者，天地之和也」走向了「故樂者，天地之命，中和之紀」和「君子和而不流」的崇高境界。

總之，在以「和」為整體宇宙創生為背景的基礎上產生的中國藝術以

音樂文化為代表，它凸顯了以「聲」和為特質的「和」性音樂美學觀，同時承載起形式與內容、善與美、人與神、歷史與未來的神聖使命，表達了「德音不瑕」的莊嚴主題。這就是日後歷代統治者們之所以強調與緬懷「制禮作樂」，觀「樂」而不喪志，因為其中有「德音」的緣故。**這種「大樂與天地同和」的境界，實際上就是華夏藝術在真、善、美的基礎上以「至樂」的審美境界作為人生最高境界為終極追索的本源所在。**「樂由中出，禮由外作。」禮樂文明，一靜一動，張馳相輔，內外相交，個人的心身修煉也就達到了有機的合成境界，達到了一種「天人合一」的心身雙修的效果，從而體現了「樂者，天地之和也」的終極目的。這種對「樂」的追求正是禮樂文明的中心──「和」，是「大道存一」（神人之和、天人之和與人人之和）的完整表述，傳達了中華整體文化的人生觀、歷史觀、價值觀和宇宙觀。以鼓琴而言，由於「樂」借「琴」以衍義就無疑點明了「樂教」的本質，也在某種意義上啟明瞭以「琴」教化的真諦。

作為中華禮樂文明主力的歷代文人們，在中國文化史上頗為響亮的名字幾乎都與琴結下了不解之緣，例如，孔子及其門下弟子、司馬相如、劉向、桓譚、蔡邕父女、阮氏四代、嵇康、左思、鮑照、陶潛、宗炳、戴氏父子、王通、王績、李白、王維、白居易、范仲淹、歐陽修、蘇軾、葉夢得、王安石、朱熹、文天祥、張岱、李漁等。尤其是唐代詩人白居易和宋代文人歐陽修、蘇東坡等，不僅彈琴且頗有心得，寫下了大量關於古琴的詩文等。

詩人白居易先天聰穎，五歲寫詩，九歲精通音律，十八歲受到詩人顧況的推崇，二十九歲進士及第，一路仕途暢通，直至做到了刑部尚書的高位，晚年寄情辭官歸隱。他自稱「性耽酒，耽琴、淫詩」，又在〈琴茶〉中自謂與琴「窮通行止長相伴」，可謂典型的文人琴家。他的諸多吟琴詩作，餘味無窮，細膩地表現了琴音的玄妙，包涵有濃烈的文化意味和豐富的審美想像。例如他在一首〈好聽琴〉詩中就這樣寫道：

> 本性好絲桐，塵機聞即空。一聲來耳裏，萬事離心中。
> 清暢堪銷疾，恬和好養蒙。尤宜聽三樂，安慰白頭翁。

　　北宋文人歐陽修是當時有名的琴家，他曾在〈六一居士傳〉中這樣寫道：「吾家藏書一萬卷，集錄三代以來金石遺文一千卷，有琴一張，有棋一局，而常置酒一壺……以吾一翁老於此五物之間，是豈不為六一乎？」語雖詼諧，但也說明了他寄情於「琴」的生活寫照。這在他身上體現得尤為典型，對此他還有一番見解。例如，他在〈論琴帖〉中就說自己在就任夷陵縣令時，曾經於河南收藏古琴一張。後來在作舍人官職時，又得琴一張，是張粵（越）琴。再後來作學士時，又得一琴，是唐代著名的雷氏所造之琴，於是官作的越大，所收藏的名琴愈珍貴，可是心情反而愈加鬱鬱不樂。可是一旦身處夷陵，清山綠水天天如在目前，卻再也沒有了世間俗事的累贅與煩心，手中的琴縱然不太名貴，而意氣蕭然，心境朗然自釋。不像在作舍人、學士時那樣，天天奔走於紅塵囂壤之中，時時受到聲名利欲的煩擾，整天缺乏良好的心態，無復清思，琴固然很好，卻心意昏雜，又怎麼會有賞心樂事呢？由此可知，聲音之悅耳與否，在人而不在器。設若心情好，即使無弦亦可，不彈亦可感會其間的樂趣。這種看法很有意思，「人為本」體，琴乃器用，雖體用不二，畢竟「以人為本」。此外，如果沒有仕途官場的煩憂，心中無有掛礙而「自釋」，即使一張無弦之琴也可以得到情感與心理上的滿足；否則，縱有佳琴也枉然，此正所謂「琴曲不必多學，要於自適。琴亦不必多藏。」這一看法上接陶淵明，下啟後世，影響巨大。如〈夜坐彈琴有感二首呈聖俞〉一詩：

　　吾愛陶靖節，有琴常自隨。無絃人莫聽，此樂有誰知。

　　君子篤自信，眾人喜隨時。其中茍有得，外物竟何為？

　　寄謝伯牙子，何須鍾子期。

　　有趣的是，歐陽修還從琴中發現了治病的新功能，頗類似當下流行的藝術治療或美療。他在一封叫做〈送楊寘序〉的朋友信中說，他曾經心情鬱悶有年，逐漸患上了抑鬱之症，退職還鄉閒居，病情也沒法得到好轉。後來通過跟隨友人孫道滋先生學琴，受到了宮聲等的導引和薰陶，久而久之，逐漸愛上了這種音樂並深為樂之，不知不覺的也就忘記了身上還有病痛這碼事，病情也漸漸恢復好轉了。看來，彈琴雖為小技，然而，你一旦用心地投入進

去的話，大者為宮，細者為羽，操弦驟作，忽然變之，急者淒然以促，緩者舒然以和，如崩崖裂石、高山出泉而風雨夜至，正好比怨夫寡婦之歎息、雌雄雍雍之相鳴。心中的那份憂深思遠莫過於舜與文王、孔子之遺音所流露的深廣，悲愁感憤也超不過伯奇孤子、屈原忠臣之所歎，這諸般喜怒哀樂之情往往從新底裡能打動你的內心深處，起到一種撫慰、淨化的作用。而那種純古淡泊之境，就如同堯舜三皇之言語、孔子之文章、《周易》之憂患、《詩經》之怨刺般無異。這樣通過聽之以耳，應之以手，取其中和，道其堙鬱，寫其憂思，則感人之際就有其他任何東西都達不到的效果啊！他的一個朋友楊君好學有文思，雖然進士舉第，可還是鬱鬱不得志，現在又要去幾千里外就任，加之他從小體弱多病，而南方又少醫藥，不服水土，風俗飲食迥異。以其多病之體，加上心中不樂之情，居住異俗之境，他還能心情好麼？這樣，長此以往下去的話，還能拖到幾時？所以，欲平其心以養疾，只有通過借助於琴才有可能出其不平之氣，達到養心的目的，身體之病當以養心為主，心病一除，體表之病症安能不逐漸痊癒、康復？所以他就準備作一篇關於琴的文章作為禮物相贈與他，並邀請孫道滋先生一道把酒贈琴以話別。

在歐陽修看來，彈琴、聽琴可以達到養生，乃至治病的目的，應該說有一定的科學依據。從醫學上說，音樂確乎可以影響人類的情緒和生理機能的調節等作用，一般稱之為「美療」，例如選擇〈平沙落雁〉、〈漢宮秋月〉、〈漁舟唱晚〉、〈春江花月夜〉等平和情緒等。古希臘時期的亞里斯多德曾經探討過這一問題，他說：A調音聲高亢；B調有些哀怨；C調顯得溫和；D調表現激烈；E調使人安定；F調似乎淫蕩；G調讓人煩躁等。而我國傳統醫學理論更是與樂學密切相關，二者相互貫通。例如，通過將「五行」引入，使人體的「五臟」分別對應於「五音」，也就是說：「宮」屬土，與「脾」相通；「商」屬「金」，與「肺」通；「角」屬「木」，通於肝；「徵」屬「火」，通於「心」；「羽」屬「水」，通於「腎」。根據桓譚〈新論〉的記載，「樂師竇公壽百八十」即源於其「彈琴」的緣故。同樣，嵇康在他的〈答向子期難養生論〉中也說，「竇公無所服御而致百八十，豈非鼓琴和其心哉，此亦養神之一徵也。」此類論述在傳統醫學和樂學中比比皆是。

　　據說，唐代詩人李賀一向志向高遠，然而體弱多病。一日，他拖著病體，獨自散步，突然，他聽到附近的一座寺院傳出了陣陣悅耳的琴聲，便不由自主的被吸引了進去，看見一位銀髮老僧端坐園中，在月光下撫琴。老者見狀，不禁推琴問候，李賀自我介紹說，「在下李賀，進京趕考，身患小恙，駐店將息，月下散步，偶聞妙音，不料驚動了高僧，罪過，罪過！」老人聞後，深表同情，說道：「既然如此，你我有緣，我別無長物，亦不通醫道，權且為足下彈奏一曲，若何？」李賀喜不自勝地說道，「那就叨擾老人家了。」老僧調勻氣息，平心靜氣的輕撫了一曲。聽罷，李賀頓覺心身寬娛，病體也似乎好了幾分。俟後，一連數日，他天天來禪院聽琴，時光就在這種美妙的環境中悄然流逝，不知不覺過去了二十餘天，李賀日漸神清氣爽，病體很快得到了康復。事後經過瞭解，才知道，那位老僧就是著名的琴師穎師，日後每憶及此，耳中總是迴盪著老者的琴聲，餘音繞梁，久久不絕，心中難以釋懷，便寫下了那首著名的琴詩〈聽穎師彈琴歌〉，得知此事後，韓愈也造訪穎師聽琴，然後，便也寫下了一首流傳琴史的琴詩〈聽穎師彈琴〉。

　　明人陳繼儒（眉公）曾經說過幾句意味深遠的話，所謂「人有一字不識而多詩意，一偈不參而多禪意，一句不濡而多酒意，一石不曉而多畫意。」蘇軾恰恰就是這樣一位既詩、且酒能書畫又參禪的人，可他卻偏偏自我標榜為「不解飲」、「不解棋」、「不解琴」，實在有趣得很。其實他既愛琴、詠琴，也藏琴，〈東坡題跋〉中曾記載說：他家收藏有一張琴，上面都布滿了蛇腹紋，上有銘文，刻作：開元十年造，雅州靈關村。下面也有銘文：雷家記，八日合。他說自己不知道這「八日合」是何意思。琴的嶽山處不容指而絃不收，這是琴的最妙之處，而只有雷琴才會如此，要想瞭解其斲製之法，怎麼也找不到其中的奧妙之所在，不得已只能將這張珍貴的雷琴破開，以求其妙。原來琴聲出於兩池之間，琴背微隆類似韭葉，聲欲出而隘，徘徊不去，才有餘韻，此乃不傳之妙。蘇軾可謂一生愛琴，並寫下了大量有關琴的詩文，頗有心得。他在〈歐陽公論琴詩〉中通過音聲判斷琴器的舉動成為千古佳話，他說，「昵昵兒女語，恩怨相爾汝。劃然變軒昂，勇士赴敵場」是韓愈〈聽穎師彈琴〉的詩。歐陽修曾經問過他「琴詩何者最佳」，便以此

回答。他說，這首詩固然奇麗無比，可惜是寫聽琵琶的詩，而非琴詩。蘇軾回來後也作了一首〈聽杭僧惟賢琴〉：「大絃春溫和且平，小絃廉折亮以清。平生未識宮與角，但聞牛鳴盎中雉登木。門前剝啄誰扣門？山僧未閒君勿嗔。歸家且覓千斛水，淨洗從前箏笛耳。」詩寫成以後準備寄給歐陽公看，遺憾的是他已經去世，蘇軾引恨至今！此外，蘇軾還有自己的琴樂思想，例如他在〈琴非雅聲〉中說道，世間人都以為琴乃雅聲錯了，其實琴正是古時候的民間俗樂（鄭衛之音）。

從上篇民俗民間藝術章與中華文化「多元一體」來看，今天的鄭衛之音雖為早期華夏文化圈外的「夷音」，但隨著民族大融合與文化交融，尤其自從唐代天寶年間，九部樂和十部樂中的坐部、立部都已經與胡部合而為一的大趨勢下，誰也辨不清何謂「中華元（正）音」了。

## 第二節　道家文化：「道士抱琴松下行，松風入耳清涼生」

經查，至今流傳下來的眾多琴曲中，諸多主題直接取材於老莊之學，還有一些琴曲間接地受到了道家文化的影響。例如，一部《西麓堂琴統》所載的類似琴曲就有許多，如：〈莊周夢蝶〉、〈逍遙遊〉、〈八極遊〉、〈採真游〉、〈遠遊〉、〈鳳翔千仞〉（亦名〈鳳雲遊〉）、〈羽化登仙〉、〈仙山月〉、〈仙配迎風〉、〈列子御風〉、〈崆峒問道〉、〈洞天春曉〉、〈鷗鷺忘機〉、〈凌雲吟〉、〈處泰吟〉、〈達觀吟〉、〈山居吟〉、〈遁世操〉、〈騎氣〉、〈鶴舞洞天〉、〈鶴鳴九皋〉、〈瑤天笙鶴〉、〈猿鶴雙清〉等蔚為大觀。前述關於「焚琴煮鶴」的慨歎，以及對於「一琴一鶴」的推崇，文化心理無不出自於此。由「琴」器走來的中國古琴文化在邁向「琴學」的發展中，主要取決於「琴」日益向「道」的追求。「琴道」不僅充實了中國古琴文化的深厚底蘊，不期然走向了「唯應逐宗炳，內學原為師」的道學修煉途程。在「琴道」逐漸與儒家「琴學」追求「中和之道」互為補充，並與禪宗鼎足而三的整體狀態下，共同豐富了中國傳統文化的思想資源，有力地促進了中國古琴文化史的發展。明乎此，我們也就自然可以理解古琴與道士之水乳交融般的親和關係。

道家的代表人物是老子、莊子。老子《道德經》文約義豐，微言大義；莊子《南華經》則恢詭譎奇，汪洋恣肆。《老子》一書重在講論宇宙和認識論，兼及人類的生命精神，他用「道法自然」這一命題否定了天帝觀，建立了一個以「道」為中心的哲學體系。這一源自宇宙觀的哲學認識所論述的問題包含有豐富的美學意義，如「道」、「氣」、「象」、「有」、「無」、「虛」、「實」、「味」、「妙」、「虛靜」、「玄覽」、「自然」等。由老子發其端而由莊子緒其源的道家文化日漸光大，日後逐漸與正統文化主流的儒學相抗衡，幾成犄角之勢。

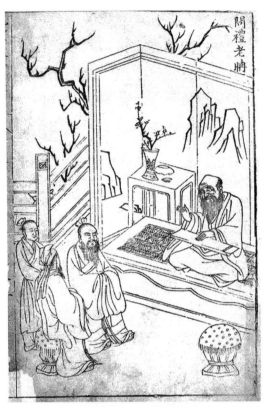

圖 10 孔聖家語圖，明萬曆十七年（西元 1589 年），武林吳嘉謨刊本，版畫。

　　從琴學的源頭出發，不禁令人聯想到老子頻頻以「嬰兒」作喻的，以「太一」為本，以牝牡的關係來比擬萬物的情狀。例如，古琴的形制及其用材以「陰陽」相稱。從宇宙發生論講，「道法自然」無疑鑿開了人類思想史上混沌的天窗。所謂「道生一、一生二」、「太極生兩儀，兩儀生四象，四象生八卦」等原始宇宙形成的觀念從自然、人生萬物的衍生創化中去追求價值論的意義，這深深地影響到中國傳統文人對「琴」的理解。如果說，遠古傳說中的朦朧思想奠定了中國文化觀念的基礎，那麼，在此基礎上開啟了「百家爭鳴」之軸心時代的《道德經》上承「盤古開天地」、「女媧補天」的神話傳說應該是合乎情理的。《道德經》中有許多類似的說法，如「谷神不死，是謂玄牝，玄牝之門，是謂天地根。綿綿若存，用之不勤。」而「有物混成，先天地生，寂兮寥兮，獨立而不改，周行而不殆，可以為天地母」，更是直透原始宗教神話底蘊。由原始巫術發源而來的混沌宗教分離出

哲學從而走上了中國思想史的正途，中途經過了莊子之手進而波及到文學藝術等領域，漸漸占據了正統文化的一席之地，而民間道教則因為其某些內容的荒誕不經，帶有大量的原始巫術宗教等遺緒，難登正統文化的廟堂，而始終作為民間文化儀式和信仰滲透在弱勢群體之中，形成一種深具鄉土意識的民間風氣。可以說，「道家」與「道教」文化對中華文化影響巨大。

莊子認為，作為宇宙本體的「道」是最高的、絕對的美，所謂「天地有大美而不言，四時有明法而不儀，萬物有成理而不說。聖人者，原天地之美而達萬物之理，是故聖人無為，大聖不作，觀於天地之謂也。」對於「道」的潛心觀照，正是人生之大美與至樂的境界。

《莊子・田子方》中曾以孔子和老子對話的方式，試圖來說明這一道理。據說，孔子曾問道於老子，所得到的回答卻是「吾遊心於物之初」。孔子迷惑不解地追問，如何才能遊心於物之初。老子回答說道：「心困焉而不能知，口辟焉而不能言，嘗為汝議乎其將。至陰肅肅，至陽赫赫，肅肅出乎天，赫赫發乎地，兩者交通成和而物生焉。或為之紀，而莫見其形。消息滿虛，一晦一明；日改月化，日有所為，而莫見其功。生有所乎萌，死有所乎歸，始終相反乎無端，而莫知乎其所窮。非是也，且孰為之宗？」孔子接著又問道：那麼，遊又當如何呢？老子回答說道：只有這樣，才算到達了至美至樂之地，得至美而游乎至樂之境，方可稱為至人。由此可見，若要求得「至美至樂」，首先必須實現對「道」的觀照，而要求得對「道」的觀照，又必須「喜怒哀樂不入於胸次」。言外之意，得「道」之人，棄絕了生與死、壽與夭、禍與福、貴與賤、貧與富、得與失、毀與譽等諸般人生計較，將它們視為身外之物，不掛礙於心，才能自由地「遊心於道」，才能由功名利祿的營營苟且之人上升為「至人」、「神人」、「聖人」等。儒家文化哲學的「人人皆可為聖人」的道德教化觀念無形中為道家所用，而一改其經世致用的功利觀念，並達至自然、自由而獲取的「至美」「至樂」的非凡境地。這種從個體內心棄絕利害觀念的「無己」境界，實際上正是一種走出異化的自由審美境界。在這種境界中之「遊」確乎就是毫無功利之心的「得至美而游乎至樂」。

　　莊子樂於講「遊」不是偶然的。他既講「逍遙遊」，講「乘天地之正，正御六氣之辯，以遊無窮」，也講「乘雲氣，御飛龍，而遊乎四海之外。」這種「遊」就是所謂的「倡狂」、「鞅掌」。人與天齊，「倫與物忘」。這種人我兩忘與天地齊一的狀態是多麼自由的人生境界。不僅人的理想精神世界可望「遊」入極美之境，既使是生活中的俗常生活場景，莊子也借此將其提升到一種審美的創化境界。如「庖丁解牛」，無形之中就把人們送入一個極美的境地，「文惠君曰：『善哉！吾聞庖丁之言，得養生焉』。」庖丁解牛竟然像藝術家進行藝術創作那樣，儼然達到了一種對事物的透徹認識，掌握了解牛之法，「技」進乎「道」，具備嫻熟的創造手段，獲得了「真」與「善」的尺度；而「遊刃有餘」，「以神遇而不以目視；官知止而神欲行」，五官感覺的生理學和物理學法則於不知不覺之間讓位於「神」，解牛的全過程「莫不中音，合于《桑林》之舞，乃中《經首》之會」則無疑獲得了「美」的尺度。解牛之始既不受外在因素的干擾和束縛，解牛過程之中又藝術化地讓人酣湎沉醉其中，解牛過程結束之後，帶給庖丁的感覺更是因自由的抒發，達成某種創造樂趣而予人以無與倫比的心神愉悅之情。這種純精神的愉悅和享受，就是自由自覺的創造性實踐活動帶給人類審美愉悅和高峰體驗，以「道」超越於「技」所達到的審美境界來強調生活中真、善、美的追求和統一，通過實踐中所達到的創造性自由境界為現實中的人們提供精神超越，更是以其藝術化處理方式影響了無數藝術家們的審美創造，從而意境深邃，流被廣遠。從古琴重「天人合一」的終極滿足與飽含深情的人生體驗文化內涵，而超越單純的演奏技法看，無疑直透「琴」之「道」的本源。

　　老子的「大音希聲」和莊子的「天樂」思想由是便對中國古琴文化影響至巨且深。老子的「道」是「太一」，是宇宙與人生的「本元」，「道生一，一生二，二生三，三生萬物。」「道」無法描述與形容，因為「有物混成，先天地生。……吾不知其名，強字之曰道，強為之名曰大。」「道」不可把捉，「道之無言，淡乎其無味。視之不足見，聽之不足聞，用之不可既。」因其「無味」，「不足聞」，「不可既」，所以「視之不見名曰『夷』，聽之不聞名『希』；搏之不得名曰『微』。此三者，不可致詰，故混而為一。」可見，充盈於宇宙的「道」正是「夷」（不見）、「希」（無

聽）、「微」（不得）和「淡」（無味）的統一。這種超越有限的生理器官所把握，乃至摒棄視、聽、味、嗅、觸等正常感知基礎之「道」只能依憑某種神秘方式去感會，去聆聽那「希聲」之「大音」。那麼，「大音」如何「希聲」，我們又當如何去感會呢？「大音希聲」（訴諸聽覺）究竟如何在中國文化史上留下如此濃墨重彩以至於蓋過了「大象無形」（訴諸視覺）的生命體驗呢？

　　魏晉時期的學者王弼解說道：「聽之不聞名曰『希』。大音，不可得聞之音也。有聲則有分，有分則不宮而商矣。分則不能統眾，故有聲者非大音也。」因為「道」是萬物的本元，它不僅是形成萬物的淵藪，同時亦是「大象」之形和「大音」之聲，它之所以超越常規，跨越「聲」、「形」之外，正因為其不可「分」。「分」則有界，有界則勢必有「統」，無「分」無「統」的「大音」自然不能形之於有限的邊際，而要歸之於「宗」（在此說明一下：臺灣文教界將西方基督教在人間的領袖譯為「教宗」無疑要比譯為「教皇」更符合其本意，也逼近中國傳統文化精神），這種「宗」，是「有」與「無」的統一，它涵攝一切，以「有」（希聲）去悟「無」（大音），以「無」（大音）去體「道」。「音」和「象」就成了「道」的象徵性體現，也就有了體「道」之「象」和「音」（在此需要說明的是：言、象、意之三位一體等傳統表述與西方基督教之「聖三位一體」的「聖父・聖子・聖靈」不同位格具有異曲同工之妙）。因為「四象不形，則大象無以暢，五音不作，則大音無以至。四象形而物所主焉，則大象暢矣；五音聲而心無所適焉，則大音至矣。」在老子那裡，所謂「大音希聲」和「大象無形」之「象」和「音」無非是藉以表達「道」的本體工具，對「音」的理解不是要有聲還是無聲，而是要以領略「道」的精神為旨歸。這種說法（「大音希聲」）其實正是脫胎於原始宗教不久的遠古思想發微。明乎此，人們自然即可領會老子之所以反對「繁飾禮樂」並不是僅僅著眼於從「大音」出發，而正是要從「道」的本體出發，強調一種「無為而無不為」的「自然」之「道」，從而將批判的鋒芒直指違背天時、天性的「五音」、「五色」和「五味」之「淫」。也只有從「寂音」而體道的基本精神出發，人們才可以真正理解陶潛的良苦用心，所謂「性不解音，而畜素琴一張，弦徽不具，每

朋酒之會，則撫而和之，曰：『但識琴中趣，何勞弦上聲』」的舉動絕非矯情之舉。從「叩寂寞而求音」的表達，正是求「自然」以體「道」的尋覓，人們也才借此進一步理解莊子的「天樂」觀。

莊子延續了老子「大音希聲」的思想，提出了「天樂」。有所不同的是，莊子並非現象上描述和證明「道」的存在，而是將其更加詩性化了，並為「道」的傳播與達至境界的過程，提出了一個具體方案。莊子的「天樂」思想散見於〈天地篇〉、〈天道篇〉、〈齊物篇〉、〈至樂篇〉、〈天運篇〉、〈大宗師篇〉等。總體而言，主要有以下幾點：首先，「音」生乎「道」，「道」以「和」出之。他說：「夫道，淵夫其居也，謬乎其清也，金石不得無以鳴。故金石有聲，不考不鳴。……視乎冥冥，聽乎無聲。冥冥之中，獨見曉焉；無聲之中，獨聞和焉。」其次，「和」有多種，「與人和者，謂之人樂，與天和者，謂之天樂。」再次，對「樂」細分為「人籟」、「地籟」與「天籟」。「天籟」最接近自然之道，是為「天樂」。所謂「天樂」，「夫吹萬不同，而使其自己也，咸其自取，怒者其誰邪」，也就是自然而然的發聲狀態。如何才能通達「天樂」呢？莊子如是說道：

> 北門成問於黃帝曰：「帝張〈咸池〉之樂於洞庭之野，吾始聞之懼，復聞之怠，卒聞之而惑。蕩蕩默默，乃不自得。」……故有焱氏為之頌曰：『聽之不聞其聲，視之不見其形，充滿天地，苞裹六極。』汝欲聽之，而無接焉，而故惑也。樂也者，始於懼，懼故祟。吾又次之以怠，怠故遁。卒之於惑，惑故愚。愚故道，道可載而與之俱也。」

這種「始於懼，懼故祟」的「天樂」最後通達「道」的境界無疑上接原始宗教的路徑。從老子「大音希聲」論到莊子「天樂」觀明明知道「道」不可形容而仍然借「樂」而論「道」，因為在他們看來，「樂」在世間萬象中最為接近「道」之本體說明。既如此，莊子在〈齊物論〉中「古琴足以自娛」的說法也就由此得以澄明：「是非之彰也，道之所以虧也。道之所以虧，愛之所以成。果且有成與虧乎哉？果且無成與虧乎哉？有成與虧，故昭氏之鼓琴也；無成與虧，故昭氏之不鼓琴也。」該觀點深刻地影響了中國傳統文化、藝術精神及其琴學思想，乃至引發了某些美學命題，如「滋味

說」、「氣韻說」、「意境說」等。

　　老子的「大音希聲」是漢代「樂與天通」及其以後中國藝術（包括「詩・樂・舞」）美學思想的先聲，如《淮南子・原道訓》即秉承這一思路，繼續闡發著「希」聲之「大音」的根本理路，而對古琴曲創作無疑起到了深刻影響：無形，乃天下物之鼻祖；無音，則為天下聲音之大宗。由無形而生有形，由無聲而五音和鳴。所以，天下萬物都是有生於無，實出於虛。音之數不過五（宮、商、角、徵、羽），通過五音之間變換，就會出現豐富的樂調與旋律，從而滿足人們各種不同的需要。因此，宮音立而五音備，白色立而五色成。總之，天下自然之道只需現一而萬物淨皆從出。音樂失於富貴，而存於德和。只有達到了無樂的境界，則無不樂，而無不樂則至極樂，這也就是天樂的境地。

圖 11〈松蔭會琴圖〉

明白了這一點，也就大體明瞭古琴文化追求「希」聲的根本緣由。中國古琴文化的道統實際上便在其後的陶淵明、白居易、薛易簡、歐陽修、蘇軾等大量文人的生命中得以延續並發揚光大。

　　唐詩人白居易在〈清夜琴興〉一詩中吟唱道：

　　月出鳥棲盡，寂然坐空林。
　　是時心境閒，可以彈素琴。
　　清泠由木性，恬澹隨人心。
　　心積和平氣，木應正始音。
　　響餘群動息，曲罷秋夜深。

正聲感元化，天地清沈沈。

歐陽修的吟琴詩也直追老聃的「大音希聲」之論，如他的〈贈無為軍彈琴李道士〉一詩：

無為道士三尺琴，中有萬古無窮音。
音如石上瀉流水，瀉之不竭由源深。
彈雖在指聲在意，聽不以耳而以心。
心意既得形骸忘，不覺天地愁雲陰。

道家在很多文獻中都有關於古琴養生、調息等記載。〈黃庭內景經・上清章〉曾明確記載有「琴心三疊舞胎仙」，為後人廣為引用而自省。例如詩人李白在〈廬山遙寄盧侍御虛舟〉中寫道：

閑窺石鏡清我心，謝公行處蒼苔沒。
早服還丹無世情，琴心三疊道初成。
遙見仙人彩雲裡，手把芙蓉朝玉京。
先期汗漫九垓上，願接盧敖遊太清。

又如，宋人黃庭堅的〈琴銘・白鶴〉：

琴心三疊舞胎仙，肉飛不到夢所傳。
白鶴歸來見曾元，甕頭松風入朱弦。

## 第三節 佛禪文化：「曲中山水參琴趣，壺裡乾坤得醉禪」

中國佛教是西來東傳的結果，為適應本土文化氣氛和傳教效果的需要便逐漸漢化和本土化了。例如，元僧清珙一首〈山居吟〉就透露出突破佛教初創和引進中土時「三衣一缽，日中一食，樹下一宿」戒律的信息。

山廚寂寂斷炊煙，凍鎖泉聲欲雪天。
面壁老僧無定力，又思乞食到人間。

佛教（禪宗）會心於田園牧歌的中華情調，如宋詩僧顯忠〈白雲莊〉一詩：

堪愛仙莊近翠岑，杖藜時得去遊尋。
牛羊數點煙雲遠，雞犬一聲桑柘深。
高下閒田如布局，東西流水若鳴琴。
更聽野老談農事，忘卻人間萬種心。

這也就是建於唐代的北京法源寺無量殿一聯偈語所要表達的真切內涵：

參透聲聞，翠竹黃花皆佛性；
破除塵妄，青松白石見禪心。

「禪宗」與儒家本土化文化很好地結合了起來，從而逐漸占據一席重要之地。後期儒家學派尚從中汲取營養，繼而有了新的發展。從個人修養觀念而論，儒家文化把道德人倫歸結為「天」，因此個人的一切道德修為，都

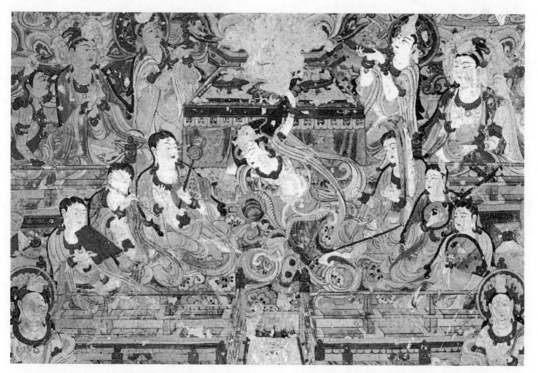

圖 12 舞樂—《觀無量壽經》經變（局部），唐·敦煌莫高窟第 112 窟南壁畫

是為了發潛先賦的「善性」、「善端」,諸如孔子的「吾日三省吾身」、孟子的「反身而誠,樂莫大焉」、《中庸》的「反求諸身」和李翱的「復性」論,大都集中體現在「慎獨」的修為理論中。經過宋明理學的繼承與改進,這一「修心養性」的方法也日趨轉向禪宗式的「明心見性」。通日參省,「主靜」、「居敬」、「半日讀書,半日坐禪」達到「豁然貫通」(朱熹語),「多類揚眉瞬目之機」(陸九淵語)、「本體工夫,一悟盡透」(王船山語)。他們稱這種「理學」為「儒表佛裡」,或稱心學為「陽儒陰釋」的舉動使得沒有人懷疑儒學已經佛學化了。明清之際的思想家顧炎武說「今日之所謂理學,禪學也。」真可謂是一語中的。

晚清梁啟超先生認為,理學是「儒表佛裡」。正是由於儒家文化用「人文主義」的精神去置換「天道」的宗教精神,從外在方面給中國社會提供了一種至高無上的工具,以權威規範去維持綱常秩序,視「君君、臣臣、父父、子子」為不可移易的道德律令。在宋明理學那裡,最後甚至發展到了「存天理,滅人欲」的荒誕地步。由此可以發現,宋明理學之走到極端,盛極而衰實屬歷史的必然。因為,重「人文」意義始終是儒學文化的主流,儒教並非嚴格意義上的宗教,儒學也向來是以「中正平和」為尺規的,因此宋明理學在儒學宗教化這一方面走得太過了頭,從而消解了儒學文化的人文意義,也必將帶來新的人文啟蒙。此外,孔子宣導的儒學文化更主要地是提倡一種「從心所欲,不逾矩」與「發乎情,止乎禮義」的中正和諧說,喚起了不同文化營壘的共鳴。例如,嵇康的〈琴賦〉就抒發了由「道」向「中正平和」的轉向,也較大地影響了琴學思想及其發展路徑,他說,「眾器之中,琴德最優……能盡雅琴,惟至人兮!」關於這一點,王維的〈酬張少府〉一詩表現分明:

　　晚年唯好靜,萬事不關心。
　　自顧無長策,空知返舊林。
　　松風吹解帶,山月照彈琴。
　　君問窮通理,漁歌入浦深。

中國漢傳佛教音樂發源於印度,之所以很快就在中土蔚為大觀,原因是

多方面的，這其中既有政治、經濟、文化等因素，也具有深厚的民間文化土壤等，由於有了恰當的生成環境和生長條件，根系迅即蔓生而茁壯。琴，作為音樂藝術，其與佛禪音樂之間有著同聲相應的內在邏輯。中國佛教音樂，又稱「中國梵樂」，亦稱「梵唄」、「梵音」、「唱導」、「俗講音樂」、「變文贊」、「偈佛曲」等。「梵」即古印度梵文「梵覽摩」（Brahma）的略稱，意思就是寂靜之大宗。「唄」是古印度語「唄匿」之簡稱，字面意思是讚頌或歌詠，即佛信徒們以短偈的形式對佛、菩薩的讚歌，可以用樂器來伴奏。「梵唄」本義是指「天然的歌唱」，又泛稱「清靜之音」，與老莊的「大音希聲」和「天樂」存在有某種本質上的相通和形式上的相似。「梵唄」經絲綢之路流被華夏，途中兼收並蓄其他音樂支流，挾帶進了其他一些胡樂、胡曲和胡器（如五絃琵琶、曲頸琵琶、胡琴、羌笛、梵貝、雞婁鼓、都曇鼓、法鈴、阮咸、豎箜篌、鳳首箜篌、篳篥、羯鼓、拍板）等。日人林謙三作一考察，列舉《妙法蓮華經》、《無量壽經》、《佛所行贊》、《方廣大莊嚴經》等典籍中的樂器即有多種。其中弦樂類有：琴、箏、瑟、筑、琵琶、箜篌、五絃等。見《法華經》卷一〈方便品〉：

> 若使人作樂，擊鼓吹角貝，簫笛琴箜篌，琵琶鐃銅鈸，如是眾妙音，
> 盡持以供養，或以歡喜心，歌唄頌佛德，乃至一小音，皆已成佛道。

「禪宗」正如其祖師菩提達摩偈語所言的那樣，「一花開五葉，結果自然成。」魏晉之際是佛教音樂發展的關鍵，這時候，高僧眾多，據慧皎《高僧傳·唱導篇》曾記載：

> 昔佛法初傳，于時齊集，止宣唱佛名，依文致禮。至中宵疲極，事資啟悟，乃別請宿德，昇座說法。或雜序因緣，或傍引譬喻。其後廬山慧遠，道業貞華，風才秀發。每至齋集，輒自昇高座，躬為導首。廣明三世因果，卻辯一齋大意。後代傳授，遂成永則。

《高僧傳》中也有很多博文通典、經史善樂的高僧，如：

> 慧璩：該覽經論，涉獵書史，眾技多閑，而尤善唱導。

曇宗：少而好學，博通眾典。

曇光：性喜事五經詩賦。及算數卜筮、無不貫解。

道慧：志行清貞、博涉經典，特稟自然之聲。

智宗：博學多聞，尤長轉讀。

法願：家本事神，身習鼓舞，世間雜技，及蓍爻占相，皆備盡其妙。

面對這一系列非佛非道非儒、亦佛亦道亦儒的得道高僧們那精深的文化底蘊，人們就不難理解，為何中國文人中的佼佼者大都以通禪為生命的最後依歸，陶潛、王維、白居易、蘇軾、康有為、梁啟超、譚嗣同、李叔同們在中國文化史上留下來的印痕太濃，他們的存在彰顯了釋彥琮的論說：

原夫隱顯二途，不可定榮辱；真俗兩端，孰能判同異？所以大隱則朝市匪喧，高蹈則山林無悶。空非色外，天地自同指馬；名不義裏，肝膽可如楚越。或語或默，良踰語默之方；或有或無，信絕有無之界。若夫雲鴻振羽，孔雀謝其遠飛；淨名現疾，比丘憚其高辯。發心即是出家，何關落髮？棄俗方稱入法，豈要抽簪？

中國傳統文化之「琴」蔚為大觀，不能不說與其深得禪宗心要，且與道家「大音希聲」與「天樂」找到了諧合的共振點有關。禪宗以默會為意，其「充塞大千無不韻，妙含幽致豈能分」與「無聽之以耳而聽之以心，無聽之以心而聽之於氣」是何等的相似奈爾？自隱禪師要求禪僧們「去聽一隻手的聲音」，就是要求僧眾們用心去感會宇宙大化中的「無聲之樂」，進而傾心於人與自然的交響共鳴。心音的通達與傳輸在宇宙之音的際會中找到了「梵響無授」的現實和理論依據。眾所周知，在佛教和吠陀經典裡，天文與音樂的合一是人所共知的常識。在流傳下來的諸多琴譜中，人們發現與佛曲相關的就有眾多，如〈釋談章〉、〈色空訣〉、〈普庵咒〉、〈法曲獻仙音〉、〈那羅法曲〉、〈三教同聲〉等。禪宗這種「以心感悟」的音樂思想對古琴音樂影響很大。宋代琴家成玉礀在他的《琴論》中曾經說道：

攻琴如參禪，歲月磨練，驀然省悟，則無所不通，縱橫妙用而嘗若有餘。至於未悟，雖用力尋求，終無妙處。

正是這種「妙音觀世音，梵音海潮音，勝彼世間音，是故須常念」的通「道」導致了「至像無形，至音無聲，希微絕朕思之境，豈有形言者哉」的「悟境停照」之境，也才由此帶來了後世「琴學」的異峰突起。如《枯木禪琴譜》中常有「以琴理喻禪」、「以琴說法」的記載。又如明代大琴家徐上徐上瀛琴學承緒「清微淡遠」，而且晚年寓居僧舍，在他的琴學理論中更是明顯地存在一種以佛理喻琴的記載。例如，他在《谿山琴況》中論「潔」時說道：

> 貝經云：「若無妙指，不能發妙音。」而坡仙亦云：「若言聲在指頭上，何不於君指上聽？」未始是指，未始非指，不即不離，要言妙道，固在指也。

徐上瀛作「琴況」即以道為體，按琴為用，共成《二十四況》，以「境」來統領全部。從內容上看，有著對立統一的兩兩範疇，如：宏—細、輕—重、遲—速、雅—麗、溜—健、亮—采，均統一於「和」；而在論及琴的風格時主要有：古、雅、清、澹、恬、靜、遠、逸。其中「和」是中心，因為「和」集中了眾音之魂，而在演奏時，又具體表現為三種「和」，即：弦與指合、指與音合、音與意合。只有做到了這三「和」，「和」自然出現。總之，要神閒氣靜，藹然醉心，太和鼓鬯，心手自知。太音希聲，古道難復，若不以性情中和相遇，而自以為單純的技法是關鍵，久而久之，就會失去其間的奧妙。徐氏將「道」的「希聲」之音冥合於「琴音」，其具體表現就是追求所謂的「靜」、「清」、「遠」、「古」、「淡」、「恬」、「逸」。這種直追老聃「大音希聲」的幽遠綿藐之論又在汲取佛理的基礎上作了進一步推進，他自然也就成為中國古琴大音的重要衣缽傳人之一，在他之前的宋代琴家朱長文《琴史》中也有相似之妙論。

內化於中華禮樂文明傳統的音樂是一以貫之的。魏晉六朝，禪宗大興，二者一拍即合，禪以其直透文化的本性參透了中華文化精神，不僅下啟了後期儒家變宗的陸王心學，同樣對程朱理學起到了一定的點撥作用。禪宗對中國音樂的交會不僅打通了不同的藝術類型，而且貫通了泱泱數千年中華文明史。據南朝時期的佛性畫家宗炳的〈畫山水序〉記載說，他「妙善琴書」，

又愛畫山水，晚年多病不便遊歷，便主張「撫琴動操，欲令重山皆響。」

> 聖人含道應物，賢者澄懷味像。……閒居理氣，拂觴鳴琴，披圖幽對，坐究四荒，不違天勵之藂，獨應無人之野。峰岫嶢嶷，雲林森眇，聖賢暎於絕對，萬趣融其神思，余復何為哉？暢神而已。

中國歷史上常常儒、道、釋三教並稱。如果說，儒學更多地體現為中國政治文化代言人的身分，那麼，經過中國文化改造之後的禪宗則相對而言滑向另一極，更多地具有離世而不棄世的強烈宗教氣氛，而這一氣氛又正好與儒家的積極入世的基本精神產生了某種文化上的呼應，道教則在其中起到了二者之間的文化調節作用。傳統文人執念於「三不朽」（重立德、立功、立言）境界。然而，當世事煩擾，心緒不甯之時，「達則兼及天下，退則獨善其身」的儒、道文化思想有時候並不能很好地解決和調節好這二者之間的矛盾。此時，「不離世間覺」的中國禪宗文化就恰好提供了解決這一難題的法寶，維摩詰式的生存哲學是解決問題的最好體現。從儒、釋、道三者之間，人們可以發現如下關係，見圖示：

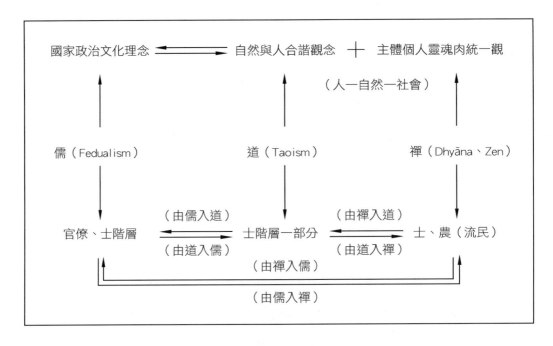

與禪宗的修行方式改革相聯繫，禪宗提倡見性功夫的修養，要求在日

常生活中的「即事而真」、「觸目而真」，即從個別（事）上呈現出全體（理）來，也從全體（理）上呈現出個別（事）來。所謂禪和生活，不外乎於日常行事中隨時隨地體現出「觸目而真」和「即事而真」的真如之境來。禪宗思想因此而現實化了，生活化了。一旦個體從個別（事）的生活中得到了禪悟，產生覺悟後的喜悅和心情的適足，即使個體在剎那的瞬間頓悟中獲取神志的滿足，也無異於超越了一切時空，參透了一切因果與生死，從中即可透見一種永恆，「我」所體悟到的這種至樂的福地無疑就是一種審美喜樂之境，即所謂「若起正真般若觀照，一剎那間，妄念俱滅，若識自性，一悟即至佛地。」禪宗所啟明的人生藝術化色彩明豔耀目，而表現的方式又是如此講求雅高空靈，文人墨士們既從中得到了精神陶養，又從一種自由遊戲中找到了理性依據。

《涅槃無名論》云：「玄道在於妙悟，妙悟在於即真。」佛家之悟，就是「悟道」，是對真諦的通透參析，直透事物本體的真相，但這一直抵本心的感知不是抽象性思維，佛門中人稱為「妙覺」。所謂「妙覺」，就是「自覺覺他，覺行圓滿，不可思議，故名妙覺性。」這種不執著於外相，空無掛礙、不立文字的中國佛禪尤其強調精神性的內省和心理體驗，要求徹見心性之源，成「佛」就是最高境界。禪宗的祛除雜陳，排斥語言文字之象，反對運用邏輯和理論思維，要求主體與客體直接契合的體悟方式，是典型的直覺方法。這種超越邏輯、祛除言筌、止息思維、掃除概念、拒斥分析、精神內斂、朗然觀照、消解界限、體悟當下、直觀本源的思維狀態也正是參禪悟「空」的不二法門，其深層根源正在於禪宗精神「百千法門，同歸方寸。河沙妙德，總在心源」之說。

禪宗以「無念為宗，無相為體，無住為本。」所謂「無念」，六祖惠能解釋為「於諸境上心不染，曰無念。於自念上，常離諸境，不於境上生心。」人生在世不能無境，不可能生活在絕天地、孤人倫的「空」之外。因此，妥當處理「念」與「境」的關係就成了禪宗精神修煉的門徑。「無念」要求在日常生活之中，於所居自然之境中感受到一切不滯不礙，不妄生雜念，於境而不著境，逾境而不捨境，不即不離，這才是所謂的「無念」，「若前念今念後念，念念相續不斷，名為繫縛」，則塵緣未斷，境為心

礙，自不免纏卻俗務，難入佛門。禪宗的終極目標在於體性成「佛」，而成「佛」之道既不同於儒家以仁學為基礎的，由個體悟解整體的方式，由個人走向精神的不朽，也不同於道家觀「道」之法，而是通過「從內心頓現真如本性」的頓悟直覺之法。這種關於頓悟直覺而成佛的材料在禪宗史籍中有很多記載。例如，《神會語錄》中記載神會教授門徒「唯令頓悟」，以「頓悟」為「正覺」的唯一手段，他說道：

> 我六代大師，一一皆言「單刀直入，直了見性」，不言階漸……譬如母頓生子，與乳，漸漸養育，其子智慧自然增長。頓悟見佛性者，亦復如是，智慧自然漸漸增長。

這種反對由「漸」而「頓」的悟佛方式，強調剎那間心性打通，直覺的「悟」在於突破常規，達到一種主客不分，心物一體，天人圓融和合的無差別境界。

又如《正法眼藏》也記載道：

> （德山和尚）長講《金剛經》為業，後聞南方禪宗大興，罔措其由，遂罷講，散徒，攜疏鈔南遊。先到龍潭……至夜入室侍立。更深，潭曰：「子何不下去」。山遂珍重揭簾而出。見外面黑，卻回云：外面黑。潭乃點紙燭度與，山方接次，潭便吹滅，山於此忽然大悟。

這種「忽然大悟」對心性的強調，深刻影響了中國文化及其藝術審美精神，其典型，如李白（如〈聽蜀僧濬彈琴〉），王維（〈酬張少府〉），陶淵明等。

六祖慧能曾說：「若起正真般若觀照，一剎那間，妄念俱滅，若識自性，一悟即至佛地。」這種剎那間的「一悟」，使「自心」與「能含萬物色象，明星宿，山河大地」之宇宙融為一體，佛性即瀰漫整個宇宙，佛心即「宇宙之心」。這種「一瞬」而為永恆的寂照和皈依才是一種通脫的放鬆，才給人一種徹底解脫的自由感和心靈愉悅感。所謂「妙悟」是一種感性的、直覺的啟興，這種「妙悟」與個人的學識沒有太大的關係，因為「詩有別材，非關書也，詩有別趣，非關理也」，與「書」、「理」無關的「妙悟」

靠的即是「悟」。悟「空」、悟「象」、悟「色」，悟出的結論在禪家是悟得「本心」，正如惠能所言，「見性之人，立亦得，不立亦得。來去自由，無滯無礙，應用隨體，應悟隨答，普見化身，不離自性，即得自在神通遊戲三昧，是名見性。」在詩家眼裡看來，就是「言有盡而意無窮」。明人胡應麟對這種說法也甚為稱道。他說道：「嚴氏以禪喻詩，旨哉！禪則一悟之後，萬法皆空，棒喝怒呵，無非至理；詩則一悟之後，萬象冥會，呻吟咳唾，動觸天真。」

在書畫家眼裡也有類似看法，例如，率先以禪宗意趣喻書旨的黃庭堅就說道：「字中有筆，如禪家句中有眼。」明代文壇怪才徐渭在《青藤書屋文集》卷十八〈論中〉之五中說道：

> 何謂眼？如人身然，百體相率似膚毛，臣妾輩相似也。至眸子則豁然，朗而異，突以警，……文貴眼者，此也。故詩有詩眼，而禪句中有禪眼。

藝術家在藝術創造過程中所出現的敏銳直覺力和不期而至、轉瞬即逝的靈感現象與禪家所追求的「悟」極為相似。清代畫家石濤在《畫語錄》中提出的「一畫論」亦頗具禪味。他說道：

> 夫畫者，從於心者也。山川人物之秀錯，鳥獸草木之性情，池榭樓臺之矩度，未能深入其理，曲盡其態，終未得一畫之洪規也。行遠登高，悉起膚寸。此一畫收盡鴻濛之外，即億萬萬筆墨，未有不始於此而終於此，惟聽人之握取之耳。人能以一畫具體而微，意明筆透……一畫之法立而萬物著矣。我故曰：「吾道一以貫之。」

「一畫」即以本質的「一」去表現宇宙精神，在書畫上即是以最少筆墨表現最佳效果，從而暗示出宇宙萬物的無限生機，揭示出永久性象徵意義，體現禪境「一即多，多即一」的生命精神。中國傳統文化中文人士大夫們與禪僧們結交同遊、酬酢唱和、鼓琴作畫的記載是常見的現象。僅在唐代，即有一大批修禪亦禪的文人雅士們，如寒山、拾得、龐蘊、護國、清江、法振、靈澈、無可、歸仁、賈島、棲一、靈一、皎然、貫休、齊己等。據稱，

寒山之詩在詩界中獨闢法門，幾欲使「詩聖」杜甫有封筆之嫌。宋人黃庭堅曾言：「昔杜少陵一覽寒山詩結舌耳，吾今豈敢容易和韻哉！直饒雖經一生二生，而作詩詠到老杜境界，矧亦寒山詩哉！」宋代亦有九僧之譽的秘演、道潛（參寥子）、清順、仲殊（師利）、思聰（聞復）、文瑩（道溫）、覺範（惠洪）、饒節（德操）等，均是斐聲文壇畫壇的一時俊彥。宋五代以後的山水畫無一不表現文人畫家們因象悟道的那種玄遠幽渺的禪家情趣。

中國式佛教（禪宗）與藝術作品創作和接受活動極為相似，因此也才為中國文人士夫們廣泛採用。「頓悟」甚至有時候成為藝術家們創作和體現其人生境界的理想尺規加以運用。這樣，它便與儒、道的「成聖」、「至人」說達成了某種同一，也就是像宗密禪師所說的那樣，「從迷而悟，即頓轉凡成聖，即頓悟也。」禪宗這種「直指人心」、「見性成佛」的頓悟，與藝術創造和審美活動中的形象思維極為相似。中國文化史上關於藝術審美活動的基本特徵在於「妙悟」的說法早有記載。「悟」不但是藝術創作的心理特徵，而且也是欣賞的一大法門。禪宗所標榜的「頓悟」說常常被用到對藝術作品的解釋學上面，包含感性、知性和理性，並不侷限於此，而是由感知、情感、聯想、理解等諸種心理因素（機制）積極參與的、帶有某種模糊色彩的直覺感受，即因其本質並非屬於認識論範疇，而屬於心理學（尤其是審美心理學）領域，而得到普遍意義上的推廣與應用。

從鼓琴活動及其欣賞而言，同樣需要「頓悟」，這與中國禪宗對於藝術之「悟」相彷彿。禪宗認為，真如佛性「猶如水中月」、「在聲色又不在聲色」，「玄妙難測，無形無相……（如）水中鹽味，色裏膠青，決定是有，不見其形。」只有通過「頓悟」來「令自性頓悟」、「於自性頓現真如佛性」。

這種「頓悟」，包含感知，但又不等同於感知。例如，禪師說：「本心（真如佛性）不屬見、聞、覺、知，亦不離見、聞、覺、知」。悟道之際，個體生命不切斷同世間萬物的感性聯繫，而是通過這生生不息的物質世界（色）來參悟那永恆（超生死）、絕對（超時空）的心靈（真如佛性），如禪宗公案中志勤禪師「見桃花而悟道」。

　　這種「頓悟」，包含有理解，但並不等同於理解，於轉瞬之際，它已返歸於感性，從而通達本心，達到對真如佛性的直接體驗。例如，藥山惟儼禪師參禪時的表現：

> 坐次，僧問：「兀兀地思量什麼？」
> 師曰：「思量箇不思量底。」
> 曰：「不思量底如何思量？」
> 師曰：「非思量。」

　　這種「頓悟」，包含有情感，但不等同於日常的「凡情」。禪師說：「今言無情者，無凡情，非無聖情也。」「若起二性，即是凡情；二性空故，即是聖情。」禪師「頓悟」的這種「聖情」乃是那種「見色不亂」、「無所住心」、擺脫世間人生利害得失、是非好惡諸煩擾的超塵出世之情。

　　這種「頓悟」，包含著聯想、想像，但並不等同聯想和想像，它常常在形式上帶有偶然的突發性和個體直覺性特徵。例如，禪師在悟道之際，常受某一「機緣」的觸發，借助聯想等將兩個以上看似不相關的事物對接、撞擊，從而迸發出心靈之光，倏忽之間體悟到平時既使絞盡腦汁也不得其解的人生之「謎」。其悟道之機凡多種，既可能有某一事物或現象、某一動作，又可能因為某一語言形象所觸引。這種「悟」常常「劃然曉悟」、「恍則剎那間」、「即時豁然還得本心」，「其解脫在於一瞬」，借用南宋某僧尼的一首詩來說：「盡日尋春不見春，芒鞋踏破隴頭雲。歸來笑拈梅花嗅，春在枝頭已十分」。

　　中國傳統文人常常醉心於佛禪，禪宗在這裡與中國傳統士大夫們通達人生、宴游享樂的人生哲學結合在一起，諸多文人均與禪宗結下了不解之緣，如白居易、蘇東坡、歐陽修等。歐陽修晚年棄官歸隱，自號「六一居士」（所謂「六一」，即包括「琴一張」）絕非偶然。因為居士的生活方式，在很大程度上成為中國傳統文化儒、道、禪三教合一的最佳方式。此外，元稹、張籍、柳宗元、劉禹錫和韋應物等人無不醉心於佛禪，寫過大量寓禪理於世情的詩作（包括琴詩），且「膾炙人口，傳唱不息。」而一向傾心於道

家文化的「詩仙」李白同樣在他的詩篇中留下了大量飽含佛性的「琴詩」、「琴歌」等，例如其著名的〈聽蜀僧濬彈琴〉：

> 蜀僧抱綠綺，西下蛾眉峰。為我一揮手，如聽萬壑松。
> 客心洗流水，餘響入霜鐘。不覺碧山暮，秋雲暗幾重。

由於中華文化重生而不親神，自遠古發端而來的「樂舞精神」以「人」的現實生存境遇為旨歸。儒、釋、道文化不僅適時地適應並逐漸融入到了中華禮樂文明之中，居正統文化廟堂的儒家文化不僅與帶有異域色彩的佛教文化並行不悖地得到了發展，而且道家文化還「憑藉老莊的精神，去吸收外來的大乘佛學般若學裡面高度的智慧，形成高度的哲學，然後以這類哲學重新振作起來，把中國人頹廢的精神激揚了之後，變成創造的精神」（方東美語），從而形成了「道釋相激」的文化景觀。正是由於這一特徵，隸屬於中華禮樂文明重要成分的中華琴學也就自然而然地高度融涵了儒、釋、道精神而廣被士林、禪房與幽澗。

唐代琴僧司馬承禎的〈素琴傳〉可謂直透其中的秘奧，他說：琴道可以致和平（個體身心相協調）、琴聲可以顯人情、致感通（人類與動物畜共同靈）、琴德可以達安命（個體與社會相和諧）、隱士可以致逸興等。值得注意的是，北宋時期曾經出現過以朱文濟為代表的琴僧系統，後人稱為琴僧派。有趣的是，這一派的祖師爺卻不是和尚，而是名噪一時，在太平興國中（西元 976 年–983 年）號稱「鼓琴為天下第一」的宮廷琴師朱文濟。

當時據稱「留意藝文，琴棋亦皆極品」的皇帝宋太宗突發奇想，要給琴加上兩根弦，變成「君、臣、文、武、禮、樂、正、民、心」的九弦，就遭到了一向自居正統的朱文濟的強烈反對，他據理力爭說道：「五弦尚有遺音，而益以二，今無所關。」他還將高超的琴藝傳給了慧日大師夷中，後者又將琴藝傳給同為僧人的知白、義海等，義海又傳給則全和尚，則全和尚傳給弟子錢塘僧照曠等，流傳有序。以朱文濟為代表的北宋琴僧系統影響達一個半世紀之久，成為當時的琴壇主流。據說北宋文人歐陽修在聽完知白的演奏後，即席賦詩一首：

吾聞夷中琴已久，常恐老死無其傳。夷中未識不得見，豈謂今逢知白彈。

遺音髣髴尚可愛，何況之子傳其全。孤禽曉警秋夜露，空澗夜落春崑泉。

二年遷謫寓三峽，江流無底山侵天。登臨探賞久不厭，每欲圖畫存於前。

豈知山高水深意，久以寫此朱絲絃。酒酣耳熱神氣王，聽之為子心蕭然。

嵩陽山高雪三尺，有客擁鼻吟苦寒。負琴北走乞其贈，持我此句為之先。

其中兩句「豈知山高水深意，久以寫此朱絲絃」曾廣為流傳。夷中的另一弟子義海將乃師的琴藝發揚光大。他曾在越州（今浙江紹興）的法華山苦練琴藝，「積十年不下山，晝夜手不釋弦，遂窮其妙。」聲名遠播，以至「天下從海學琴者輻輳，無有臻其奧。」世人問道：為何他人難以達到他那樣的水準和境界呢？義海自己的體會是：彈琴不僅要重技法，更要有一種不凡氣韻，妙在「若浮雲之在太虛，因風舒卷，萬態千秋，不失自然之趣。」對此，沈括在《夢溪筆談》中對義海的琴藝之妙也分析說道，「海之藝不在於聲，其意韻蕭然，得於聲外，此眾人所不及也。」應該說這個看法觸及到了問題的根本，因為古琴的韻味從本質上說就是一個超越聲音表像，與天地相通，與古人對話文化行為，而不拘泥於表像形式。

值得銘記的是，明末清初的著名僧人蔣興儔，他將中華琴學傳到海外，創立了日本琴派。他是浙江金華浦陽人，字心越，自幼入蘇州報恩寺剃度為僧，始名兆隱，後改興儔，號東皋。早年曾師從著名的金陵琴家莊臻鳳和褚虛舟等琴家學琴。由於莊臻鳳曾經廣採博收，兼收並蓄白下、古浙、中州等琴派之所長，鑽研琴藝凡三十年，造詣深厚，蔣深得其師真傳。他曾於清康熙十年在浙江杭州永福寺做主持，康熙十六年，因避亂東渡日本，去時帶去了大量的中華文化典籍，尤其是琴學文獻。據後人編成的《東皋文集》記載，他隨身帶有古琴五張以及一些琴譜，如《松絃館琴譜》、《理性元雅》、《伯牙心法》、《琴學心聲》等，還有他自己的《諧音琴譜》。東皋

到達日本後，有一段時間生活不甚安寧，後得到日本長崎興福寺明僧誠一的熱情接待，生活稍得安定，於是就在日本講經說法，設壇傳授中國琴藝和書畫。他還一度出任水戶市岱宗山天德寺住持，因弘揚佛法、傳授琴學，對傳播中華文化，尤其是琴藝，頗多貢獻，故深受歡迎，被日本人尊稱為「東皋禪師」。跟隨東皋禪師學琴的弟子眾多，而得其衣缽的主要是人見竹洞（鶴山）和杉浦正職二人。人見鶴山從東皋學習了〈關雎〉、〈高山〉、〈流水〉、〈靜觀吟〉、〈平沙落雁〉和〈鷗鷺忘機〉等中國傳統名曲，深得真傳。蔣的另一位高徒杉浦正職，也頗得乃師心要，他將自己從東皋禪師習得的琴曲傳給了弟子新豐禪師和小野田東川。小野田東川後來開門授徒，就以自己跟隨老師所學為藍本，教授琴藝，追隨他學琴的人數眾多，根據兒玉空空的〈琴社諸友記〉的記載，琴友竟多達 120 人，其中不乏後來名聲很大的幸田友之助、多紀德和曇空等，這些人都對日本琴學的發展起到了舉足輕重的作用。

東皋禪師居留日本期間，曾譜就了大量的琴歌，主要有〈熙春操〉、〈思親引〉、〈清平樂〉、〈大哉行〉、〈華清引〉等，尤其是〈熙春操〉這首琴歌被他的弟子人見鶴山譽為「我國琴操之權輿」，由此可見僧人東皋禪師所做的巨大貢獻。客觀地說，日本琴學淵源於中華琴學，其繁盛實自東皋禪師始。

## 第四節　隱逸文化：「會得無弦琴上意，水流雲在已多時」

「逸士」，亦稱「隱士」，也屬「遊士」的一種，只不過處於較高層次。由於他們往往是些飽學之士，雖曾濡染於社會上層，但由於在某種程度上與他們內心追求自由精神相違背，出現了「大隱隱於市」和「歸田園居」的隱逸之士。從文化根源上說，孔子和莊子的內心深處就一直崇尚一種「游」的文化精神。因為「遊」體現了一種心靈自由和「天下意識」。

中國儒家文化的「至聖先師」孔子自身就是一個主張「遊」的人，他的「周遊列國」，正是以其行為來宣示一種「四海之內皆兄弟」、「好男兒志在四方」的人生主張，所謂「君子之于天下也，無適也，無莫也，義之於

比。」一句「天下有道則見，無道則隱」就成為後人紛紛仿效的理論依據。「達則兼濟天下，窮則獨善其身」的所謂至理名言，實際也是「歸隱」的最佳潛臺詞。當然，孔子的「遊」在莊子看來不過是一種「小巫」而已。因為「遊」有「遊方之外」和「遊方之內」境界之分，孔子「周遊列國」不過懷抱空有的歷史幻想與理想預設，為求「方內」之羹，陷於「魚相忘乎江湖，人相忘乎道術」的迷障之中不可自拔；只有「相忘乎道術」，才能「相忘乎江湖」，江湖之大，直與天敵相參契，就有了精神飛升與超越實象的空間，自然就不會有那種「江湖多風霜」、「江湖寥落而安歸」之感，也就可以理解陶淵明的「無弦琴」和他那看似故做無病呻吟的「問今是何世，乃不知有漢，無論魏晉」之舉了。

　　陶淵明所生活的時代在晉宋之間，魏晉時期的生命意識空前高漲，諸多魏晉名士的追求不朽更加深了對待現世生命的珍重與感傷。隨著外來佛學，尤其是大乘般若經的引入，人們減輕了對現世生命生與死交際的沉重感，結合老莊思想，走向內心體驗，以達自適。陶氏的出現，剛好處於這樣一個思想期的過渡階段，他身上既有沉積既久的儒家思想，又受到當時玄學的覺悟，又適時吸納了一些佛學觀念。三種思想在他身上交糅參雜，使他表現出一種對人生的獨特理解，採取了不同於他人的舉動。從他的詩文中明晰的勾勒出其總體思想軌跡。例如，他在〈癸卯歲始春懷古田舍〉中的「先師有遺訓，憂道不憂貧」，似儒；〈讀山海經〉中的「俯仰終宇宙，不樂復何如」，似道；〈挽歌詩〉中「死去何所道，託體同山阿」，則似佛。總之，不論似儒似道還是似佛，他都有所念而無念，去「境」而不離境，這種追求自然，回歸田園的思想似「道」卻又始終保持其高潔的品性，力求保持心中理想，以求得心靈的自由平靜和安樂，無不打上了濃重的儒學色彩。在生死觀上，陶淵明秉持的是「茫茫大塊，悠悠高旻，是生萬物，余得為人。」這種看似佛的通達，實則老莊的齊生死、越物我、親自然的思想流露，集陶氏於一身的種種思想觀念常常交相為用，不一而足。以禪宗佛學眼光看，陶氏希求親近自然，復歸寧靜的心緒仍然是執著於「境」，沒有達到「無念」的地步，仍然沒有參透生死觀。掛冠而去的陶令則有意擺脫社會人事，回歸田園，看似對「道」的復歸，實則是對「道」的求解，看似違背了「自然」，

悖離了老莊「萬物齊一」，觀「道」之法在於「虛靜」之意。又如，陶氏在〈五柳先生傳〉中對五柳先生「常著文章自娛，頗示己志。……酣觴賦詩，以樂其志」之諸般行止頗懷追慕之意。當他一吟三歎「歸去來兮」時，表明他內心對儒學的癡迷、眷念與某種無奈。

　　我們以為，或許正是由於陶淵明亦儒亦道亦佛、非儒非道非佛的思想雜陳，才導致他出現藝術創作上的這種看似複雜的現象，由是釀成了文人竟相仿效的千古之謎吧？陶淵明之所以在三者之間遊弋，蓋因儒家文化的之根諦一息尚存，對禪宗提倡「無住為本」，即生與死均不住於心，生生死死，死死生生，都是一場「空」。與此同時，道家文化的生死「齊一」觀表明，生死的感覺是因為有了生之痛苦和死之恐懼之反映，既然生生死死是無意義的，「生」便是」死」，作為社會人的「離世」即是一種「死亡」形式，離群索居，悠然見山便「無念」於生死，是文化上的淡化與超越生死，且執著於字面意義上的超越本身也是無意義的。於是，陶淵明便會心於「無弦琴」，把自己活成了詩！因為禪學的瞬間頓悟、直覺都是「自心」、「自性」、「自悟」成佛，「悟」即真正的解脫，「一念相應，便成正覺。」陶淵明與「無弦琴」的傳說於是也就漫漶為琴人長期以來津津樂道的永恆話題。正如陶淵明的「不為五斗米折腰」多為後人取其倫理意義，而其更大價值卻應該是文化上的意義一樣，所以他毅然選擇了以詩、琴作伴。他曾在〈與子儼等疏〉中用文字勾勒了一幅自畫像：

> 少學琴書，偶愛閒靜，開卷有得，便欣然忘食。見樹木交蔭，時鳥變聲，亦復歡然有喜。常言五六月中，北窗下臥，遇涼風暫至，自謂是羲皇上人。

　　據清代《秋坪新語》記載，有位名叫侯崇高的讀書人，素來仰慕陶令之行，便在自己的生活中處處以模仿陶淵明為尚，在其書房四周遍植菊花，以示高潔之意。某天，夜闌人靜、皓月當空之際，他撫琴弄操，周圍的菊花亦隨著琴音節奏，不斷搖曳身姿、翩翩舞動，並不時清香四溢，沁人心脾。侯崇高見此情景，頗為驚詫，停指靜弦，卻發現剛剛舞興正闌的菊花亦隨之消歇，撫琴花動，推琴花歇，如此反復再三。翌日清晨，他又焚香沐浴，靜

定撫琴，菊花們再次起舞，並有節奏地翩然應和，使他忘形於其中，酣暢淋漓，翩然盡興，他不由得讚歎道：「菊，真知音也！」

因此，對於「無弦琴」的說法，我們傾向於視之為中華禮樂文明廣布民間的文化寓言。「無弦琴」正是陶氏的理想模本。「無弦琴」與陶令二者的疊合最早見於南北朝時期沈約的《宋書‧隱逸‧陶傳》：「潛不解音聲，而畜素琴一張，無絃。每有酒適，輒撫弄以寄其意。」

俟後，屢有著述記載，如梁蕭統《陶傳》、唐李延壽的《南史‧隱逸‧陶傳》、唐初房玄齡的《晉書‧隱逸‧陶傳》等，大同小異。梁後，「無弦琴與陶潛」這一琴史上的佳話便影響深遠。這至少說明了三個問題：其一，陶潛的為文與為人；其二，禪宗文化的影響餘韻與陶氏之間的緊密關係；其三，「無弦琴」的文化意味早已深入人心。我們還注意到，大凡有關陶氏與無弦琴的傳說都似乎與佛教有關，而且「無弦琴」也並非陶氏專利，眾多有關「無弦琴」的感會，並不必然一定要與陶氏相聯繫。例如李白就頻頻以此為題，感發寄興，所重者正是禪意道骨，如「大音自成曲，但奏無弦琴」等。此外，如唐詩人隱巒的〈無絃琴〉、宋人顧逢的〈無絃琴〉、舒嶽祥的〈無絃琴〉、宋先生的〈浪掏沙〉、張伯雨的〈老琴〉、白玉蟾的〈無題〉、張商英的〈無弦琴〉等均如此。更有甚者，唐代有關禪語彙錄中就有直接了當的類似隱語，如《古尊宿語錄》中的〈馬祖大寂行狀〉與〈汝州首山念和尚語錄〉即如是：

一等沒弦琴，唯師彈得妙。

久負無弦琴，請師彈一曲。

無絃一曲，請師音韻。

又如明代畫家沈周〈蕉陰琴思（或作蕉陰橫琴）〉：

蕉下不生暑，坐生千古音。

抱琴未須鼓，天地自知音。

以及清代石濤〈梅竹圖〉中「春秋何事說懸琴，白髮看來易素心」之舉

均屬此類。而最有代表性的莫過於宋祁之〈無弦琴賦〉所云：

> 器者，玩極則蔽；聲音，扣終必窮。欲琴理之常在，宜弦聲之一空。
> 隱六律于自然，視之不見；備五音于無響，樂在其中。古有至人，縱
> 觀達理，舍弦上之未用，得琴中之深旨。由是遺飾于此，藏真在彼，
> 取其意不取其象，呼以心不聽以耳。撫唯自樂，言乃至於無言；動諧
> 太和，指遂忘於非指……我所以包萬韻而中足，無一弦之可彈。

清代有一個叫張隨的文人，也寫了一篇〈無弦琴賦〉，專門對陶淵明的
愛琴之舉作了一番追想和描述，從中領略陶氏的風采。我們從其擬想的陶潛
與其朋友對話中可知，他所追求的乃是一種溝通天人之際的偉大情懷，意趣
自得，則形式不拘。後人將這種「通大道」而遺小節的自適行為引為妙論，
廣為傳揚，所看重的正是那不凡的文化氣度。歷代文人紛紛禮贊，如李白
「大音自成曲，但奏無弦琴。」唐人司空圖「五柳先生自識徽，無言共笑手
空揮。」陶氏「無弦」之舉，除了為其本人增色外，還為後來的文人琴家增
加了咀嚼玩味的永恆話題。

魏晉時期，隱居彈琴是高雅之士的典型形象，陶令如此，其他同樣如
此，通過寄情於山水、琴書而自道自樂。據《琴談》一書記載，左思「作有
《谷口引》似〈招隱〉，又作〈幽蘭〉。」《神奇秘譜》中有〈秋月照茅
亭〉、〈山中思友人〉據傳是他的作品，這些作品都包含了濃厚的隱逸思
想，或深或淺地影響著此後的琴樂思想，至今餘緒不滅。

清代著名小說《儒林外史》第五十五回（〈添四客述往思來，彈一曲高
山流水〉）中曾不無感慨地描寫了四位不是讀書人，且精通琴、棋、書、畫
的鄉民那種野逸情愫，禮讚了不以此為業而深通藝理的隱逸文化情懷：

> 一個是做裁縫的。這人姓荊，名元，五十多歲，在三山街開著一個裁
> 縫鋪。每日替人家做了生活，餘下來工夫就彈琴寫字，也極喜歡做
> 詩。朋友們和他相與的問他道：「你既要做雅人，為甚麼還要做你這
> 貴行？何不同些學校裡人相與相與？」他道：「我也不是要做雅人，
> 也只為性情相近，故此時常學學。至於我們這個賤行，是祖、父遺留
> 下來的，難道讀書識字，做了裁縫就玷污了不成？況且那些學校中的

朋友，他們另有一番見識，怎肯和我們相與？而今每日尋得六七分銀子，吃飽了飯，要彈琴，要寫字，諸事都由得我；又不貪圖人的富貴，又不侍候人的顏色，天不收，地不管，倒不快活？」朋友們聽了他這一番話，也就不和他親熱。……

次日，荊元自己抱了琴來到園裡。于老者已焚下一爐好香，在那裡等候。彼此見了，又說了幾句話。于老者替荊元把琴安放在石凳上。荊元席地坐下，于老者也坐在旁邊。荊元慢慢的和了弦，彈起來，鏗鏗鏘鏘，聲震林木，那些鳥雀聞之，都棲息枝間竊聽。彈了一會，忽作變徵之音，淒清婉轉，于老者聽到深微之處，不覺淒然淚下。

# 第五章　古琴文化雅趣

　　著名考古學宗師蘇秉琦先生將中國文化描述為四句話:「超百萬年的文化根系,上萬年的文明起步,五千年的古國,兩千年的中華一統實體。」作為中華文明的主流,中華禮樂文明傳統作為幹流奔騰不息,其間出現了眾多領袖群倫等各色人物,他們的積極參與從不同層面上建構與推進著中國古琴文化的璀璨場景,呈現了中國文化史上的某種神奇與實績。

## 第一節　帝王貴冑:「宣宗懿宗調舜琴　大杜小杜為殷霖」

　　據史載,歷史上皇親國戚、貴冑王孫們,除了家國大事以外,不免彈琴賦詩、舞文弄墨,遊戲於「琴棋書畫」之間。其中,代表性人物主要有:漢桓帝劉志、漢元帝的皇后王政君(王莽的姑母)、漢成帝的皇后趙飛燕、唐太宗李世民、唐玄宗李隆基、宋太宗趙匡義、宋徽宗趙佶、金章宗完顏璟、南宋度宗、南宋理宗的謝后、明寧王朱權、明潞王、明衡王、明益王、明崇禎帝、清雍正帝、清乾隆帝、清嘉慶帝,以及王公大臣。

　　為何歷朝歷代獨有音樂地位特殊而頗受青睞呢?原因是多方面的:首先,「樂」通倫理,具有與政治相通的「載道」功能;其次,「樂者,樂也。人情之所必不免也」的基本娛樂要素,「樂」具有抒放情感和生理機能的愉悅性;其三,也是最根本的,中國作為「以農立國」的國度,形成了「樂

正」這一傳統，因為其與農時節令和天文曆法之間關係密切。

　　傳說夏的領袖禹就很善於彈琴，據桓譚〈琴道〉中記載：「昔夏之時，洪水襄陵沈丘，禹乃援琴作操，其聲清以溢，潺潺湲湲，志在深河。」早於禹前的虞舜已經援琴而歌〈南風〉之詩了。自漢代開始，皇家宮廷御苑不僅專設「琴待詔」一職（如西漢時期的師中、趙定、龍德等），還有皇家秘閣收藏的琴譜，稱為「閣譜」。

　　宋代還統一由宮廷定制古琴，習稱「官琴」，而不同於民間私造的野斲之器。北宋時期，擅長「琴棋書畫」的徽宗趙佶搜羅天下名琴絕品，專設「萬琴堂」來供奉和精心庋藏。其中，流傳最廣的一張琴即唐代斲琴名匠雷威的傑作，名「春雷」。由於政治、經濟、軍事羸弱，作了亡國之君的徽宗只能將苦心經營的「萬琴堂」拱手相讓給金朝皇帝們。後繼者同樣嗜琴如命，尤其是金章宗完顏璟更將「春雷」視為命脈，命之為「御府第一琴」，整日形影不離，不願須臾離身，以至於臨終之際仍念念不忘地將其「挾之以殉」，真可謂「命若琴弦」，幾乎與唐太宗至死與王羲之〈蘭亭序〉相擁而長眠於九泉有著異曲同工之妙，其嗜琴之癖真不亞於趙佶。這張琴真可以說是命運多舛，由此所發生的故事有點近乎傳奇的色彩。完顏璟是金朝歷史上第六代皇帝。據史載，在他當政二十餘年間，勵精圖治，政績頗著。他也熱愛中原文化，詩詞歌賦、琴棋書畫皆能，尤為癡迷古琴。他苦心孤詣地四處尋覓鼓琴高人，其中一位人稱苗秀實的著名琴師，被聘為琴待詔，也最為他所賞識，整日奉詔演奏。間或他自己也親撫一番，並不時得到琴待詔苗秀實的指點，琴藝大進。他時常取出御府珍琴「春雷」演奏盡興，得到了琴家和群臣們的由衷贊佩，並獲得了「五音領袖」之美譽。這張琴傳到他的手上已歷經數代，一直被當作國寶有序相傳，此時即傳到了嗜琴如命的章宗手上，更顯珍貴無比。雷琴自唐後一直是歷代琴人夢寐以求的琴之重器，希世之珍，價值連城。因其選材精良，製作精細，發音獨特，韻味深遠等，這張琴素日難以露出其「廬山真面目」，只能金章宗本人親撫，王公大臣和琴待詔們只能遠遠地聆聽，而不能近身一睹其「芳容」。泰和八年（西元 1208 年）十一月的某一天，金章宗取出這張珍藏的寶琴，強撐病體，撫琴一曲。這時，他感覺到自己或許大限已到，將不久於人世，便掙扎著力求端坐在中都

福安殿上，輕撫春雷，悠悠彈完了他那堪稱藝術的人生。從這位知音手下流出的樂音，有如啼血的杜鵑，悱惻纏綿，如泣如訴。潸然淚下的琴人，淚眼朦朧，不斷撥動著驚魂的琴弦，觀者無不落淚。臨終他還緊抱著愛琴不放，人已去，徒留琴音繞梁，嫋嫋不絕……鑒於金章宗與「春雷」的特殊感情，大臣們在奉安大典上把這張琴安放在他永久的寢榻邊，是為「琴殉」。其後的故事同樣令人唏噓不已，據說後來遭到了盜墓者的洗劫，「春雷」輾轉流落民間，苗秀實的弟子耶律楚材想方設法購回故物，為了報答師恩，他鄭重地將此琴贈送給著名琴師萬松老人，「春雷」得以重返人間。

　　古琴在清代雖然仍有市場，但在斲琴工藝上已呈強弩之末，清季乾隆帝酷愛琴棋書畫，大有迴光返照之勢，他也喜歡收藏歷代名琴，曾請大臣梁詩正、唐侃將其藏琴加以斷代鑒定、分集造冊、圖繪題詞以流傳後世等，曾有編訂《乾隆御題琴譜冊》行世，晚年尤以琴畫自娛，一次在聽完唐侃彈琴後，寫詩記之，詩曰：

蕭森梧竹含秋清，銀猊吐篆縈風輕。

虛堂萬籟俱閑寂，唐侃琴操鏗鏗鳴。

## 第二節　官宦士人：「名卿名相盡知音，遇酒遇琴無間隔」

　　楚靈王好細腰，而宮人多餓人。由於皇室對古琴的喜好與推崇，王公大臣們自不免紛紛竟相仿效。由於古琴具有豐富的文化內涵，無形中對古琴文化傳播起到了積極作用。其中也會出現一些趣聞，從側面揭示出古琴文化市場的繁盛場景。例如，由於宋太宗曾別出心裁地造過「九絃琴」令琴待詔們演奏，俟後人們似乎受到了啟發，別出心裁，將琴改製，出現了一絃琴、二絃琴、三絃琴……一直到九絃琴等市場亂象。這些琴，有些既不符合琴理和實際需要，也不適於正規演奏，至多用於祭祀典禮上作為擺設而已，不過是消遣之舉，畢竟不是主流。

　　例如，明代開國之君朱元璋第十七位皇子寧王朱權，曾潛心編製了一部現存中國歷史上最早的琴曲譜集《神奇秘譜》，從而在琴史上留下了不朽

聲名。朱權，號臞仙，涵虛子，又稱丹丘先生，自幼飽讀詩書，博文通典，樂舞百戲，金石字畫，無不諳熟。由於他身居顯要，對琴尤為衷愛，且是一位著名琴家。苦研琴藝的他廣延名師，不斷更換師傅學琴，即為了兼採博收各家門派技藝和琴曲風格。他還傾心收藏琴曲譜集，並從潛心搜羅到的千餘首琴曲中，精心挑選其中的六十二首琴曲，經過反復校訂，認真整理，歷時一十二年，編定《神奇秘譜》一書，並於明洪熙元年（西元 1405 年）刊印問世，從而首開我國刊印出版琴曲譜集之先河，這也逐步打破了琴人們代代口際傳授，容易失傳的固有模式。《神奇秘譜》分為上中下三卷，上卷題為「昔人不傳之秘」，共收錄琴曲一十六首，尊稱「太古神品」，如〈廣陵散〉、〈華胥引〉、〈高山〉、〈流水〉、〈陽春〉、〈酒狂〉、〈山中思友人〉、〈小胡笳〉等，多為北宋以前的著名琴曲，基本保留了早期傳譜的基本風貌；中下卷稱為「霞外神品」，所謂「霞」即指元代〈霞外琴譜〉，以示其精神相通之意。這些據說是朱權本人「親受者三十四曲」，如〈梅花三弄〉、〈忘機〉、〈廣寒秋〉、〈天風環珮〉、〈神遊六合〉、〈長清〉、〈短清〉、〈白雪〉、〈鶴鳴九皋〉、〈猗蘭〉、〈列子御風〉、〈山居吟〉、〈樵歌〉、〈雉朝飛〉、〈烏夜啼〉、〈龍朔操〉、〈大胡笳〉、〈瀟湘水雲〉、〈離騷〉、〈神化引〉、〈莊周夢蝶〉、〈秋鴻〉等。這些都是民間廣為流傳、歷史悠久的優秀琴曲，之所以「刊之以傳於世，使天下後世共得之」，為的是防止「琴操泯滅於世」。不僅如此，他還在各曲之前寫有較為詳細的題解，將每一首琴曲的來龍去脈、表現內容，甚至將琴曲的段落位置、演奏指法和音位都標注清晰。這就從多方面為後世保存了珍貴資料。此後，官家、坊間、琴人自己刊印琴譜之風大開，但大都以此為藍本，從而具有多方面價值。

　　明萬曆、天啟年間（西元 1573–1627 年），浙江錢塘（今杭州）人高濂，一個「才譽騰於仕籍」的京官曾寫了一本《遵生八牋》的書，裡面舉凡修身養性、益壽延年、飲食起居、花鳥魚蟲、靈妙方單等無所不有，其中的「琴棋書畫」部分也頗有體會，可見他也是一位深通琴道之人，他在〈論琴〉中說道：

　　古人鼓琴，起風雲而來玄鶴、通神明而阜民財者，以和感也。今徒存

其器，古意則亡⋯⋯知琴者，以雅音為正。按絃須用指分明，求音當
取捨無迹，運動閑和，氣度溫潤，故能操高山流水之音於曲中，得松
風夜月之趣於指下，是為君子雅業，豈彼心中無德、腹內無墨者，可
與聖賢共語？世人悅於聽樂，而無味於琴者，悅其聲之淫耳。

　　高濂重點強調了「雅音」的重要性，應該說這是與其身分相符的，符
合一定的實際情況。自從古琴從遠古巫師手中的法器脫身而出，雖然相對獨
立成為悅情娛性的藝術手段，但身上濃厚的文化韻味並未消退，仍然能夠引
起人們發思古之幽情的浪漫追思。所以，文人手中的琴就自然多了一分書卷
氣，既不同於藝人們以技炫耀，也不同於樂伎們以其謀生的脂粉氣。

## 第三節　游俠豪杰：「素琴孤劍尚閒遊，誰共芳尊話唱酬」

　　游俠是中國文化中的一個常見主題。一般而言，作為大一統的中華文化
內凝的穩定結構，「游俠」形象及其意念填充了人們追求精神虛靈的一面，
所謂「夢魂慣得無拘檢，又踏楊花過謝橋」（秦觀語），滿足了人們精神飛
升、超越塵俗的內心願望。

　　該現象自古皆然，魏晉六朝以後尤甚。因為「明霞可愛，瞬眼而輒空。
流水堪聽，過身而不戀。人能以明霞視美色，則業障自輕。人能以流水聽弦
歌，則性靈何害？」（屠隆《娑羅館清言》）有了如許觀念，則身心自然融
匯於天然之趣，借此脫略人間塵滓，從中獲得一種難以言說的美好情懷，正
所謂「白雲冉冉，落我衣袂，聞村落數聲，酷似空中雞犬；皓月娟娟，入人
懷袖，聽晚風三弄，恍如天外鸞鳳。」（倪允昌《光明藏》）

　　據說，楚莊王曾有「琴劍合契，已覓知音」的記載。石崇借琴操〈思歸
引〉而作的同名文章中亦說得分明：

余少有大志，夸邁流俗，弱冠登朝，歷位二十五年，五十以事去官。
晚節更樂放逸，篤好林藪。⋯⋯有觀閣池沼，多養鳥魚。家素習技，
頗有秦趙之聲。出則以游目弋釣為事，入則有琴書之娛。又好服食咽
氣，志在不朽，傲然有凌雲之操。

　　文人譚雪純有一詩聯說得好，「清風朗月何瀟灑，劍膽琴心自老成。」「劍膽琴心」在歷史上往往成為人們對高潔之士的準確指稱，「一文一武」，張馳有度。當然，這裡面，「酒」是不可或缺的，正如宋人王禹偁所言，「琴酒圖三樂，詩章効四雖。」「遊目」不如「遊心」，「遊心」不如「遊身」；而「遊身」的「家遊」不如「宦遊」，「宦遊」不如「冶遊」，「冶遊」不如「漫遊」，「漫遊」當不如「俠遊」。

　　一般而言，「俠」主要產生於三種情況，一是社會機制的不完善，「俠」的出現適時彌補了一定的制度上的法律真空地帶；二是迫於生存之道，「俠」的出現既有可能解決個人困境，也體現出一定的社會良心；三是自由的天性追蹤，尤其是「俠遊」，體現了典型的身心不拘，遊俠之士們大多居無定所，以江湖為家，遊於天地，與造物者為友，相忘於「方內」道術，復相忘於江湖，宇宙人生在他們是一體，故有一種效法神遊，飄然高舉，心無掛礙，物我兩忘的天下意識，日夜浩然奔走於江河日月之間。他們身上既有「義」、「仁」、「信」的準則，往往又不刻板地固守規則，這些「方外」之舉使人們寄希望由他們來解決「方內」解決不了的事情。他們的存在既是人間道德世界的一種不諧和反叛，又是一種不完善世間的調和與補充。有人將他們的出現歸於一種自然的鐵律，如陳繼儒就是如此觀點，他在〈俠林序〉中說：

　　天上無雷霆，則人間無俠客。……說者為此等儒不道，吏不赦，使懦夫曲士貌聖賢之虛名，而不得爆然一見豪傑非常之作用。有卿雲甘露，無迅雷疾霆，豈天之化工也哉！

　　游俠在歷史上的出現有其一定的必然性，尤其是在國內經濟凋敝，政治不修，文化秩序散亂，民族矛盾激化，外強入侵等諸多特殊條件下，更復如此。例如，面臨國難當頭，人們就希望有一種俠士振臂高呼，文化維新運動的楊度就曾經呼籲過俠肝義膽的中國武士道精神重生，他飽含深情地說道：

　　日本之武士道，垂千百年而愈久愈烈，至今不衰，其結果所成者，於內則致維新革命之功；於外則拒蒙古，勝中國，併朝鮮，仆強俄，赫然為世界一等國。若吾中國之所謂武士道，則自漢以後即已氣風歇滅，愈積愈懦，其結果所成者，於內則數千年來霸者迭出，此起彼

仆，人民之權利任其鏟削，任其壓制，而無絲毫抵抗之力；於外則五胡入而擾之，遼金入而擾之，蒙古、滿洲入而主我。一遇外敵，交鋒即敗。

　　中國俠文化的產生有其社會歷史根源，這是一種歷史文化現象。不過我們也應該認識到，中國傳統文化生命力和涵攝力極強，「以文教化」是主流，「尚力」的觀念則始終處於邊緣，所以歷史上的多次外族入侵都被中華文化所同化，而合成一體的多民族大家庭文化之間則彼此互補，肌體由此而更加強健。主流與邊緣的互補其實也正是「儒道互補」「三教相激」的表現形式。從特徵上看，「俠」一般分為「豪俠」、「伉俠」、「氣俠」、「節俠」、「輕俠」、「壯俠」、「劍俠」、「健俠」、「粗俠」、「奸俠」、「隱俠」等；從出身分，一般有「卿相之俠」、「布衣之俠」、「匹夫之俠」、「鄉曲之俠」、「暴豪之俠」等。一般籠統分為「文俠」、「武俠」，即使「武俠」本身也有「豪俠之士」與「儒雅之士」之別。在傳統武俠作品中，經常出現有精通「琴棋書畫」的「俠士」，或稱之為「俠之大者」。例如金庸先生在新武俠小說《笑傲江湖》中即有兩節對大俠令狐沖的描寫，對其人格魅力渲染得恰到好處，頗具詩情畫意：

　　忽聽得遠處傳來錚錚幾聲，似乎有個人彈琴。令狐沖和儀琳對望一眼，都是大感奇怪：「怎地這荒山野嶺之中有人彈琴？」琴聲不斷傳來，甚是優雅，過得片刻，有幾下柔和的簫聲加入琴韻之中。七弦琴的琴音和平中正，夾著清幽的洞簫，更是動人，琴韻簫聲似在一問一答，同時漸漸移近。令狐沖湊身過去，在儀琳耳邊低聲道：「這音樂來得古怪，只怕於我們不利，不論有什麼事，你千萬別出聲。」儀琳點了點頭，只聽琴音漸漸高亢，簫聲卻慢慢低沉下去，但簫聲低而不斷，有如遊絲隨風飄蕩，卻連綿不絕，更增迴腸盪氣之意。

　　只見山石後轉出三個人影，其時月亮被一片浮雲遮住了，夜色朦朧，依稀可見三人二高一矮，高的是兩個男子，矮的是女子，兩個男子緩步走到一塊大岩石旁，坐了下來，一個撫琴，一個吹簫，那女子站在撫琴者的身側。令狐沖縮身石壁之後，不敢再看，生恐給那三人發現。只聽琴韻悠揚，甚是和諧。令狐沖心道：「瀑布便在旁邊，但流

水轟轟，竟然掩不住柔和的琴簫之音，看來撫琴吹簫的二人內功著實不淺。嗯，是了，他們所以到這裡吹奏，正是為了這裡有瀑布聲響，那麼跟我們是不相干的。」當下便寬了心。

忽聽瑤琴中突然發出鏘鏘之聲，似有殺伐之意，但簫聲仍是溫雅婉轉。過了一會，琴聲也轉柔和，兩音忽高忽低，驀地裡琴韻簫聲陡變，便如有七八具瑤琴、七八隻洞簫同時在奏樂一般。琴簫之聲雖然極盡繁複變幻，每個聲音卻又抑揚頓挫，悅耳動心。令狐沖聽得血脈賁張，忍不住便要站起身來，又聽了一會，琴簫之聲又是一變，簫聲變了主調，那七弦琴只是叮叮噹噹的伴奏，但簫聲卻越來越高。令狐沖心中莫名其妙的感到一陣酸楚，低頭看儀琳時，只見她淚水正涔涔而下。突然間錚的一聲急響，琴音立止，簫聲也即住了。霎時間四下裡一片寂靜，唯見明月當空，樹影在地。（〈授譜〉）

眾人剛踏進巷子，便聽得琴韻丁冬，有人正撫琴，小巷中一片清涼平靜，和外面的洛陽城宛然是兩個世界。岳夫人低聲道：「這位綠竹翁好會享清福啊！」……

令狐沖又驚又喜，依稀記得便是那天晚上所聽到的曲洋所奏的琴韻。

這一曲時而慷慨激昂，時而溫柔雅致，令狐沖雖不明樂理，但覺這位婆婆所奏的曲調平和中正，令人聽著只覺音樂之美，卻無曲洋所奏熱血如沸的激奮，奏了良久，琴韻漸緩，倒像奏琴之人走出了數十丈之遙，又走到數里之外，細微幾下不可再聞。

琴音似奏似止之際，卻有一二極低極細的簫聲在琴音旁響了起來，迴旋婉轉，簫聲漸響，恰似吹簫人一面吹，一面慢慢走近，簫聲清麗，忽高忽低，忽輕忽響，低到極處之際，幾具盤旋之後，又在低沉下去，雖極低極細，每個音節仍清晰可聞，漸漸低音中偶有珠玉跳躍短促，此伏彼起，繁音漸增，先如鳴泉飛濺，繼而如群卉爭豔，花團錦簇，更夾著間關鳥語，彼鳴我和，漸漸的百鳥離去，春殘花落，但聞雨聲蕭蕭，一片淒涼肅殺之象，細雨綿綿，若有若無，終於萬籟俱靜。

簫聲停頓良久，眾人這才如夢初醒。王元霸、岳不群等雖都不懂音律，卻也不禁心弛神醉。易師爺更是猶如喪魂落魄一般。（〈學琴〉）

游俠之風，倡自春秋，盛於戰國。其中聶政即屬於這一類中的「布衣之俠」。據傳，古琴曲〈廣陵散〉就取自游俠聶政刺韓王的故事，琴界對此尚存疑問，有待深入考證。

## 第四節　宮闈巾幗：「一曲豔歌琴嫋嫋，四弦輕撥語喃喃」

中國傳統中女子習琴是一件雅事，由於「女子無才便是德」的傳統古訓，彈琴就成了女紅之外更受歡迎的「德」性了。當然，比之於書畫，操縵之事似乎更為幽雅，一則可以培養嫻雅的淑女風範，修養性靈，二則可以適當地抒發幽閨情懷，平和心境。所以，無論是大家閨秀，還是小家碧玉，出閣之前，她們打發時間，驅遣寂寥的事情往往就是琴軫高張，引爪低回。這些畫面在傳統場景中不斷閃回，一代代的「卓文君」們陸續亮相，一齣齣「西廂記」次第登場，由此上演了一幕幕綺麗的愛情故事，讓後人於唏噓扼惋中體會那人生的悲歡離合。如清乾隆年間進士，隨園老人袁枚的女弟子金若蘭，因早寡落寞，曾賦詩〈囊琴〉一首，以解幽困。詩句寫作：

> 竟作囊中物，空山月滿林。
> 無絃亦如此，應為少知音。

清代文人徐震寫過一部《美人譜》，專論美女「彈琴」、「吟詩」、「下棋」、「作畫」的諸般好處。明代大戲曲家李漁在〈閒情偶寄·絲竹〉中寫道：

> 絲竹之音，推琴為首。古樂相傳至今，其已變而未盡變者，獨此一種，餘皆末世之音也。婦人學此，可以變化性情，欲置溫柔鄉，不可無此陶鎔之具。

繼而筆鋒一轉，琴音固然容易奏響，但難於成調，這只有親身經歷者才知，不足為外人所道。而且只有善彈者才可引為知音。如果伯牙不遇子期，司馬相如不遇卓文君，即使整日揮弦，也必定缺乏生生之意。然而，當世之為琴，善彈者多，能聽者少；延請名師、教美妾者多，真正能夠做到以此行

樂，無愧於文君、相如之名者則太少。只有親身體驗感受，即務實不務名，就正是所要宣講的正題。假若主人善操，就應該捨棄其他一切，而專心於絲桐，正所謂「妻子好合，如鼓琴瑟。」「窈窕淑女，琴瑟友之。」（《詩經》）因為琴瑟不是其他，意味著膠漆男女，感情合一；聯絡情意，使其不相分離。花前月下，美景良辰，值水閣之生涼，遇繡窗之無事，或夫唱而妻和，或女操而男聽，或兩聲齊發，韻不參差，無論是身當其境，儼若神仙，還是畫成一幅合操雅琴之圖，足使觀者動心，聽者銷魂，從而成就一番天賜良緣。

由於「琴」有著一定的傳情效應，「知音」就不限於琴人們之間的雅聚唱和，而成為莫逆之交的前提，同時也是男女之間借琴結緣的良媒。

例如，戲文《玉簪記》第十六齣〈弦裡傳情〉（〈琴挑〉）中描寫應試不第的潘必正與因戰亂投奔親友的陳妙常偶然相遇，二人月夜彈琴，彼此試探，互訴情懷的一幕場景頗有妙趣。陳妙常一人於流光瀉月下，操弄一曲，琴聲幽憂，情思纏綿，恰巧潘必正也心感苦悶，正獨自月下散步解憂。猛聽得佳妙琴音，不免心中為之所動，他知道這正彈著的是一首感情豐富、抒發喪亂情懷的〈瀟湘水雲〉，不禁駐足聆聽。隔牆有耳，琴似有所聞，驚動了陳妙常，她既嗔又喜，趁勢向潘必正請教，潘揮灑一曲，乃是〈雉朝飛〉。陳妙常心知，仍明知故問道：「何故彈此無妻之曲？」潘的回答正中其意：「小生實未有妻。」心中靈犀已通，不免又請教小姐一首，這次陳妙常彈的是〈廣寒遊〉，琴聲裡表達出一種寂寥悵惘之意。二人隨之便借琴互訴衷曲，漸生愛意，最終成就了一段佳話。

「願天下有情人終成眷屬」是古代戲文、話本中「才子佳人訂終身，落難公子配佳人」的永恆主題，「琴」在其中往往就扮演著一個重要角色，如戲曲《西廂記》中的一幕幕情景。

唐朝貞元年間，有位名叫張生的書生，寄讀蒲州普救寺中。正巧，當時的已故相國遺孀崔夫人偕女兒鶯鶯等暫居寺中。一日，張生偶見院中遊玩的鶯鶯小姐，芳心萌動，互訴衷情。但礙於傳統禮儀與族規家法，二人憂心如焚，便在丫鬟紅娘的幫助下，張生攜琴以琴傳達心聲，上演了一出新版《鳳

求凰》。歌聲悠揚婉轉，如泣如訴，盪氣迴腸：

> 幽齋明月照黃昏，那有人瞅問，靜裡焦桐遺孤悶。那佳人，必來聽這琴中韻。將金徽玉軫，瀉離愁別恨，訴與卓文君。（〈張生彈琴〉）
>
> 夜香燒罷月明中，滿耳清音送，此是何人把琴弄？響叮咚。聲聲彈出孤鸞鳳。未聽得曲終，早先咱心動，無語立花叢。（〈鶯鶯聽琴〉）

不僅如此，在民間歌謠、俚語曲調中多有類似記載，如一首來自鄉野的〈聽琴〉詩同樣別有風味：

> 步蒼苔來穿芳徑，猛聽的那音韻之聲。莫不是，那梵王宮內把金鐘送？莫不是，簷前鐵馬當當的碰？莫不是，譙樓銅壺滴滴的聲？（呀）却原來是，西廂月下又把瑤琴弄，勾引的我，心猿意馬難拴定。

再如，另一首借「琴」以調情的民間小曲，雖然語涉香豔，不失為好詩，題目〈操琴〉：

> 姐在房中織白綾，郎來窗外手操琴。琴聲嘹亮，停梭便聽，一彈再鼓，教人動情。姐道：郎呀，小阿奴奴好像七弦琴上生絲線，要我郎君懷抱作嬌聲。

「琴」除了增添閨閣情趣外，還常常是在家居之外女性圈中不可或缺的什物，例如在樂伎之中就經常發生著種種故事。樂伎是古代社會中較普遍存在的一類自食其力的女性階層，由於她們進入了歷史文化生活之中，因此既值得記述，其境遇又著實堪憐。「伎」與「妓」有聯繫，也有區別。根據行業特徵，一般具有不同的稱謂，如：「巫妓」、「奴妓」、「宮妓」、「官妓」、「營妓」、「家妓」；又分為「女樂」、「教坊樂伎」、「梨園樂伎」、「青樓樂伎」等。樂伎「以藝事人」，賣藝不賣身。她們主要從事音樂歌舞等活動，與社會各階層人士交往，具有複雜的特殊身分。

謹以鼓琴而言，早在漢代就有了民間女子習音鼓樂，以「色」「藝」外出謀生的記載了，如《史記‧貨殖列傳》記載道：「趙女鄭姬，設形容，挾鳴琴，俞長袂，躡利屣，目挑心招，出不遠千里，不擇老少者，奔富厚也。」

　　據《南齊書・列傳第四・王儉》也記載說：「上曲宴群臣數人，各使效伎藝，褚淵彈琵琶，王僧虔彈琴，沈文季歌〈子夜〉，張敬兒舞，王敬則拍張。」

　　唐代著名樂伎薛濤、李冶（季蘭）在琴史上大有聲名。李冶因善彈琴，曾一度被召入宮為操琴樂伎，她的詩作〈從蕭叔子聽彈琴賦得三峽流泉歌〉的流傳證實了唐代就有〈流水〉琴曲的誕生。詩作如下：

　　　妾家本住巫山雲，巫山流泉常自聞。
　　　玉琴彈出轉寥夐，直是當時夢裏聽。
　　　三峽迢迢幾千里，一時流入幽閨裏。
　　　巨石崩崖指下生，飛泉走浪弦中起。
　　　初疑憤怒含雷風，又似嗚咽流不通。
　　　迴湍曲瀨勢將盡，時復滴瀝平沙中。
　　　憶昔阮公為此曲，能令仲容聽不足。
　　　一彈既罷復一彈，願作流泉鎮相續。

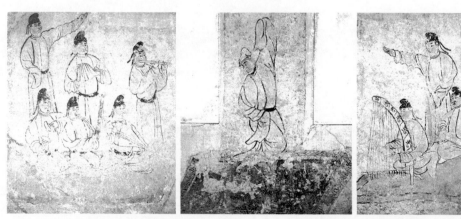

**圖 13 樂舞（之一、之二、之三）唐天寶四載，墓室壁畫**

　　北宋年間，在十分富麗的杭州，青樓美伎多才多藝，其中有一名伎，因能詩善樂，尤擅琴和琵琶，特取藝名「琴操」。據說，由於她有出眾的才情，文人蘇東坡也對她格外垂青，甫一就任杭州太守，即欲登門造訪。一天，蘇軾在美麗如畫的西子湖上宴請同僚，人們便把色藝雙全的琴操姑娘安排在東

坡身邊就座。席間趁著酒性，東坡就點她演唱一曲，琴操於是款款拿起琴來，出口便博滿堂彩，東坡聽後沉吟不語，有人就指出她的毛病，說，「好便好，不過錯將秦少游〈滿庭芳〉的『畫角聲斷譙門』唱成了『畫角聲斷斜陽』。」琴操幽幽說道：「詞韻本無定格，更何況『聲斷斜陽』四字不僅與詞意無礙，而且意境不俗。僅改一韻，何錯之有？」東坡聽她出言不俗，便問道，不知能否將少游詞韻繼續改唱下去。琴操修眉一豎，說道：「那我便將秦學士之詞改為『陽』韻。獻醜了。」隨即便珠圓玉潤地唱將起來：

> 山抹微雲，天連衰草，畫角聲斷斜陽。暫停征轡，聊共飲離觴。多少蓬萊舊侶，頻回首，煙靄茫茫。孤村裡，寒鴉萬點，流水繞低牆。
> 魂傷，當此際，輕分羅帶，暗解香囊，漫贏得，青樓薄幸名狂。此去何時見也？襟袖上，空有餘香。傷心處，高城望斷，燈火已昏黃。

唱畢，蘇軾不禁暗自驚歎，「此真奇女子也，不僅深通文詞琴理，且不卑不亢。」於是，便對她更增幾許好感。後來，琴操勘破紅塵，就在西子湖畔的蓮花庵削髮為尼，完成了「清淡天和萬緣寂，晨鐘暮鼓古佛旁」的夙願。

北宋名伎李師師，色藝雙佳。文人晏幾道〈生查子〉一詩即有對她的描寫：

> 遠山眉黛長，細柳腰肢裊。
> 妝罷立春風，一笑千金少。
> 歸去鳳城時，說與青樓道。
> 偏看潁川花，不似師師好。

當時有眾多的文人騷客趨之若騖，紛紛拜倒石榴裙下，即使詞人周邦彥和「浪子宰相」李邦彥亦與她過從甚密，甚而迷倒了當朝皇帝宋徽宗。她常常為徽宗彈琴，並受賜蛇蚹琴一張，白金五十兩等，後世傳為美談。

明代著名的樂伎主要有董小宛、柳如是、顧眉、寇白門、李十娘、卞賽、卞敏、頓文、馬嬌、王月、馬文玉、呼文如、陳圓圓等。尤其是李十

娘，更是色藝雙佳與琴有著天然因緣，據《板橋雜記》記載：

> 李十娘，名湘真，字雪衣。在母腹中聞琴歌聲則勃勃動，生而娉婷娟
> 好，肌膚玉雪，既含睇兮又宜笑，殆閑情賦所云獨曠世而秀群也。性
> 嗜潔，能鼓琴清歌，略涉文墨。愛文人才士。所居曲房密室，幃帳尊
> 彝，楚楚有致，中搆長軒，軒左種老梅一樹，花時香雪霏拂几榻。軒
> 右種梧桐二株、巨竹十數竿，晨夕几，拭竹，翠色可餐。入其几疑非
> 塵境。余每有同人詩文之會，必至其家。

　　客觀地說，樂伎階層通過特定的音樂歌舞演出、傳播和傳承等，對於當
時的社會、文化藝術傳播與消費產生了相當影響，聲色犬馬的生活中亦表現
出某種時代文化資訊，從而具有一定的可取價值。

# 第六章　古琴名曲擷英

　　作為中華禮樂文明體系的重要部分，中國古琴文化可謂傳承了中華文化的道統，並從理性與實踐中塑形著生活在傳統經典文化中的主體人格特徵，包納了由自娛（「獨樂樂」）而娛他（「眾樂樂」）的「樂教」與「詩教」精神，由此達成了「興於《詩》，立於禮，成於樂」與「志於道，據於德，依於仁，游於藝」的審美人生，最終於「琴、棋、書、畫」的整體生態中以「道成肉身」的實踐理性精神領悟以「審美代宗教」的終極境界。

## 第一節　〈高山〉、〈流水〉

　　　　流水高山爾調，冷灰槁木吾心。

　　　　不必神交蒙叟，柴桑老子知音。

　　　　戶外世塵皆累，山中天籟無聲。

　　　　莫看螳蟬相捕，要教鶴舞魚聽。

　　　　　　　　　　——宋・李可齋〈送李琴士據梧〉

　　仁者樂山，智者樂水。〈高山〉、〈流水〉一直是琴人演奏的經典曲目。現存曲譜最早見於明代朱權於 1425 年刊印的《神奇秘譜》，書中對它的題解是「〈高山〉、〈流水〉二曲本只一曲。初，志在乎高山，言仁者樂山之意。

後，志在乎流水，言智者樂水之意。至唐分為兩曲，不分段數；至宋分〈高山〉為四段，〈流水〉為八段。」明清時期刊行的各種琴譜，大約四十種都收錄〈高山〉、〈流水〉二曲，各譜分段不盡相同，但內容和基本精神一致，後人很少嚴格分開，也不宜分開。

據查阜西先生記載，清代咸豐年間，蜀派（亦稱川派）著名琴家高手張孔山對〈流水〉一曲進行了技法加工，增加了許多滾、拂的手法，形象地傳達了急湍奔流的氣勢，後人稱之為「七十二滾拂」，或「大流水」。現代琴人所彈的〈流水〉一般多採張孔山於 1876 年刊印的《天聞閣琴譜》，全曲分九段。張的弟子歐陽書唐曾對此解說道：

> 起首二、三段迭彈，儼然潺湲滴瀝，響徹山空。
>
> 四、五兩段，幽泉出山，風發水湧，時聞波濤，已有汪洋浩瀚不可測度之勢。至滾拂段（第六段）起，極騰沸澎湃之觀，具蛟龍怒吼之象，息心靜聽，宛如坐危舟過巫峽，目眩神移，驚心動魄，幾疑此身正在群山奔騰，萬壑爭流之際矣。
>
> 七、八兩段，輕舟已過，勢就徜徉，時而餘波激石，時而旋蚪微漚。洋洋乎，誠古調之希聲者乎。

1977 年 8 月 20 日，美國國家宇航局（NASA）向外太空發射了「航天者」號太空船，試圖向地外文明傳達地球及其人類資訊，上面搭載了一張據說能保存十億年之久的鍍金唱片，其中即有中國著名琴家管平湖先生演奏的古琴曲〈流水〉。

關於這首琴曲，至今還流傳著一個非常感人的故事。自俞伯牙在師傅成連的教誨下，成為一名遠近聞名、天下皆知的鼓琴妙手，成名之作是〈水仙操〉。如《荀子‧勸學》記載「伯牙鼓琴，六馬仰秣。」意為他琴藝高妙，即使吃草的馬也會側耳傾聽他的演奏。語句雖然誇張，但此後成為一個典故，用來描述那些琴藝高超的演奏藝人。又如，五代文人韋莊的〈贈峨嵋山彈琴李處士〉中就有「錦麟不動惟側頭，白馬仰聽空豎耳」的句子。

話說伯牙在晉國當了大夫，一天，奉命出使楚國，途中遇上急驟狂

風,便泊舟漢陽(今湖北武漢漢陽琴臺附近),心中悲歡,援琴而歌。其時恰好有一位隱樵路過此處,名叫鍾子期,精於音律,不禁側耳傾聽。伯牙鼓琴志在登高,琴聲鏗鏘激越,鍾子期擊節讚歎:「善哉,峨峨兮若泰山!」伯牙又彈奏一曲,志在流水,音聲曲媚柔婉,鍾子期又說:「善哉,洋洋兮若江河!」伯牙心中所想,鍾子期必然意會。伯牙於是放下琴對鍾子期感歎道:「你對琴聲的理解太好了!我心中所念,正是君之想像,真是理解我的知音啊!」

後來,當伯牙聽聞鍾子期不幸英年早逝,他便專程趕往鍾的墓前,怎奈知音已去,彈琴祭悼,於悲戚哀怨中不禁唱道:

憶昔去年春,江邊曾會君,今日重來訪,不見知音人。但見一抔土,慘然傷我心,傷心傷心復傷心。

不忍淚珠紛,來歡去何苦,江畔起愁雲,子期子期兮,你我千金義,歷盡天涯無足語。此曲終兮不復彈,三尺瑤琴為君死。

唱畢,身心俱碎,割斷琴絃,摔碎玉琴,哀怨吟唱:

摔碎瑤琴鳳尾寒,子期不在對誰彈。

春風滿面皆朋友,欲覓知音難上難。

從此,他發誓終身不復彈琴。人們就根據伯牙與鍾子期的故事,將〈高山〉〈流水〉引為「知音」的代名詞。歷史往往有著驚人的相似。

據《世說新語》記載,「書聖」王羲之有七個兒子,其中兩位,一個叫做王獻之(字子敬),一個叫做王徽之(字子猷),二人手足情深,性情相投,且均擅琴。不料,泰元十三年,二人同時生了重病,徽之病中問及獻之病情如何,家人不敢將獻之已亡的消息告之,不禁支支吾吾,見此情景,徽之料其已然駕鶴仙去,便拖著病體備車前往奔喪,到了兄弟靈前,取過獻之所鍾愛的琴來,彈琴祭奠,終因悲痛難抑,音不成調,情急鬱悶,擲琴於地,仰天長歎:「嗚呼子敬!人琴俱亡!」呼罷,悲痛難抑,頹然倒地,人事不知,許久醒來,不足一月,隨之而去。此後,「人琴合一」、「人琴俱

亡」的典故逐漸流傳開來，用於說明人與物之間不可須臾分離的親和關係，正如著名詞人溫庭筠的〈哭王元裕〉一詩，其中即有「聞說蕭郎逐逝川，伯牙因此絕清弦」的紀事。

# 第二節　〈胡笳十八拍〉

> 蔡琰思歸臂欲飛，援琴奏曲不勝悲。
>
> 悠悠十八拍中意，彈到關山月落時。
>
> ——宋・浮休道人〈蔡琰胡笳〉

「胡笳」是中國古代北方少數民族的一種樂器，以它的音調編寫而成的琴曲、琴歌構成了中國傳統古琴音樂中頗具特色的一部分，所謂「胡笳本自出胡中，緣琴翻出音律同。」由於胡笳發聲悠長，淒厲，特別適合表現思鄉、哀怨之情，漢唐以後，流離西北邊塞之地的遊子們常常用它來抒發憂鄉去國的情懷。琴歌〈胡笳十八拍〉正是這樣一首代表作。

作者蔡琰，亦文姬，是漢代著名琴家蔡邕的女兒。從小受父親薰陶，琴藝甚佳。後來不幸遇到匈奴進犯中原，被掠至西北匈奴營中，迫為王妃，育有子女二人。她雖然得到寵愛，然而思國懷鄉之情始終揮之不去。後來，由於漢丞相曹操與她的父親蔡邕關係深厚，派使者贖她返鄉，這就是著名的「文姬歸漢」的故事。由於子女不得隨她而去，面對生離死別的痛苦與二難選擇的矛盾，文姬異常痛苦，回來後做詩十八，仿「胡笳曲」，伴以琴樂，是為〈胡笳十八拍〉。

唐代劉商的〈胡笳曲序〉有記載說：「胡人思慕文姬，乃捲蘆葉為吹笳，奏哀怨之音，後董生以琴寫胡笳聲為十八拍，今之〈胡笳弄〉是也。」「董生」就是唐開元、天寶年間的著名琴師董庭蘭（董大），他將胡笳聲翻為琴曲，給古老的中國古琴藝術注入了新鮮血液，增添了新的生命活力，從而在琴史上留下了濃墨重彩的一筆。詩人李頎曾在〈聽董大彈胡笳聲兼寄語弄房給事〉中題詩為證：

蔡女昔造胡笳聲，一彈一十有八拍。

胡人落淚沾邊草，漢使斷腸對歸客。

古戍蒼蒼烽火寒，大荒沈沈飛雪白。

先拂商弦後角羽，四郊秋葉驚摵摵。

董夫子，通神明，深山竊聽來妖精。

言遲更速皆應手，將往復旋如有情。

空山百鳥散還合，萬里浮雲陰且晴。

嘶酸雛雁失群夜，斷絕胡兒戀母聲。

川為淨其波，鳥亦罷其鳴。

烏孫部落家鄉遠，邏娑沙塵哀怨生。

幽音變調忽飄灑，長風吹林雨墮瓦。

迸泉颯颯飛木末，野鹿呦呦走堂下。

長安城連東掖垣，鳳凰池對青瑣門。

高才脫略名與利，日夕望君抱琴至。

　　現存〈胡笳十八拍〉琴譜最早見於清初《澄鑒堂琴譜》，全曲和原詩均為十八段，其各段主題依次為：[1] 紅顏隨擄；[2] 萬里重陽；[3] 空悲弱質；[4] 歸夢去來；[5] 草坐水宿；[6] 正南看北斗；[7] 竟夕無雲；[8] 星河寥落；[9] 刺血寫書；[10] 怨胡天；[11] 水凍草枯；[12] 遠使問姓名；[13] 童稚牽衣；[14] 飄零隔生死；[15] 心意相尤；[16] 平沙四顧；[17] 白雲起；[18] 田園半蕪。

　　全曲哀愴淒婉，沉鬱頓挫，《五知齋琴譜》在解題和曲終部分寫道：「篇中如泣如訴，如怨如慕，為古今之離別調也。」，「一種憤怨悲切之情，逐拍傷心之概，形諸指下。」

# 第三節　〈酒狂〉

夜中不能寐，起坐彈鳴琴。

薄帷鑒明月，清風吹我衿。

孤鴻號外野，翔鳥鳴北林。

徘徊將何見？憂思獨傷心。

　　　　——晉·阮籍〈詠懷〉

　　在傳統保留下來的古琴曲中，這首〈酒狂〉極為獨特，以醉酒為主題，極力表現了醉後的狂態，醉翁之意不在酒，盡在不言中。此曲相傳為魏晉時期「竹林七賢」之一的名士阮籍所作，阮氏家族四代都是彈琴妙手。關於阮籍，史書上記載說，「籍本有濟世志，屬魏晉之際，天下多故，名士少有全者，籍由是不與世事，遂酣飲為常。」《神奇秘譜》中的解題為：「籍嘆道之不行，與時不合，故忘世慮於形骸之外，托興於酗酒，以樂終身之志。」琴譜《太古遺音》的解題寫得比較詳盡：

　　蓋自典午之世，君暗后兇，骨肉相殘，而銅鉈荊棘，胡馬雲集，一時士大夫若言行稍危，往往罹夫奇禍。是以阮氏諸賢，每盤桓於脩竹之場，娛樂於麯蘖之境，鎮日酩酊，與世浮沉，庶不為人所忌，而得以保首領於濁世。則夫《酒狂》之作，豈真恣情於杯斝者耶？昔箕子佯狂，子儀奢慾，皆此意耳。

　　由於他有濟世之心，面對「生年不滿百，常懷千歲憂」的亂世而英雄無用武之地，不得已「托興於酒」，以此保護自己，這首〈酒狂〉正是在這種條件下的產物。有件事情最能說明此種無奈情狀。當朝者司馬昭氏見阮籍嗜酒如命，整日酩酊大醉，雖然拿不住他的把柄，可總也於心不甘。有一次，他以假託聯姻的方式，派人上門提親，要阮氏將女兒嫁給自己的兒子，借此籠絡之。阮籍內心極不願意，不便斷然拒絕，只能喝酒，酩醉不省。提親之事，自然作罷。

　　琴曲〈酒狂〉是一部難得的佳作，素材精練，結構嚴謹，情態逼真，頗具獨創性，主要特點是富有多層次的旋律、罕見的節奏和大量的迭句，使得該曲流傳廣遠，愈久彌新。

# 第四節　〈廣陵散〉

　　一曲廣陵散，人間稀所聞。

　　知音原自少，俗調謾紛紜。

　　　　　　——宋・陳景仁〈聽黃仲立彈廣陵散〉

　　嵇康是一位耿介不阿的嗜琴雅士，與阮籍齊名。作為「竹林七賢」之一，他從小稟賦聰穎，詩書貫通，儀錶堂堂，氣質超凡絕俗，舉止高尚優雅，世人稱他「龍章鳳姿」，「爽朗清舉」，「高情遠趣，率然玄遠」，「博綜伎藝，絲竹特妙」，係魏晉時期著名文學家、音樂家，曾經官至曹魏的中散大夫，人稱「嵇中散」。

　　據傳，有一天他偶遇一位鬚眉斑白、鶴髮童顏、深諳琴道的老人，將〈廣陵散〉琴曲傳授於他後，翩然而去，不知所終。經過刻苦操練，嵇康將這首琴曲練得十分嫻熟，幾乎達到了鬼斧神工的境界。

　　由於有著不凡的風采和才氣，曹魏政權對嵇康極為賞識，他還迎娶了曹操的曾孫女為妻，這自然不見容於司馬氏集團。由於堅決不與司馬氏合作，嵇康便辭官歸隱，他在〈與山居源絕交書〉中列舉自己不為官的「七不堪」和「二不可」理由。袁顏伯在〈竹林七賢傳〉中說，「嵇叔夜嘗采藥山澤，遇之於山，冬以被髮自覆，夏則編草為裳，彈一弦琴，而五聲和。」其個性「直性狹中，多所不堪」，「剛腸疾惡，遇事便發」，尤其是他「非湯武而薄周孔，越名教而任自然」的人生理念與狂狷姿態使司馬昭惱羞成怒，也得罪了鍾會，後者日後找到一個機會，誣陷嵇康鬧事，司馬昭下令將他問斬，名為「以淳風化」，於是成就了他「顧影索琴」的悲劇人生。行刑東市的那天，洛陽三千太學生聯名上書喊冤，請求赦免死罪。司馬昭斷然拒絕，太學生們哭成一片，整個街市為之而動容。這時的嵇康，神情泰然，安詳地仰頭看了看天，不經意露出一絲微笑，然後問道：「我的琴帶來了嗎？」緩緩地接過琴，席地而坐，調軫撫弦，不無遺憾地說道：「以前袁孝尼要跟我學這首〈廣陵散〉，我沒答應。因為我要守信，決不將仙翁傳授的琴曲傳給他人。〈廣陵散〉從此絕矣。」言罷，撫琴動操，慷慨赴難。此情此景不禁使

人想起了 2003 年中國中央電視臺熱播的電視劇〈走向共和〉一劇中某段精彩描寫，與此有著異曲同工之妙。當「戊戌六君子」之一的譚嗣同得知變法失敗，遂決定以自己的鮮血喚起民眾。他在生死存亡關口（本可以選擇生存而流亡域外）， 氣定神閑地靜坐齋中（「湖南瀏陽會館」），手撫一曲，慷慨悲歌：「我自橫刀向天笑，去留肝膽兩崑崙」。然後，點燃餘音繞梁的古琴，靜等追捕清兵，最終於法場呼出絕唱：「有心殺賊，無力回天」，慷慨赴難。

嵇康的悲劇性結局歷來引人追思，既有浪漫情懷，又有神秘色彩。〈廣陵散〉 流傳下來的一首著名琴曲，該名稱最早見於漢末，又叫〈廣陵止息〉，或〈止息〉。「止息」為一佛教術語，轉意為「吟」「歎」。該曲從東漢開始，一直延續下來，嵇康之後，唐宋元明清以至今日代代流傳不已。現存的〈廣陵散〉曲譜，最早見於明代朱權的《神奇秘譜》，文中記載：

> 〈廣陵散〉曲，世有二譜，今予所取者，隋宮中所收之譜。隋亡而入於唐，唐亡流落於民間者有年，至宋高宗建炎間，復入於御府。經九百三十七年矣，予以此譜為正。故取之。

〈廣陵散〉目前是我國現存保留漢唐遺音的最重要琴曲之一。從它的分段標題看，分別有「井里」、「取韓」、「衝冠」、「發怒」、「投劍」等，共四十五個小樂段，分開指、小序、大序、正聲、亂聲和後序六大部分。它所要表達的內容主要是傳自戰國時期「聶政刺韓王」的故事，情節悲愴動人，所以，該琴曲據北宋〈止息序〉介紹：

> 其怨恨淒惻，即如幽冥鬼神之聲。邕邕容容，言語清泠；及其拂鬱慷慨，又亦隱隱轟轟，風雨亭亭，紛披燦爛，戈矛縱橫。粗略言之，不能盡其美也。

這是目前我國傳統琴曲中顯得比較獨特的不「中正平和」而具殺伐之象的樂曲，可與琵琶曲〈十面埋伏〉相得益彰。中國美術史上曾傳有〈刺客聶政擊韓王〉的漢畫像石。圖上畫有聶政懷抱一張琴，從琴裡抽出匕首刺向韓王的畫面， 正是「匕首空磨事不成，誤留龍袂待琴聲。」

　　至於嵇康之〈廣陵散〉是否流傳下來，以及目前所傳之譜是否嵇康原作，尚待考證。眾所周知，鑒於古琴不同流派的譜本流傳，以及琴曲打譜中所形成的風格多元性問題，同一樂曲在傳播中自然形成了不同流派等諸多因素，〈廣陵散〉得以流傳至今。我們不妨認為，所絕的是嵇康從老人那裡承傳之譜〈廣陵散〉，而絕非〈廣陵散〉樂曲本身。這也預示著中國古琴藝術之非物質文化遺產意義的豐富性，同時，也再次證明了中國傳統文化與藝術審美的光輝璀璨與美妙絕倫。

# 第五節　〈梅花三弄〉

> 吳山深。越山深。空谷佳人金玉音。有誰知此心。
>
> 夜沈沈。漏沈沈。閑卻梅花一曲琴。月高松竹林。
>
> ——宋・汪元量〈長相思〉

　　〈梅花三弄〉，又名〈梅花引〉、〈梅花曲〉、〈玉妃引〉、〈三六〉等，相傳早在晉隋時代已經有了此曲，原來是恒伊的笛曲，後來經過唐代琴家顏師古改編為琴曲，流傳至今。

　　該琴譜最早見於明代〈神奇秘譜〉（1425 年），其解題是「臞仙按琴傳曰，是曲也，昔桓伊與王子猷聞其名而未識，一日遇諸途，傾蓋下車共論，子猷曰：『聞君善於笛？』桓伊出笛作〈梅花三弄〉之調，後人以琴為三弄焉。」桓伊是東晉時名士，「善音樂，盡一時之妙，為江左第一」。可見，〈梅花三弄〉源出笛曲是有一定依據的。唐宋時期，以梅花為題材的笛曲頗為流行，如《樂府詩集》中就有「〈梅花落〉，本笛中曲也」記載。唐詩人高適有「借問落梅凡幾曲，從風一夜滿關山」的詩句；宋之問也有「逐吹梅花落，含春柳色驚」的詩句。俟後，《風宣玄品》（1539）、《梧岡琴譜》（1546）、《琴譜正傳》（1561）、《五音琴譜》（1579）、《伯牙心法》（1589）、《古音正宗》（1634）、《誠一堂琴譜》（1705）、《自遠堂琴譜》（1802）和清代的《《琴譜諧聲》（1820）中都有〈梅花三弄〉曲，只是已具備琴曲獨奏、琴簫合奏等多種演奏形式。對此，近代琴家們的打譜也

各有不同。

〈梅花三弄〉即琴家通過梅花的氣味芳香、傲霜鬥雪、品性高潔的人格特徵來歌讚大自然，並借此抒發一種堅貞不屈的高尚節操，這與「梅蘭竹菊」成為中國傳統文化中標舉人格象徵有極大關係。

「弄」者，抒情寫意之謂也。「三弄」，是指音樂中代表梅花形象的主題，在第2、4、6段，也即是「一弄」、「二弄」、「三弄」以泛音段曲調穿插出現三次。這幾段對主題的宣敘，旋律優美，音色清亮，節奏活潑，富有動感，形象描繪了朵朵梅花不畏嚴寒、生機盎然、迎風開放的美妙意趣。總之，「梅為花之最清，琴為聲之最清，以最清之聲寫最清之物」是歷代琴家對〈梅花三弄〉的深刻認識和共同評價。

清代文人張梁曾有琴意詩〈梅花三弄〉一首，足以說明此琴曲的妙處：

> 梅花本笛曲，淡淡入我弦。凍雲殘雪春乍破，一枝兩枝籬落邊。喧啾野雀噪深竹，溪水無波照空漾。陽和暗覺指下來，遙峰潑翠嵐陰開。五色鳳子雙徘徊。小弦急，大弦緩。冷香拂袖東風軟，嫋嫋水魂吹不斷。忽然鶴叫三四聲，羅浮美人夢裡驚。霜天欲曉寒更清。平生茅屋心，珠玉空自惜。山家閉戶悄無人，綠縟青苔落英積。瑤琴愔愔醉橫膝。一片月，當窗白。

## 第六節　〈陽關三疊〉

> 琴心三疊舞胎仙，肉飛不到夢所傳。
> 白鶴歸來見曾元，壟頭松風入朱弦。
>
> ——宋・黃庭堅〈十二琴銘・白鶴〉

〈陽關三疊〉屬於琴歌類，又名〈陽關曲〉，或〈渭城曲〉，是唐代主要的琴歌曲，根據詩人王維〈送元二使安西〉一詩配樂而成，原詩為：

> 渭城朝雨浥輕塵，客舍青青柳色新。
> 勸君更盡一杯酒，西出陽關無故人。

　　這首詩流傳甚廣，在唐代時已經廣為流傳。如詩人白居易的一首〈對酒詩〉中就有「相逢且莫推辭醉，聽唱〈陽關〉第四聲」的詩句。被譜為琴曲後，易名為〈陽關三疊〉，首見於《浙音釋字琴譜》，對旋律稍加變化，往復三次，表達了一詠三歎、盪氣迴腸的情感起伏。

　　「疊」，指的是疊奏，即一種「基於同一音樂輪廓」的自由反復、變奏的結構方式，在中國傳統音樂演奏中，這是一種很普遍的結構手法。〈陽關三疊〉基本特點是「聲樂性旋律」，它的「三疊」，就是指全曲貫穿有同一主旋律，在此之上，富有變化的反復演奏（唱）三次，即「一疊」、「二疊」、「三疊」，而且不是單調的重複，每一疊都略有展開和即興發揮，在每一疊內部又可分為主歌與副歌，整體和諧，從而表現一種彈性的音樂時空。

　　現在留存的〈陽關三疊〉琴歌譜多達三十餘種，雖然曲式結構略有變化，但大同小異，表明它們基本上是沿著一條線索承傳下來的。

## 第七節　〈瀟湘水雲〉

> 正養浩然氣，忽聽琴韻幽。
> 純和思太古，淡靜稱高秋。
> 淚竹舜妃恨，沉湘楚客愁。
> 寥寥千載意，明月下西樓。
> 　　　　　　──宋・宋白〈聽琴〉

　　〈瀟湘水雲〉是南宋琴家、著名的浙派創始人之一郭沔（楚望）的代表作，據《神奇秘譜》的解題稱：

> 是曲也，楚望先生郭沔所製。先生永嘉人。每欲望九嶷，為瀟湘之雲所蔽，以寓惓惓之意也。然水雲之為曲，有悠揚自得之趣，水光雲影之興；更有滿頭風雨，一簑江表，扁舟五湖之志。

　　由於北宋徽宗趙佶的雅意興致，有宋一代，「琴棋書畫」在文人們中間

甚為流行，尤其是水墨寫意大興。後來北宋蒙難，徽欽二宗北狩未歸，高宗南渡，偏安江南，眾多文人紛紛寄情山水，飽涵去國懷鄉、國仇家恨之歎，琴曲〈瀟湘水雲〉於是應運而生。於瀟湘水雲中寓含「惓惓之意」。從明代流傳下來的琴譜中，可以看到這首琴曲的每一分段標題都寓意深遠，如：洞庭烟雨；江漢舒晴；天光雲影；水接天隅；浪捲雲飛；風起水湧；水天一碧；寒江月冷；萬里澄波；影涵萬象。題詞充分調動了視覺上的大量資訊來拓展豐富的想像空間，細膩地描繪祖國山河的雄奇氣勢與某種波詭雲譎的複雜情結，佐以左手按音的大幅度「往來」、「蕩吟」，再加之右手的散彈，交互迭應，不僅強化了寫聲效果，更於天迴地闊之際，充分打開琴家獨特的心靈世界，身心一體，主客不分，人琴合一，自然與人文交相輝映，營造出一種意境高遠的情感效應。

明清以來，這首琴譜刊載達五十餘種之多，足見其受歡迎程度。歷代琴家均讚歎〈瀟湘水雲〉的傑出藝術成就，明代汪芝輯撰的《西麓堂琴統》評價說：「其播弄雲水，有扁舟五湖之思。撫絃三嘆，不覺胸次洞然。」據清代《春草堂琴譜》記載：「鼓瀟湘則天光雲影，容與徘徊，箇中情景，當作何如體會，鼓者聽者兩不知也。」又如，清代〈大還閣琴譜〉：

> 今按其曲之妙，古音委婉，寬宏澹茂，恍若煙波縹緲。其和雲聲二段，輕音緩度，天趣盎然，不啻雲水容與。至疾音而下，指無阻滯，音無痕跡，忽作雲馳水湧之勢。泛音後，重重跌宕，幽思深遠。

這是中國古琴曲中難得的融思想性與藝術性於一爐的傑出作品。誠如清人張梁的琴意詩所示：

> 瀟湘之水清且深，上下一碧涵古今。
> 白雲在天亦在水，彌漫滉漾連江潯。
> 九嶷之山相縈帶，虞帝于此曾登臨。
> 松山榕栝百圍大，望之不見愁人心。
> 昔日築臺賦八景，此景未聞入歌吟。
> 風排浪湧散還聚，月射波翻晴復陰。

涓涓細籟瀨幽壑，浩浩洪濤揚選嶺。

水鳥風帆互出沒，玉沙錦石空浮沈。

豈無澄明好天氣，倏忽變換不可尋。

張衡四愁愁未已，劉向九歎歎難禁。

我目未睹耳則聞，三尺六寸徽黃金。

永嘉郭君製此曲，遙和騷人千載音。

# 第八節　〈平沙落雁〉

坐幽篁長嘯空，手揮弦目送鴻，仙人也把瑤琴弄。

落霞孤鶩天無際，流水高山曲未終，胎仙暗舞靈機動。

好消息安排爐鼎，靜功夫寄與絲桐。

　　　　　　——清・顏孝嘉〈孤琴〉

　　琴曲〈平沙落雁〉，又叫〈落雁平沙〉，或〈平沙〉，這首琴曲最初見於明末朱常淓編訂的《古音正宗》（1634）琴譜中，三百多年來一直流傳至今，是我國古琴經典保留曲目之一。關於其作者，歷來眾說紛紜，有人說是唐代詩人陳子昂，還有人說是宋代毛仲敏、田芝翁，更有人說是出自明代朱權，至今莫衷一是，未有定論。

　　關於此曲的意境描寫，清代曹稚雲、張孔山等手編的〈天聞閣琴譜〉（1876）的解題文字較富代表性：

蓋取秋高氣爽，風靜沙平，雲程萬里，天際飛鳴。借鶴鴻之遠志，寫逸士之心胸者也。……惟獨此操氣疏韻長，通體節奏凡三起落。初彈似鴻雁來賓，極雲霄之縹渺，序雁行以和鳴，倏隱倏顯，若往若來。其欲落也，迴環顧盼，空際盤旋；其將落也，息聲斜掠，繞洲三匝；其既落也，此呼彼應，三五成群，飛鳴宿食，得所適情，子母隨而雌雄讓，亦能品焉。

　　樂曲取意不俗，意境高遠，以靜寓動，以逸待時，引「鴻鵠」而寄「高

遠」之志，傳達出中國傳統文化儒道互補——「隱而不隱」，似恬靜則欲奮
曷的心境。整首琴曲主要描寫了「欲落」、「將落」、「既落」這樣三個緊
續回環的動感畫面。一種幽落靜沙的詩意場景通過雅逸恬靜的情景描寫，引
發出幽眇曠遠的美妙意境。

宋人劉改之曾經以〈平沙落雁〉為題，寫過一首詩：

> 江南江北八九月，葭蘆伐盡洲渚闊。
>
> 放下未下風悠揚，影落寒潭三兩行。
>
> 天涯是處有菰米，如何偏愛來瀟湘。

這首詩是否影響了琴曲創作，不得而知，但從琴曲本身來看，則大大拓
展了詩意的空間，通過詩樂融合，使得視覺效果與聽覺意味愈加明顯，更加
突出了主題意趣。

清人張梁的琴意詩，也頗富意味：

> 秋水渺無際，天空揚遠音。
>
> 蘆花一片月，寂寂寒江深。
>
> 嘹唳止還作，回翔開復沈。
>
> 涼颸聽又起，蕭颯滿疏林。

# 結　語

「聞道為琴獨苦心　新琴能發古時音」

　　古琴乃中華原典文化資源之「天人合一」、「知行合一」、「道器合一」

的典型。奠基於「中華民族共同體」之文化形態的「禮樂文明」體系構
成了悠久的中華文化之重要道統，中國古琴文化作為其點睛之筆，於無形中
塑形著長期浸潤其中的「龍的傳人」們及其主體人格特徵，主要表現為如下
文化特徵：

　　首先，統合了「器物論」、「功能論」、「表演論」、「傳播論」、「接
受論」之整體有機文化生態；其次，體現了「天人合一」的宇宙精神、「體
用不二」的思維觀念、「知行合一」的實踐理性、「道器合一」的哲學理念；
再次，包納了由自娛（「獨樂樂」）而娛他（「眾樂樂」）的「樂教」與「詩
教」精神；又次，強調了以人為本（「和」）、以器為用（「樂」）、以曲
度心（「善」）、以藝傳情（「美」）、以學開物（「知」）、以道為體
（「真」）的圓融意識；復次，達成了「興於《詩》，立於禮，成於樂」與
「志於道，據於德，依於仁，游於藝」的審美人生；最後，以「道成肉身」
的實踐理性精神於「琴棋書畫」中最終領悟以「審美代宗教」之終極境界。

　　撫今追昔，中國古琴文化在中華禮樂文明體系中所貢獻的文化智慧最終
成就了「人類口頭與非物質文化遺產」。

　　綜上所述，「以人為本」的「情本」觀念、「體用不二」與「知行合一」的哲學理念、「多元共生」的開放襟懷、生命個體與家國情懷的溫情相融……敞開了中華傳統文化的整體邏輯，是以構成了中國古琴文化的主體精神，基於此，中國古琴藝術——「人類口頭與非物質文化遺產代表作」——由是隆重登場，黃鍾大呂般宣述出中華悠久歷史文化的華采樂章，至今綿延不絕。

　　愈是民族的，愈是世界的。「自從鄭衛亂雅樂，古器殘破世已忘」時代已然逝去，立足於「**中華文化共同體**」的當代中華文明必將面對並日漸融入「**人類命運共同體**」，去坦然應對新變局與新問題而賦予古琴以新的歷史使命。

　　我們堅信：一個「聞道為琴獨苦心，新琴能發古時音」的大幕已緩緩開啟，並必將奏出人類歷史的最強音！

# 後　記

中華琴學源遠流長、博大精深。

與琴結緣！是緣使我在韶華之年得遇藹然長者，學界前賢！

是緣讓我與琴結緣，且躬逢其盛於中國古琴藝術入選「人類口頭與非物質文化遺產代表作名錄」，並得以為中華傳統優秀文化獻上心香一瓣並為之禮贊！

衷心感謝：

季羨林先生、饒宗頤先生、張岱年先生、陰法魯先生、于潤洋先生、馮光鈺先生、李澤厚先生、劉綱紀先生、章培恒先生、董健先生、林友仁先生、成公亮先生、梅曰強先生、劉正春先生等曾惠予馨音。祈願先賢們：駕雲乘鶴，魂兮歸來！伏惟尚饗！

衷心感謝：

尊師張道一先生、汝信先生、樓宇烈先生、梁白泉先生、閻國忠先生、李醒塵先生、胡經之先生、王元驤先生、朱立元先生、吳金華先生、曹俊峰先生、王岳川先生、凌繼堯先生、奚傳績先生、王長俊先生、何永康先生、陳美林先生、邱紫華先生、王紀人先生、陳偉先生、俞兆平先生、周寧先生等學界前輩及師友們；

鄭珉中先生、吳釗先生、李祥霆先生、龔一先生等諸位琴界前輩；

唐健垣先生、謝俊仁先生、趙家珍教授、戴曉蓮教授、楊青等著名琴家；

李家庵、馬傑、張子盛、朱晞、林晨、老桐、張銅霞、陶藝等琴界友好！

　　謹向蘭臺出版社社長、總編纂盧瑞琴、總編纂党明放、主編盧瑞容、主編沈彥伶、主編楊容容、美編陳勁宏，以及古佳雯小姐所付出的心力敬致謝忱！

<div style="text-align:right">

作者（槑琹子）

辛丑年，大暑日，初稿於滬上隨緣居

耶誕日，一校於滬上隨緣居

壬寅年，除夕日，二校於滬上隨緣居

端午節前夕，三、四校於滬上隨緣居

</div>

備註：因 covid-19 疫情席捲全球，經過 2020、2021 兩年洗禮繳過優秀答卷的上海破防了，疫情肆虐滬上，令人猝不及防，一場自從滬上開埠以來史無前例的全域封城（西曆 2022 年 4 月 1 日）高達兩月；距離本人駐足居家辦公亦達 84 日（自西曆 2022 年 3 月 9 日始）矣！端午節即將來臨，曙光在望乎？感慨記之！

**國家圖書館出版品預行編目資料**

中國藝術研究叢書. 第一輯2, 中國古琴文化研究 / 易存國著. -- 初版. -- 臺北市：
蘭臺出版社, 2022.12　冊 ; 公分. -- （中國藝術研究叢書. 第一輯 ; 1-10）
ISBN 978-626-95091-6-4（全套：精裝）
1.CST: 藝術史 2.CST: 中國

909.208　　　　　　111006811

中國藝術研究叢書第一輯2

# 中國古琴文化研究

作　　者：易存國
總 編 纂：党明放　盧瑞琴
主　　編：盧瑞容
編　　輯：沈彥伶　楊容容
美　　編：陳勁宏
校　　對：沈彥伶　盧瑞容　古佳雯
封面設計：陳勁宏
出　　版：蘭臺出版社
地　　址：臺北市中正區重慶南路1段121號8樓之14
電　　話：（02）2331-1675或（02）2331-1691
傳　　真：（02）2382-6225
E－MAIL：books5w@gmail.com或books5w@yahoo.com.tw
網路書店：http://5w.com.tw/
　　　　　https://www.pcstore.com.tw/yesbooks/
　　　　　https://shopee.tw/books5w
　　　　　博客來網路書店、博客思網路書店
　　　　　三民書局、金石堂書店
經　　銷：聯合發行股份有限公司
電　　話：（02）2917-8022　傳真：（02）2915-7212
劃撥戶名：蘭臺出版社　　　　帳號：18995335
香港代理：香港聯合零售有限公司
電　　話：（852）2150-2100　傳真：（852）2356-0735
出版日期：2022 年 12 月 初版
定　　價：全套新臺幣18000元整（精裝，套書不零售）
ISBN：978-626-95091-6-4

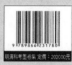

# 《臺灣史研究名家論集》

這套叢書是二十九位兩岸台灣史的權威歷史名家的著述精華，精采可期，將是臺灣史研究的一座豐功碑
及里程碑，可以藏諸名山，垂範後世，開啟門徑，臺灣史的未來新方向即孕育在這套叢書中。展視書稿，
披卷流連，略綴數語以說明叢刊的成書經過，及對臺灣史的一些想法，期待與焦慮。